麥田影音館
015

TRANSCULTURAL
CINEMA

David MacDougall

邁向跨文化電影：大衛‧馬杜格的影像實踐

大衛‧馬杜格——著　李惠芳 黃燕祺——譯
國立交通大學傳播與科技學系教授

林文玲 教授——專文導讀
台灣民族誌影像學會理事長　台灣國際民族誌影展策展人

國家圖書館出版品預行編目資料

邁向跨文化電影：大衛‧馬杜格的影像實踐／
大衛‧馬杜格（David MacDougall）著；
李惠芳、黃燕祺譯. —— 初版. —— 臺北市：
麥田出版：家庭傳媒城邦分公司發行，
2006 [民 95] 面； 公分：—— (麥田影音館；15)
譯自：Transcultural Cinema
ISBN 986-7252-83-7（平裝）

1. 記錄影片

987.81 94017224

Transcultural Cinema

Copyright © 1998 by Princeton University Press
This edition arranged with Princeton University Press through Big Apple Tuttle-Mori Agency,
Inc., a division of Cathay Cultural Technology Hyperlinks. Complex Chinese edition copyright
© 2006 by Rye Field Publications, a division of Cite Publishing Ltd.All rights reserved.

麥田影音館 15

邁向跨文化電影：大衛‧馬杜格的影像實踐

作　　　者　大衛‧馬杜格（David MacDougall）
譯　　　者　李惠芳、黃燕祺
贊 助 出 版　台灣民族誌影像學會
排　　　版　綠貝殼資訊有限公司

發 行 人　涂玉雲
出　　　版　麥田出版
　　　　　　地址：10061臺北市中正區信義路二段213號11樓
　　　　　　電話：(02)2356-0933　傳眞：(02)2351-9179
發　　　行　英屬蓋曼群島商家庭傳媒股份有限公司城邦分公司
　　　　　　地址：10483臺北市中山區民生東路二段141號4樓
　　　　　　網址：http://www.cite.com.tw
　　　　　　客服專線：(02)2500-7718, 2500-7719
　　　　　　24小時傳眞專線：(02)2500-1990, 2500-1991
　　　　　　服務時間：週一至週五09:30-12:00, 13:30-17:00
　　　　　　劃撥帳號：19863813　　戶名：書虫股份有限公司
　　　　　　讀者服務信箱：service@readingclub.com.tw
香港發行所　城邦（香港）出版集團有限公司
　　　　　　地址：香港灣仔軒尼詩道235號3樓
　　　　　　電話：(852)2508-6231 傳眞：(852)2578-9337
　　　　　　電郵：hkcite@biznetvigator.com
馬新發行所　城邦（馬新）出版集團【Cite(M) Sdn. Bhd. (458372U)】
　　　　　　地址：11, Jalan 30D/146, Desa Tasik, Sungai Besi,57000 Kuala Lumpur, Malaysia
　　　　　　電話：(603)9056-3833 傳眞：(603)9056-2833
　　　　　　電郵：citecite@streamyx.com
印　　　刷　中原造像股份有限公司
初　　　版　2006年2月
售　　　價　400元

ISBN 986-7252-83-7

目錄

大衛‧馬杜格的影像實踐

林文玲，二〇〇五

　　本書集結了大衛‧馬杜格（David MacDougall）多年來對紀錄片、民族誌電影，以及影像與文字的關係所發表的論文。在這些文章裡，馬杜格書寫他與茱蒂斯‧馬杜格（Judith MacDougall）長達三十多年的電影攝製工作所面臨、經驗並不時思考反省的問題，包括：影像與文字的特質、紀錄片影像與人類學的關係，尤其是人類學討論民族誌的研究及其呈現，在知識論、政治與倫理的層面上，反覆論述的問題。

　　馬杜格主張影像傳達的東西有其特別之處。電影是一種有意向性的溝通媒介，因此影片呈現的內容會自然地與影片之外的其他事件或文本進行連結。這樣傳達出來的東西如何被理解、認知並產生影響，主要牽涉到「拍攝者、被拍攝主體、觀眾」三者之間的關係如何設置、落實在何種環境中運作。這三者的相互關係發生在影片的不同環節，從影片的拍攝工作、後製階段、映演方式到討論場域的設定，都可以看到導演、觀眾與影片主體之間種種或溝通、或協商、或衝突的互動實景。

　　馬杜格曾經提到自己大學、研究所時代，主要接受來自於「觀察式電影」的訓練。「觀察式電影」盛行於一九六〇年代前後，起源於針對說明式紀錄影片的反動。說明式電影因為常使用旁白或字幕之類的方式去注解詮釋影像，使得影像與其意指的事物之間不一定有緊密關係。而觀察式電影主張回歸到觀看的位置上，重新理解鏡頭與被拍攝者的關係。就馬杜格的看法，觀察式電影主要的成就，在於它再次教育攝影機要如何取景、如何運動，但其敗筆卻在

於觀察態度的規範上──導演在情感表現上採取壓抑的方式，除了導致影片工作者在剖析事情時裏足不前、落於呆板之外，也造成觀察者、被觀察者及觀眾之間的關係變得麻木不仁、缺乏互動。

馬杜格討論「觀察式電影」的製作模式應用在民族誌影片所造成的「不太」積極的意義互動與觀影效果，直指影片在拍攝初始，影片工作者所採取的態度、認知攝影機器的何種存在樣態，以及刻意與被拍攝者保持怎樣的互動距離，其實在每一個決定的片刻，即深深影響這部影片完成後對觀眾可能產生的影響或激起的反應。

路西恩‧泰勒（Lucien Taylor）在為本書撰寫的導讀中，明白指出大衛與茱蒂斯在「觀察式」影片的實踐與思考中，看似矛盾卻言之有理的精湛表達。如同他們拍攝東非肯亞圖卡納三部曲時，一方面嚴謹遵守攝影機的觀察角色，另一方面又積極與被攝者產生對話，超越了觀察式電影的自我設限，初次實驗了「參與式電影」的可能。泰勒認為馬杜格一方面把觀察式電影奧妙之處發揮得淋漓盡致，同時在論述文字中又筆鋒銳利地剖析觀察式影片諸多可能「弊端」。

思考影片製作模式所帶來的意義效應，探討的其實也是作者的形式及電影的可能表達，尤其攝影機碰到不同的對象時，開啟的常常是不同的對話路徑。在肯亞的圖卡納社會，馬杜格二人是「局外人」的身分，但他們的圖卡納族朋友在鏡頭前都可以侃侃而談，善於表達。這顯示的不只是觀察─參與式電影的某些特性，觀眾還可以從影片中察覺到馬杜格與影片對象之間的親密互動。

在圖卡納族身上的成功經驗，促成馬杜格二人前往澳洲拓展民族誌影片的攝製。不過，在非洲建立的拍攝模式卻無法完全應用於此，澳洲原住民面對鏡頭時顯然「寡言」許多。因應這項變化並考慮影片主角提供資料的多元化，馬杜格二人的澳洲影片常常在後製剪輯臺上，請來影片人物協助理清影片內容、提供說明或旁白，包

括用以解決拍攝對象的暗示性言詞與緘默時所實施的「內心旁白」（interior commentary），一種在後製錄音室裡加入影片的非同步的第一人稱聲音。

邀請影片主角積極參與影片製作，不僅體現了尚‧胡許的「共享的人類學」的概念，事實上，也充分展現馬杜格對拍攝者與拍攝主體之間的差異，在影片過程中不斷廓清並加深體認的歷程。對馬杜格而言，拍電影其實比較是一種探索的過程，而非呈現已知的事物。對影片的這項認知也標示出馬杜格長久以來的主張：影片可以是認識世界、傳達人類學知識的有力媒介。

但運用與開發影像，使其介入人類學知識領域，對馬杜格而言並非靈感所至、天馬行空的發揮，反而是知性反省與影片實踐之間，來來回回反覆思辯的過程。往返於思考與拍攝影片的歷程中，最主要針對的是知識傳達的可能，尤其是影片將如何「被閱讀」、如何為觀眾所接收。在馬杜格眼裡，影像的意義會因為不同的觀眾而有不一樣的解讀。導演需要做到的是，提供足夠的資訊，確保觀眾不至於錯誤解讀得太離譜。

而所謂「資訊的充分提供」，意指的也是影片中脈絡的多元層次與其豐富性。這種說法非常類似彼得‧路叟斯（Peter Loizos）討論民族誌影片製作模式時所稱的context enrichment的影片類型。路叟斯特別說明，此種提供豐厚脈絡訊息的影片，也就是其他學者談論的反身性（reflexivity）的影片製作模式。雖然馬杜格似乎對觀察式電影不離不棄，但他的影像與文字其實始終貼著自我覺察的視角，反覆思索與辨析深度內裡的反身性（deep reflexivity），一種對攝影機、自我、被拍攝者及觀眾之間的關係，有其感受能力與適時回應的能量。反身性對馬杜格而言，是結合了知性與感性的精神創造力。邁向深層反思的觀察式電影實踐，一直是馬杜格的行進的方向。

　　人類學者普遍對於該如何運用影像而顯得猶豫不決，馬杜格卻不斷嘗試電影與人類學知識結合的最大可能。馬杜格甚至提出電影跨文化的「能力」，一種透過它所揭示的人類共同的經驗，跨越文化的藩籬。這樣的主張基本上認為影像不僅是人類經驗的共通所在，事實上也意指影像是人類學的根本所在。馬杜格認為影像能揭露社會成員的生活經驗，而田野工作者的親身體驗（包括視覺感受與看到的事物）也往往走在人類學的敘述之前。在此，影像的表現表達如同麥可‧博藍尼（Michael Polanyi）所言，是一種「默會知識」（tacit knowledge）──即我們對於知道的事情（主體的「樣貌」）「多於我們能說的」。

　　藉由影像的能力，最主要的是去觀看他人如何意識到世界的跨文化性。發現遠方的事物時，人們會想進一步認識、拒絕或是希望變成自己的一部分。於是，關於人類學影片的論辯，可以放在一個更為寬廣的視野中討論。而視覺影像對人類學學科之建制，以及與其他臨近學科的分辨，一方面視覺人類學的邊緣性格更彰顯其跨學科的連結，同時從影像的特性也可以看到它有削弱學科界線的能力。因為在影像描述的世界裡，物理的、社會的與美學的互相交織，甚至連社會互動與其展演也在其中。影像的這種特質有如一種基本的結構，會讓已固定不移的規則、做事的方式與行動變得滑動起來、有所位移。

　　馬杜格說民族誌電影普遍被認為是一種跨文化的產物。所謂跨文化有兩種概念，一種是真正跨越文化的界線，也就是願意了解或體認另一種文化的涵義；另一種概念是，根本不承認這界線的存在。這也提醒我們，文化差異是相當脆弱的概念，這種界線經常因為我們與另一個相當陌生的文化感情連繫建立而消失無形。

　　電影的跨文化視野不僅透露了連結自我與他人的跨主體的意識，

還加上在不同文化群體之間能夠連結彼此的共通經驗。在此，電影應該可以為人類學意識注入新的感情，超越目前的狀態。尤其，人類學研究經歷了「圖像的轉向（pictorial turn）」及學科研究主題的轉變，例如認識感覺與情緒在社會生活扮演的角色、性別的文化建構與個人自我身分認同的議題。在這些領域裡，視覺媒介或許正如馬杜格一直倡導與致力實踐的，可以提供勝過書寫方式的呈現。

序

大衛・馬杜格

本書集結了我近幾年來針對紀錄片和民族誌電影所寫的文章，有些是爲了特定場合或應邀而寫，但大部分還是因爲我想、也覺得有必要寫。這類的寫作，很多都是爲了平衡拍片經驗，畢竟拍片過程中會遇到很多影片本身無法直接討論的問題。

某些文章源於我對紀錄片或民族誌電影的零星思索，希冀這兩者有其未來發展的可能；另外一些文章中，我特別試著關切一些不證自明卻未見衆人討論的議題；還有一部分文章與我這些年來試圖在拍片過程中回答的問題有關，但這些問題或許終究沒有解答。我相信戴・沃恩（Dai Vaughan）的說法：重要的是你曾經努力過了，即使最後依然一知半解。這些文章對處於相同領域的人而言，應不僅是似曾相識的衝擊作用而已。

在此，我嘗試清楚說明與電影直接相關之處。沒有直接連結的部分，則很難更精確強調或談得更加深入，畢竟這邊涉及的幾乎都源於電影拍攝的關聯——正式的、哲學的，以及個人的。其中包括觀賞別人拍的電影，或是我經年累月與其他導演和作者的交談。若論及與拍製電影更緊密的連結，答案應該是這些文章的成形以及我撰寫的理由。電影是拍來讓人觀看的。我寫這些文章亦基於同樣的目的，乃是爲了尋求某些事情能否以文字表現。我秉持的信念在於，拍電影是一種探索的過程，而不是重申已知事物。基於這個理由，電影往往不會在一開頭就把結論攤開來，當然也不會永遠一成不變。

路西恩・泰勒（Lucien Taylor）慨然應諾幫我編撰此書，我想沒人比他更適合這項工作了。沒有人會像他擔任《影像民族誌評論》

（*Visual Anthropology Review*）的編輯一樣，一直鼓勵我撰寫相關的文章。助我刪修文章的過程中，他這位勤勉的編輯不斷鞭策我，總是以銳利的眼光幫我找到牽強的連結、邏輯的失誤、不正確的遣詞用字。文章內容的改進，實應歸功於他。我也要鄭重感謝幫我校閱初稿並給予批評指教的人士，包括佩西・艾許（Patsy Asch）、萊思禮・狄福洛（Leslie Devereaux）、克里思多・葛格里（Christopher Gregory）、蓋瑞・基迪亞（Gary Kildea）、彼得・路叟斯（Peter Loizos）、比爾・尼可斯（Bill Nichols）、尼可拉斯・彼德森（Nicolas Peterson）和茱蒂斯・馬杜格（Judith MacDougall）等。尤其是茱蒂斯，這位跟我合作拍電影超過二十五年的夥伴，我今天能夠有機會完成這本書，她功不可沒。倘若茱蒂斯曾經發現我對我們過去的想法或經驗有任何錯誤詮釋，她也很仁慈地選擇不去阻撓我的嘗試，反而常常助我重新檢視，更清楚地表達想法。

我還想在此對某些人表示感謝之意，特別是那些曾經在關鍵時刻讓我重拾興趣、重新堅定我的決心的老師和先驅，如柯林・楊（Colin Young）對電影永遠敏銳的思考、詹姆斯・布魯（James Blue）對電影極具感染力的熱情，尚・胡許（Jean Rouch）啓發了我許多電影拍攝的新的可能，還有戴・沃恩在電影剪輯和寫作上提供的完美典範。

最後，我要感謝我所有的拍攝對象，因爲他們曾經向我展現了難以言喻的勇氣、仁慈及人性的光輝。基於這點，我將本書題獻給他們。

<div style="text-align:right">

寫於坎培拉

一九九八年七月

</div>

導讀

路西恩・泰勒

與佛萊赫提（Robert Flaherty）及尙・胡許一樣，大衛及茱蒂斯這兩位傑出導演，對紀錄片和民族誌影片的傳統，亦有極大貢獻。馬杜格夫婦的影片雖有相當的知名度，但大衛的著作或許還未如此出名。他的文章不可避免地會偶爾描寫影片拍攝的插曲或從當時某些特殊事件得到的靈感。然而，他們的確密切結合了這兩樣長久專注投入的領域。大衛一方面擔心紀錄片的前景不佳，另一方面他則反映出影像和文字各自的特質——特別是民族誌影片和人類學著作。這兩者交互結合出兩組原則：其一是爲重振更著重深度寫實的紀錄片，另一則是振興後的影像民族誌作品。後者不只是顯現與人類學大相逕庭的多樣面貌，也和所謂「影像民族誌」作品應有的正統概念大不相同。

再者，這本書也企圖重新評價紀錄片，以及紀錄片觀察中「參與」（與主題共同參與）及「再現」（呈現主題）的關係。這樣的努力讓馬杜格和主流的影片拍攝、影片評論及人類學作品相對立。所以我們不應受他內斂的散文風格或某些文章的走向變化所誤導，而無法察覺他極度修正主義的意圖。若紀錄片的觀察式方法在現今不普及，馬杜格則極力主張我們能再度思考這種方法。爲此，他以另一種方式檢視紀錄片與世界、事實與虛構的關係。這種對觀察式方法的檢視，起初或許僅反映了他本身固執的行爲，但這些文章顯露出他絕不是個死板板、被評論家嚴厲批評的「空中間諜」（spy-in-the-sky）型觀察式導演。事實上，從馬杜格夫婦的影片中可以了解，紀錄片的觀察式方法不存在於參與或反思的對比，而在於二者的實現。這本書開宗明義點出，若觀察至最終而沒有參與和自我反

思，便違反了人性。

這本書分爲三個部分，每部分各自相關。第一部分主要是談論馬杜格近期闡述影片製作及影片欣賞主觀想法的著作，以及他闡述以非文字會話表現的人類學著作。第二部分是他對於影像民族誌領域中的定期評估，並提出其中的特定問題（例如風格、權威性、合作、對白字幕）。第三部分包含廣泛探討紀錄片電影的論述，尤其是實體論及現象論的議題。最後一章〈跨文化影片〉則整合了作者對於人類學和電影的關懷。

重新思考觀察式影片

大衛‧馬杜格是批評觀察式影片拍攝最鋒利的評論家，也是觀察式影片拍攝最高明的實踐家之一。「觀察式影片」是一九六〇年代初期，可攜式同步收音設備發明之後的其中一種記錄式影片風格（包括直接[Direct]和眞實[vérité]兩種影片，各自都有拍片者特徵的註記）。這項新科技的涵義有好幾種，我們至今仍努力探討這些涵義有多重要。首先，同步收音使得紀錄片拍攝者能在沒有錄音室的情況下，拍攝個人以及在非正式場景的互動──以前沒有錄音室便做不到；這使得紀錄片的描述從公共場合轉爲私人空間，也因此從普遍對象轉爲特定對象，而且從典型轉爲獨特。總之，個人經驗都開放成爲紀錄片的主題，尙‧胡許、李考克（Richard Leacock）、梅索兄弟（the Maysles）和馬杜格夫婦都以他們各自的方式開發這些個人經驗。

此外，事先同步收音的紀錄片通常相當倚賴第三人的評論，可爲毛片做前後連貫的串接，使之清晰明瞭，也可讓導演明確地闡述論點。但觀眾能夠看到影片主角自己發聲、且大致以他們說話的時

間呈現時（觀察式導演通常會併入長鏡頭，其他剪輯者卻會將這樣的鏡頭剪短），旁白似乎便成爲不必要的妨礙，不但難以闡明某個場景的意義，反而是一種限制。鑑於早期的說明式影片傾向於合併導演及影片當中的聲音，觀察式影片中的多樣化聲音（包括導演、電影文本和影片主角的聲音）就顯得清晰可辨。的確，爲了保留影片製作過程中的種種，觀察式影片無疑地相當注重紀錄片明確的形式。再者，馬杜格重視他文章中所提出的幾項論點：觀賞觀察式影片的經驗可以從眼前看到的場景再創造想像出其他場景，而且會比透過錄音傳達導演觀點的方式來得更爲嚴謹。有些人會繼續提出這樣的論點：此種影片對觀眾和影片主角都是很高的要求，因爲觀眾和影片主角在影片中被賦予不同的自由和權力。若是如此，這是種不見得會爲全部觀賞者所喜愛的自由──不喜歡的人還爲數不少，因爲觀察式影片對觀賞者的要求，已幾乎不存在於民族誌影片圈和少數適應力強的影迷的範圍內。

電視普及後，「依賴訪問」、「與檔案或眞實鏡頭相互轉切」就成了一九六〇年代及一九七〇年代初期之後，觀察式影片的主流風格。如同馬杜格提醒我們的（見第十一章〈電影教育及紀錄片的現狀〉），「訪問」這種方式不受替觀察式影片拍攝鋪路的同步收音技術所重視，且這兩者在精神上迥然不同。以訪問爲基礎的紀錄片會重新呈現觀察式導演企圖廢棄的早期說明式風格。標準的訪問場景會邀請主角陳述他們的所思所爲，以在事後反映他們當時的經驗，但觀察式導演（如民族誌學者）對於人們當時實際上的行爲則更加有興趣。可以確定的是，說明和行爲並非全然不同，而且現象學家容易忘記反思自身生命也是活在生活其中的一部分。同樣的，攝影機拍攝出的成果和人們自身的演出相似，而且演出者可能因此而相當忠於自身（這點可在馬杜格夫婦的影片《照相工作者》

[*Photo Wallahs*, 1991]中找到證據)。

　　這些區別仍然很重要。與其只是訴說生活，觀察式影片無疑地更關切生活進展的過程，而且要呈現出社會生活面向，而不是特別為鏡頭拍攝來演出。然而，在觀察式影片最嚴格的擁護者（例如馬杜格夫婦）手中，它也闡明了二者的關係。即使是最不受注意的攝影機仍會以缺席方式呈現，而且它是最佳觀察式導演試圖表達的結構本質。再者，雖然訪問方式似乎賦予權力給影片主角，但事實上是賦予權力給導演本身，讓他們能在影片主角發言的背後，隱藏他們自己編輯的觀點及推論的聲音。訪問過程經過謹慎切割及選取，也可以擁有說明式紀錄片在聲音傳達上的簡明及精確，訪問亦能帶我們回到說明與表達並重的風格。這是一種如同西方文化喜歡言語甚於影像的風格。相對的，對於所有讓拍攝主角暢所欲言的觀察式影片而言，它的重要性是它讓觀賞者可以觀賞與聆聽並重，讓紀錄片重拾最初始的責任：開啓我們對於世界的視野，藉此讓我們回歸世界。

　　與實驗紀錄片拍攝者相較之下，觀察式影片拍攝被另外一種嘗試彌補其弱點的風格所取代。一方面，是一種英國所謂的「紀錄劇」（docudrama）風格的再現（或是多樣風格的混雜），這種風格可至少回溯至梅里葉（Georges Méliès）在一九〇二年拍攝關於愛德華七世加冕典禮的影片，影片中同時出現西敏寺及巴黎重建物的實際拍攝。紀錄劇是紀錄片和戲劇片的混合，有時是有自覺的混合，有時則無。在某種程度上，它的再現確實是因觀察式導演努力將紀錄片的重心從公轉為私，卻不盡成功。一如昔昨，除了存於檔案館、閣樓，或是從記憶和紀念物中被喚起的事物外，是無法進入紀錄片中的（這是馬杜格在第十二章〈記憶的影片〉中探討的涵義）。正如客觀情境或動亂事件會造成攝影機的破壞或操作者的受傷，人際交流

親密之際，人們亦不會對攝影機設防，許多導演會設法避免打擾此刻。有些情況中，紀錄片的目光會對記錄的對象造成擾亂或破壞。格式化的編劇或是再扮演，是對於此種處境的可能反應。不幸的是，更常見到的卻是複製或偽裝的編劇，企圖以自然、非假裝的方式表現。電視上大部分被認為是真實的毛片和許多紀錄片，都屬於這類表現方式。不管是以潤飾及移除虛構部分的方式拍攝，或部署我們所謂的新觀察式美學（如擺動的攝影方式，效果不佳的燈光、難以聽辨的對話）以為它自身權威性佐證，它事實上崇高化了它模仿方式背後的真實。從歷史的角度來看，對於影片主體的描述重現了他們的生活，攝影機當然被接受為紀錄片結構的一部分，而且紀錄劇在這方面是精神上的預先觀察（pre-observational），即使它歷史時刻的再現是後觀察式（post-observational）的。身為事實及虛構的混合，這種作品類型自然面對了本身的問題。紀錄劇導演經常證明他們的努力，以提醒我們事實及虛構不可避免地在影片拍攝過程中相互交融（而且是所有影片均如此）。然而，紀錄劇一般傾向於重虛構甚於事實，而且保留這兩種表達的區別。

　　第二種似乎成功運用觀察法在獨立拍片社群（而且在主流上有增加的趨勢）的風格，即是「自傳體」——第一人稱日記式的影片。鑒於早期對「更參與式」拍片風格的呼籲（見第四章〈超越觀察式電影〉）彌補了作者隱藏於觀察方式中的渴望，馬杜格最終無法（有些諷刺，如果有他自身的偏好）逃避他的責任。也就是說，馬杜格夫婦影片的特徵通常是自傳式的：在《連繫的日記》（*Link-Up Diary*, 1987）和《我和我先生的太太們》（*A Wife among Wives*, 1981）最明顯，兩人以第一人稱出現仍然是他們影片中靜默的特徵。人們的情感生活有一大塊領域是非劇情片無法觸及的，第三人稱式紀錄片的表達方式也會引起深刻倫理及認識論問題，但自傳式紀錄片卻

能對此有所回應。第一人稱方式呈現了一種真實電影的邏輯實現，將主觀的有利部分注入了紀錄片，模糊了主角及客體、社會參與者及影片演員的界線。然而，如同真實本身，它傾向於合併影片拍攝及前製，讓注意力從所謂的「超電影」的主角生活上轉移——這些生活的觀點並非影片表現的主要功用。事實上，真實電影被描繪為**影片的真實**，而不是**影片揭露出的**真實，已行之久遠地為影片拍攝和前製之間的關係問題有所定義。

　　大衛及茱蒂斯大多違反了這些主流紀錄片的趨勢，自一九七〇年代開始，便固執地繼續精鍊他們本身的風格。這是一種已經開始影響整個民族誌導演世代的風格——即使是最粗淺地比較他們的非洲影片和澳洲影片，也顯示出他們影片拍攝的地位屹立不搖。他們早期最重要的影片是兩部拍攝西非原住民族的三部曲。這兩部片是首批以字幕翻譯土著語言、而非使用旁白配音的影片，因此保有了原始談話的音質。如果大衛・馬杜格此後有質疑字幕影響的理由（見第七章〈民族誌影片與字幕〉），他們最初的成就仍然值得讚賞。特別是藉由為外國觀眾翻譯言詞，對於說服許多西方人「非西方人也過著智性生活」一事，字幕似乎有相當的作用。馬杜格夫婦的第一齣三部曲是一九六八年在烏干達卡拉馬加特區的吉耶族（Jie）部落拍攝的，包括了兩部短片《納威》（*Nawi*, 1970）、《在他們的樹下》（*Under the Men's Tree*, 1972），及七十分鐘的《與牧民同在》（*To Live with Herds*, 1972）。這三部曲檢視了惡劣旱季中的農場生活，還有吉耶族與當地政府間相當敵對的關係。他們的第二齣三部曲是一九七四年在肯亞西北方的圖卡納族裡拍攝，包含三部分：《婚禮的駱駝》（*The Wedding Camels*, 1977）記錄婚禮前對新娘財富的緊張談判；《洛倫的故事》（*Lorang's Way*, 1979）描述一位鎮靜卻易受傷害的男子，反映出他的生活以及他文化中脆弱的未來；《我

和我先生的太太們》則探討圖卡納族看待婚姻和一夫多妻制的方式。

馬杜格夫婦影片中的簡明風格，不是在分享「真實電影」（回顧而言，幾乎同是說明式訪問與第一人稱電影的始祖）中可觸知的挑撥，也不像「直接電影」中審查的紅筆——通常將注意力局限在本質上緊張的情況和值得注意的性格（例如名流或是古怪行徑）。最終，它仍舊難免被標上「觀察式」標籤的風格，因為它在觀察中的權力堅定且不偏頗。這並不表示它不屬於參與式的，因為它的確是；也非表示它缺乏自省，因為它的確有。當代主流的確因觀察式影片平淡的風格及天真的寫實主義而加以斥責，或是將它的注目理解為與窺視者或監視者同樣疏遠。這其實是種誤解，事實正好相反。即便馬杜格夫婦強調他們的身分是「局外人」，他們的影片卻因他們與影片主體間令人感動的親密互動而顯得傑出。

馬杜格夫婦後期關於澳洲原住民政治抵抗和文化革新的電影，例如《熟悉之地》（*Familiar Places*, 1980）、《接管》（*Takeover*, 1980）、《三位騎士》（*Three Horsemen*, 1982）、《畜牧者的策略》（*Stockman's Strategy*, 1984）、《庫倫呼喚坎培拉》（*Collum Calling Canberra*, 1984）、《連繫的日記》，實際上的確是更為直接互動。這些影片在社區主動互動中創造出來，影片主體也參與影片的編輯；為了表達影片主體的隱喻言詞和緘默，以非同步的第一人稱聲音來表達馬杜格所說的「內心旁白」（interior commentary）。即便這些非洲電影的互動沒那麼直接，他們仍與影片主體及觀眾對話，完全不從人類經驗以外的絕對觀點描述世界，或從遠處以冷靜的觀點具體化影片主體，而是直接就近描繪。如同馬杜格在本書第九章〈無特權的攝影風格〉所說，他們透過拍攝和剪輯的風格，試圖在拍片時將觀眾和他們自己有限的觀點連繫起來。的確，在影片細節的描述

上，他們注重情感及行為上的細微差異，盡責於掌握真實時間的從容節奏。他們對在場導演的自覺，以及他們對於一連串透過虛構故事創造而成的小插曲的喜好——在運用這些或其他更多的方式中，他們有著一種文論體的嚴格和美學的細膩，因此幾近被描繪為是古典派作品。如果巴贊（André Bazin）和克拉考爾（Siegfried Kracauer）對於自然真實（自然世界的揭示）的實踐感到驚訝，我們對於馬杜格夫婦影片中的日常生活經驗更是會感驚奇。

在未經過加工的狀態下，馬杜格夫婦對於剪接鏡頭的取捨、將不同角度取鏡的鏡頭接合為順暢的完整作品，並不完全遵照寫實主義的平實風格。他們的作品無關於平實或現實主義、或觀察式影片（我指的是影片自身，而非導演意圖的表達，因後者又是另一種問題）。馬杜格夫婦的影片以無數種方式流露出他們和世界的互動，並藉以深度並置「真實」和「表述」。他們遵守寫實主義規則的同時，亦將規則放寬。總之，馬杜格夫婦的影片進行著風格的顛覆和世界的探索，讓觀察式方法有可能在描繪人類生活方式和反映真實與表述間相互影響——這便是馬杜格在這本書中的表達重點。

拯救觀察式影片並非不合時宜的念頭。若非劇情片的影響，觀察式影片現在會只沿襲從前的風格，淪為拙劣的模仿作品。不諱言的是，不好的觀察式影片和其他影片一樣多。觀察式方法和任何盲目科學方式的應用一樣，不再是真相的擔保或是社會意義。這是種對觀察式影片本身重要性或潛在發展的評價。若將觀察法視為所有影片的記錄面向會更為精確，在「紀錄片」標題下的影片應該會更強調。更明確地說，觀察法是媒介的觀點，是描寫對象的表面記錄，試圖抵抗與導演論述的合併。如同戴·沃恩曾經說到：「紀錄片永遠會超出導演的指示……若非如此，民族誌電影或許就可以由演員在攝影棚中演出。」[1] 但是，在我們幾乎忘了「紀錄片」是何

意義的時代（當導演偏好用任何不見得能呈現角色或特寫說話者特質的眞實影像時，或者更常於使用畫外音預告我們說話者會說什麼，以防我們誤解說話者時），或許只會讓事情變得不清不楚。

若這本書有成爲政治性方案的可能，也是爲了挽救紀錄片的頹勢。這或許帶有相當的企圖，或僅僅是剛愎自用，但至少從影展活動能看出，現今拍攝的紀錄片作品的確比過往多。但這些紀錄片該如何觀賞多被遺忘，也大多無法探索生活經驗，局限在當時流行的話題上。這都以概念方式促進了紀錄片的發展，日益將內容抽離，以和新聞作品合併，且注入伴隨著或擁護或斥責的虔誠。相反地，馬杜格希望重申紀錄片是能和世界交會的場域，紀錄片能積極面對眞實，並藉此轉變爲探索自身的形式。

但紀錄片究竟能如何「面對」眞實？它爲何應該與世界交會，又該如何辦到？大部分歸爲紀錄片的影片可以明確視爲屬於新聞作品的領域。這些影片的內容很清楚，幾乎是專門以公衆或「政治」爲描寫目的；影片風格和敘述結構上也是如此，均和報紙的報導文章相似。另一方面，馬杜格將紀錄片視爲在內容上（對個人、國家及反映事物的著重）、形式上均類似於小說的作品。他的電影《牧羊人的歲月》（*Tempus de Baristas*, 1993）描繪三個薩丁尼亞山區牧羊人的熱情和融洽關係。從影片的結構來看，這部片或許是馬杜格夫婦拍攝的影片中，最顯著的小說體裁式作品，但他們的作品均明顯和小說有密切關係。

影片和文本

大衛‧馬杜格的寫作是專提供給導演的，他的作品結合了理論與實際，充滿導演特有的經驗與洞察力。他的文字作品和影片拍攝

有密切關係：文章顯然和影片一樣，沒有取巧之處，不會在一開始
就宣示影片的本質，而是逐步吸引觀眾，在過程中顯露大意。於
是，我們會驚奇地發現他堅持影像和文本間的不連貫（最初只是描
寫對象而已，其次是論述），這正是他不斷重複的文章主題。他主張
影片和文化一樣不是文本。這主張在現今聽來，是無懈可擊的（雖
然一開始提出時並非如此）。他提出了一連串從明確角度出發，對於
主流影像民族誌作品的主張，尤其是傾向對於接替的視覺文化或傳
播人類學有所提議。在第二章〈視覺人類學與知的方法〉和第十三
章〈跨文化影片〉中，馬杜格主張，與其說影片是傳播表達的表
現，不如說是和世界共生的形式，而且將影片主體、觀眾和拍片者
連繫一起。這是種偏好經驗勝於解釋、進行涵義多於表露的過程。
此外，如同羅蘭‧巴特（Roland Barthes）提醒我們的，在某種情況
下，表象的意義和語言學、甚至綜合語言學及翻譯，是互相抵抗
的。在後巴贊（post-Bazinian）時代，沒有人能宣稱電影是純粹的
實體論揭示，也不是完全慣例化的意徵系統。與那些希望電影是如
此、或希望電影應如此創作的人不同，馬杜格認為許多引人注意的
電影特質，正好是堅決不屈從於符號學解碼的特質。

　　在這些文章中還隱約呈現另一個主題，它是順著第一個主題發
展而出的。那就是：電影提供了描繪人類經驗、主觀性及其一連串
問題的可能，尤其可以在第三章〈民族誌電影中的主觀聲音〉中發
覺到這點。電影可以是特別的，也可以是普遍的，但都以和文本不
同的方式進行。電影的特別在於它和描繪對象的索引連接，以及它
對個人的描寫，而它的普遍則在於它描繪世界的自然連續，以及
（在有聲電影）結合影像、動作、文字時那無差別的方式。文本當然
也可以是特別又普遍的，卻是以幾近相反的方式：在文本中，若沒
把符號轉化成代數，這些符號幾乎與你獲得的訊息有差異，但在與

它們指示對象的關係中，它們是典型地獨斷又抽象。在某種程度上，因為文本廣泛地以「信號」描述細節和議論的結果，影片便呈現出和文本（尤其是說明式文本）相當不同的世界，而且在馬杜格的想法中，足以促使人類學對於電影的悖離。

在某種程度上，馬杜格一方面贊成生活與電影間的相似，另一方面也贊成電影與文本間的相似。（有其他的相似是在文章中到處可見的，而且是具挑撥的：在第一章〈電影主體的命運〉中，他提議攝影或固定鏡頭的本質之於影片，如同影片及攝影之於生活，而且在第十章〈少即是少〉中，長拍鏡頭之於短拍鏡頭，就像毛片之於完成影片一樣。）馬杜格認為，就像生活的充實自然超越我們在影片中所提出的，因此影片與它和世界類似的關係，以及物質趨使的結合，必然不會超過我們依原文演出的限度。這些相似的論點將他的文字作品依序注入兩種相關的感覺。在一方面，當他以各種方式反覆思考時，失落感或是憂鬱都會提供給影片主角自身先前的陰暗面，而且不可避免地侵入他們的自由及自治。另一方面，可能性與愛的感覺──影片創造影片主體、導演及觀眾意識相互連結的可能性，以及他從影片主體感受到的愛，從他對他們「實際存有中不可計量的重量」（在詹姆斯‧艾吉[James Agee]令人記憶深刻的措辭）的認識中流露而出。

自我與他者

馬杜格在這些論文中明白表示（就像在他的電影裡暗示的一樣）、啟發我們一個觀念，即導演及其主體並非是全然分離或匿名的實體。他們當然有自己的視野和優先順序，並且在本書第六章〈誰的故事？〉裡頭，提到了作者的各種形式，以及電影可能包含的意

義。事實上，馬杜格對導演和拍攝主體之間差異性的認知不斷加深，並非只存在於跨文化一種文本而已，我們可以從他提出的「供人分享」的製片形式（第四章〈超越觀察式電影〉）到他稍後有關澳洲一系列追蹤影片的訪問，或是他所採用的「跨文本」手法（第五章〈風格的共犯〉）中窺出端倪。他並非主張以跨文本為終結，也不認為這種作法可以暗示到其他影片上頭，而後者正是時下大部分的作法，儘管各人應用的程度多少有些愚昧與巧妙之別。他反而覺得影片不論在風格上還是基本內容上，都應該要去傳達各面向有助於構成這部作品的各種「多元的聲音」。如果他堅持每種聲音都是截然不同的、導演不該假裝蒙蔽自己，那麼他最大的論點（在本書第一章〈電影主體的命運〉鋪陳最多）即在於，導演與影片主體的定位與配置，從他們在影片中的集體相遇以來，事實上皆是以記名的方式存在。這種觀點以字面上的意義來講，幾乎就像是一種符徵的指標。

在電影裡，馬杜格努力奮鬥，而導演與電影主體則彼此牽制束縛，到最後仍然逃不掉讓自己身陷這個世界。不用多說，這是相當倫理且美學上的作法，因為其中的美學不是就出自於導演對道德規範的陳述嗎？他引用梅洛龐蒂（Merleau-Ponty）現象學的元素以支撐他的論點，並且偏好沙特（Sartre）的存在人道主義裡的觀點。梅洛龐蒂針對他自己的主張提過一種二元一位式的補充，即可視與不可視；對沙特而言，則是有和無的概念。不管是哪一種，其理論基礎皆在於：所謂的不可視並不是一種否定或是對可視的反駁，而只是一種祕密共享。這正是馬杜格夢寐以求之事。因為認知到可視和不可視其實是彼此重疊的，或者用拉岡（Lacan）的話來講，「那讓我們如史鑑般同時意識到自己的建立[2]」。況且它們也沒有參考太多其他不同的實體，也沒有參考實體的其他面向，就像在傳統人類科

學裡以文字為主的訓練底下，圖像所扮演的角色也很難達到什麼暗示的效果。梅洛龐蒂談論到沙特對有和無的分析時，認為這種先知是「忘了實體的存在，而只是一再試圖把它放進純粹視野裡，以追求純粹的有和純粹的無[3]」，這種特性化正是認為人也許能意識到自己屬於實用主義者的人類學家所主張的觀點。相反的，梅洛龐蒂則提出不論電影主體或觀賞者都如同導演一樣具體，同時都是影片的主體。尤有甚者，當沙特認定我們經歷他人的經驗是既絕對又驚人的，因此認為這種「體驗他人感」是一種認知上令人憎惡的感受（這種概念他似乎在很多紀錄片評論裡都提到了，同時強調在投機取巧的導演的慈悲裡，才會有像這樣對任何事物一致的「客觀」）；在馬杜格眼裡，這些都是沒有意義的。就這個問題而言，他分解手寫的寓意，針對近來在自我與他人之間反映的關係上，尤其是對於人類學家與報導人（例如導演和電影主題）的關係。

　　就像沙特宣稱的，如果沒有本質上的自我可言，所謂內在自我生活的概念除了只是一種錯覺之外，並不具任何意義。那麼一來，所謂的「體驗他人感」則可以是非常絕對的任何東西。換言之，自我是不可侵犯的，這點與「他人是不可讓與」的概念相比，幾乎是一樣重要。事實上，自我與他人是相當破碎而部分的概念，其實是互相構成且並存於共享的意識基礎上。既不是說主體是整個從自身中分離出來（如同拉岡的說法），也不是說在自我與他人之間有絕對的破裂（如沙特的說法）。相反的，應該是如梅洛龐蒂所強調的，個人的經驗是我們與他人的主觀必要條件，這些不在於一味歸功他人而貶損自我。電影如同生活，我們對自我的認知也如同這個世界裡我們對他人具有複雜的各種認知。他人的主觀經驗是他們自己的，這點可以很確定，但他們也和我們同處於相同的世界。馬杜格說，這個同處的狀態正是個人之間以及延伸到群體之間許多共同點的根

源，雖然共同之處可能和相異之處一樣多。

在人類科學和電影的研究領域，很明顯地，馬杜格都採用暗喻的手法。首先，他把電影的現象學從其接受度延伸到製作。身爲導演，他天性就不該把作品的內容寓意向觀眾透露太多，反而對他和電影主體在拍攝過程中的經歷多有著墨。另外，一旦我們意識到這個主體既是被觀看、也是看的人——我不是要說他在看人之前先被觀看，而是如同拉岡說的那種預先存在的凝視，雖然沒被看到但已經先在他人的世界裡被想像了——我們就無法接受紀錄片其實是要觀眾呈現主題單一方向的觀看，也沒有辦法在拒絕觀看者注視的互惠上做解釋。因爲觀看者不是只看到這個主體。透過內心的反射，他們也覺得自己同時被主體所注視。馬杜格稱這種態勢是導演的視野，不論主體或觀眾，誰也沒有眞的看到誰。結果他用他自己的說法重新檢視自我與他人的這個問題爲，「當所有該說和該做的都完成之後，這一系列互換的關係其實只扮演一小部分的角色而已」。

視覺人類學

就算這裡不是重述馬杜格的電影在人類學上的成就的好場合，但我們也不該忽略了他從長時間的田野調查中成長並延伸到人類學寫作的觀點。同時我也不應不顧這個事實：在文化傳遞的普遍方向中，他從頭到尾都是徹徹底底的人類學。人們其實可以將馬杜格的電影當成試紙來了解當今人類學關切的議題。他拍的有關東非的電影，與同一時期有關東非的人類學著作內容，是相呼應的。在他對最近獨立國家的後殖民擾動的描寫裡，他的注意集中在政治和經濟身價，並且關切婚姻的議題與更普遍的一夫多妻情況。一九七○年代後期有關澳洲的電影裡，他喚起我們的人類學興趣在於抵抗有可

能發生在一九八〇年代的不平均結構，以及在一九九〇年代對原住民文化的肯定與改造。在《照相工作者》中，他發現了在姆斯松利爾（Mussoorie）的喜馬拉雅山車站，攝影的習慣和表現相當清晰（至少我們還是以內容而言），跟傳統人類學的期待一致，就像馬杜格在《牧羊人的歲月》一片中，調查男性的性別認同與在薩丁尼亞牧羊人中建立的情感。

我們當然也能依人類學代表性的基準，試著把馬杜格電影的不同創新視為理所當然，包括：抗拒「人類學現況」的魅力、對個別經驗的照料、公開的對話、反思形式的轉向、通力合作等不勝枚舉，但我們不該忘記這些「實驗」形式在人類學寫作中都曾經發展過。如果說馬杜格電影中的某些特質乃得自於後見之明的庇蔭，至少是因為領先這個時代而獲得讚美。以嘲笑結構功能主義的束縛為主的特質，也因為一九七〇年代的人類學家而造成其作品的價值貶低。所以同樣的問題自然也落到這些文章，究竟它們會不會有同樣的命運——在今日被判定是背叛了人類學，而明天則成為被褒揚的典範？

馬杜格對於影像和文字之間差異處的思考（本書第八章〈民族誌電影：衰敗與興起〉），就像他對電影中的表演特質和類比面向所做的強調（本書第二章〈視覺人類學與知的方法〉），都是站在擁護特定的人類學電影形式的角度，但事實上係藉由把影像當成文字，或是把影像歸納為次語言學的或主張的特質等方式，為立論的基礎。再者，試圖尋求視覺人類學的合法性與正當性的意圖，在電影和文字之間還是有些微差異；或是重申這個陳腔濫調，說人類學影片可能反映出的地方知識或人類學釋義就像專題論文一樣多。馬杜格不會希望看到「視覺人類學」付出淪為制度化的代價，只因為被剝奪了其用以區別的特色，即它的視覺性（visuality）。

　　確實，當代對視覺人類學泛濫的興趣乃出於其一項醒目的特質，如此醒目而不需多費唇舌，即在於它代表了視覺的——不是分析的媒介而已，而是真正的客體存在。易言之，它以「視覺上的」民族誌做偽裝，實際上卻藉著擴大了人類學對視覺的注意，取代了真正的影像民族誌。馬杜格並未從原理上來挑剔；就實質經驗而論，影像民族誌和視覺人類學不再是彼此不相容的，更不是相同的一件事。因為很有可能興起中的影像民族誌將會讓人類學電影更堅定地被歸類成是既有事物的邊緣化，至少在馬杜格的書中需要這麼做。

　　沒人想爭辯在人類學的視覺研究裡，民族誌影片應該摒棄人類世界其他的視覺面向。除了其他的電影流派之外，其實也還有許多像是攝影、繪畫、藝術、廣告和建築、大眾傳媒以及其他較古老的言論，我們習慣稱之為「物質的文化」。但不管是出於設計或是與生俱來即如此，人類學的影像本來就是封閉的。更何況，文化某些特定的視像面向也許也可以用文字來代表，但影像文化就整體而言還是依賴視覺性的媒介。這可能不是因為不可靠的關係，關鍵其實在於用口語來詮釋（以及轉譯）這個影像。此外，倘若影像民族誌關切的不僅是沃斯（Sol Worth）口中的「視覺化的環境」（他指的是一種充滿視覺符號的形式），還包括了影像經驗全面而不簡單的現象學；同時，既然符號形式的「意義」與我們對其主觀的理解密不可分，那麼便難以否認，攝影機的修復之眼，相較於我們使用筆和鍵盤，其實是占有一種不公平的優勢。如果人類學影像的書寫能成功變成主要的構成，而非只是影像民族誌一時的附屬，我們就更難去把一切歸因於才智上的脅迫。就像馬杜格證言，真正的影像民族誌對當代的學術慣例，提出比影像的言語分析更大的挑戰。同時這也代表了未來的人類學極有可能會循此方向發展，馬杜格不會希望看

到這些浪費。

在人類學影像既有的構成裡，其實是深受某些不夠精準的定義所苦，有三種解釋可以反映這點。首先，這種觀念、見解及田野工作的經驗等，很難去高估其深遠的意義。而且感官經驗被大量否定，結果當然造成人類學和田野工作顯得平常，也就不需要另外成立把「影像」的字眼冠在字首的分支學科。

其次，可視與不可視在人類的感覺中樞是有部分重疊的。在最普通的層次裡，視覺（這裡指的是在所有文化、歷史的樣式中主流的影像經驗）也無法從社會中脫離出來。因此，很難去說服人類學界把它延伸擴張成另一個分支學科。畢竟就算是像血緣關係這種最深奧而無定形的概念，也是從行為中才得以顯現。同樣的，語言本身也可以找到屬於它的影像時刻、它的動作學和空間行為學，更別提它還有象形符號這種圖示手法了。簡言之，興起中的影像民族誌在邏輯上難免讓人懷疑這是種創新嗎？以及，真的有這個必要嗎？再者，如果還想把守住影像這個說法，把它當成人類學上的一種客體，而非視為一種媒介，那麼它就像是從視覺繞出來再代表它，終於最後又再繞了回去的複雜。馬杜格在文章裡提出反駁這種可能性的說法，但同時他也清楚點明了這種危險的證據。拍攝人類學電影（透過暗示和攝影）這個例子中，他突然明白，在視覺與非視覺的階層中，玩的其實是人類學中的影像手法。所以人類學電影中的物質表徵，也就是電影本身，可能是影像構成的（通常指的是也包括了聲音和口白），而它所欲表達的世界（不管是以敘事體或所指），則可能不過是視覺上的偶然而已。自從人類學電影透過身體、姿勢和表情等描述手法來探索生活經驗，這正是大家所期待的一種方式。至少人類學電影對於可視和不可視，都提供了存在理論裡同等的比重。另一方面，在人類學的影像中，象徵的是視覺構成的範圍，這

是一種因為好奇，結果卻弄巧成拙的自我設限。事實上，不管是影像或非影像，都會彼此滲透。[4]

　　第三點，有個關於影像文化的颶風，正席捲人文學科與人類科學，我們可以稱之為一種影像的「運動」。顯然，在解構主義和後現代結構主義的代表下，這可能是源於早期語言學的轉向。注意到這一點，情況自然會因為人類學電影重新得到賞識而好轉。可是這只能說是反映了影像在現代社會裡跛足的優勢，其重量與天性幾乎是我們在一開始就欠缺的。有很多情況下，我們從德博式（Debordian）的社會景象經過，到另一個情境裡，其社會功能簡單地成為一種景象。其中一個徵兆即為「實境節目」（Reality TV）所注意的社會禁忌與合法犯罪，並且常是利己式的新觀察美感。帶著通俗劇、表演和無止境廣告的網路新聞，很快也變成另一個徵兆。然而這些只是社會媒介化的徵兆，其非物質化與不可視，如同物質化與可視的一樣，徹底威脅到任何代表性可能的衰落。霍克海默（Max Horkheimer）寫道，「當他們的望遠鏡與顯微鏡、卡帶和廣播變得更敏感，個人變得更盲目、幾乎聽不到、鮮有反應，同時社會變得更呆滯、絕望而出現更多犯罪……就會有比以前更多的超人出現」，而且是在數位錄影、電子世界和虛擬真實的黎明來臨之前的時候。[5]因此，社會的超媒介性似乎對紀錄片的發展而言，是似是而非且有敵意的。這會導致一種情況，即任何紀錄片都名不虛傳地尋求抵制，然而終究枉然，而且大家心裡有數，它可能會在其他模擬的「實境」裡，因為變成原始素材而終結在重複利用的循環裡，剝奪所有的偶然，只為了尋求另一個更好的字眼：現狀。影像人類學家比紀錄片導演對此認知更加沈著，他們自己的再現很難用同樣的方式回饋於系統中，同時也很難宣稱大眾傳播媒介或社會的「景像化」（spectacularization）是其特定的本分，因為這些轉變已充斥於人類

科學或人文學科裡。

重新定義自我反身性

馬杜格所寫的電影相關文章（撇開他的拍片經驗不論），代表
的是影像民族誌一般趨勢的反響，並非獨自受制於市場主流。這些
文章都對我們說明了他所拍的影片的確成為例證，比起時下來自於
人類科學的學者或電影理論家的操弄，是更精煉的一種自我反身性
概念。它依循相當多的方式，像是從觀察手法到電影的拍製，與他
補充關於紀錄片所揭露的世界存在感的認知。這不僅是從實體與社
會上和世界相結合，同時也結合了電影主體、導演以及所有參與的
旁觀者。旁觀者也許能分辨電影主體和導演之間的關係，但這並不
非「化為他人」的體驗，而是跨主體的改變，以致紀錄片也包括了
對認識論和政治力的再現。

如果《我和我先生的太太們》的開場，提供了自我反身性難忘
的示範，在本書的第二章〈視覺人類學與知的方法〉，馬杜格發展出
更細膩的想法，認為不管蓄意與否，自我反身性都會記錄在影片的
風格和結構裡：麥克風啟動而打破框架，攝影師從鏡子裡看出來等
類似這樣的事物。然而紋理的錯綜複雜與姿態的精明微妙，不管願
不願意都貫通了整部影片。影片是整合為一體，且仔仔細細銘刻下
紋理的細節，框取在某一時刻但不包含下一刻、在已經說出與未說
出口的、在框取畫面移動或停滯時、在鏡頭接近主體或拉遠時、在
橫搖鏡頭或直搖鏡頭裡。這些順序的自我反身性曾經在影片裡暗
示，並且全然是其內在本質。這不是要改變先前對作品的評論，也
不是要拆解僅有的設備，當然並非戲中戲裡的自我意識的時刻，更
不是要演繹布萊希特式（Brechtian）的「疏離效果」。因此這種概念

超越了形式主義者對陌生化（defamiliarization）或文本交互（inter-textuality）的想法。畢竟它也透過影片的形式強調社會本性與再現互為本體。

　　倘使馬杜格為我們擬定的自我反身性可能被視為是反幻象式的（anti-illusionistic），我相信這是因為他的反幻象理論本來就是他自我審查方法論的分支，至少在馬杜格的作品裡，是既嚴苛精確又相當敏銳的。因為這種自我反身性是他人口中的「深層自我反身性」（deep reflexivity），不僅僅是一種美學上的策略，也是一種倫理的狀態，可這不是指它能從影片本身以外的任何「表演」方式來操弄。畢竟深層自我反身性既非實體的對照，亦不是對現實主義明白的批評。相反的，馬杜格展現了自我反身性可以與實體共存在代表性中，最後也不會從彼此中脫離出來。所以我們應該要小心加以區分：首先，從修辭學上來的自我反身性目前正在人類學界風行，其目標旨在表面的價值而已，至少就某種程度而言，是去推翻自己的權威。其次，從名義上，布赫迪厄（Bourdieu）提出的「認識論」（epistemic）的自我反身性，則相反地在尋求支撐認識論的社會磐石。馬杜格的理論所具的其中一種暗示為，把導演身上的這種責任也加諸於旁觀者身上。因此，自我反身性幾乎是有關觀眾或讀者的領域，要讓他們像導演所看到的一樣。想起來就覺得相當荒唐的是，導演擁有知會我們的專案資源，針對他們如何在拍片時提出這樣的影響力（這同時也是社會上的天真，去假設他們應該具備必要的真誠）。如果「深層自我反身性」就這樣驅使我們更貼近去注視電影的脈絡與框架，它也當然會對我們在閱讀相關書籍時提出類似的需求。

超越文化

在本書最後一章〈跨文化影片〉（第十三章），馬杜格終於觸及到人類學的核心概念（至少在美國傳統裡的確如此），也就是「文化」。他挑戰了大家的刻板印象，堅持民族誌電影並沒有如大部分人認為的，很容易就橫跨了文化的界限，而是超越了文化。倘若電影和文字在我們的理解中都是特別且普通的，也要在很多不同面向裡才會如此表現。以電影為例，主要集中在處理對真實經驗的獨特關係，這些都可以從我們自銀幕上觀看、傾聽的一舉一動中得到，並且可以說是發展電影理論的媒介結構的結果。電影很獨特地透過經驗的再現而揭示出經驗的存在。馬杜格暗示，電影跨文化的「再現」是透過它所揭示的人類共同的經驗，而這裡的經驗其實已經跨越了文化的藩籬。電影不僅透露了連結自我與他人的跨主體的意識，還加上在不同文化群體之間漸變和共通的經驗。他相信，電影應該可以為人類學的意識注入新的感情，並且超越現狀。

我們不應該在馬杜格的身上冠上錯誤的普遍主義或是「人類一家」式抽象的人文主義等標籤。其實他所堅持的事實相當簡單，即文化差異是真實存在的，既非一成不變，也不是絕對的。然而他的立場又跟「後現代主義者」的拜物不同，因為他並未把界限的多元性視為一種當代的獨占（或優越）現象，甚至當成是地理學的問題。他主張不管文化的界限如何劃定，還是有可能因為個體之間所存在的社會顯著性勝於文化差異，而變得太過雷同而失效。這其實是在爭論我們這些人類學家有著某些同化的困難。然而，馬杜格強調的是人類共同的經驗，其中有許多出自於殘酷事實的化身，在認知科學最近的發展，尤其是連結機制裡，得到更多支持。事實上，他對普遍性的定位應該不會讓我們感到「訝異」，因為他往往是把人

類學視為一個整體來看，所持的論點不外乎像是：陌生的熟悉會產生一種互惠式對等的熟悉並且被視為理所當然，對他人的疑問也同時告發了自己，以及對特定文化的研究到最後也就是研究普遍的文化等。可是這是一種觀點，讓我們主動對差異及文化建構的堅持是「每況愈下」。

如果這個暗示，或隨後在此將文化概念逐字翻譯成某些像是「社會現況的『裝扮』」，就像艾德蒙‧李曲（Edmund Leach）曾經明確補充，我不認為馬杜格會把美國式的「文化」概念置換成英國式的「社會」或甚至是「社會結構」的說法。我反而認為他只是在呼籲人類學家，能夠採取有關「文化」更強烈的疑問，而非僅止於今天我們試圖做的程度。因為我們今天對文化的認知既不夠有競爭性也不夠同感，畢竟文化既不是內在的同質化，也不是完全互相分離。這些都不再有疑問（比較讓人好奇的是它竟然曾經是個疑問）。我們應該超脫之前的預設立場，以「文化」概念的替代物，像是「言論」或「慣例」，甚至是布赫迪厄創造的新詞「慣習」，而感到滿足。也許實際上，我們根本就應該停止尋求它的替代品。

簡言之，馬杜格的文章說得清楚明白，我們需要重新思考文化在生活經驗和個人認同上的貢獻，同時承認這可能不是我們專業興趣所欲承認的。另外，我們也需要重新評估文化各自的意義和本質。殘酷的事實在於，就像電影賦予未加碼的和加碼的時間都是一樣的，它對自然和文化也是如此。這也是造成人類學家去理解電影的另一個原因。因為自然和文化的存在也提供給媒介潛在的跨學科特質，這是我們能夠好好發展的。倘若民族誌電影引導我們去順從與它出於同源的理論，現在它將會有多驚人，也應該不只是制度化的慣性而已。

在重新思考文化定位的過程裡，我們也許有機會反思，即書寫

的人類學比較注重文化，而以展現個人爲主且與敘事共存的民族誌影片就不是這麼一回事了。當然它所分享的是生活本身，也就是文化提供的反思經驗。在電影裡就是在生活裡，存在於個人之間意識的共通性也許比文化差異還更突出，就會在經驗裡具有更深刻的意義，那麼在我們的理論也應該要更凸顯這點才合邏輯。對於這點，馬杜格應該也不會有反對意見。因此，歸類，或者恢復文化到現象學上的背景，則民族誌電影就某種程度而言應該視爲是「先人類學的」。這同時也是去否定一切想把影像民族誌扭曲成說明性散文的努力，此舉無疑是種後詮釋學（post-hermeneutic）的說法。到最後，人類學電影是不是會再變成是後人類學的，或者將讓自己在某種程度上變成是「後文化」（post-culture），讓我們姑且走著瞧。

1 「美學的曖昧」一詞出自《電影之人類學》的第一一四頁。

2 這是針對拉岡的句子所做的字面翻譯，其原文的意思旨在強調客觀性的意識無法在他人眼裡占得先機。

3 出自梅洛龐蒂的作品《可見與不可見的》，第七十七頁。

4 我在這裡用的是「意指」（signified）這個字眼，此乃基於現在的習慣和口語上的講法，或多或少可以類比爲「指示物」（referent），而非索緒爾（Saussure）提到的關於心理的代表性。

5 出自霍克海默所著的《黎明與衰退：記一九二六至一九三一及一九五○至一九六九的年代》（Dawn and Decline : Notes 1926-1931 and 1950-1969），由麥可‧蕭（Michael Shaw）翻譯，紐約的Seabury Press於一九七八年印行的版本，第一六二頁。

第一章
電影主體的命運

　　我拍攝的主角是一組破碎的影像：剛開始時，這主角是個能被看見、聽到、觸摸的人；之後，化身爲漆黑取景器內的一張臉；接著又變成時而模糊、時而清晰的記憶，再轉化爲剪輯機器下的細長畫面、稀落的幾張相片；最後，才搖身爲銀幕上的一員，變成電影。不管其名字是馬塔其（Mataki）、羅哥斯（Logoth）、洛斯凱（Losike）、洛倫（Lorang）、阿沃圖（Arwoto）、法蘭西斯（Francis）、格朗丁（Geraldine）、依恩（Ian），還是桑尼（Sunny）、佳斯旺（Jaswant）、咪咪奴（Miminu）、法蘭西斯科（Franchiscu）、彼得（Pietro），都曾讓我興奮期待或輾轉反側。拍攝影片給予我們呈現被攝主體的機會，但這些被攝主體卻也可能就在我們眼前消逝、轉化。我試著就此現象整理出一點頭緒，希望即使無法找到問題的根源，也要找出讓我困惑的理由。如果影像會說謊，那麼爲什麼它能清楚反映出我們的生活？我想以旁觀者的眼光，觀察導演與其在影像、語言、記憶和感覺拍攝主題的認知差距。儘管會得到模稜兩可的答案，但這些差距不也正是自覺興起之處？

詹姆斯·艾吉[1]的絕望

　　在此寂靜的彌撒時刻，
　　在這房內的每分每秒，
　　在我們追尋的一切裡，
　　在相關的每個細節中，

> 我感受到前所未有的鄉愁，
> 強烈、悲傷而徹底。
> 那是我生命中從未觸及的缺口，
> 那是一條從未走過的路徑，
> 除了愛與悲傷，我無所回報。
>
> ——詹姆斯・艾吉[2]

　　對紀錄片的熱情及不確定性，艾吉的描述最爲一針見血：「我們所努力的，不外乎是用最簡單的方式，抓出其中最忠實的光彩。」（Agee and Evans, 1960: 11）在他和伊文思（Evans）合作的偉大作品裡，艾吉的自責與絕望不斷出沒在字裡行間，嚴重到甚至削弱整部作品與主題間的邏輯連結。雖然明知「文字無法具體展現思想」，他還是不顧一切嘗試。他的堅持似乎起因於對神祕事物的困惑。他害怕宣洩出自己和他人的感性情緒。他對語言及所有膽敢自行代表受害者的再現宣戰。他的憤怒和激動出自於他曾受生命與藝術感動，卻不再看到兩者有所交集。最後，他只能寫下：「終究，我還是掌握不了全部的眞實，卻對其如何流失幾乎一無所知。」（414）

　　和伊文思合作時，艾吉似乎從攝影中找到慰藉。影像比文字更能掌握眞實。他觀察到，許多文字難以表達的，卻在攝影中「一開始就得到解決」。尤其文字在「傳達同時性上的無能爲力」，對攝影來說根本不是問題。然而，就是因爲「解決得輕而易舉……方便反而成了使用相機時的最大危機」（236-237）。事實上，相機的誤用已經「太過泛濫，嚴重損害人們的視覺判斷力。在我認識的人中，觀察力還和我差不多的，大概不會超過十二個。」（11）[3] 艾吉的指責無疑是衝著布克懷特（Margaret Bourke-White）[4] 的攝影集《你已見到他們的臉》（*You Have Seen Their Faces*）來的。這本作品在他和

伊文思看來，實在過於煽情。[5] 但是，如同文字工作者操控文字以達目的一樣，即使像伊文思這樣傑出的攝影師，也無法完全避免和影像做危險的交易。（圖一）

在艾吉的創作生涯中，寫過影評，也寫過劇本，更曾和雷維特（Helen Levitt）共同拍攝《在大街上》（*In the Street*, 1945-46）及《沈默者》（*The Quiet One*, 1948）兩部紀錄片。他發現電影兼備攝影的具體和語言的易變，卻仍無法減低二者不相容的缺點和衝突。事實上，透過清楚表達的鏡頭順序，影片多少可以彌補語言的不及義處。那麼，從事紀錄片工作的人對自己的作品，是不是比艾吉和伊文思更具自信呢？集攝影、動作、編輯於一身的影片，難道真的就比文字貼近事實嗎？又有多少影片創作者可以保持上述優勢，觀察力卻不因此遭受蒙蔽？

即使有些紀錄片導演似乎對作品相當自滿，但我懷疑有許多人毋寧是不斷和影片掙扎搏鬥。他們對畫面後隱藏的數百種含糊其詞感到不安；對僥倖取材但看來策劃完善的成果感到有愧；也對利用技巧達到預定效果的手法深覺汗顏。其中，最令他們耿耿於懷的，大概是感到自己逐漸被影片馴化，被本來該是自己要挖掘的東西牽著鼻子走。不管是波特萊爾（Baudelaire）、亞陶（Artaud）或是導演弗朗居（Franju）、布紐爾（Buñuel）都有類似的掙扎，而艾吉對自己和觀眾這方面的批判，更是殘酷。這種現象之所以發生，大量的感官刺激是個重要原因，而傳統作家毫不留情的奚落同樣有火上加油的效果。另一方面，我們發現它或多或少幫忙彌補了鴻溝、解答困惑，刻意以不那麼直接的手法呈現出的作品，不免讓我們聯想到為印度神廟雕刻佛像的師傅。他們寧可敲下雕像的腳趾或手指，也不願冒著觸怒神明的危險。

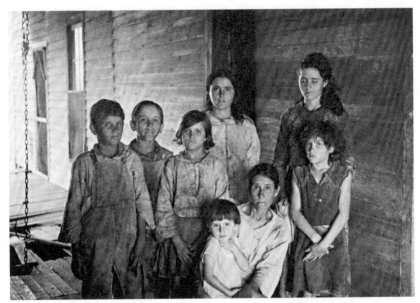

圖一：阿拉巴馬州的佃農家庭。一九三六年伊文思攝，選自《讓我們來歌頌名人》（一九六〇年版本）。

複合式遠景

拍攝影片是唯一能讓另一個人知道
我是如何看他的方式。

——尚・胡許（Jean Rouch）[6]

第一前提：導演永遠無法以他人的眼光看待自己的作品。這是非常容易忽略的論點，因爲大家總是理所當然地把影片看成是具體實物，而非思想與感覺交織出的複合體。影片是定影在賽璐珞片上的物體，但對觀眾而言，影片既不固定，也不完整。數百個場景裡，人們記住的畫面寥寥可數，留下的印象更是人人相異。一群人可能因世俗裡某種神聖的理由而崇拜這些畫面，但對另一群人來說，看到同一些畫面的觀感卻可能迥然不同。

導演的反應在很多情況下都和觀眾相反。對導演而言，影片是從一連串鏡頭裡提出的精華，記錄了製作時發生的大小事件，將所有的經驗濃縮到銀幕的一小方空間裡。在觀眾眼裡，影片反而一點都不小，而是大到可以爲他們開啓另一個前所未見的廣闊視野。雖然在影片中，導演不得不剪掉多數拍攝畫面，觀眾卻透過視覺得到無盡的空間延伸。觀眾窺見的世界不受限於銀幕的方形框架，反而像文學作品，激發了無形的想像空間。同樣的影像對導演而言，只不過是將既存的主題再確認——不是想像，而是記憶；不是發掘，而是確定；不是好奇，而是預知與失去。當然，導演記憶中的世界，還是有想像的部分，但這非得等到好幾年後，他們對當時製片的印象模糊了，再回頭來看影片，這種情況才會發生。

很多人看一部影片只看一次。若是套用芝諾（Zeno）「跑者永遠無法跑到終點」的邏輯來推論，這些人根本沒有眞正看完這部電

影。[7]任何人第一次開始觀賞某部影片，除非看到最後，不會了解結局到底是怎麼回事。其間任何一個切入點，都只是告訴你故事的過去發展，而無法掌握接下來的情節。因此，就算看完整部片子，仍不算完整。播映完畢時，一切都結束了，即使還想抓住些什麼，也只剩下片段回憶而已。甚至連影片的播映都不會是一步一步帶著觀眾進入它想表達的整體意境，每一幕畫面的出現都可能產生不同的意義，改變觀眾的想法。這種觀影經驗有點像是在一連串房間內探索的旅程，你永遠無法確信之前曾經待在某一間裡！第二度或接下來重看幾次的感覺，基本上會和首次觀影的經驗大相逕庭。就好比讀一首詩或一本小說，有些情節會照著記憶中的樣子發生，也有可能記錯了之前看過的某些段落，或者之前遺漏的部分片段會帶來不一樣的體認。

對觀影者來說，一部電影的架構是固定而無從選擇的；對導演而言，卻是一連串有意或無意的過濾挑選之後的面貌。留下的總是去蕪存菁的結果，但過程中仍免不了要遷就時間壓力而妥協。一部片子的拍攝，可能經歷了一百次的否決和一百零一次的重生，其最後一次的誕生，事實上也預見了它最終的滅亡。在旁觀者眼中出現的相同影像，對導演而言，逐步變得有代表性；這些導演特別偏愛的畫面（雖然免不了會因為遷就整部片的邏輯而不得不配合做了一些其他處理），正是為表現主題不同的觀點，在倉促的製作壓力下才提煉出的精華。每個呈現在觀眾眼前的鏡頭都開始失去某些本質。對導演而言，這些影像變得更像電影，而非人生。

無疑，總有另一些導演會持對立的立場逆向操作。有些鏡頭，像是記憶中的某一天、一件曾經擁有的物品，或是某個人身上特別引人珍愛的特質等等，純粹是為了引起觀眾的共鳴。如此一來，影片也呼應了奇爾伯・路易斯（Gilbert Lewis）對繪畫下的定義：

「畫家試著透過畫作來表達的那些認知、感覺、思想，總是比觀看者所能意會的更多。然而觀看者在畫作中感受的那些意念、印象與感情，卻也遠超過畫家原本企圖表現的（1980: 38）。」或是像羅蘭・巴特（Roland Barthes）所指的「刺點（punctum）」：「我所附加在攝影上的，也正是它已經存在的（1981: 55）。」

第二前提：影片主題乃為導演自身的一部分，反之亦然。讓人覺得混淆的原因之一，即在於導演如何看待其影片的存在。影片的主題具有多重涵義，有可能是一個外在的個人在影片裡扮演他自己；有可能是透過與導演的互動，在影片中重建此人的面貌，或透過觀眾與影片的互動來一再重建。針對後兩者，影片主題可說是一種授衛（investiture）的產物，因為它是透過拍攝而加諸在一個已經存在的真人身上（即使此人存在於影片的記錄之下）。也可以說，主題存在於導演和觀眾的認知。我們認定人之所以為人的方式，是因為他人的存在與確認，才顯得具體。就導演而言，與其將拍攝影像比擬為接受或占有的形式，不如說是將自身投射於他人的延伸形式。[8] 影片主題乃經由認可與判別的過程而產生。套用邁可・博藍尼（Michael Polanyi）提倡的「默會知識」（tacit knowledge）的概念，我們或許可以稱之為「實體化（ostention）」。我們無法「說出」這種「知」的抽象涵義，只能以表演傳遞其訊息，透過闡述、舉例等方式讓他人從類似情境中意會。[9] 影片通常都是直接論證式的，拍一部片子即是對自己和他人指出某件事情，或是主動的經驗塑造。在影片中，鏡頭的延伸就像探針，把我們的感覺觸及到他人身上，讓他們感受到我們內在的感受。我們的「知」也藉著這樣的改寫或置換傳給他們。我們運用身體和攝影機為工具，就像人類學家馬塞・毛斯（Marcel Mauss）書裡提到的「身體的技巧（techniques du corps）」（Mauss 1973）。

　　這種觀點卻因前後矛盾而備受攻擊。導演其實是以兩種截然不同的方式來看心中描繪的主題：先是透過攝影機上的取景器擷取畫面，然後才是影片要呈現的影像。事實上，從取景器看出去的第一眼，雖然和最後呈現在影片上的影像相差無幾，本質卻不一樣，更和剪輯之後播映的畫面不同。整個過程短暫到影片還無法累積出什麼前瞻成果。影片主角在取景器的小景框內進進出出，與導演呼吸相同的空氣，受同樣的環境與聲音圍繞，同樣等待著一扇門的開啓、無法預期的抵達或離開，或是將臨的夜色。在這樣的時刻裡，影片主題的存在與導演相互交織。影片主題其實就等同這充滿強度的共享空間。此空間既與之後完成的影片成品保持了距離，同時又有助於影片本身，如同一段幻影時光。即使影片、導演和主題本該互不相干，卻在此融為一體。

　　從觀眾的角度來看此事，感覺更複雜。我將自己與這世界的接觸成果，拍成一部片子，我自己就是這部片的第一個觀眾。來看這部片子的觀眾都會因這部片而捲入我的觀點和創作意圖裡。影片裡雖蘊含著要讓觀眾知道的主題，但總是不自覺地把我自己帶了進去。稍後我可以和觀眾一起看我自己的作品，也許可以因此獲得一個全新的觀影經驗——觀看我自己在觀看影片。

　　觀眾因為永遠自外於看到的影片，可說是以較間接的方式、透過導演的觀點，才能與這部片的主題有所連結。而導演的觀察，不論什麼時刻，則會因當時的環境而有新的定義與解讀。至於影片中的主角如何自處於這個世界，也會影響導演看待他們的方式。結果，導演的主觀也跟著改變，有時會置身事外、旁觀主角在影片裡的生活，有時又會參與其中的發展，如潮起潮落般循環不已。正因如此，當導演與觀眾一起坐下來觀賞時，也會受他們的主觀意識影響，甚至經歷到截然不同的觀影感受。

即興的主題

　　分鏡三九二，中景：從海岸往下拍攝，安端‧達諾（Antoine Doinel）延著開闊的階梯往下走，抵達海灘後，跑向大海。攝影機跟著他移動，畫面裡潮汐逐漸退出景框，帶到長而平坦的沙灘。他是獨自一人。在拍浪聲中，走進水裡，接著鏡頭繞著他的腳拍到他低沉中帶點驚喜的表情，然後他轉身順著沙灘走進海裡。接著畫面自他肩膀的高度看向大海，他轉身面向海岸。鏡頭再推向他，然後停格凝結，我們看到安端‧達諾，海在他的背後。

　　──出自電影《四百擊》（*Les Quatre cents coups*）的後製劇本[10]

　　楚浮（Truffaut）作品裡這個最終停格凝結的鏡頭也許太有名了，講到電影的陳腔濫調時才會提出來當範例。然而這個畫面其實展現出電影的複雜深度，令人同時讀到看不見的喜悅與痛苦；既是電影的創作，也是真實的人生；畫面觸及了我們和劇情片或紀錄片角色的關係。

　　這種停格（freeze-frame）的處理有幾種不同層次的象徵。將移動中的影像凍結住，使畫面中的影像回歸到攝影（cinema）的源頭，也就是靜止攝影（still photography）的狀態。鏡頭捕捉進行中的事件，把我們隔絕於影片之外，就好比火車離開時，車廂裡的乘客眼睜睜看著留在月臺上的人一樣。這個角色在影片裡的生活會一直持續，對我們而言卻不得不喊停，被記憶裡的畫面所取代，就像摯愛者的快照一般。（圖二）這種把影片轉換成照片的作法讓我們正視到攝影本質的矛盾──它想模擬的現實生活是和過去同時發生的，如此一來不免導致一種結果：彷彿日子本是平凡無奇，直到拍下的那一幕。這感覺就像從夢中驚醒般的虛實對比，也正是楚浮在

圖二：尚皮耶・李奧（Jean-Pierre Léaud）飾電影《四百擊》中的安端・達諾（一九五
九年版本）。

最後那個鏡頭想製造的擾亂效果。讓我們看看在那之後，攝影還有哪些不同面貌。當鏡頭退到過去，從過去帶來的感化力也變得更強烈——安端‧達諾這個角色無助地看向人海，如同他眼前茫然未知的未來。類似的畫面以不同的調子在影片中重複出現，僅是短短數秒內，我們便同時感受到攝影帶來的衝擊與懷舊的哀傷。

如果這是一部紀錄片，上面這些或許就是全部了。但正因為這是劇情片，發生了更進一步的變化，把《四百擊》從劇情片轉換成紀錄片的風貌。鏡頭的停格干擾到故事裡安端‧達諾這個角色，也同樣干擾了飾演這個角色的演員尙皮耶‧李奧。楚浮藉著將劇中角色投射到飾演的演員身上，將我們從故事喚回眞實。這個角色和演員同樣都少不更事，在瞬息萬變的世事裡反而構成另一種平衡。影片裡的配樂沈緩，好比停止不動的時鐘，乍看像是失去了劇情的張力，我們卻在影片中發現尙皮耶‧李奧要面對他未知的未來。我們也從觀賞電影這個空間有限的劇院裡被釋放到街上。這接續的轉換將我們從安瑞‧達諾的故事帶到他不確定的未來，以攝影的手法全然跳脫電影之外，跳脫現在的畫面，進入「現在即過往」的情境；從劇中角色跳到演員，從電影裡的世界跳回日常生活。

類似這樣善用停格的影片（諸如克里斯‧馬蓋[Chris Marker]的作品《堤》[*La Jetée*, 1964]、尙‧尤斯塔許[Jean Eustache]的短片《艾力克思的照片》[*Les Photos d'Alix*, 1979]），其特色在於視電影為攝影，將攝影與生活二軸相交。攝影無法消弭存在當下的影像與後續發展之間的界線。畫面拍下的那一刻，是在一連串動態影像的邊緣徘徊，卻永遠到不了，所以我們會從畫面中感受到渴望進入裡頭的世界卻進不去的落空。同樣的，我們或者希望影片能在故事播畢後繼續下去，似乎以為只要鏡頭凝結在安瑞‧達諾或李奧身上，就可以將他從死亡的世界帶回來。[11] 楚浮的凝結畫面暗示攝影鏡頭

其實預示了電影裡死亡的結局，但也可能是對於逃避過去生活的一個答案。

在劇情片中，角色似乎脫離現實而回到過去；紀錄片中的主角卻像是人像畫家眼前急躁不安的小孩，急於脫離現在走向未來。影片就算靜止，主角的故事仍繼續發展。佛萊赫提（Robert Flaherty）拍攝愛斯基摩人南努克（Nanook）後不到兩年，他便得知南努克在一次狩獵途中餓死了。研究佛萊赫提相關著作的阿倫‧馬科斯（Alan Marcus）找到當初在《路易斯安那的故事》（*Louisiana Story*, 1948）一片中的小男孩，男孩已經五十多歲，還在路易斯安那烤肉。[12] 就算影片可以讓靜止的攝影延長生命，卻還是無法真正解決主角從作品逸出、發展的問題。一旦影片開始拍攝，主角便在創作的轉換中迎向影片無法掌控的未來。

置換之眼

他們是何等栩栩如生啊！之前擁有大好的生活，今天只是面前的死屍——因為他們早已死亡。

——羅蘭‧巴特[13]

凝結定格的作法對電影工作者應該都不陌生，剪輯器停住時，影片中的影像也會突然定在螢幕裡。訪客不經意瞥見剪接室時，幾乎都會看到各種凝結的畫面和移動的影像同時存在。狄錫卡‧維托夫（Dziga Vertov）從《持攝影機的人》（*The Man with the Movie Camera*, 1928）這部片開始玩起影像剪接，名氣並不亞於楚浮。對導演而言，這種凝結捕捉的動作，小規模重製了影片試圖透過其主題去表達的人生縮影。亦即一部拍攝了百餘呎的影片，事實上，只

是一個大型的凝結定格。導演也許在更早些時候就知道此事，甚至在剪輯開始之前、瀏覽毛片時就認知到這點。對很多導演而言，拍攝影片的當下也是感受最深之際。導演與主題之間的關係因此有了陰影，預警了對「每部影片皆是主題」這種看法的幻滅。

置換的觀點在觀眾觀賞影片的經驗過程，實屬難得。其中牽扯到他們是否意識到自己在幻覺裡能感覺或參與主題的存在，例如悲哀的感染，也可能對這部電影感到噁心。但隨著時間流逝、慢慢接受之後，悲哀也會從中得到調和，轉移到更重要的對象身上。電影的劇情或許把過去的故事投射出來，但攝影機則總是特別框出「現在」。因為這二者之間的矛盾，看電影便可以讓情緒找到具體的抒發管道。

這種切割因為時間而愈來愈嚴重，尤其當影片更進一步從現在這繃緊的情緒漂移到觀眾眼前時，連續鏡頭會帶來更多干擾的緊繃情緒。從中我們想到了現實生活裡某些重要的時刻，我們非常清楚看到自己即將失去的，並了解其中的重要。類似的時刻在電影製作的過程中，幾乎無所不在。影片的連續鏡頭變成一種矛盾的象徵，變成了神奇特質的客體。

透過攝影機的取景器來工作，每一幕都讓人情緒緊繃，需要詳細查看才能完成。首要之務是拍得清楚，而且要值得大家的高度期待。未來並不可知，導演與主題被緊緊綁在現在，等待每一個新的觸發。影片的剪輯反而較是單獨而需要蓄意謀劃的工作，幾乎得以持續不斷，常常還有乏味的重複動作來度過這漫長的時間。導演慢慢會知道自己拍攝的每個細節；至於被拍攝的人，他們的每一句話或姿勢，在知道影片要表現他們的情況下，難免有過度渲染誇大的可能，但往往也因此表現出他們最正確的本質。在被人注目的時刻表現出人生中曇花一現的優雅，似乎是人之常情。通常我們意識到

可能有人看我們的時候，往往會設法表現出自己最完美的一面，但在不斷重複的拍攝過程裡，一般人很難裝出大家以爲的狡點。影片攝製的世界裡藏著不可思議的沈默，就像人們灰暗悲慘的夢境中所發現的一道光亮，在走過時留下痕跡。

　　導演對主題的殷勤始於決定創作這支影片，然後不可避免地慢慢轉移到影像上，無法再回頭。那份熟稔與日俱增，但是單向的熟稔卻不免有拜物的危險。相較於導演對影片主題的主動接觸，影片主題卻可能不曾與導演有過交集。無論二者在影片以外的關係如何，影片本身絕對有必要橫亙於二者之間。看影片所產生的共時感，讓我們誤以爲現在的緊繃情緒是無止境的，好像每件事情都在此刻發生，結果導致導演與主題之間存在的歷史連續性被扭曲。因爲影片會不斷召喚出其主題的存在與缺席，導演與主題之間的鴻溝也就一直存在。

　　研究舊照片，包括安德烈・柯特茲（André Kertész）拍過的一張學童的相片──一般認爲他拍的應該是恩奈斯特（Ernest）。（就算恩奈斯特有可能還活著，可是他在哪裡？怎麼會活這麼久？簡直就是奇蹟嘛！）[14] 羅蘭巴特也曾在類似的分野裡找到他所謂的刺點。應該屬於過去歲月的，卻在「現在」現身於我們眼前，既是現在式也是現在完成式，這就是他所謂攝影的「時感」（noeme of Time）。不同於靜態攝影去凝結特定瞬間，影片能讓流逝的時光復活。藉著一連串動作和聲音，攝影似乎可以有幾分鐘的停滯；可對導演而言，這有形和世俗的「現在」也伴隨了相互的靜止感，尤其當每一個取鏡不帶著特定目的，與下一場戲之間也沒有順序之別。最後，相較於攝影所凝結的影像，影片既無法主宰時間，對於緬懷生活也不具備特別的權力，了不起只是搶走了生命表象。或許，我們可以因此稱這是影片的「失落」。

　　如同蚌貝隨著時間痛苦地分泌包容，才將沙粒變成珍貴的珍珠，導演的創作和回顧作品的過程，不也有異曲同工之妙？影片殺青之前，其主題已經產生微妙的改變，但在拍攝期間很難預知這種經驗。這改變有可能摧毀當初預設的基本藍圖，對於未來發展的不確定更是漸行漸遠而難以掌握。影片本身很難把分崩離析的世界一一補綴還原。隨光陰流逝，銀幕上呈現的生活也變得更加空洞幽幻，飄浮在脫離現實、如傳說般的過去。導演或許會因此得到新的靈感，像是久違朋友的面容突然出現在眼前，帶來一點點小小的安慰。不管這影像有過多新奇或複雜的生活面貌，總會讓觀看的人得到一些紓解，就像回憶帶給我們的。

　　可以想見，與片中角色分離一段時日後再相見，是讓導演最不安的一個經驗——特別是在一段密集的剪輯工作之後。這時，這些影片主題感覺既熟稔卻又模糊難辨，像是通信經年但久未謀面的友人。在剪接室裡，導演曾操作不同機器、召喚這些幽靈出來，此刻突然變成眼前真人的寒暄，一時很難調適。真實的會面和接觸，通常更讓人深刻覺得再看到這些影片主體，猶如見到鬼魅。有時確實會因為此刻的存在主宰了感官經驗，讓影片看起來更顯出人工斧鑿的痕跡。甚至由於影片的印象還頑強而鮮明地存於心底，影片主體反倒似乎變成僭位者。

　　叫人緊張的並非與影片主體再次尷尬的會面，而是他們的形象竟然比影片呈現的更加不真實。毫無疑問，他們會發現這當中的不合理，而想保持距離。他們無法得知自己曾被多貼近地觀察，或是被導演想像成多麼重要。假使導演期待回報，只會更加失望。影片不會創造相對的親密，被攝者若是因此感到一點自覺，在導演這邊，反而像是大部分的回憶一樣，只有一、二個銳利的影像在一片模糊消逝的背景前鮮明地凸顯出來。

　　這種時候尤其彰顯出紀錄片的奇妙處。很多導演會連紀錄片本身一起放棄，有些則趕緊從一部影片跳到另一部，影片一殺青，就立刻割斷自己與被攝主體的關聯。另外也有一些人在拍片期間就很難維持他們與被攝主體的關係，或試著要在不同的基礎上重新建立彼此的關係。即使有些影片會爲彼此帶來終生不渝的友誼，影片的本質一樣會把主角的生活曝光在世人面前，或呈現出導演看待他們的方式。靠著修正主題不可挽回的過去，影片侵犯的是主題接下來的自由與認同，此認知不免讓導演想贖罪或補救。

明星漸老

　　我的電影生於我的腦海，死於紙上。靠著真人和我使用的工具復活，在影片中被殺，但在銀幕呈現的特定運鏡次序裡重生，猶如水中的花朵。

　　　　　　　　　　　　　　——羅伯·布烈松（Robert Bresson）[15]

　　有些導演對於前一部影片結束的回應，就是藉著重新開啓一次拍片過程。很多紀錄片續集或系列，包括約翰·馬歇爾（John Marshall）處理素材長達二十八年的半自傳電影《康族女子「奈」的故事》（N!ai, The Story of a !Kung Woman, 1980），或是補述三十年前影片的《孩子的命運》（Children of Fate, 1992）[16]，或是採取每隔七年就訪問同一群人的方式而拍攝的系列影片[17]，以及民族誌影片中與茅斯（Mursi）、哈瑪（Hamar）、新幾內亞（New Guinea）有關的系列三部曲[18]。在這些導演前仆後繼的不斷努力中，我們經常可以看到某種公義報酬的需要。

　　對於《水夫人》（Madame L'Eau）一片，我們該如何評價？這

是尚·胡許在一九九二年拍的片子，主角是一群曾自稱為「達拉魯」（Dalarou）的人。[19] 這部片回溯過去的人與地，卻不像是追尋過往的片子，反而致力於否定過去所為，重新聯合這群有了一定年紀的男人。這算不算是尚·胡許拒絕封存過去作品、封存電影的方式——如果只能靠再拍一部片才能如此？如此一再重訪雖無法有所作用，但一系列長達數年的影片至少能讓大家注意到橫亙其中的空間，就像用跳接的電影手法來喚起對逸失片段的注意。在這種情況下所拍出的每一部新片，都會修正過去作品的描寫與背叛，每一部都是以收買時間來拖延最後的判斷。

這或許是紀錄片獨特的動機。劇情片的續集只是想像的延伸，有時可以靠複製先前成功的橋段或將某個角色從不確定的命運中僥倖救出——楚浮在後續的影片就對安端·達諾這麼做。紀錄片導演與世界的關係可不是這樣。根據比爾·尼可斯（Bill Nichols）在一九九一年針對紀錄片與劇情片的觀察，紀錄片的主體獨立於影片本身而存在，這論點比艾吉在五十年前說的更加激昂：

他以真實的形式存在，就像你和我一樣，這不是任何想像出來的角色會擁有的存在。他的分量、神祕和地位都是事實……因為他與我皆有實實在在、不可計算的分量，我對他的每一描述的字句都無可避免地帶有共時性、帶有一種意義，並非必得超脫想像之上，但十分特殊，即便是想像作品（不管生活的根基有多深）也只能隱隱模擬其一小部分。（Agee and Evans, 1960: 12）

尚·胡許早期的作品《大河上的戰鬥》（*Bataille sur le grand fleuve*, 1951），呈現出一個年輕人在水裡跟小河馬玩耍的畫面。年輕人親吻小河馬的鼻子，彼此之間的情感自然流露。相較於同一部影

片後面獵殺河馬的殘暴畫面，這個鏡頭算是溫和。儘管影片大部分以集體情感的方式橫掃而過，但這是尚‧胡許的作品第一次把觀眾扯進某個人的私人生活經驗裡。在這令人動容的一幕，我們彷彿看見一個未完成的故事——雖然這或許是尚‧胡許要達到的效果。這個年輕人是達莫爾‧基卡（Damouré Zika），稍後在《非洲虎》（*Jaguar*, 1954-67）、《雄雞報曉，波雷先生》（*Cocorico, Monsieur Poulet*, 1974）和《水夫人》中成為「明星」。

回到先前電影中的場景，有點像是返回犯罪現場。有些事情容易有疏漏、誤傳或未完成。約翰‧馬歇爾解釋他為何改變方式到西南非拍攝康族影片時，非常清楚這點：「我的首部作品《獵人》（*The Hunters*）是在一九五二到五三年拍攝的。人們展開獵殺行動時，出現在我眼裡的事實對當時的我而言，好像微不足道，比不上我運用鏡頭來解釋我認知到的真實重要……要是我用我今天拍片的原則來拍攝《獵人》，它可能就不是這麼狹隘的故事而已，而有可能擴大成一系列事件。」（1993: 36）此外，馬歇爾提到某種製片類別時，也曾直言不諱地稱之為「殺戮的迷思」（19-21）。影片能有不言明的結果，但起因皆是最初專橫的行為。「表達」的罪惡即是「表達」自身。有些人害怕照相會竊取他們的靈魂，有些宗教信仰則禁止創造人類的模擬像，這些皆非空穴來風。每部影片在某種程度上都靠著凍結生命的瞬間，侵犯了人們的複雜或屬於他們的天命。

如果此事導致某些紀錄片工作者因此轉向發展劇情片，劇情片的觀眾會發現裡頭的角色可能遠不如演員來得有趣。電影明星之所以受歡迎，多因為他們保留了個人私生活，對影迷而言是一種盲目的擔保。一部片接著一部片，形象定型之後，生活與影片之間創造出連續統一，不像那些融入某個特定角色後就消失自我的演員。明星總是不斷這麼呼籲，一再確認角色背後是真實的生活。明星智勝

影片一籌，得以穿梭在每部片子之間，邀請觀眾以不對應的興趣專注在影片之外的他們。

布烈松的作品或許可說是劇院式電影及好萊塢式明星體系的相反對照。布烈松的不知名演員（或如他所稱的「模特兒」）則比較像是明星的鏡像：依照指示，簡單講出劇本上的文字，不會在未經允許的情況下「表演」，把似電影與非電影的世界連結在一起。在布烈松的劇情片中，人和演員很明顯地繼續在銀幕上突出獨立而存在的自我，以致於危害到戲劇的設計。布烈松通常不在過多的故事意義和選角上傷腦筋，他寧可在遲鈍的地方去表現有意識的東拉西扯——他稱之為在「文化、知識、資訊」之外，在敘事與象徵之外。於是，明星體系與非演員的起用，便有了某種程度的類同，二者皆迴避戲劇模仿的慣例，尋找否定戲劇結局的特質。在布烈松的例子裡，最極致的表現莫過於用驢子當《巴爾塔扎爾的遭遇》（*Au Hasard, Balthazar*, 1966）這部片的主角。（圖三）這個完美的非演員，完全不了解這部電影，但牠的「沈默」卻恰如其分地演繹出人類加之其身的命運。這幅巴爾塔扎爾的受難像正隱喻影片在它自己定義的暴虐底下如何受苦。

時間與自我堅持在影片裡是招致滅亡的力量。紀錄片續集和明星體系更明確駁斥了影像創造的結局，而非影片本身對於改變的描寫。影片在主體面前記錄他們，但主體總是不斷鬆脫於他們的銀幕形象之外。新的電影暫存了影像和主體的模糊性。楚浮拍攝續集時，把選取的角色和演員的命運從小到大交結在一起，將藝術與生活的分野留待之後解決。在《非洲虎》裡，達莫爾在尼日河岸與一漂亮女子的調笑，延續了他稍早與小河馬的友誼；到了《水夫人》，他則以遭人搶劫的老者身分，對他的荷蘭朋友再次展露這溫和的微笑。讓・加賓（Jean Gabin）在《霧碼頭》（*Le Quai des brumes*, 1938）

圖三：出自《巴爾塔扎爾的遭遇》（一九六六年）。

中，是有著深邃眼神的年輕愛人；到《金錢不要碰》（*Touchez-pas au grisbi*, 1953）這部作品，搖身一變成了為老朋友煮晚餐的黑社會老大。對一般大眾來說，能親眼看到這些明星也會年華老去，是相當重要的。

「角色」的背叛

　　如果我能做，我就不會寫，寧願用攝影來呈現。其他可能是用衣服的碎片、少許棉絮、一團泥巴、演講的錄音、成片的木頭與鐵塊、瓶裝的香水、呈盤的食物和排泄物⋯⋯被刺穿透的身體也許更接近重點。

<div align="right">——詹姆斯·艾吉[20]</div>

　　電影裡的影像有兩種不相容的特質：它引發人體的不存在，接著又在其不存在裡開啓了更嚴重的細察（與暴力），而這些都遠勝於它實體的存在。事實上，正因爲其非實體，身體才會受如此任性對待。我們可以看到影片裡的人被放大、切割成分離的碎片，經過精密仔細的檢視，但在實體和生活領域中，我們很少這樣去看。這種「存」與「無」之間，極致奇特的二元性都反映到觀眾眼裡。我們看電影時，既是遠觀，也是以特寫方式近看；即使我們的感官知覺很銳利地察覺了什麼，仍然讓自己置身事外。如同蘇珊·巴克摩絲（Susan Buck-Morss）在一九九四年提到的，電影觀眾的身體既麻木，又有超感應。因爲完全涉入會導致超載、負荷不了，自然會讓自己從影片裡抽離，電影也能發揮延伸知覺與思想的功用。

　　語言的距離感和親近性同時爲導演所用，但這二者對於影片主體造成的曲解也是導演痛苦的主要來源。發生在影片主體的轉換相

當複雜，也不總是蓄意進行的結果。導演經常無助地望著影片裡的角色，刻意脫離他們真實生活的樣子。這過程需要觀眾投入。如果主觀性一直浮動，便能將觀眾與導演團結於共同陣線。雖然導演天生該與觀眾站在不同的視野，卻總是試著讓觀眾感同身受。藉著增加、移除或改變素材位置等嘗試錯誤、修正的過程，導演得以觀察影片各項元素如何維持均衡、多小的改變可以慢慢將影片主題塑形出來。

　　顧及影片長度和整體考量，也為了其他素材的利益，會利用影片剪輯去除某種素材。在眾多組成元素中，導演基於個人及行為的原始認知來評斷，只有一小部分有機會收錄到影片裡，經過剪輯工作之後，更剩不了多少。這結果可以稱為「初稿」，只不過一般初稿暗指粗略、一看就知道尚未完成的作品，這裡卻可能有一些醒目的影像已經很能代表一個人的存在。艾吉的文字不停指責他不當描寫某個人的「分量、神祕與天命」──被刺穿透的身體也許更接近重點。影片給了我們身體和天命，可是對導演來說，合情合理地轉換、變形之後，還有人能看懂這一切，「完整」這個錯覺簡直是最大的責備。

　　多數的變形都能追溯出影片的意圖，誠如戴‧沃恩直言不諱地指出影片與現實的差別在於：「影片是關注某個主題，現實卻不然。」（1985: 710）要在影片裡把人描寫得複雜，常常只是把個體變得更加模稜兩可，不然就是成為某個特定社會角色的代表。有些導演會試圖展現出主體在其社會文化結構下的辯證關係，排除其他特質，做為更大衝突力量的典型。縱使導演在過程中按捺得住，影片主題還是會由多種因素決定其定義。導演的熱心無法防範人們窄化角色，但影片內在所設定的主題會讓主體變得像磁石般，把個人從一極吸向另一極。

　　大部分的影片都靠分析來指引優先拍攝的特定方向。下一步的剪輯則僅僅靠影片的片段，就要試圖重建人的外貌。剪輯時的畫面取捨，常常要考慮其詮釋、敘述性，甚至要看是不是符合主題。有些畫面之所以被認為對於整部片要講述的命題很重要，可能是因為它可以展現更多影片主體無法言傳的洞察力。次要角色比較可能整段被剪掉，除非他們的出現有助於襯托主角。單純就審美觀點來看，拍得不錯的鏡頭，也不見得是剪接時要保留下來的考慮重點，還是得取決於它對於整部影片有多少影響。一再重複的畫面如果太老套，當然會刪掉，只不過很少有什麼事情完全一模一樣。這樣費心的篩選才能確認影片故事的主軸，否則失之毫釐，其結果可是差之千里。

　　紀錄片工作者敘述主體時所採用的策略也大不相同，有些選擇強調人格的特定面向，或是把他的所做所為當成影片的功能性元素；其他人或許會用暗示的手法創造一個完美形象的縮影——二者的區別有點像諷刺漫畫與肖像畫之分，只不過肖像畫的成就只是程度問題，而沒有自我客觀的衡量標準。導演難免會受底片要表現或可以表現什麼而束縛。即便如此，那個人還是只存在某種互動的虛幻情景裡。導演與其死板地把他描繪成某個固定的角色、被影片的結論否決，還不如試著暗示這種不確定。遷就於影片需要的長度或主題的優先順序，可能必須犧牲主體的某些面向，無法完整呈現其複雜，導演對於這點實在無能為力。結果，原本想呈現一個人完整的面向，最後呈現的卻有所殘缺。好比在某個片段，看到的是短暫的瞬間、語言的知識論述；而在另一片段，則是愛的詩篇、一段措詞，或是幽默感的呈現。

　　少數導演甘心於這樣的過程，剪輯影片的經驗充滿了緊張和否定，一心想要更加理清、尋求一致，但另一方面恰好相反，無法預

期又難以決定。人們在現實生活中常常有即興演出的機會,但是影片主題一旦太過簡化或不加掩飾地描寫,就很難說服大家這其中有創意的成分。導演觀察到影片人物以堅硬的外殼武裝,取代了原本活生生的一個人,這既是簡化也是萎縮。

另一種不同的衰退則源自於主體在影片中的定位。佛德瑞克·魏斯曼(Frederick Wiseman)與約翰·馬歇爾在一九六七年的作品《提提卡失序記事》(Titicut Follies)裡,處處充斥象徵的影像符碼。心理醫生首度出現在銀幕上進行諮商治療時,映入觀眾眼簾的是香菸閃爍火光的特寫鏡頭[21]。這個鏡頭證實了這個人的存在,但換個角度來看,這類角色並非出自劇本設定,而是藉著框出的影像和剪輯而創造出來的,就像義大利藝術喜劇(commedia dell'arte)裡的傳統角色一樣。在劇情片裡,這個角色會是演員表上的一個名字,代表瘋狂醫生的刻板印象:帶點滑稽,帶點邪惡,通常是個外國人,而且多半會是德國人,熱衷於巫術或異教活動。過去的作品裡,這類瘋狂醫生的典型人物從法蘭根斯坦(Frankenstein)、傑柯博士(Jekyll),到卡里加利博士(Caligari)、莫若博士(Moreau)、馬布斯博士(Mabuse)與奇愛博士(Strangelove)等,比比皆是[22]。而在《提提卡失序記事》這部紀錄片的性倒錯瘋狂世界裡,這個相當反諷的醫生角色,甚至比他要治療的對象還要瘋狂。在影片裡,他強烈暗示納粹集中營的主題幾乎無所不在,隱身於許多部作品裡。他曾被發現笨手笨腳地餵食一名消瘦的收容者時,開玩笑地把菸灰掉進食物裡。這個暗示可以連結回曼傑里博士(Dr. Mengele)及另一個收容者口中提到的、更邪惡的布羅恩博士(Dr. Werner von Braun)。

這種風格奇異的角色,和崇拜這類人物的人之間,存在什麼樣的關聯?答案很難講。從影片提到的證據來看,一如魏斯曼和馬歇爾

的作品，這個角色比較像是西方歷史文學之下的產物。透過戲劇簡略
手法的呈現，這號人物在銀幕上得到重生，甚至變成某類角色的原
型。就像常在艾森斯坦（Eisenstein）與普多夫金（Pudovkin）的影片
裡出現的非演員，他們的角色就是在扮演自己，不需要拙劣地模仿任
何人，只要自然地把自己演出來就行了。這世界上已經有太多拙劣的
模仿，他們唯一要做的只是去滿足導演對這場戲的需要。

　　瘋狂醫生的例子告訴我們，真實生活裡的角色在戲劇與道德領
域都有一定的預設立場，而這在觀眾或導演眼裡都很具吸引力。後現
代主義史學者海登‧懷特（Hayden White）觀察到敘事性的手法本身
便會去預設、並以道德方式表達（1980）。而敘事的手法同時在紀錄
片和劇情片裡都有可能存在這種道德立場的預設，其產生的對立則不
僅止於角色原型，亦存在影片本身的結構內。這種結構的權威力量甚
至會凌駕於角色的出現效果或觀眾的認同感。一個不怎麼樣的角色，
因為被安排在英雄的位子上，結果變成了英雄，這種公式手法在傳統
民間故事層出不窮，例如大家耳熟能詳的青蛙王子或灰姑娘等等，都
不是他們原本真正的身分。這種人際關係裡潛藏的誘發力，證實了亞
里斯多德的戲劇理論：角色的行為遠比其性格更具識別效果。在敘事
體的層面，行為決定了角色的特質，因為，行為是角色（或者說社會
成員，或者用語言學家紀瑪斯使用的字彙「行動者」）的所做所為或
可能會做的事，固定了角色的戲劇格局──通常我們會用雙向對立的
定義，諸如壓制／被壓制、愛／被愛、施／受、獵人／被獵等。導演
使用這種結構的同時，也只能任憑擺布而已。

　　丹尼斯‧歐魯克（Dennis O'Rourke）《食人之旅》（*Cannibal
Tours*, 1987）一片的結構是把當地村民和歐洲遊客像對立的南北極
般毫不寬容地並置。歐魯克把攝影機定位成是村民被動的朋友，對
遊客而言則是主動的調查者，如此用鏡頭帶著他和大部分觀眾與遊

客對立，即使他事後在影片裡使用「我們」這樣的主詞，他與他們也沒有什麼不同。魏斯曼拍攝《提提卡失序記事》之後，凡是在學校、醫院或其他機關工作的人，總免不了擔心自己變成這些機構的代名詞，即使魏斯曼的本意其實是想加以區隔。當我一九六八年在烏干達拍攝副首長歐吾爾先生時（即《與牧民同在》[*To Live with Herds*, 1972]這部作品），我想把他定位成政府政策的執行者，但我沒打算把他貶成一個凡人以彰顯後殖民主義風格。事實上，他對吉耶族（Jie）的處境比觀眾在影片裡看到的有更多同情，只是就算影片帶到一點點這些內容，大家也察覺不出來。歐吾爾先生出現在影片中，就等於踏入了陷阱。以比較戲劇化的手法來說，他就是「外來的敵人」，一個壓迫者。

這些例子都說明了一個人如何被置放在戲劇和意識型態的架構裡，遠比用其他方法來塑造觀眾對他的認知還來得有效而重要，影片直接呈現的實體效果當然也不容忽視。這種理論或許大家還不是很懂，但早已大量運用，成為好萊塢神話的主體。影像強化了外貌和人格的特質，常在意料不到處發揮最大的效果。這靠的是導演的信念，有些導演就是有這種能力，能在一大群看起來都有資格的演員裡，挖掘出具有明星特質的最後贏家。電影工作者常常不顧現實傳統和人類視覺的攝影模型，以各種抽象的形式創作。一張臉直觀的可讀性，在攝影抽象的呈現下，可以產生無法言傳的效果；透過運鏡手法和影片補充，再創造出更深入的知覺和心理學的涵義。放大影像在畫面裡設定的尺寸、用高於觀眾視線的位置呈現等等手法，都是這種理論的產物。結果，觀眾見到明星本人時，往往會覺得他們比銀幕看起來嬌小多了。

要把主體轉化到影片上時，導演就算不見得能解釋清楚，也必須非常清楚這類效果。然而，還有另一種更普遍的效果叫「迷思化」

——導演表達信念時，把主體的影像縮小，不用替代或欺騙的技倆，但在這種迷思化的過程中，影片主體非但不會縮減，反而在某種形式上被極端荒謬地放大。

這種雙重或冒名的主題是電影中常重複出現的一種吸引人的主題，代表作品如《代罪羔羊》（*The Scapegoat*, 1959）、《他人的臉》（*The Face of Another*, 1966）、《軍士返鄉記》（*The Return of Martin Guerre*, 1982）、《男兒本色》（*Sommersby*, 1993）與《失蹤兒童紀事》（*Olivier, Olivier*, 1991）。在紀錄片導演眼裡，有時他們把片中角色視為冒名頂替者。如此一人飾二角的情況，一方面是在銀幕上演出適合他們的角色，另一方面則因此轉化成傳奇故事裡具有獨一無二人格的人物。所謂傳奇故事，即是人們讀過的、發生在過去的預測，從錯綜複雜的人生中粹煉出來的典範。有這樣的認知之後，我們才能看懂詹姆斯‧艾吉為什麼反諷地稱那些凡夫俗子為「名人」了。

擬神化的手法正展現了因放大還原而造成的似是而非。影片中的神話人物不像電影銀幕上浮現的一般面孔，既無關緊要又比實際生活所見的大了許多。追溯到製作這部影片剛起步的時期，單單揀選了這個主體，成為吸引導演注意的焦點。隨著影片的拍攝，框取主體的同時，也將它與周遭環境切割開來，就像特寫鏡頭割除掉全身，只讓大家看到一隻手或一張臉。如此一再聚焦的結果，角色放大了，但也與環境更加疏離，反而是其他次要角色更能融入所處的世界。即使偉大的銀幕時間都歸屬於這個主角，全面的描繪也總比只是紀念性的點到為止要好！這麼一來，一般人被銀幕上放大的虛幻影像所取代，成為電影告示板上的模糊臉孔。[23]

在紀錄片中創造神話的角色往往始於導演對於影片主體某些特質的選擇——特別是這個人的形象力量本來就比真實形象看起來更大時。這類人物早已察覺自身的公眾形象，並且很努力保持這樣的

形象。他們往往戲劇化地好交際，也可能剛好完全相反，看來內斂但展現更大的內在力量。這些人格特質也經常會明示或暗喻地反映在他們的外貌上，劇情片的電影明星多屬此類。

一般而言，導演選定影片主體前，並非對他們全然不識，但也可能因此陷入策劃的困境。最初吸引導演來拍攝這個主體，往往源於試圖揭開這些特定角色在公開形象之外的其他面貌，像是佛萊赫提選定虎王（Tiger King）拍攝《亞蘭島的人》（*The Man of Aran*, 1934），或者找塔阿瓦（Ta'avale）來拍《莫亞那》（*Moana*, 1926）。他的本意也許是想呈現南努克更多元的面貌，結果卻可能不如預期。在《非洲虎》這部片子裡，達莫爾的艷麗使「朗」（Lam）和「埃羅」（Illo）這兩個角色相形失色，而後者所代表的複雜性卻常是達莫爾缺乏的。導演選定某個主體去扮演劇情中的英雄角色，往往得犧牲掉紀錄片的特質，因為這時用劇情來說故事才能更精采。

有些紀錄片的主體正好掉入一般大眾迷思的窠臼，以致於抹殺了這些主體在紀錄片裡的自我。我們很難看著《籃球夢》（*Hoop Dreams*, 1994）裡那兩個有抱負的籃球好手，而不聯想到其他真實的運動明星，例如大聯盟第一位黑人選手傑基·羅賓森（Jackie Robinson）（在真實生活或五〇年代的電影），或席維斯·史特龍（Sylvester Stallone）飾演的《洛基》（*Rocky*）系列電影。梅索兄弟（the Maysles）在《推銷員》（*Salesman*, 1969）中的角色，皆透過片中的綽號（美洲獾、基伯仔、公牛等）彰顯出他們的人格特質。[24] 很多有關藝術家、作家和科學家的紀錄片都會給這些主角足夠的空間來迎合他們的英雄形象，而關於羅斯福總統（Roosevelt）、麥克阿瑟將軍（MacArthur）、邱吉爾首相（Churchill）和馬丁路德金恩博士（Martin Luther King）這些歷史人物的作品，更是容易受迷思掌控。我們很難從這些作品中看到他們外在行為面貌以外的東西，也沒有什麼可以讓

人訝異的新觀點，或出現任何可以顛覆這種公式的例外。

　　一個更大的問題在於，導演如果不想拍攝這些充滿迷思的角色，而意圖去從日常生活的文本裡發掘值得一書特書的人物，其結果有可能讓這些人真的出了名，而他們自己卻完全不認為自己有何異於常人之處。他們的特質不預期地被挖掘了出來，而觀眾這樣的期待事實上超越了其該有的權利。製作這樣的作品時，最痛苦的莫過於眼睜睜看著他們只因為要成為影片的主角而喪失原本該有的活力。這是一種背叛。因為當了主角，他或她原本的屬性就被吞沒不見，只變成一個化身。所以，要像我們在生活中發現某人一樣，在影片中「發現」同一人，幾乎不可能。

　　在這種情況下，即使影片主體並不像既知的某些刻板印象，他還是會因為取景的結果而喪失自我，淪為被創造出的某個典型人物。導演通常很少提到這種現象，雖然在幕後花絮裡，他們可能會說這些主體往往因為影片的強調而變得更加概要。[25] 愈是意圖抗拒，只會更導致被迷思主導。當我們在做「圖卡納對話」（Turkana Conversations）這系列的剪輯工作時，很不安地看到洛倫這位長者置身於其他長者之中，卸下了這個角色內在的鎧甲。據我們所知，這個人應該會展現令人畏懼的存在感才對，但在影片中，他也是個難免有錯而且常會困惑茫然的人。為了完整呈現他的內心世界，我們採用引述他某些觀察的方式，但這些引述非但沒有將我們與他更加拉近，反而背負了他的預言能力。我們也想看到洛倫走過歷史和友情的雙重輝映，但由於觀眾僅能臆測友誼的部分，這個公眾人物的傳奇也顯得更加強而有力。也許洛倫太合乎這部影片對這個角色的需求，而影響到他的生活。在普洛藍（Jorge Preloran）的作品《肖像畫家》（Imaginero, 1969）中，就算他再怎麼注意小心呈現生活的細節，還是免不了會壓縮觀眾對主角艾蒙希尼斯‧卡約（Hermogenes Cayo）的看法。

　　十八年後，我拍攝《牧羊人的歲月》（*Tempus de Baristas*, 1993）時，發現自己既歡迎又抗拒這種效果。當我從攝影機注視劇中這三個人物，我希望他們能在影片裡表現出我所感覺到的那種富有而獨特的氣質，那是沒人發現過的。同時，我又害怕這麼一來，他們就僅僅只是劇中角色，而不是我認為他們本來具有的那種神祕又複雜的樣子。整個拍攝過程裡，我都陷在這兩難的局面中，不斷找尋他們性格的特質，又不希望自己摧毀了它。（圖四和圖五）

觸及要害

　　麵包烤好後，表面有些裂開，看起來像是破壞了麵包師的傑作，但卻那麼美，在某方面來說更能引起食慾，讓人垂涎。

<div style="text-align:right">——馬可‧奧勒利烏斯（Marcus Aurelius）[26]</div>

　　內容係事物的一瞥，一場即席的偶遇。

<div style="text-align:right">——威廉‧德‧庫寧（Willem de Kooning）[27]</div>

　　不管是知名演員還是不小心被攝影機拍到的局外人，在鏡頭下都有新鮮好玩的共同點。取景，使影片的法則具體化，釋放了觀眾的想像，變成有意義而令人驚訝的客體。然而一旦影像映入眼簾，即擁有現象學的存在，一如我們瞥見真人般實在，對我們有一定的影響力。我們無法貶抑這些影像為虛幻的「意義」，僅將之視如扉頁的字句。它們在導演眼中宣誓代表某人，並且透過導演的觀點把我們與這個人相連結。

　　持續透過這樣的連結，影片邀請我們跟著一探究竟。在劇情片裡，我們檢視演員的面容，或者擷取某些客體，或是檢視我們未曾

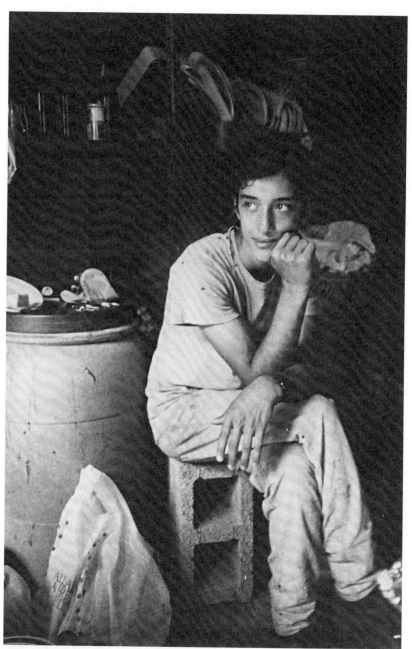

圖四：Pietro Balisai Soddu，一九九二年，《牧羊人的歲月》。

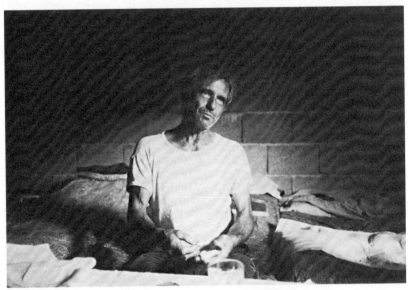

圖五：Franchiscu Balisai Soddu，一九九二年《牧羊人的歲月》。

到過的街道。奇怪的是，它們看來卻如此熟悉。這對紀錄片的誘惑
更大，拐彎抹角貼近以模仿導演困難的影射。紀錄片導演常會犯下
保羅‧漢里（Paul Henley）口中所謂的「海森堡的原罪」，永遠會去
干預他們追尋的事物。這不只是出於粒子物理理論中提到的影片轉
化物體的過程，而是代表了任何試圖定義不同事物的困難。紀錄片
因此只能成為客體的一部分，將自己融入其中，進而創造一個新的
實體。也唯有如此，它才能成功詮釋自己，一如受傷的單眼只能看
到邊緣的事物。

　　導演的影響力限定在可以控制的範圍內，這個意義深遠的實體
世界賦予紀錄片與多數劇情片的創作動力。影片試圖拯救在我們先
語生活中，某些已棄絕的習性，此認知在我們還是稚齡之際，便透
過肢體而得以覺悟到他人及實體世界的存在。是故，透過身體重新
喚起一種思考模式，常常帶給我們更有力的影響，特別是針對經驗
與我們制式的思維相交時。[28]

　　針對文字邏輯與霸權的挑戰，造就了米契爾（W.J.T. Mitchell）
所謂西方思潮下的「圖像轉向」（pictorial turn）。影片強制人們重新
檢視寫作所建構的知識，暗示還有其他方法可以表達感覺和社會經
驗。較不為人知的是，影片也會回頭挑戰這種他們原本賴以為生的
圖像代表性。如同早年歷史對文字權威的挑戰，影像也在視覺代表
性裡帶來類似的挑戰矛盾。影片中的影像很容易變得跟文字一樣，
產生安慰作用，吸引我們的同時，也切斷與其世界的連結關係。藉
由加強人們的視界，影像也強調了人們的彼此隔絕。這可以說是對
影片最精確的描述。它對實體的真實錯覺，給了我們相當的嘲弄，
這不僅發生在我們意志能打發或接受的社會或口語上的意義。只有
藉著否認其代表性，藉著打破其似合理性，影片才有可能設法治癒
電影創造出的創傷，把觀眾放回原本的世界。這一點也提醒我們一

個尚未提及的紀錄片核心問題，即它對某些人的公平性與可能對其他人造成傷害的危險。

也有很多導演不把紀錄片當成是代表眞實的一種手法，而是讓他們建立與他人之間更變幻無常、更珍貴的感動。這種接觸的產生往往就是巴特所謂的「科學或藝術的不在場證明（alibis）」，我們可以從整部影片的數秒瞬間或是成千個鏡頭裡框取出的小部分看到這點。正是這一瞬間，賦予了這個鏡頭或這個系列生命力，不再需要反覆贅述它是什麼。我們重新看一部影片時，等的就是這個，就像我們會期待音樂的某一段落出現。它可能是一個姿勢、一個表情、聲調、一陣煙，或是讓景觀栩栩如生的遙遠聲響。這個瞬間也可以視爲整部影片裡最電影化的最好榜樣，如巴特說的：「電影化就是影片所無法描繪、無法代表的代表性。唯有語言和工具性語言終止時，電影化才會開始彰顯。（1977b: 64）」事實上，這所謂的電影化可看成是影片的駁斥，半封藏於電影的代表內。並非僅是「失去象徵意義的象徵者」[29]，更是一種「非象徵意義」才對。這是我們拍片經驗中的默契，讓我們「住進」影片的環境內，敏感地對影片內容有所回應。

我們的身體也能對影片提供類似的隱喻。人們常常講說要深入內心，這在紀錄片裡指的通常就是達到某些有用的社會觀察或描述。然而考慮到所謂的「電影化」，也許更貼切的說法應該是要能「觸及要害」。英文裡的「quick」這個字眼，事實上有不同的涵義。它指的是隱藏在外表底下那種觸覺敏銳、生氣勃勃或敏感易受傷的情感，這往往最能打動我們，在轉瞬間更新。生命的甦醒似水銀閃閃發光，明亮，不可碰觸，四處灑落，改變形態，具有機敏聰慧的特質，如同稚子的學習。我們對於要害的最深印象來自於揭露，尤其是突然從晦暗與敏感兩個極端的表面之間所暴露出來的經驗。

　　這所謂的要害不僅帶給我的影片經驗一種類比，同時在導演的
視界裡也有具體的基礎存在。如同要害意指表現的接觸，導演的凝
視也是其中的一種接觸。因此，影片可以說是被看和被接觸，而在
視線與接觸之間的關係則有一段歷史淵源。早在埃及人和文藝復興
時期的象徵，笛卡兒（Descartes）與柏克萊（Berkeley）談到意識模
型時就提到這個特性。根據柏克萊的觀點，有深度的注視只可能伴
隨觸覺而來，因視覺與觸覺的軸產生交會所致 （Gandelman 1991）。
這種論點可以從某些成年後失去視覺的盲人非得親手摸到或感覺到
物體模型、否則無法辨識該物體而得到印證（Sacks 1995b）。近來這
種感覺重新被提出來，認為不只是單純如同個別分開的官能可以同
步轉換某種美學形式，而根本就是早就相連結成整個身體知覺領域
了。所以漢斯・約納斯（Hans Jonas）討論到知覺的形式時，主張
「盲人可以用手來『看』，這不是因為他們缺乏眼睛，而是因為剝奪
了視覺的主要器官後，他們被賦予另一種『視覺』的才能 （1966:
141-42）」[30]。盧力亞（Luria）的研究記憶術者 S 對世界有著複雜的
同步刺激反應，暗示他和我們一樣經歷了超刺激的感官過程（Luria
1968: 21-29）[31] 薇薇安・娑查克（Vivian Sobchack）追隨梅洛龐蒂宣
稱：「這些感覺是開啟這個以整體系統運作的世界的開口。身體本
身沒有這些感覺，只是『感受得到』而已，從一開始它就注定是知
覺敏銳的身體（1992: 77）。」[32]

　　影片拍攝需要身體在結構和形式上與世界的交互作用，無法獨
立存在。導演與觀眾之間的世界並非分離的，感動也不會只是單向
地存在接受者，而是對等存在的感覺。這呼應了博藍尼所說的，感
覺特徵化就像探針般把我們和他人相連結。梅洛龐蒂同樣（1992: 93）
含蓄地批評沙特的笛卡兒學派思想（Cartesianism），說明雙重感覺
（一手觸碰另一手）是為了維繫身體絕對的分離性，不管是感知還是

被感知，而非任意改變它們的角色[33]。更進一步論及這種感官分離上，雖然看見和撫摸是不同的行為，但皆源自同一個身體，而且目標重疊。觸覺和視覺不會變成可互換的，但會分享同一個經驗領域，每一個都指向更普遍的的機能[34]。我能用我的眼睛接觸，是因為我的表面經驗包含觸摸和看見，任一都可以從其他特質衍生出來。

第二個自我

他瞳孔捕捉到的火花，帶給他整個人不同的意義。

——布烈松[35]

這表達的工具叫做臉，它可以表示存在，如同我的身體表示我的存在一樣。

——梅洛龐蒂[36]

有什麼特質能讓我們在如此基本的觀影經驗裡與他人的識別區隔開來？顯然，部分出於人們臉上複雜的反應。英格瑪·柏格曼（Ingmar Bergman）說：「我們的作品，始於人臉……電影最突出的特質和初衷正是拉向人臉的可能性。」[37] 對於人臉的反應始於前嬰兒期，並有可能導致在大腦裡發展先天的識別機制。在影片中，此等反應相當強烈地被特寫鏡頭引發出來，把觀眾放到一個與影片主題不尋常親密的實體位置，導致這個主體能把他的情緒交到觀眾面前。如果沒有這張臉，很多電影帶給我們的感受都會消失不見。

臉更是「要害」所在，這個獨立點卻很特別地標示出一群特質，屬於它自己的類型。與臉相比，身體的其他部分是可互相交換

的[38]。當識別被攝影所隱瞞，臉通常也都覆蓋住了，只有眼睛露在外面。臉也是表現情緒的地方，能讓他人看出自己的狀態，我們從這裡找出智力和理解的暗號。它也是身體的劇場，在生理和文化所定的方式裡，展現我們的內在生活[39]。

在臉上，眼睛是要害的極致，是身體最生動而充滿感情的地方，看起來像搖蕩著液體，藉由眼瞼的覆蓋還能阻隔外來乾燥物質而加以保護。[40] （女人蒙上的面紗如同第二層眼瞼，強化臉和眼的要害，加以隱藏保護，使成為被渴望的目標。）所以，眼睛是身體中最需要小心注意區分其社會表現與內在感情者。其次，手也是研究的對象（如同在撲克牌戲中）。指紋更是一個人獨特的表徵，在極度敏感的接觸中，我們應該稱之為「手指甲下方的要害」。人的聲音也是另一種識別的印記（現在被視為「聲紋」），亦是另一個深入關鍵。傾聽聲音時，我們感覺的區隔會開始變得模糊。聲音有獨特的氣質，即使感覺起來像是有觸覺和視覺的、出自我們身體，卻能跟我們的實體現象有所區別。一如眼睛可以藉著眼瞼的閉合而加以遮蔽，語言也能把文明強加法則於我們如動物般的聲音上[41]。

我們的拍片經驗有賴於我們對其他同時進行的感官經驗的假設。如果我們對於「要害」的吸引有所目的，那應該是指其他的意識（「它們之所以是它們」的感覺）。只有透過這種方式，我們對自身的感覺才會被定義和再確認。介於已知者（導演和觀眾）與更廣泛的自我之間的連結——感知他人（影片主體）對自己與他人的感受，便是紀錄片因此先入為主地暗示真實。就最廣義的感覺而言，視覺和碰觸都有意識連結。去碰觸別人的痛處，與碰觸我們自己是一樣的。我們並非只透過他人對我們的反應、或將自身視為他者（照拉岡的說法）來重新確認身分認同，而是透過來自他人相等的意識來確認。

　　這也許可以解釋艾吉爲何畏懼人們臉上的「分量、尊嚴和神祕」。紀錄片需要知曉他者個別的意識。不管影片的敘述功能是什麼，它必須記錄主題的意識，找到主題的重點，如同我們只能藉由信仰之力來假設其爲我們自己的意識。梅洛龐蒂在下列描述中提過這種實體交流現象：

　　我的凝視一落在行動的身體上，環繞於它的其他客體馬上就有了新的意義：它們不再僅僅只是我所創造，更是其他相關行爲模式之創造……我說，這是另一個人——第二個自我（un second moi-même），我之所以知道，是因爲此身體跟我有相同的結構。我以選擇行爲模式和特定的世界，來感覺自己的身體、賦予我的世界。現在，我的身體確實感知起來像是別人的身體，在別人的身上發掘存在著自我意識不可思議的延伸，以熟悉的方式面對世界。因此，我身體的各部分組成一個系統，如此，我的身體與他人的身體形成一整體，一體兩面，具有相同的現象，我身體無名的存在是歷久彌新，同時存在。（1992: 353-54）

　　這身體的共鳴不言可喻地附和了梅洛龐蒂的說明（忽視特定的文化、階級和性變異），不由分說暗示著觀眾與被觀者之間存在的共時性，回復到先語的、嬰兒與其他人身體的關係，一種在我們成年後同樣具備的能力。我們與他人的接觸並非藉著詮釋他人的行爲，而是靠著模仿梅洛龐蒂所謂的某種類似通稱的姿態模式（postiral schema）。他藉著我所見到的行爲，把這連結到一種我自己身體的「姿態浸潤」（postual impregnation）（Merleau-Ponty 1964a: 118）[42] 這種經驗往往牽扯出另一個術語，即所謂這些主體的共同客體。也就是說，觀賞影片的觀眾不只是會對影像內容有反應（例如主角的

姿勢），還包括影片本身足以具體展現導演創作的姿態模式。因此，觀眾的反應同時對應到影片主題與導演，而前者往往受制於後者。

在其他方面，「第二自我」的暗喻在於能觸及我們要害的程度，而這只可能發生在它們打破影片描繪（本義）與涵義（更深一層的表記和意義）的雙重表象，達到巴特宣稱的意味深長。要打破第一層的影片描繪似乎不太可能，畢竟我們從影片見到的影像已經是光化學（photochemical）作用下的印記。除非透過觀眾的身體，重新恢復影像的本質──這必須讓觀眾在這個共同領域裡，與導演和影片主體共享對彼此的經驗。觀眾將此影像填滿或重新注滿自己的身體經驗，讓自己銀幕外的身體也因此投射到銀幕的世界去。在梅洛龐蒂的觀點中，這種反應甚至透過他所謂的對等的實習（équivalent interne），也會適用於失去知覺的物體。「事情對我而言，具有一種內在的對等；他們的存在，於我，是種世俗的公式（1964b: 164）」，顛覆了艾略特（T. S. Eliot）的概念。我們或許可以將之歸類為一種主觀的相關性。

導演總把攝影機當成是與他人建立關係最主要的工具，拍出的底片反而是次要的。從取景器看出去，看到裡頭的人那麼真實，不久後再出現在影片上，每一個的經驗都會影響到下一個。攝影機預先反映出底片之後的樣貌的期待，但往往也帶著挑戰的味道。影片製作有種特殊情況：當主體不可思議地察覺到鏡頭時，會導致所投入的強度遠超過任何影片原本限定的範圍。這可以說明尚‧胡許的「鏡頭參與」（ciné-transe）。在危險情境下拍片時，許多導演都會害怕無法全程參加。所謂的「要害」，最後變成影片本身的隱喻，一種高昂意識下的產物。

如果這要害（巴特所說的「鈍（obtuse）」）「與故事及明顯意義無關」（Barthes, 1977b: 61），那麼它便是在錯誤的要求下存活於大

多數影片中。這與真實的代表性無關，跟紀錄片欲傳達的資訊無關，也跟我們行為道德無關。這或許與美學有點關係，但此間連結也很容易斷裂。所謂「要害」，比較像是米契爾在藝術史說的「表述的深層內在」[43]，讓觀眾長驅直入導演與影片主體的關係的藉口。不過，這要害是針對影片而言的藉口，還是事實正好相反呢？

自覺法則

我愈來愈喜歡，喜歡處在他們之中，喜歡他們的混合、重複並且決定裡頭每個人到底是屬於哪種人。

——葛楚·史坦（Gertrude Stein）[44]

你照亮他，他也照亮你；你從他那兒收到的亮光，也加到你散發給他的亮光裡去。

——布烈松[45]

拍片這種行為就跟鏡頭一樣，集中在日常經驗的情緒上。事實上，很多片子都在宣稱愛，彷彿我們真的得以看見。這可能會造成一種在胡許片子出現的社會人文環境的附加形式，或是像普洛藍的作品總是直接導向特定的個人。也許影片主題的關係應該是隨意認知到，以間接的方式表達、轉向或昇華，如艾吉熱情的視界延伸到主體的要害時，猶如一種愛撫。

導演對待其主題的態度也包含了其他關係屬性，從漠不關心和不喜歡，到像是父母的保護；從朋友的崇拜到戀人的關注都有可能。這樣的感覺在選擇影像或對待彼此之間的細微差別裡，其實都可以找到。紀錄片的拍攝並非以追求明顯的美感為首要之務，但就

像巴特提到鈍的意義時所說的，對真實的吸引力是「與審美一視同仁」（1977b: 59），其中正提到對於美的重要。康德（Kant）提到的卓越崇高觀點，指出審美帶來的愉悅是削弱痛苦的原因，因此期待落空時，不免流於狂烈攻擊或冷嘲熱諷。

若是有人喜歡上影片裡的人，也不只是為了他們扮演的角色而已，因為這些主角往往反映了我們所處現實世界的某個部分。在梅洛龐蒂的眼中，這便無法避免地造就了自戀主義的產生。「觀看者被他所觀看的逮住之後，他所能看到仍然只有自己——這是所有畫面最基本的自戀主義（1968: 139）」。克里斯昂・梅茲（Christian Metz）更引申道：「觀賞者認同自己，是透過他自己純粹的認知行為（如警覺和機敏），一旦處在可能認知的狀況下，一種先驗主觀便應運而生。（1982: 49）」然而這些自我同化的描述都需要一些先決條件，導演對影片主體的吸引也必須靠其他差異決定。我們並非宣稱他人的意識是無條件的，如同梅洛龐蒂之前說過的，或是推論我們的感應與知覺俱由此而來。相反的，拍攝他人應該是在慶祝彼此在知覺上的共同經驗才對，包括我們之間實實在在的各種差異。我們並未因此把他人當作聖人或明鏡，有能力吸收或反射我們的感覺，而是當成參考的觀點罷了，並不期待他人能經歷與我們完全一樣的事物——事實上萬一真的發生了，也沒有什麼好叫人著迷的。[46]

最近有一群作家呼籲，用心理學或政治學的單一理論來解釋劇情片或紀錄片是不夠的。[47]導演與觀賞者的注視既不統一，也非一成不變，當然更無法用單一的性別、年齡或文化等特性來定義。用異性戀男性的觀點來解釋其觀看經驗，不只偏頗不普及，而且過於依賴視覺與知覺狹隘的認知，更遑論其中狹義的男性意識。創作和觀賞紀錄片所牽涉到的主體複雜性，給了蘇珊・桑塔格（Susan Sontag 1966: 14）論及藝術的色情時一個很好的要點[48]。特別是它們

喚起大家注意到拍片的深層經驗，也就是把非語言的感官經驗放到
與電影的敘述性、代表性和「意義」相對的位置。這可與巴特提到
電影的鈍或「第三意義」相比擬。他認為，我們必須能「區分出具
象和代表性」：

　　具象（他繼續說明）指的是好色的身體不管以什麼程度或形式
出現在文字簡介裡的方式。舉例來說，作者也許出現在他的文字
中，譬如法國著名劇作家惹內（Genet）或普魯斯特（Proust）；但並
不是直接寫自傳（這樣做就超越了本文，賦予生活一種意義，編造
命運）。再者，一個人可以強烈感覺到自己想要小說裡的一個角色
（在急促的脈搏跳動中）。最後，文字本身，一個圖樣的而非模仿的
架構，在正文的形式裡揭露，分裂成迷信的物體或好色的原址。這
些都證明文字的想像必須到達閱讀的狂喜境界。同樣的，遠勝於文
字，影片永遠都用形象表現（這正說明了電影值得拍的原因），即使
不能代表什麼。（1975: 55-56）

　　我們的知覺提供了直觀的舞臺，讓我們知道且不自覺想要上去
表演；對我們問的問題，卻沒有確定的答案。到底我們和他人知覺
的界線在哪裡？為何我無法經歷別人的經驗，而他也沒辦法經歷我
的呢？如果我們皆屬於同樣的現象，為什麼卻是各自經歷，而非一
起？我們是不是只能獨立而同時受單一領域所感動？
　　影片為一致的領域帶來類比，即使它只是知覺眾多範疇的其中
之一，在最重要的部分，它仍然迥異於其他。很多活動，例如全民
共享的勞動、歌唱、舞蹈及社會儀式，都有跨主題的面向，從中暗
示了共同經驗的共享。這些都屬於非常互動式的，參與者的一舉一
動難免被他人的反應影響，但這些活動也都很短暫，對於實際的相

遇也留不了什麼痕跡。影片反而在導演與主題的互動中創造了一個
對象,讓人銘記在心。這種經驗不會一閃而逝,而是永久地與影片
的基本構造交織在一起,到最後,每一個立場又帶給對方另一個新
的模式。對許多紀錄片工作者而言,除了和觀眾的溝通之外,這是
影片最重要的一環,同時提供了與主題溝通的一種方式。透過這種
方式,每一方可以讓另一方看到他們無法看到的觀點,而且是以不
可挽回的方式呈現。

原文寫於一九九八年

1 譯注:James Agee,美國評論作家,以一九四一年和攝影家伊文思(Walker
 Evans)合作出版關於南方佃農生活作品的《讓我們來歌頌名人》(*Let Us Now
 Praise Famous Men*)聞名於世。
2 出自艾吉和伊文思合作的《讓我們來歌頌名人》。(1960: 415)
3 蘇珊‧桑塔格曾經有過另一段類似的有趣評論:「我應該主張,和麥克魯漢
 (McLuhan)的理論相反,影像的權力與可信度同語言一樣會貶值。」(1969:
 21)
4 譯注:美國攝影師、作家,二次大戰時的第一位女性戰地記者,魚雷攻擊事件
 的倖存者。曾出版十一本書,圖文創作皆出自其手。
5 威廉‧史托特(William Stott)引述伊文思評論厄斯金‧考德威爾(Erskine
 Caldwell)與布克懷特合著的書(1937):「這是雙重暴行:宣傳的是一回事,
 另一方面又同時從宣傳和佃農身上獲取利益。對艾吉和我的道德觀而言,這簡
 直就太不像話了!」(1973: 222)
6 出自《相機與人》(*The Camera and Man*, Rouch 1975: 99)。
7 譯注:希臘哲學家芝諾曾經從「無限」的概念提出幾則似是而非的辯證,其中
 一個針對賽跑的推理:「在我抵達終點前,我必須先經過中點;然後再經過剩
 下的一半的四分之三處。然後,在我跑完最後四分之一前,我必須先經過另外
 一半的一半,再經過一半的一半……沒完沒了,所以我永遠到達不了終點。」
8 我知道這跟目前大家對於影像產生的刻板印象並不相同。大家眼中的攝影應該
 是從被攝主體取走其形象,做為權利或控制的象徵。我並未完全否認這種說法

的可能，但我認為這未免過度簡化了導演與被攝主體之間的關係，而且顯然被民族中心主義「知識是血統」的隱喻所誤導。這也顯示西方傳統對觀感的恐懼，視之為帶著魔法力量的危險。

9　底下的敘述有助於更了解這個概念：「所有描述性的科學在研究相貌時，均無法完整地以文字來描述清楚，照片亦然。但有沒有可能藉由過去的實證經驗，我們教導這些外表的事物時，可以傳達我們所知的，讓他們了解？學生的聰慧，以及對我們展示的東西能用心去抓到多少，都會影響這個答案的結果。的確，每個字的定義都得指向特定的事物，這種命名外兼指稱的行為就是所謂的『表面定義』。意即在傳達者試圖表達與接受者詮釋之間，其實存在一道鴻溝，如果沒有經過一番努力去挖掘隱而未說的用意，接受這個訊息的人難免只會注意到表面的字句，而無法真正了解到無法溝通的原因。」（Polanyi 1966: 5-6）

10　此版本出自馬塞・毛斯所寫的《楚浮與毛斯》（1969: 152-155）。

11　楚浮真的這麼做了，把安端・達諾從海邊的停格中帶回來，繼續拍一系列故事，像是電影《廿歲之戀》（L'Amour à vingt ans, 1962）第一集裡的安端・達諾與科萊特，《偷吻》（Baisers volés, 1968），《家庭》（Domicile conjugale, 1970），以及《逃走的戀情》（L'Amour en fruite, 1979）。之後的歷史有紀錄片相對應的角色，如同文章稍後提及的。

12　一九九四年十一月二十四日的個人交談。

13　摘自羅蘭・巴特的《明室》（Camera Lucida, 1981: 96）。

14　依照羅蘭・巴特的原文，這張照片是柯特茲在一九三一年拍的一個叫做恩奈斯特的巴黎男孩。

15　出自布烈松的《電影書寫札記》（Notes on Cinematography, 1977: 7）

16　這部片描述由羅伯・楊（Robert Young）和麥可・羅默（Michael Roemer）在一九六一年拍的《凱家大院》（Cortile Cascino）中，幾個角色後來的命運。這部片由羅伯・楊的兒子安德魯・楊（Andrew Young）與媳婦蘇珊・陶德（Susan Todd）共同製作。

17　麥可・艾普特（Michael Apted）製作，包括像是一九七○年的《七加七》（Seven Plus Seven）與一九七八年的《二十一》。

18　這些系列有：《尋找冷地》（In Search of Cool Ground），為萊思禮・伍黑德（Leslie Woodhead）與大衛・托頓（David Turton）製作的茅斯三部曲，其中包括一九七四年出品的《茅斯》（The Mursi）、一九八二年出品的《卡威古》（The Kwegu）、一九八五年出品的《移民》（The Migrants）。喬安娜・黑德（Joanna Head）與珍・萊朵（Jean Lydall）合作的「哈瑪三部曲」包含一九九○年出品的《微笑的女人》（The Women Who Smile）、一九九一年出品的《兩個女孩的狩獵》（Two Girls Go Hunting）與一九九四年出品的《我們愛的方式》（Our Way of

Loving）。三部新幾內亞的影片則是由巴布‧寇納利（Bob Connolly）和羅賓‧安德森（Robin Anderson）共同製作，在一九八二年出品的《初次接觸》（*First Contact*）、一九八八年出品的《喬利希的鄰居》（*Joe Leahy's Neighbours*）和一九九二年的作品《黑色收成》（*Black Harvest*）。

19 達拉魯是製片公司的名字，曾經發行過《雄雞報曉，波雷先生》這部片，代表達莫爾、朗（Lam）及尚‧胡許三個人名字的縮寫集合。一九九四年，我曾聽尚‧胡許稱這個團體爲達拉魯他（Dalarouta），以便把塔魯（Tallou）也加進來。從《水夫人》這部片開始，尚‧胡許單獨爲達莫爾發行一部影片，講述在尼日的尼阿美（Niamey），一個健康的工人如何面對愛滋病，即一九九四年的作品《達莫爾談愛滋病》（*Damouré parle du SIDA*）。

20 出自艾吉和伊文思合作的《讓我們來歌頌名人》（1960: 13）。

21 此人即爲麻州矯治中心的羅斯醫生。（Anderson and Benson 1991: 47）

22 譯注：這些角色分別出自科幻片《科學怪人》、《變身怪醫》、《卡里加利博士的小屋》、《攔截人魔島》、《賭徒馬布斯博士》及《奇愛博士：我如何學著停止擔憂並愛上核彈》。

23 在家庭電影或戰爭回憶錄裡最常見到這種淡化處理角色的作法，人們來來往往，不在預期中，只是被簡單地報導出來。這種輕描淡寫的自然效果也常被人仿效，好比導演布紐爾，或是海明威（Hemingway）和保羅‧柏爾斯（Paul Bowles）的作品。

24 有個有趣的反證是，拍攝《女兵》（*Soldier Girls*, 1981）時，試圖不顧之前爲艾冰中士（Sergeant Abing）所塑造的一個殘酷軍事訓練員的理想原型，特別是艾瓦士（Private Alves）這個角色因爲沈默而最後被趕出軍隊。

25 英國小說家佛斯特（E. M. Forster）在《小說面面觀》（*Aspects of the Novel*, 1927）提及，十九世紀小說的人物到結尾會失去原先張力，彷彿他們先前存在的目的已達成。

26 出自笛卡兒《沈思錄》（*The Meditations*）第三章第二節。此爲George Long在一八六二年的譯本，有些篇幅在捕捉原意時是現代英文無法展現的。

27 引述自蘇珊‧桑塔格在其文章的題辭：「反詮釋」。（1966: 14）

28 導演杜山‧馬卡維耶夫（Dusan Makavejev）曾經評論（我忘記是在哪個場合了）說，我們很難察覺日常生活裡的共同經驗，部分是受限於我們的語言無法表達，也是因爲它們往往違反了我們語言體系裡的社會類目，例如在性與非性之間的尖銳區別。他接著問，像小孩子把手放在我們臉上這種神祕而具感官享受的觸摸，我們會怎麼歸類呢？在《讓我們來歌頌名人》裡，艾吉並未否認他的拍攝主體（不管是男人、女人或小孩）帶給他的實際吸引力，這在當時被視爲不合時宜。

29 取自他的文章〈第三意義〉(The Third Meaning)。（1977b: 61）

30 即使從哲學的觀點，所有感覺也都是共通的。奧立佛‧薩克斯（Oliver Sacks）曾指出大腦皮質是易管教的，可以發展出足以感應的部分出來使用。「這個理論已經發展得很完整，在先天性聾子（尤其當他們還是天生的歌手時）的腦裡，某些屬於聽覺的部分會挪做視覺使用。同樣被證實的是，閱讀布葉點字的盲人，其手指能例外地傳達大量訊息到大腦皮質掌管觸覺的部分。我們也會合理懷疑，這些皮質層中主掌觸覺（或聽覺）的部分，在盲人中會被放大延伸到一般主掌視覺的皮質區塊去」。（1995b: 132）

31 天寶‧葛蘭汀（Temple Grandin）報告一個類似的案例，指出一名自閉症患者「聲音可以像色彩般產生。撫摸他的臉時，就會製造出像聲音的感覺（1995: 76）」。

32 婆查克繼續引用梅洛龐蒂的作品《知覺現象學》(*Phenomenology of Perception*)來解釋這個效果：「身體並非鄰近器官的總集合，而是具有綜效的系統。所有的功能都與世界的一般反應互相連結」。（1992: 78）

33 狄倫（M.C.Dillon）在《梅洛龐蒂的形而上學》(*Merleau-Ponty's Ontology*)討論這些批評。（1988: 139-50）

34 梅洛龐蒂說得更加深入：「因此感覺並不存在，只有意識存在而已。」（1992: 217）

35 出自《電影書寫札記》。（Bresson 1977: 44）

36 出自《知覺現象學》。（Merleau-Ponty 1992: 351）

37 引述自德勒茲（Gilles Deleuze），《電影I：移動的影像》(*Cinema I: The Movement-Image*, 1986: 99)。如同柏格曼，德勒茲典型的西方觀點將臉視為情緒最主要的表達之處，把特寫鏡頭當成他所謂的情感影像。（87-91）

38 講到個別特徵，外部生殖器也許在臉和手腳等身體部分之間，占據中介的位置。在某些社會，男人和男孩多半裸體（如東非的牧民），卻不會因為他們外表而取綽號。然而，就像泰勒（Lucien Taylor）對我指出的，覆蓋身體的部分、與之有關的羞恥心，都與其個別性鮮有相關，因為在大部分社會，臉通常都暴露在外，生殖器則不然。

39 在西方文學裡，臉是我們對他人的領悟和情緒的表演舞臺。想想托爾斯泰（Tolstoy）的《戰爭與和平》(*War and Peace*)寫的：「當她跑進繪畫室，在她激動的臉上只有一種表情出現，那是一種愛的表情，充滿著對他、對她和所有接近這個她深愛的男子的愛意；一種受苦的表情，充滿著想要幫助他的激情。這一刻，娜塔夏的心裡根本沒想到她自己，或是她與安德烈王子的關係。瑪麗亞公主以她敏銳的直覺，在第一眼就看到這一切。」

40 並置身體外在與敏感內在的生殖器，與眼睛擁有很多共通點，而在巴特利

（Bataille）《眼睛的故事》（*Histoire de l'oeil*）作品中，成爲可交換的部分。其中的脆弱性，和眼睛與性器官在身體內在的關聯，都可以在布紐爾和達利（Dali）的影片《安達魯之犬》（*Un Chien andalou*, 1929）強調出來，如同割禮的儀式。根據奈傑爾‧巴里（Nigel Barley）指出，在多瓦悠（Dowayo），濕與乾的對比在割禮進行時直言不諱。包皮的去除被視爲一種「榨乾」男孩的方式，可以讓他們跟女人更有分別。（1983: 80-81）

41 羅蘭‧巴特在《聲音的色調》（*The Grain of the Voice*）提到影像—音樂—文本時，對比這種感官的特質，視爲身體的延伸，把音樂當成語言：所謂聲音的「色調」並不是——或是說不只是音色，它所開啓的獨特涵義很難做更好的定義，遠超過音樂和其餘的非常傾軋（1977a: 185）。在《文本的歡愉》（*The Pleasure of the Text*），他觀察到「聲音的色調……是一種涉及情慾的音色與語言的混合物（1975: 66）」。「身體的發音，舌頭的而非意義上的語言」，更容易出現在電影中。「事實上，電影已足夠捕捉聲音的『特寫』。」（1975: 66-67）

42 希索達斯（Csordas）提到有關消化和治療時，也有「身體的注意模式」相關的理念（1993）。

43 出自米契爾的《跨學科與視覺文化》（*Interdisciplinarity and Visual Culture*, 1995: 542）。

44 出處爲《美國人的成長》（*The Making of Americans*）。（Stein 1934: 211）

45 摘自《電影書寫札記》。（Bresson 1977: 41）

46 這著迷其實是繫於熟悉與不熟悉之間的緊張，從中解放那因爲不熟所設下的限制阻力。如果我們能接受威廉‧詹姆斯（William James）等人的抑制情緒理論，我們便可理解，此反應乃是連結到我們最普遍的情緒。同樣的研究亦出自所羅門（Solomon, 1984）、杜威（Dewey, 1894）、包翰（Paulhan, 1930: 13-34）及普里卜蘭（Pribram, 1970），已變成梅爾（Leonard Meyer, 1956）建構音樂中的情緒理論的立論基礎。同時，這種重要的情緒反應，也出現在德勒茲影片的運鏡概念，尤其當鏡頭停滯或抑制意圖時（1986: 65）（米契爾討論攝影的反感時，也曾經在第四十四條提到這點）。用拉崗的語言來說，生活在符號世界，抑制了我們集結生活經驗的方式，而可能導致壓力，需要恢復我們先語生活的親蜜。

47 例如詹明信（Jameson, 1983）、德‧勞瑞特思（de Lauretis, 1984; 1987）、李諾夫（Renov, 1993）、梅恩（Mayne, 1993）、尼可斯（Nichols, 1994a）與威廉（Williams, 1995）等作家。

48 桑塔格的文章曾多次試圖用實驗的詞彙探查紀錄片，而非以社會史或文字注釋的方式。這個現象曾被尼可斯在《意識型態與影像》（*Ideology and the Image*, 1981）和《代表眞實》（*Representing Reality*, 1991）中揭露。尤其最近李諾夫

（Michael Renov）有一篇很重要的文章（1993），就是在討論四種「慾望的屬性」，更鼓舞了紀錄片工作者去分辨之前我在這裡討論過的一些動機。然而我還是相信，關於運用攝影機去想要表達、代表或解釋真實這其中的差異，應該還有更多值得一書。米契爾借用巴特「抵抗性」的概念來談論里斯（Jacob Riis）的貧民窟攝影作品，但他這麼做主要是為了反對干預，而非視為一種感官經驗（1994: 281-287）。

第二章
視覺人類學與知的方法

今天人們對於「這不是人類學」的宣告的反應，應該如同預告
知識分子已死一樣。

——戴爾‧希米斯（Dell Hymes）[1]

影像文化與視覺的論述

視覺人類學是個日漸熱門的話題，儘管沒人真正知道這是什
麼。這偉大的名稱是出於信念，如同有人只是因為期待來日穿起來
合身而買了尺寸稍大的衣服。事實上，「視覺人類學」一詞，其實
涵蓋了不少迥異的觀點。有些人把視覺人類學當成一種研究方法，
也有些人視之為研究領域或教學工具，當然還有人把它當成出版發
表的方式，另一種人則是以此做為探討人類學的新管道。

針對它近來的愈加熱門，有個明顯的原因應該是人們重又對視
覺感到興趣。也許部分源自於米契爾所謂批判思考時的「圖像的轉
向」，用以反思自戰後以來，不管是結構主義、後結構主義、解構與
符號學過分強調的語言學焦點（1944: 11-33）。第二個原因則是廣泛
質疑有關人類學的適當性、形式，甚至是人種描述的可能。最後是
人類學新興的研究主題，例如感覺與情緒在社會生活所扮演的角
色，以及性別的文化建構與個人自我識別。在這些領域裡，視覺再
現提供了比民族誌書寫更為恰當的選擇。

再進一層探究，似乎也暗示了人類學家思索其學科準則時，有
了更多激進的轉變。早在一九三四年，薩皮耳（Edward Sapir）出版

其論文時，就可一窺端倪了。對於人類行為在文化和心理的解釋上
所產生的鴻溝，薩皮耳不但覺得不安，更提出質疑，認為人類學過
度依賴以文化概念來理解個別經驗。

如果我們做個實驗，把一篇人種學的專題論文拿給文章主題所
探討的族群看，我們將發現，在案例裡的個別單一陳述也許都會被
視為掌握了真實。而其人複雜的行為模式無法在非武斷的情況下詮
釋為重要的經驗架構。 （1949a: 593）

薩皮耳呼籲大家，生動的演說不是出自正式且講究文法的系統
就可以了，反而是「更隱蔽的文化結構」更值得大家留意（594）。
今天眾人對於視覺人類學的興趣，或許也是因為人類學者有著類似
的不滿──面對活生生的個體時，發現描述的文本都太受限制而無
法施展。

提到人類學，我們書寫或閱讀相關文本時，常不自覺忘了其實
這些洞察幾乎都出於田野調查，有人甚至認為人類學有兩種：一種
可以充分用文字表達，另一種則不然。其實這兩種認知並不全然衝
突，但其理解的特質不同，卻緊密糾纏，讓研究者心裡對人類學的
本質產生了疑惑。其中，第一種是把文化人類學認定是井然有序
的、有限制的，並且是被動的，其最大的顧慮在於同感而系統化地
在人們的生活裡持續下去。第二種觀點則把文化人類學看成是豐富
的、精心設計的、解放的，更重視文化對個人的影響力，而不是廣
泛看待社會共同的特質。這種觀點的起點和關注的焦點是「文化最
終如何融入生活、重新創造」，所以它強調的特性恰好是第一種要擺
脫的。

人類學家免不了要問：難道沒有一種研究人類學的方法，不是

從外部生活、而是進入研究主題的內在經驗來操作？或者，有沒有一種人類學是在乎其文化負載的意義，在乎慣例和個人交織的複雜經驗本質，或者這些終歸屬於文學的領域？薩皮耳認爲，從個人或從社會來研究人類行爲，跟探討人類的經驗法則幾乎是相同的領域，最終卻不能綜合處理這個問題，因爲它們各自有自己衡量眞實的觀點（1949b: 544-45）。第二種人類學，以一種「更私密的文化結構」，也許給未來的視覺人類學提供立論基礎。

視覺人類學近來漸受歡迎還有兩個更深層的原因：一來是因爲現在的人類學家開始對各種視覺文化形式（包括電影、錄影帶和電視）、普羅影像的創作（例如在地靜態攝影、廣告牌繪製和海報），以及對更多針對過去人類學藝術所做的研究而感到興趣。這些視覺表達常在較大的文化系統裡觸礁，也就是巴特描述的不同標記的「穗帶」（braids）。透過此番連結，視覺人類學可以在非視覺性的人類社會發揮更重要的功能。

第二個讓視覺人類學更受歡迎的深層原因在於視覺形式（特別是電影和錄影帶）的可行性變成受到認可的人類學媒介，也就是一種發掘社會現象和表達人類知識的工具。視覺人類學發展此第二軸，會比單純的田野調查具有觸及更遠的潛在結果，同時也給人類學的「講授」和「知曉」的方式帶來更多挑戰。這反映了對「人類學的再現」之思考環境的改變，也強調長久以來視覺人類學與人類學書寫關係間的僵局。

即使有很多人類學者有更多興趣來研究視覺文化，但在這種運用視覺媒介的情形下，即便是杰‧茹比（Jay Ruby）二十年來的觀察（1975: 104），也還只停留在製作紀錄和說教功能而已。

這一步不只是簡單的進步。畢竟，要從散文產生的知識過渡到透過影像產生的知識，並非順暢無阻。首先，人類學的概念必須在

製作的相關過程就要加以檢驗。這意謂質疑人類學主要定位的弦外之音偏向用言詞表達，但同時要發掘垂手可得的了解和溝通，卻只有非語文的形式。換一種方式來說，以系列影像爲基礎而構思的人類學思維，與以文字語彙爲基礎的人類學思維，是涇渭分明的兩回事。很多問題便應運而生：視覺在人類學歷史是如何表現其象徵性？有什麼假設和慣例來表示對其的鼓勵或反對？過去的研究和寫作的傳統是凝塑人類學知識的分類？是不是在通俗書寫和視覺文本之間存在著既有衝突，包括敘述、理論形成與驗證等基本的人類學問題？如果答案是肯定的，也許可能有一種倒錯的關係存在於社會和文化兩種研究方式之中，而這種錯置卻可以產生效益。到最後，視覺人類學需要在所有人類學語彙裡重新完整定義，除此之外，還是相當不同的方式來幫助理解相關的現象。

煽動的影像

　　正是在這知識的模糊地帶，攝影或是其概念，取得了突出而特殊的重要性，爲這些古老的教條注入新的活水。它也許是新的不確定性、一種新的試劑，其效果尚未被完全發現。

　　　　　　　　　　　　　　　——保羅·梵樂希（Paul Valéry）[2]

　　從一開始，人類學者對圖像就著迷又困惑，就像一匹馬可以既美麗又難馴。影像帶給人類學各式各樣的顧慮，維持讓人挫敗的拘謹。可即使如此，誠如羅蘭·巴特所言，攝影是一種不需符碼的訊息，攝影拍出的影像仍然可以設計成某些符碼，曾經具體生動但意義含混不清，在可約束和無法約束的方式裡參與智能與想像的運作。

　　影像在人類學的歷史並未依循簡單的發展路線，兩個主流的方向還完全背道而馳。早年對影像的熱衷，源於深信其能表達真實世界，而另一種把影像當成通往人類經驗非視覺部分的興趣，也悄然醞釀。兩大潮流的相會，其相反的預設讓彼此混淆，有時甚至造成癱瘓。此論調只在跟賓利（Pinney）爭論時出現過。雖然影像因為是細察、知識和控制的理想形態而受世人肯定（引述自羅荻[Rorty]和傅柯[Foucault]），但人類學早已對攝影不再存有幻想，「真相」於此撤退（83）。這種不再幻想，甚至是不信任的態度也是我想討論的議題，可是我認為主要的原因不是因為攝影自我破壞的特性，而是它的潛力，即賓利歸咎為「過於豐富的意義」（1992b: 27）。但賓利強調的只是靜態的攝影，卻不是影片。他也認知到（1992b: 90），二者之間存在本體的差異，就連發展歷史都不同。的確，和攝影相反，影片公認是極富表現力的影像文學。影片的潛能，包括民族誌影片在內，也因此引起了後馬林諾夫斯基（post-Malinowskian）人類學者的注意。對這群人而言，攝影則是愈來愈難以理解。

　　人類學者對於該如何面對和運用影像仍不免顯得茫然，儘管他們會帶著猶豫去嘗試，但還是會以比較自制的方式（比如像是錄影記錄或用在教學上），而不是天馬行空去發揮。這也和孔恩（Kuhn）的「常態科學」（normal science）相呼應（1962），不會輕易打斷原有的論調。反諷的是，因為對典範興衰的威脅，影像常常直率藉著光學複製或藝術來回饋人類學。對那些偏好使用文字的人而言，影像溝通顯得雜亂而無章法。一如霍格里耶（Robbe-Grillet）的觀察：「新形式手法的運用難免過猶不及，畢竟人們總是會下意識地拿它來和理想的形式相比。」（1970: 21）

　　弗雷澤（Frazer）在《金枝》（The Golden Bough）詳述其領悟。早期人類學著作中的描述，就像早年的旅遊文學，都是逼真的

圖像。同樣的行徑稍後也繼續在文化人類學者的著作出現，例如弗思（Firth）的《我們蒂科皮亞人》（*We, the Tikopia*）、伊凡普里查（Evans-Pritchard）的《努爾》（*Nuer*）[3]，以及更多其他的近作[4]等。插圖也是早期文化人類學論文的特色：滿頁都是有關工具、髮型、身體裝飾和建築的手繪或刻板（多半以攝影為樣本）。攝影最早的出現，應該是民族種類和職業型錄（根據賓利的說法：早在一八五一年的印度），以及用於人體測量學技巧（Edwards 1990; Spencer 1992）和文化人類學的出版品。萊佛士（W.H.R. Rivers）一九○六年的作品《The Todas》裡用了七十六張照片，而沙利曼（Seligmanns）在一九一一年出版的的《The Veddas》則有一百一十九張。編年學和赫格惱（Félix-Louis Regnault）、哈頓（A.C. Haddon）、史賓塞（Walter Baldwin Spencer）和普西（Rudolf Pöch）的影片，在視覺人類學裡，眾所皆知都恰好和電影的發明同一時期。值得我們記住的重點在於，除了這種把其他社會介紹給公眾的影像創作外，早期人類學也強調博物館的視覺展示，最低限度要把真人從遠方的社會移進來。一八九三年芝加哥世博會展出許多的文化家族，就是波亞士（Franz Boas）為了介紹夸奇烏托族（Kwakiutl）所組織的。（Hinsley 1991）

　　自一九三○年代以來，人類學在照片的使用上開始明顯衰退，貝特森（Gregory Bateson）和米德（Margaret Mead）出名的巴里島專案，也許算是例外。那次的實驗並未立刻出現追隨者，部分是因為大戰旋即爆發，同時也有可能是因為它沒有讓視覺人類學創造新的研究架構。貝特森與米德採用的方法也不一致，根據貝特森自己的描述，米德的筆記本會將拍攝材料排序再記錄。使用影像最明顯的衰退，應該算是攝影從文化人類學論文裡逐步消失，最早注意到這個的人是盧・德・赫希（Luc de Heusch）（1962: 109）。賓利早已探

討了可能的原因，包括避免和旅遊攝影的異國情趣混在一起。文化人類學的演進日益抽象，以致技術真實性逐漸不受重視，田野調查也取代了攝影在文化人類學裡所扮演的呈現研究主體的角色。（Pinney 1992b: 81-82）

當然還有其他原因可歸因於人類學的研究發展史。攝影曾是人類學研究的推動力，但一九三〇年代被取代的原因，即是由於研究重心已轉移到結構功能主義和文化的精神分析方法。米德看透了攝影可以記錄非正式的社會互動、正式儀式和工藝，不過她對攝影的運用卻從未像貝特森那麼深入。另一個改變可說是對民族種類研究的退燒（除了希特勒的第三帝國），代表作品則是一九二六年的《瑞典的民族特性》(*The Racial Characteristics of the Swedish Nation*)。

在早期「視覺化」人類學的理由衰退後，新的成因崛起於迥異的基礎上。最初，攝影和影片對人類學的價值定位在外在層次。一般相信影像知識能訴說人類的故事，包括脫離野蠻到文明的興起，或是文化擴散。它同時也展示如何彙整人類學知識。博物館或許就是達成這個人類學論述功能的地方。另一個迫切的動機在於，當殖民侵略抹殺了民族、語言、文化，在此情境下，對搶救人類學一事，攝影帶來實質保存的錯覺。如同蒐集口述文本和軼事訊息，會讓人覺得今天記錄下來的，如羅西塔‧史東（Rosetta Stone）所言，最終都會是了解過去文化多樣性的關鍵。

重新對影像燃起興趣並不只是為了影像的展現，而是在於它帶來的想像。在轉換過程中，哈佛皮伯帝博物館（Harvard-Peabody）的喀拉哈里（Kalahari）展覽，則可視為其中的轉折點。贊助這次展覽的勞倫斯‧馬歇爾（Laurence Marshall）受到博物館處長布魯（J.O. Brew）的鼓勵，記錄下「未開化的布希曼人」的工藝，以為開啟更新世的一扇窗（Anderson and Benson 1993: 136），此乃根據

早期對人類學攝影的認知。但依照約翰‧馬歇爾（John Marshall）
所言：「家父認為真相可以在任何領域，以客觀的方式挖掘出來
（26）」。勞倫斯‧馬歇爾留給兒子一部十六釐米攝影機、柯達軟片，
還有一本一九二九年出版的《人類學要義》（*Notes and Queries on
Anthropology*）當作拍攝腳本，傳授他拍攝的技術，小馬歇爾便開始
行動。這轉捩點像是一種頓悟，他發現在他精疲力竭拍攝製網的細
節時，與他同輩的女孩早已經跑到灌叢區生了一個小孩（Marshall
1993: 35-36）。尚‧胡許的情況也很類似，儘管最初是從工藝和儀式
開始，他很快就把興趣轉到狩獵、溝通和控制的社會和心理文本。

　　馬歇爾與尚‧胡許的手段，與大多數其他視覺人類學的手段在
本質上是不同的。他們旨在記錄人類的關係，在很多情況下，這種
關係只有用影像才能明顯表達。因為這樣的意圖，如果僅止於記錄
表相就失去了意義，必須重新建立影片式的語言才行。其結果並非
一些留待日後分析的資料而已，它需要觀眾在影片所創造的社會空
間及想像地域裡的參與。所以我們可以說尚‧胡許和馬歇爾的影片
在人類學上的成就並非書寫，甚至也不算一種新啟發，卻創造了對
於情緒、才智、欲望、關係和參與者相互認知的了解。當我們和阿
優魯（Ayorou）的漁人在《大河上的戰鬥》（*Bataille sur le grand
fleuve*, 1951）身處獵河馬隊伍中時，獵河馬的技術在人類學上沒有
太多分量，反而是裡頭提到的狩獵合作社就像一種社會機構。

　　這種溝通（雖然溝通這個語彙對它太過窄化）還是不太符合人
類學對影片的期待。喬治‧馬庫斯（George Marcus）指出，文化人
類學的影片向來被視為一種補充的、寫實的，而不是要從根本去改
變人類學家對其研究主題的認知，也不是在個案研究時用來吸收進
人類學既定的分類裡（1990: 2）。此論點會被強化，是由於一些文
化人類學導演的緘默，加上其他許多鴿派只想扮演空想家、藝術家

或教育家。然而,新一代的人類學者已經能夠用不同觀點來看待影片及應用的可能。他們本身都有受敘事影片打動的經歷,也親眼見證了新式紀錄片形式的興起,以致於他們不太受得了傳統教育影片中貧乏的智能與傲慢,或是枯燥乏味的底片。就是這群人類學者會對人類學文本的權威提出質疑,他們相信編造的影片能夠創作出個人更複雜的社會經驗架構,同時也明白,用這樣的方法可重新處理很多過去人類學處理不好的研究主題。

人類學家因此注意到過去人類學文本的局限,影像則有助於他們將研究興趣擴及到記憶、情緒、感應、時間和延續、空間的使用、人格的塑造、性別、姿勢和姿態、社會互動的複雜、情緒環境之生成、對社會的孤獨感、建立自我、童年及生命其他階段的等等定義,以及更多精巧而創意的文化層面。某種情況下,吸引力並非來自新方法帶來的可能性,而是理解到另一種嶄新的表達形式的產生。所以,馬庫斯才會鼓勵人類學家去考慮用蒙太奇手法來呈現「當代文化身分認同的產生與散布」(9)。

如米德幾年前的主張(1975),過去絕大多數抗拒視覺人類學的理由都非漠不關心,而是覺得不安,甚至危險。這危險的認知包括兩種層面,其一是因為影像太容易誤讀;另外則是因為太具煽惑性。賓利就認為,攝影「包含太多意義了」(1992a: 27),除了「明顯」的意義(就是巴特說的「知面」),還有太多超過字面的意義和言外之意,攝影也容易把觀眾帶進專業媒體企圖避開的互動關係裡。有人試圖將這種情況拿來和之前的宗教改革相比,當人與神之間出現一個非教會的媒介關係時,往往就會被扣上異端的罪名。

存在於人類學的寫作和影像之間的明顯對比,也許並非實體的不同,也不是它們在意義建構上的迥異,而在於對意義的操控。人類學專案就像文學評論一樣,需要找出研究對象的同質性,欲完成

此目的常用手段，便是先去除這些對象的獨特風格與不相關的枝節。人類學研究裡的「找出意義」，有時要依賴消去法做到，但其代價已被克里福‧紀爾茲（Clifford Geertz）主張的「深厚描述」（thick description）識出。一般而言，經過翻譯的詮釋總是針對人類學有利的一面，從語言栓孔中通過的資料會造成意義的精縮，更大部分的資料就這樣不見了。攝影與影片（現在也包括錄影帶）建構的意義，是在栓孔另一側，然而各種分歧的編碼，也隱含了各式圖像的類比（遠勝於翻譯）。如果基於某種原因，它們必須通過這栓孔，就像巴特說的，它們也會頑強地拖著它們的對象這麼做（1981: 5-6）。影片會從主要資料裡跳出來建構其評論，而書寫出來的人類學則是從當地人的語彙字意裡建立自己的評論。

　　對人類學而言，影像再現的關鍵在於其類比與解碼的特質。在同一個取景的畫面中，從正中間與四周共同呈現出來的特質，就影片而言，就是角色和背景的區別，背景的各種暗示都是為了烘托角色的存在。在此場景內的角色則反應出影像語彙的本義及延伸的各種涵義，跟著訊息上的圖像細節變為構成象徵內容的言外之意。而背景也沒有閒著，即使並非刻意，多少也提供了更深入的細節，甚至有可能引導觀眾的解讀，甚至顛覆它們未曾解釋的意義。開放供人任意解讀的結果，就算只是斷簡殘篇或錯誤的表示，都有可能悖離作者的原創意圖。

　　由此不難想像這會對人類學論述帶來一定的威脅。人類學的目的在於儀式的紀錄，接觸歐洲人之前，他們就有這些儀式了。假設這個儀式拍成影片，而當時主導儀式的人正好穿著一件印有「我是性愛沈溺者」字樣的T恤（我真的看過有人穿這樣的衣服）。對傳統主義者而言，權威立刻無法挽回地被打破了，都是因為那件年代錯誤的衣服，還有觀眾看到影片會不自主發笑。同樣的情況若是透過

書寫來描述，卻可以濾掉這樣的畫面。雖然導演也常會在拍攝時過濾和調整，不過像這個角色在儀式中的地位和分量，影片很難逃掉這一幕。有人不免會爭辯這種侵入元素事實上對消失的目標是有利的矯正；不過我們也很難否認，如果在更複雜的影片，類似的侵擾可能對人類學家原本想表現的主題帶來更大威脅。

在類比再現的威脅性暗示屬於非渴求或無法解釋（無法控制）的內容。延伸而言，甚至是對其內容「誤讀」。攝影師和導演自然會不斷遇到這些情況，並且必須採用像是揀選、取景和對照上下文的手法，以控制觀眾在各種面向上去解讀影像。但影像有自己的生命，人們能夠以各種不同的方式來反應它。很多研究發現，觀眾易以文化人類為中心去解讀影片，即使這麼一來會和導演的初衷相對立[5]。是故，文化人類學影片和相片也許危險，書寫的論述則不然。既然主體的匿名性不易保留，拍到這些主體的手法自然會被認為有危險。也許更引人爭論的是，一般也認為對觀眾而言有危險。這一方面指的是尚未啟蒙的人（如大學生）應遠離對他們或一般價值潛在的可能誤解。另一方面，圖像素材應該在更理論的範疇被視為危險，尤其是對「知識」而言。這種控訴可以彈回作者身上，如果他又讓人覺得不太有責任感時（Moore 1988: 3）。在這種觀點下，控制任何錯誤解讀素材的潛在風險的負擔就落到導演頭上，而不是讓觀眾有更好的解讀。

這些都不是可以清楚一分為二的問題，而有著不同程度之別。它們衝擊著關於智能與學術自由和公共責任的爭論，衝擊著對於錯誤或不得人心的信念，以及描述他人的權力、衝擊著呈現危險的疑問，例如該不該在擁擠的戲院裡大叫「失火了」？什麼時候拍製一部文化人類學影片，會相當於這種大喊「失火了」的行為呢？尚‧胡許描繪豪卡（Hauka）領地和《瘋狂仙師》（*Les Maître fous*, 1955）

裡吃狗的例子，是不是還招致許多抨擊呢？（Fulchignoni and Rough 1981: 16; Stoller 1992: 151-53）

　　我想強調的是，要隔絕某些圖像表徵的特性，但這無可避免地會壓迫到影像在文化人類學和視覺人類學的地位。有關控制與傳遞的舉例而言，某人可以說是書寫人類學資訊的「接受者」；做為溝通的目標時，卻很難說是影像的接受者。這些關係具有不同的特質，同時有可能存在不同的次序。我希望去探測圖像作品所需要的反應底線，稍後我會再多說一點。影像為主的媒介（如電影或錄影帶），相當依賴挖掘技巧──包括挖掘影像之間的關係，而且不只是以出現的接近性來連結，還要注意彼此的迴響。這種技巧原則和講究陳述理念的文字說明大不相同，即使仍有相似處（例如攝影機的運用），畢竟電影仍具有口語的部分，並包含言詞表達的共鳴。用一種過於簡化的說法，在這類媒介中，觀眾被賦予主詞的位置，卻創造了述詞。這裡的觀眾在作者建構的可能網路裡去挖掘相連性，他們也可能找到其他發現，就像詩的讀者（或是在豐富的文化人類學描述下）發現了作者自己還未察覺的意義。相對於之前認定「電影觀眾是被動的」，這反而創造了對影像作品高度互動與解釋的關係，本質也不同於說明文字。至少在過去，這種說明文字主要涉及了評斷某些論述的隱喻。

　　挖掘的才能也叫做想像的才能。很多的電影經驗仍無法觸及觀眾心底建構的畫面。電影創造一個新的真實，觀眾在其中扮演最重要的角色，或至少被賦予這樣的角色。所以，文化人類學影片裡，許多複雜的意義最後取決於其理論與洞察力是如何嵌入影片架構中。某些觀眾也許一開始就注定無法解讀這樣的影片，即使他們非常熟練於在其他情況去理解更抽象的架構或其他社會複雜的符徵系統。另一些人，不管是太過獨斷、與我無關或因為無法定測的原

因，而拒絕解讀這些意義。表示反對的人類學家對照片和影片的典型看法，皆異於文化人類學現實主義者的觀點。

　　海斯翠普（Hastrup, 1992: 9）描述她拍攝冰島公羊祭的經驗，根本表達不出那裡「空氣中洋溢著性愛的味道……儀式赤裸裸也充滿隱喻地表現了一種屬於性力量的競爭」。她認定「事件的本質無法以攝影的方式記錄……人們可以拍出儀式裡的小樹林場景和身處其中的人們，卻無法用底片捕捉他們的祕密。這必須說明的祕密」，聽起來像是太快就放棄了攝影。即使我們了解海斯翠普處於不同的地位，但失敗的關鍵應該是她使用「以底片捕捉」這樣的字眼。如果這是攝影過程的終止，那麼照片何以無法表達她想表現的，也就可以理解了。雖然海斯翠普非常清楚隱喻的意義，攝影依然被大家認為與想像無關。我們可以很容易就從柯特茲（André Kertész）、布拉塞（Brassaï）或黎昂（Danny Lyon）的照片裡，看到海斯翠普希望能記錄下的那種畫面。

　　另一個不難發現的例子是布魯赫（Maurice Bloch）在一九八八年對某段訪談的評論：

　　文化人類學影片是非常好的概念，尤其是利用在教學上。這種影片嘗試讓你思考：如果你只是凝視這些人，如果你只是聽到他們說些風馬牛不相及的話，你還是可以從中學到一些東西。認為「文化人類學影片是為自己而發聲」的念頭，其實是錯誤的。在人類學裡，我們試圖教導的事情即是，當你只是注視異國的風景，在完全不認識這些人的情況下聆聽他們說的事情，你對他們的了解雖然很少，卻勝過你從未見過或聽說他們。（Houtman 1988: 20）

　　布魯赫繼續建構文化人類學的角色，卻似乎不甚了解影中的角

色建構。這裡最主要的假說是，影片不過是獨斷地結合人生的許多面；這個嚴重的誤解甚至牽連到現實主義的影片要如何公開解讀。

　　與此類似但更加令人困惑的是，在作品建構角色的明確觀點裡，對於羅勃‧嘉納（Robert Gardner）的《極樂園》（*Forest of Bliss*, 1985）相似的反應，猶如「一團讓人不解而逐漸消逝的半身照片」（Ruby 1989: 11），以及一部影片「引起無法理解的深沈挫折」（Parry 1988: 4）。更讓人吃驚的是，一部影片令「我們留待從影像中去明白我們自己」（Moore 1988: 1）。人類學的文字著作往往會明白告訴我們什麼東西是怎麼回事，但影片卻期待我們自己去發現。因為這種差異而去反對影片的表現形式，其實忽略了此論述極關鍵的一面。《極樂園》是相當複雜的作品，卻一點也不像《荒原》（*The Waste Land*）那麼普及。針對其人類學價值的疑問（我認為作者對人類學意圖的否認，應該視為和弗羅斯特[Robert Frost]對符徵的否定是同樣的精神層次），應該有必要在下這些結論前先去看清楚他們的作品。這類批評看來似乎不情願就影片的結構來看，或是不願看看影片帶給他們什麼衝擊。他們不是因著自己的疏忽而嚴苛批評扭曲的原罪（因為任何畫定界線的作品才公平），或者建構一個遲鈍的閱讀。有趣的是，影片同時也被指責是沒有意義或具有錯誤的意義。說到底，最被抨擊的原罪應該還是認為影片是對人類學的侮辱吧。要想得到傳統文化人類學者的認同，然後拒絕轉換成通行的訓練，就像普拉特（Mary Louise Pratt）在另一個例子觀察到的，是種「極端的背叛」（1986: 30-31）。

　　《極樂園》的辯論，比布魯赫對影片的頑抗又展現更多不信任。這種對影片的否定，在某種程度而言是超出它原先被假設的過錯之外。嘉納把自己放進工作裡，然而其「醜聞」與說謊而產生的威脅，對我而言，是戲劇式非折衷形式的使用。布魯赫反對「僅僅式的影片」

（借用亞當‧肯頓的字眼）當成知識來展現，但《極樂園》很難用這樣的理由定罪，也很難因爲拍得唯美就認定不是有邏輯的科學。任何影片都有可能像外來的薄絹般，直接侵入人類學的身體。

　　在人類學組織裡，究竟是什麼東西產生這些抗體的警戒呢？可以確定的是，自由浮沈的表徵者，從解釋和控制中逃離出來。但有另一種層次的意義，即使是逃離涵義的國度，巴特稱之爲第三或「遲鈍的」意義：用以延伸外在文化、知識、資訊的意義（1977: 55）。攝影圖像的這種特質也許在影片中會比在靜態相片裡更適合呈現，因爲它可以對意義的支配展現更多反對。這就是影像的重要性，像湯普森（Kristin Thompson）提到的，有部分無法用敘事或符號的創造來表現（1986: 131）。這種超越在人類努力建構世界的先驗圖示上，創造了基本的心理障礙。巴特以著迷而非代表來描述之，因爲它沾上一點點意義的成分。他說：「影片總是讓人著迷（這也正是爲什麼值得一拍再拍的道理），即使它代表不了什麼。『代表』在另一方面而言，是讓人困窘的著迷，堆滿了其他勝過欲望的意義，變成託詞的空間(眞實、道德、相像、可讀性、事實等)。」（1975: 56）那麼影片豈不也是對人類學託詞帶來的一種困窘？

影片與人類學知識

　　托勒密天動說的問題不在於理論錯誤，而是其內容空洞。整套理論幾乎沒有任何眞實的發展，直到伽利略出來揚棄理論的基本前提——地球是宇宙的中心，所有天體都必須以完美的圓弧繞地球運動。我們這些人類學者也應該像這樣去重新檢視我們的基本前提，並了解以英文爲主的思考模式並不適用於整個人類社會。

<div align="right">——艾德蒙‧李曲（Edmund Leach）[6]</div>

　　規範的形式往往爲了迎合最大機會與最少的風險，鮮明地反對非我族類，故步自封，以抗拒某些形式的改變。此過程可能會因爲歷史意識的轉移而有所變動，就像視覺性強化了十九世紀人類學在收集和分類世界上的研究，文字爲導向的態度則在最近更鼓勵去強調語言、信仰、王權及社經生活裡較少視覺性的一面。接著，人類學知識發展成一種不甚對稱的組織。在不同時期，人類學被歸屬到其他領域（像是心理學和道德倫理學），對它造成某些知能上的否定。誠如布赫迪厄（Bourdieu）擁護者的得體層級，是以提出禁止它自己變成某些情況來保護它自己。有關人類學道德原則的辯論，挑戰文化相對論中的人道主義學說，絕大多數都是在越戰的刺激下產生。只有在最近，大家開始把知覺和情緒也視爲文化的結構或社會因子（Lyon 1995）；在這之前，這些都不算是人類學。同理，宣揚人類學是一門科學時，有些人類學者會帶著猜忌的態度來使用有挑戰意味的科學方法與科學語言，掛上「小說」或「藝術」的名號（尙‧胡許就是非常具代表性地把他的作品稱之爲「科學小說」）。

　　據說人類學受到後現代刺激的主要結果，在寫作新方法上的刺激還比不上閱讀（Tyler and Marcus 1987: 277）。這些選擇直陳出困境所在，對這兩種對比呈現的情境，我都有話要說。人類學的自我意識已然改變閱讀人類學著作的方式，過往的假設不再屹立不搖；存在於作者與讀者、文本與標的之間的關係，也會和聲音、語言一樣，不可能與寫出來的文字之間是完全沒有問題的透明關係，人類學者需要以更加複雜的方式來接觸他們的作品。同時，新發現的實驗與相對應的關於土著、少數民族與被逐在外者的論述，皆已開啓了人類學不同的思考與發表的方式（Ginsburg 1994; Nichols 1994b; Ruby 1991）。得之於電影和文學的結構還提供了更多像是蒙太奇、敘事等不同手法，其中有部分雖行之有年卻仍未被視爲人類學重視

的手法，文化人類學的紀錄片正是這些手法最主要的應用所在。

　　杰・茹比在一九七五年發表的論文曾問到：「到底是文化人類學的影片還是影片的文化人類學呢？」二者的不同不只是稱法的問題，而是它的本質究竟是電影比較多一點，還是應該偏重人類學？這篇文章無庸置疑地把之前模糊的概念具體指陳：影片可以在人類學類比到文化人類學的寫作裡扮演一個角色，不過，用的是電影的術語。事實上，一部影片可以呈現文化的樣式，並在理論框架內為此負責。在這篇論文裡，杰・茹比同時針對科學的文化人類學，提出基本的評核標準，而且此標準應該同時適用於影片和文章。最後他的結論是，的確有一些影片合乎這樣的評核標準。

　　茹比的上述論點有助於我們在這歷史的關鍵時刻重新為視覺人類學下定義。在今日，該如何應用這樣的定義呢？茹比借用索爾・沃斯（Sol Worth 1969; 1981a）的符號學理論，為影片和人類學做了一些基本假設。其中之一便是，影片和人類學的結合主要是為了傳遞文化訊息（沃斯特別指定，該「行為」需根據當代傳播理論而源起[1981a: 77]）。在早年著作裡，沃斯針對他所謂的影片的傳播，說明如下：「我指的是訊號的傳遞，主要透過視覺接受器接收，以訊號的方式編碼，而我們視這種訊號為有意義的，內容可以從中解讀。這部影片也應該要能把編導有意呈現的內容傳達給觀眾。」（Worth 1969: 43）。縱使沃斯稍後修正了他的論點，而給予傳播中的隱喻形式更多空間（Gross 1981: 30-31），但他的方法一如克里斯昂・梅茲（Christian Metz）早期的作品，皆較傾向於強調影片的外延系統。

　　一九七五年，茹比發表的這些對人類學和影片溝通的論點，其實依循了語言學模式，把文化人類學影片的拍製描述為「在創造文化論述的理論架構底下的一連串敘述過程」，其目的是要把自己的作

品傳達給觀眾。然而文化人類學自從那時的戲劇性改變至今，反而有了更多選擇方案。舉例來說，像文化意義複雜網絡的研究（也許可以稱為「分散的形態」）與特定社會角色之社會真實描述。今日的文化人類學作品也許包含一種分析，也許最後不見得會產生一系列正式的主張或結論。其實，這既不是一個訊息也不是一種代表，反而只是和異文化結合的紀錄而已。就像有很多人類學家，也同時存在很多文化人類學派一樣。撇開這些改變，還有一個茹比遺漏的問題：當書寫的文化人類學有可能呈現出社區的文化樣式全貌，那麼影片就只能呈現特例和暗示部分的真實嗎？書寫的文化人類學在呈現歸納總論上，占有相當優勢；相反的，影片則比較著墨於彼此的關係。寫作能夠賦予理論上的因果解釋，但只有影片可以在有限的文本裡表現因果關係。

　　與符號論最清楚的連結也許是茹比對影片式文化人類學提出最受限的衡量準則：它對「有特色的字彙集」的使用——一種「人類學的隱喻」（1975: 107）。此隱語可進一步定義為「一部特殊的視覺人類學的字典」（109），雖然比較狹隘，但比起沃斯的「隱語的文法」更為具體（Worth 1965: 18）。觀察人類學的著作所使用的特定語彙，往往是非人類學作品不會應用的字眼。值得爭議的是，人類學可能會使用某些術語，而這些詞卻很難直接翻成現代英文，後者卻是任何人類學與非人類學寫作最常使用的通俗語言。影片論述裡有關語言的分歧現象，不會比書寫的形式好到哪裡去！並不是說只要套用人類學術語就可以保證其人類學的價值，某些偉大的人類學著作甚至可以不需要用這些來證明其價值。人類學術語常常是一種傳統的速記與專業的象徵，但也僅止於此。真正的問題在於，就算這些術語可以區別出一些專業的感覺，在影片中講這些術語真的適當嗎？人類學需要仰賴語彙來表現概念，影片卻是透過架構來呈現這

些意念。人類學或許是字彙式的，影片則否[7]。如果在文化人類學影片裡發現人類學的專業報告，絕對不會是因為裡頭用了專業術語，而是靠其中對人類學的理解形式。

　　茹比提出的關鍵觀點，至今仍然有效：視覺人類學必須學習去變成人類學影片，而非**關於人類學的影片**（1975: 109）。太多的文化人類學影片落入第二種分類，雖然提到人類學，但對於人類學知識卻沒有直接貢獻。有些是有技巧地將人類學意念加以普及，例如「消失的世界」這一系列作品（Singer 1992; Turton 1992），但其拍片宗旨終非人類學的。依照我的建議，區分「人類學影片」與「關於人類學的影片」之有效方法，在於：到底這部影片是嘗試透過資料的整體發現來涵蓋新的立論根基，還是只在於報導既有的知識？「關於人類學的影片」多半應用在教學與新聞報導裡，而「人類學影片」則展現了探詢真相的過程，藉此持續發展它們的理解，並揭發導演、主體和觀眾之間的互動關係；並非對人類學知識提供一種「圖畫的表徵」，而是透過拍製影片的本質去展現知識的一種形式。

　　然而茹比從未在書寫與影片式的作品之間畫上簡單的等號。他在一九九四年的文章問到：「什麼是圖畫式影像能夠傳達、而文字不行的？影片如何用影像來表現意義？這是針對所有影像式／圖像式的研究及視覺人類學，最核心、該關注的基本問題。」（1994: 166）隱含在這些問題之下的是，什麼樣的知識對人類學來說才是可接受的？是不是只有「認定為對專業的主流有貢獻」的知識才算數？（Ruby 1989: 11）果真如此，這個意念的歷史暗示了探測新的可能常會與主流學術許可不相容。這些意見比較像是再次確認現有的視覺人類學，而不是要求做些不一樣的事情。視覺人類學正如其他許多新興的人類學流派，需要被當成「真正的文化人類學」看待。不幸的是，關於文化人類學界定標準最基本的描述，很難讓我

們視覺化地描繪出文化的不同樣貌，或是如何必要地與文字的表現方式區隔。所謂「適合以圖畫式影像傳達的知識」，也很難從觀念或理論來看（Ruby 1989: 9），頂多只能透過「閱讀」新作品來發展。要再更深入闡述，我們需要擴大這個基本問題：影像能夠揭露什麼新知識，而這些知識何時才能和人類學有關？

後結構主義電影理論的影響，以及人類學代表性的再思考，已將我們的注意從外延轉到內涵。在不同層次和不同文本下牽涉的不同閱讀，往往使得電影更能被理解。一般很少用傳播理論來理解電影，反而是以建構真實的過程來探討，就像尚・胡許的作品（Stroller 1992: 193）。作品變成意義的潛藏處，而非意義發送與接收的設定，或是透過代表能被看到的外在世界。史蒂芬・泰勒（Stephen Tyler）認為，有必要打破整個人類學理論中代表意義的意識型態，應該擁護的是可以產生理解的「召喚」，而非人類學的目的（1987: 206-8）。我們不再認為，應該如此有自信地為他人說些什麼，而是像茹比（1991）說的（鄭明河意譯），是「交談」，或是「在旁邊一起說」。然而，觀者還是無法真正從觀看中得到自由：在作品裡，主體和客體彼此相繫，如一體兩面。

這種相依相繫的關係，部分是因為導演本身在影片中的存在所致，同樣的存在如同對於影片主體。從物質面來看，照相的影像不會出現在書寫文本裡，雖然這些在敘事散文中常常見到，在人類學著作裡卻十分罕見。文字語彙與照片的某種等值性，嚇到了蘇珊・桑塔格（1977: 19-20）。我在尼可拉斯・卡吉（Nicholas Gage）的《艾雷尼》（*Eleni*）裡讀到一段敘述（1982），那是我不願重讀、甚至很難忍受自己去憶及的部分。可這種語彙描述的形式，在大多數人類學著作裡都只是次要的，根本上與照相的影像有所不同。比爾・尼可斯（Bill Nichols）引述某些挪威學童看完一部特別的文化

人類學影片後的反應（「有些人忍不住吐了出來，一個則嚎啕大哭」），做為影片對直接觸及身體和情緒經驗的力量表徵（1994a: 76）。人的面孔在影片中也相當引人注目，但除了持續從各種不同面向的興趣之外，我們對於心理上、文化上和神經生理學方面對人臉的反應，還一無所知。[8]

從電影內容類比得來的知識，要與從書寫文本獲得的知識來對比，可以引用柏傳德‧羅素（Bertrand Russell）區別「習得的知識」與「描述而來的知識」的方法（1912）。雖然我們大部分的理解都受文本影響（最直接地「取景」我們所見、已知者），雖然看一張照片的感覺和直接看到拍攝的對象相比，影片仍帶給我們某些特質，是語彙敘述所不可及者。在羅素眼裡，習得的知識包括直接來自感官經驗、記憶和內省（也就是透過思考和情緒而來的知曉），通常比較會有問題的是知識本身。如此便排除了實體的對象，但包括「普遍的」或其他抽象的概念，像是「漂白、分歧、手足之情」。羅素並未直接指明描述而來的知識就是我們從語言獲得的知識，反而應該比較類似於我們「非經由自身經歷」而間接獲得的知識。也因為這樣，我才會認為他指的就是語言。

最有可能引發爭議的是，影片也只允許間接接觸知識（一樣是只靠敘述），不過羅素的區別方法展現了一個有趣的事實：影片裡的特定對象（指他們的感官經驗）恰好和文本裡記載的語言真實是相反的。未嘗試去更進一步的比較之前，至少這所謂獲取的概念可用來將影片中某些更具經驗性的特質與抽象符碼相區隔：一個人的臉孔從他講的話裡區隔出來；鳥羽的質地可與鳥在文化上代表希望或復活的意念區隔出來。

這兩種知識的寓意，以及其不甚相同的領域，我們可以從導演蓋瑞‧基迪亞（Gary Kildea）在一九八九年與克里福‧紀爾茲的對

談裡得到說明。基迪亞在菲律賓民答那峨島的工作過程曾拍成一段
公開播映的影片《瓦倫西亞日記》（*Valencia Diary*, 1992）：

燈光亮起時，也帶出我們的疑問。也許是為了打破這讓人尷尬
的沈寂，紀爾茲舉手發問了。他說，這部影片除了拍到村莊內外許
多有趣的人格特質和事件之外，對於一些比方說人口數等基本的事
實，他還是一無所知。我迴避這個問題，只表示畢竟這只是拍攝工
作的過程。但其實我覺得頗為不安，因為我真的對那裡有多少人口
毫無概念。在整整九個月的「田野調查工作」期間，我壓根沒想到
要去問這個問題。就我了解的反應，我該這麼回答：「當一個鏡頭
就可以帶出全村所有人的時候，為什麼還非得提供這種統計數字才
能看出一個村子究竟有多大？」[9]

這種經驗知識在人類學裡到底傳達了什麼？基迪亞辯稱，「有
問題的並非資訊的欠缺，而是把世上不相容的『評斷』混為一談。
一個人類學者理當在田野調查時進行人口統計，而導演則應當確定
現象的意義」。雖然尼可斯並非人類學者出身，他卻認為引發具體表
現的知識，也許是導向人類學的另一途徑。關於這一點，影片應該
可以助上一臂之力（1994a: 74-75）。人類學理論往往不太重視以獲
取的方式重建知識，儘管這顯然該屬於田野調查工作的主要面向。
尚有一些爭論在於，人類學觀眾的知識應該源自敘述之外的其他方
式，即使共感常被意指是有用且為眾人希望的附加物。茹比的論點
「我們是創造人類學知識的學者」（1989: 9）暗示了知識其實也算是
一種產物（或是用後現代的名詞「文化資產」），就算無人經歷也是
存在的。前面提過的賓利也曾暗示，在調查環境裡的人類學者常被
視為是攝影上的感光板，暴露在主體之前，而稍後的發展則是為了

對人類學的觀眾有益（1992b: 81-82）。瑪麗琳・斯特拉頓（Marilyn Strathern） 描述馬林諾夫斯基學說的人類學者與早期傳統的紙上談兵的人類學家相反，是主體與觀眾之間有自我意識的使者或掮客。「觀眾需要與人類學主體之間保持距離，人類學者則在二者之間活動。他接近他研究的文化，反而拉遠了他與原先文化的距離；反之亦然。現代田野工作者要如何想像自己置身於這樣的情況！」（1987: 261）

然而，最近人類學著作出現了一股暗流，正如同人類學家必須讓自己置身於田野調查工作，觀眾也必須投入作品的製作。這對電影創作而言，是相當吸引人的概念。新提出的人類學知識理念，認為意義不只是經驗反應的結果，而必須包含親身體驗。這麼說來，經驗也就是知識。這樣的知識無法存活於轉譯的過程：它是關聯式的，而非物件本身。麥可・傑克森（Michael Jackson）認為（源自賓斯旺格[Ludwig Binswanger]和梅洛龐蒂），「意義不應簡約成只是記號」（1989: 122）。因此，許多文化的創立（特別是儀式）不應只以特定的溝通符號或社會訊息來理解，其意義有更多需視其表現。布魯赫（1974:181-82; 1986）強調，儀式裡論述和動作的交會，與非論述行為在儀式語言裡的重要性。根據奇爾伯・路易斯（Gilbert Lewis）的觀察：

　　解譯儀式多樣而複雜的涵義時，我們允許其有別於我從語言中的期待。用語言來講儀式溝通的訊息，就好像試圖去解開很多解不開的難題，我們無法意識到，傳遞某些訊息時，這些字彙和音標的結合會把儀式的實體改成什麼樣子。（1980: 32）

　　但這些意義要如何接近人類學的觀眾呢？傑克森所謂的「身體

慣例」，一種深具文化意義的姿勢和體態的身體行為，除了在特定文本裡的行為外，還能夠充滿意義嗎？除了與特定的戲劇情境有關之外，情緒可以做為一種文化或社會現象而了解嗎？傑克森對於儀式的論點與奇爾伯・路易斯十分相像，咸認「有可能將觀者自儀式行為區隔開來，而去思考這些行為指的是什麼或需要在其實際範圍內做怎樣的判斷」。他還認為：

　　基於這些因素，去更深入挖掘維根斯坦（Wittgenstein）口中的「行為表現的環境」，接受在這樣的環境裡，理解也許可透過觀看及引起注意的連結或「媒介的連結」而產生，而不是用先發事件、特定目的、無意識的關切或戒律與規則等方式來解釋行為。

　　這種傾向開始質疑，甚至反轉資料與人類學理論之間的傳統關係，將理論和資料綁得更緊，暗示人類學的意念終究得透過資料數字才能明白表達。這樣的推論會變成：當意念更加具體時，更容易往「第二種」人類學的陣營靠攏，即薩皮耳「文化結構更深入」的人類學。這種人類學不見得不比第一種有效。過去一般認為，真相只會以某種不合理而應用在個體，現在發現有愈來愈多人類學事實只能以某種不合理在通論裡發展。這大致反映了書寫和電影作品的起源，在第一種情況下，多傾向用歸納法，而第二個則以經驗主義為主。如果馬林諾夫斯基人類學者強調觀眾和文化人類學對象之間的距離以及其中的相似性，後馬林諾夫斯基人類學強調的則是接近與相異（Strathern 1987）。
　　後者的形式主張知識需要直接自社會運動、實體環境和特定社會角色中獲取。在這種關係裡，影片對人類學具有相當價值。當人類學著作能有效敘述人類一般的文化時，影片則如影像式藝術，有

能力告訴我們個體如何在文化裡生存、傳達文化。在這過程中，我
們可把文化現象定義為主要存在於與之相關的部分。舉例來說，性
別或階級的概念明確區分了自身與他者的不同。這些相關知識的特
質是意義的整體存在，而不是部分存在。影片能在一個多元而模糊
的文化架構裡去表現複雜的影像網路，超越性別、意識型態和階級
的共鳴。在一個文本中的符號對象，通常在他處出現時，只是其他
意義的殘留。說與不說的共存在每個社會都是強大的力量。特定人
際關係的敘事輪廓與文化衝突的必要壓力，能夠在現象學的感應裡
提供一種人類學的社會認知，相當於辨識不同的心絃、病癥或分子
結構中的原子價。這暗示了影片可以表現得像是一種表演的人類
學。

　　然而，影片並未限定在只能以直接和軼事的層次來理解人類
學。影片可能透過單一的取鏡、並列的多個畫面、或整個作品的結
構來說話。影片同時也藉著一個鏡頭一個景的累積，來建立觀眾對
它的理解，通常也用回顧的方式去具體表現某個特定時刻。

　　人類學者一般不會用「獲得」這樣的字眼來為知識下定義，而
會用敘述代替。「文化敘述」這個片語廣泛用在北美人類學，以定
義人類學家的工作。菲利普・迪斯克拉（Philippe Descola）引述李
維史陀（Lévi-Strauss）所區分的三種「步驟」：人種論、人種學和
人類學，反映了一種非常法國式的人類學思維方式。他歸結人種論
的特色主要在於收集，而人種學主要在分析和比較，至於人類學
（一種稀有的活動）則是哲學性的研究計畫，用以「理清社會生活的
一般問題」（Knight and Rival 1992: 9）。我們也許可以在觸及人類學
觀眾時把這三種步驟的產物加以分類：描述性的知識（事實範圍）、
結構性的知識（關係範圍）、探索性的知識（理論範圍）。如此表列
還有遺漏：「獲取的知識」也是一種引起感情的知識（經驗範圍）。

我們必須到其他地方尋找，也許要從李維史陀的《憂鬱的熱帶》（*Tristes Tropiques*, 1974）或拉比諾（Paul Rabinow）的《摩洛哥田野調查的反思》（*Reflections on Fieldwork in Morocco*, 1977）這些作品中，才能驚鴻一瞥。

在影片的論述裡，解釋性質的知識（理論）主要存在於編輯的架構，但德勒茲（Gilles Deleuze）提供我們一個有助於了解影片如何和其他三種類型的知識合作的戲劇理論。德勒茲把「影像的移動」（鏡頭）分成三個面向，三者並非互斥，而是可累積的。每一個都獨立於前一個。認知的影像則要透過取景來消除其他物體和面向，才能明確區隔出來（他也稱之為「化身」）。我們也許可以看到這是類似於人類學揀選和轉譯的消去力量，可以在根本上去定義行為，也因此，根據德勒茲的說法，在語意學上相等於名詞。

現在，鏡頭在宇宙裡變成中心，發展出其他特質。其中一個是動作影像，在觀眾（主體）與鏡頭（客體）之間建立關係，意指客體為目的地。一個認知的影像也許是取一個水果的景，但動作影像的文本則能夠框取出「進食」這樣的畫面。因此，動作影像在語意學上的概念如同動詞。第三種、也是最後一種面向，為「情感影像」，需要前兩種持續表達，並保有感覺在其中，從客體的定義到自身的目的地，經驗特質附加到未完成的活動上頭。這種欲望在語意學上則等同於形容詞，借用德勒茲的話：

但這間隔（在認知影像和動作影像之間的關聯）不能只是從兩個有限的刻面——認知與動作的專精——來定義，是有中間地帶存在的。情感就是這中間地帶，沒有填滿和覆蓋。它在猶疑的中心如波浪般湧出，也就是說這個主體一邊是某些面向有問題的認知，另一邊則是遲疑的動作。這是主體和客體的並存，抑或與其說主體感覺

到自己的方式,不如說它「從內在」(主觀性的第三物質面向)去經
驗或感覺到自己的存在。事實上,光是認為有距離的認知保留或反
映了我們感興趣的,並且把跟我們沒什麼不同的快速略過,這樣是
不夠的。有一部分外在的活動被我們「吸收」、經我們折射出去,而
且並未轉化成認知的客體或主體的行動,而只是標示出主體與客體
這樣的同時共存。這便是活動影像最後的替身,情感的影像。
(1986: 65)

　　關鍵在於我們「投射」於自身的,是去定義,以及此定義如何
成為可能,或是我們對此定義的反應。這種投射也存在於客體和行
為的可能性。人類學的知識被視為屬於這種類型,而此種知識的表
達問題則可看成和電影結構的分析(或是語言原型)有關。這種三
分法可以連結到德勒茲對皮耳士(C. S. Peirce)三點概念的應用。
而在馬可思兄弟(Marx Brothers)的影片裡,哈潑代表一(曾
經);奇哥是二(動作);格羅格是第三(心理關係)(Deleuze
1986: 197-205)。希區考克(Hitchcock)因為演員和情節是第三種,
而其中的「懸疑」只是一種裝置。讓他感興趣的是我們對於主體關
係的態度,而不是這些主題。

　　我們當然也可以延伸這三種基本形式的意義,將其建構到編輯
階段、隱喻的層次和整體作品上。影片同時贊同和拒絕深遠涵義。
它主張自己為意匠,但程度僅適用在導演和觀眾,它又超越了這個
層次。像小說或有區隔的敘事體連環卡通,之間的距離不只是省
略,導演和觀眾還可能是同謀[10]。對梅洛龐蒂而言,小說的字眼可
以用相似的方式「折射」出小說家與讀者。他觀察小說的表現戰
術,引述了于連‧索黑爾(Julien Sorel)到瑞士玻璃市的旅程,和
他試圖去殺了何諾夫人的例子:

　　詩湯達突然發現了一個想像的身體，對于連而言，比他自己更活潑輕快的身體。如果下輩子他要再去玻璃市旅行，依照冷靜熱情的聲調來決定可視或不可視，可說與留著未說。因此，殺人的欲望一點也不存在於字眼裡，它存在於空間、時間和它們彰顯的意義裡，在影片進行時，在一個接一個不能動的影像之間。小說家對其讀者說，以及每一個人對其他人，他必須說他應該知道的。他利用其中一個角色的行為來布置一切，為讀者留下暗示。如果作者是作家（也就是說，如果他有能力發現這個行為的省略與停頓），讀者很容易就在這個虛擬的著作中心跟著加入，即使沒人察覺。（1974: 63-74，原作中強調的。）

　　人類學家從經年累月的儀式中擷取的意義，如何銘刻於參與者之中？（1993: 464）人類學的理解鮮少能透過單一的意義達成，也從不允許單一符碼的存在。影片提供給人類學在書寫文本之外，一種混合了具體表達、類審美的、敘事的和比喻式的線索，回應了巴特說的意義的「穗帶」。討論斐濟的一種藥草儀式（kava ritual）時，托倫（Christina Toren）寫道：「當我以一個外國人和人類學家的身分來談藥草儀式的意義時，我只能用比喻的方式來試圖擷取其涵義。但我沒有辦法（除了在神入時透過某種想像力的努力）抓到它的意義就是一連串複雜的過程，而這過程便是每個斐濟小孩成長為年輕人、成人和老人的必經過程。」（464）

　　就算在這裡，人類學家的理解也只能部分藉由比喻，而只有部分適用於任何情況。我透過宰殺家畜了解一個牧羊人失去兒子的感受；我經由美化，或是一個走失的小孩、在花園圍牆上的手，了解攝影的意義。我透過「獅子」和「大象」的意義了解波倫（Boran）的教育。在尚‧胡許的《非洲虎》（1967）影片裡，我透過侵略的傳

說了解勞工移民。

　　雖然影片建構的知識有許多種（結構式的、經驗式的等等），架構的行動和「閱讀」有時會互相妨礙。某些特定的知識甚至彼此互斥，就像佛吉（Anthony Forge）討論亞伯蘭（Abelam）兒童和成人的心理世界所暗示的（Toren 1993: 465）。因此在某種程度內，敘述也許會和解釋不相容，或者解釋會和經驗不相容。人類學的這些知識，基本上分屬不同層級，其中解釋的層級高於敘述，而敘述的知識層級又比經驗高。影片改變了這種層級架構，偏好經驗的理解勝於解釋。某種知識是否凌駕於另一種之上，取決於媒介的使用，也看創作者在作品裡安排的先後順序。在本質和認知之間的差異，也許在電影裡可以同時表達，但在對社會現象的解釋和經驗上，其差異就無法妥協。與學術上的假設相反，額外的內文資訊也許會摧毀進一步的了解；一個為人熟知的例子是，以口述注解的方式介入觀眾和影片主體之間。在人類學影片裡使用這種方式，會與人類學理論已接受的論點造成某些悖離。相較之下，影片比較接近音樂、劇院和儀式，而比較不像強調距離和交叉參照的人類學著作。像儀式一樣，其意義既是命題的，也是表演式的（這裡用的是布魯赫提過的術語），意謂文化人類學影片在教育上的應用（會忽略影片的表演層面）和自身的反映。然而，這些問題並非全然不會發生在人類學的著作上。如同彼得‧路叟斯提到的：

　　顯然，如果我們知道更多關於主要被調查者的社會背景，知道他們與彼此的關係、與人類學者如何互動，有助於我們對文化人類學文本的理解。然而若要用這種方式來書寫，每一個特定的被調查者和互動的關係都要透過田野調查來記錄，就會加重研究之前的負擔，讓開始閱讀主要文本之前，就有一大本書要先看，有點像是讀

《芬尼根守靈》（*Finnegan's Wake*）的「題解」。（1992: 181）

文化人類學影片採用多樣化的紀錄片形式，從教育性到觀察式到採訪為主的都有。同時，文化人類學影片在紀錄片的發展上也扮演了相當重要的角色，其影響力常被忽略了。考慮到視覺人類學的未來，我們不免會想，什麼樣的電影適合現在的人類學興趣，又是什麼樣的電影潛質可以鼓舞人類學發展出新的興趣。許多人對以紀錄片形式傳達的視覺人類學，其實還是有所疑慮（Banks 1994; MacDougall 1975）。然而，紀錄片常因為是一種單獨支配的霸權形式而被摒除。事實上，紀錄片不同形式應該可以回答人類學不同目的之問題。紀錄片裡有很多表現和自我反映的問題，是今天的人類學最關切的。如同寫作，電影也有歷史。認為電影文化無關於視覺人類學，就像認為文學無關於人類學著作一樣——特別在人類學寫作已廣受矚目的這個時刻。

影像思考

目前關於人類學寫作的辯論並不只是關於作者的位置和文本主題，也包括讀者的位置。人類學沒有留空間給讀者去假設語言的透明，也不管閱讀的意外。但弔詭的是，我們必須將這類認知轉換回閱讀文本裡的作者的必要性。斯特拉頓歸納這種轉變的面貌為：

現在大家都可以接受田野工作者必須以作者的名義，將自己遇到的情況寫入文本。反身人類學把這種結果看成是人類學者與被調查者之間的對話，即所謂：觀察／被觀察的關係不再被主體和客體之間所同化。（1987: 264）

但是這樣的新關係要如何反應回讀者？讀者要怎麼去看作者「與他人遭遇的情況」？提供一段敘述、一個題解，或一系列的線索到底要不要緊？這遭遇可以很容易地在主體和客體的術語裡被了解，還是要以其他的架構？斯特拉頓其實也暗示了答案：

至少我了解的新定位裡，「自我」在（自我）反身性裡不是一個人，而是人類學這種人工物品。詹姆斯‧克里佛（James Clifford）和他人所提出的問題，攸關人工物品的製作。「聲音」是種隱喻，不是為了個別主體（人類學家），而是為了知道說出的聲音聽起來如何、如何被聽、怎麼引起注意。如果有人注意作者，是因為人類學文本中產生了比透明作家的幻想更多的人工物品。（1989: 565-66）

即便過去強調作者是一個人，現在也已轉變到對作品的強調。在一九六〇和七〇年代，對某些民族誌導演和人類學家非常重要的是，有自我意識地強調導演的存在。此類影片多與認識論有關，如《夏日紀事》（*Chronique d'un été*, 1961）、《婚禮的駱駝》（*The Wedding Camels*, 1977）、《斧戰》（*The Ax Fight*, 1975）等作品。它們問的問題是：在這樣的環境裡有可能知道什麼？但這些影片已被反射性的作品超越，包括尚‧胡許很多更自我風格的電影，如《非洲虎》和《獵獅人》（*La Chasse au lion à l'arc*, 1965），在片中，我們感覺他無所不在。

紀錄片形式與技術的主要轉變發生在一九六〇年代，作者與觀眾的關係在此試圖重置。從今天的觀點來看，從讓觀察電影形式失去平靜的方向來看（MacDougall 1975; Nichols 1981; Ruby 1977），都很容易喪失重點，因為觀察式和參與式的方法都同樣努力讓紀錄片從早期的匿名走向更個人和創作式的影片。其目的是為了讓紀錄

片更具體展現出眞實觀察者的面貌，即使我們不見得看到這些觀察者。這與好萊塢傳統剪輯式爲基礎的紀錄片，從來不被人看見的觀察，是相反的。這種哲理的目標也在影片和剪輯技巧上徹底翻新，攝影機的放置像是浮動的雙眼，可在任何時刻在房裡的任何角落（以特寫鏡頭、過肩鏡頭、反拍角度），讓每個導演皆可清楚鎖定鏡頭要拍的畫面。除了透過剪輯來重建破碎的空間、崩解的時間與模擬主體的觀點之外，鏡頭的移動也能代表取景器的眼睛。

　　對我們來說，在這種時期拍電影，最重要的是如何以導演的存在去提醒觀衆：電影是人創造出來的，並非現實裡的透明之窗。藉由包含人們對攝影機反應的畫面（過去在紀錄片，這是禁止的）、認知到影片是導演與主體的相遇等方式，打破影片匿名的禁忌，非常重要。然而這麼做的目的不在於最後的客觀，而是允許社會和文化的敘述能有更多偶然與歷史的基礎。尤有甚者，很多「直接拍攝」的影片，在拒絕好萊塢式的拍攝和剪輯風格後，擁有吸引人的敘事策略（像一九六九年的《推銷員》），因此造成與劇情片之間互相矛盾的關係。這部分是因爲反對早期紀錄片受新聞學、教育興盛與政令宣傳影響（如同在《時間的腳步》這種影片裡帶著其「上帝之聲」的敘述），變成愛說教和解釋的結果。紀錄片在義大利新寫實主義裡找到了新的手法，讓影片有可能展現出現實生活裡人們的眞實經驗。但這種形式需要改變觀衆的參與，從過去的依賴評論到更獨立而活躍的涉入形式。轉移至民族誌影片（藉用副標題），這些原則爲接觸其他文化帶來新的方向。

　　事實上，遵照辦理的影片相當罕見，大部分採用了某些像是訪問的說明工具，或是受到法國眞實電影導演的鼓舞而採取像美術拼貼的結構，如高達（Godard）、馬卡維耶夫（Makavejev）與羅恰（Glauber Rocha）。有意識參與的影片（如《等待哈利》[*Waiting for*

Harry, 1980]，以及《希索與柯拉》[*Celso and Cora,* 1983])，需要更多觀眾的參與，而不再只是導演與主體的互動。可是很多影片也只是自我反射在空洞的公式裡，或是斯特拉頓所謂的「自我反思不保證比疏離客觀更真實」（Paul A. Roth 1989: 565）。顯然，這類象徵的反身性要比它本身真正的效用更經久。

反身性其實涉及到把再現放進認知裡，令我們有經歷之感；反身性有時也會視為是文本的資訊。茹比在一九七五年的論文中，特別標明了反身性是一種「方法論的明白陳述，用以蒐集、分析和組織表達的資料」（107）。他補充：「方法論是用在影片本身或文章裡，其實不是特別重要。基於絕對科學的必要性，使用公開的方法才是重點所在。」（109）備妥這些資訊之後，觀眾才能判斷影片的結論是不是正確。

但我們不免好奇，這種反身性會以什麼形式出現呢？也許理想上會有另一部影片來告訴我們這部片是怎麼拍製的；可是更務實的作法應該包括相對應的語言資訊、足夠時間的田野調查工作，還有拍片技巧等補充。在思想的聰明、敏銳或同感上當然不需著墨太多，這些另有其他方式來評斷。茹比在一九八〇年曾表示，「所謂『具反身性』是指作者蓄意透過認識論的假設，讓觀眾了解他用什麼方式構想出這一系列的問題、用什麼方式尋找答案，而最後又是用什麼方式來展現他的發現」（157）。儘管有人做過這樣的嘗試，科學的探詢仍無法以非常客觀的方式有所進展。任何時期，認識論最根本的假設還是以社會意識型態的方式內化，而非全面察覺。最近茹比又再擴大他對反身性的討論，至少是針對紀錄片導演：「身為一部影片被認可的作者，紀錄片導演自當為影像所含的意義負起責任，因此有義務去發掘不同的方式來讓大家明白觀點、意識型態、作者生平等任何對了解這部作品有幫助的事情。」（1991: 53）這是一種讓人難以相信的指令，也許

過於傲慢了，不管影像賦予了什麼樣的意義（倘若意義真的可以放進影像裡），都會因為不同的觀眾而有不一樣的解讀。導演提供的資訊只是要確保觀眾不至於解讀得太過離譜。

像這種解釋問題的方式構成了我們稱為的外部反身性。然而，反對用這種方式去把反身性定義成一種資訊，主要有兩種說法：一是認為這樣不夠；其次是試圖建立反身性做為作品的外部架構。也就是說，企圖提供一種參考框架以便我們可以進入作品裡（不論這是在作品內還是另外提供）。這種後設溝通成為新標準，而這個新的（且真實的）參考點因為科學的真實性，反而取代了作品本身。由於其取景的架構，它被視為更加真實、更有效、更科學。它讓我們有機會去了解偏頗，此即意謂一個可以達成的「正確」解釋，以及可以表現出科學的客觀方法。所以，在影片媒介偽裝的中立裡，其實暗藏了意識型態與十九世紀實證主義的機制，例如脫離主體的客體、脫離心智的身體和脫離讀者的作品。藉著相信作家終究可以是透明的，斯特拉頓口中的「透明作家的幻覺」也跟著變成永恆不滅。

人類學家對於所謂的「代表性的危機」，懷著相當複雜的情緒，但這可能是為了防衛科學的正統說法，並未掌握到文本最根本的洞察力。預設在作品之外還有理論的其他先決條件，因而將影片的偶然抹殺殆盡，結果很明顯地把影片當成真實的好或壞的副本，而不是解釋的作品。外部的反身性不是因為沒用而有問題，而是因為把自己置於作品之前，以致變成哲學上的完全不相干。也因為沒有考慮到作者在作品裡的暗示，其結論變得不值一提。

所以，對視覺人類學而言，非常有必要去重視反身性的應用是否更深更整體。我們不再從作品外頭去尋找作者，要了解作品一定要把作者包括進來。主體與客體的彼此定義是透過作品而來，而

「作者」往往在很多情況下都是作品的產物。如同克里福的觀察，「情況變得更加明朗，不管在哪發現的『其他』版本，亦可是一種『自我』的建構。民族誌文本的創造，總是與『自我塑造』的過程有關（Greenblatt 1980）」。（1986: 23-24）因此，作者與主體的關係既無法獨立於文本之外，也無法自絕於文本的閱讀之內。就像作者不是對主體全然無知，讀者當然也不會完全對作者一無所知。

「深度反身性」的概念需要我們去閱讀作者在作品結構中的位置，不管外部的解釋到底是什麼。其中一個原因在於作者的位置既不統一也不固定，必須透過多層次且持續不斷與主體建立關係的方式來表現自己。田野工作者多半是以發掘式和直觀式的方式作業，這種動態過程會不平均地對作品的不同面向造成影響。事實上，人類學家創造人類學作品的過程，可以說深繫於持續不斷地挖掘出多少關係。觀察與被觀察、自身與他人之間的差異，其實非常清楚；我們每一個人身為社會的一員，也一直在分享彼此不同的社會識別。人類學者會一直感覺自己的位置，經歷不同程度的了解，就像田野調查的關係特質變動。[11]

很難對外部的反身性投以太多信心的其一理由在於：作者對於作品應該如何解讀，沒有太多置喙的餘地。最相關的事情可能是作者表達最深入的地方，但針對此處的認知卻常看不到，往往無法有意識地創造出來。如果布赫迪厄與派思隆（Passeron）是對的，解釋通常意謂是保護性的誤判情勢，是敘述方法和原則上必須帶著懷疑來審視的預設。要去接受作者對於他或她與主體之間關係的描述，有點像是在警察手裡檢視警察作業程序。如果我們接受了，我們可能會比較難去批判自己，而只能在作品本身閱讀。當導演從某個特定的面向去檢視主體時（通常都是模糊不清的），這面向的本質就只能正確地編碼於影片的材質裡。不管導演能提供的次要洞察是

什麼，都只能跟在獨立的反思過程之後。

在當代人類學者的自我反身性裡的「自身」，其實出自於他們有意識的題字。照斯特拉頓的觀察，就在後現代人類學家「離開作品、走進讀者」時，現代主義者的人類學家則忙著解釋（1987:266）。但這其實不見得是件壞事，或者該視為導演有特色的作法。他們身處於具體化分析的世界，透過客體、取景、移動和其他瑣碎的差異細節來揭露自身，一切皆出現於詹明信（Fredric Jameson）口中所稱的可見的「簽名」。其意義「寫入」文本中，常與主體在形式、影像的選擇和視覺樣式上進行直觀的交換。影片鏈接了約定的特殊特質，包括知性與社會的約定、一系列組織的情緒。相反的，也正是與世界的這些約定，才刺激了攝影機後的心和眼，以不同的方式重新觀看。導演的存在也許只能透過極小的反應和細節才能感受，有時甚至只發生在靜態鏡頭接近時。

其意圖是讓作品在意義的層次裡「被閱讀」，微妙地構成更深的反身性，並不需要用明確的干預來宣布，這麼做也不表示作者意圖讓作品被視為非中介的、客觀的真實。民族誌影片不再需要儀式化地提醒其構造，作者個人的沈默所表現的可能是信任觀眾對事實的理解力，或者是雄辯滔滔來對主體表現出特別的殷勤。在這種情況下的反身性，也改編過了。它結合知性與感性於一身，同時無法再轉譯或用其他方式歸納。如果很多民族誌影片不足以提供這樣的反身性，部分是因為講究客觀的科學教條早已把導演從影片裡清除乾淨。

不信任影像，是認為其潛力能喚起危險的感覺，因而招致誤解或增加偏見，這些都會形成對視覺人類學不利的負擔。好的影片在內部能承先啟後，也就是說，它們試圖去建造一個世界，在那裡即使有錯誤的解讀也不會有太大的殺傷力。一部影片若持續造成偏見，往往也就無法為其主體創造一個足夠複雜的遭遇。可以肯定的

是，影片也和其他作品一樣，必須有一定的觀眾參與。但影片無法
預言所有的偏見或可能發生的事件，也沒有必要以身犯險，或對自
己的方式妥協，以配合敏感的觀眾。這不是不負責任或以藝術之名
推諉，也不是要否定觀眾；相反的，是因爲出自對觀眾和主體的尊
重。如果自我反身性要以沈重的解釋結構形式出現，或許是爲了作
品的敘事或情感的邏輯而喋喋不休，其結果則或許會完全阻絕任何
了解視覺人類學的機會。

　　還有另一個要素會嚴重影響到人類學和視覺人類學的強調形
式。也許人類學家永遠不再像以前那樣去使用外在的自我反身性方
式，對於自我反思的「聲音」也永遠明白地指向他們的人類學同
事，祈求非常私人的興趣。世界已經變了，每部作品的第一個觀眾
不見得會是主體自己。如同斯特拉頓的觀察：

　　過去二十年裡，某些明顯區分作者、觀眾或主體的二分法，已
經把他們通通攪和成一氣。現在，如果人類學者寫到「其他人」，其
實是寫給那些變成觀眾的主體。在描述美拉尼西亞人的婚禮作品
裡，我必須時時將我的美拉尼西亞讀者放在心底。如此一來，先前
建立的作者與主題的區分產生了問題：我必須知道我是替代誰在說
話，而最終我又是寫給誰看。（1987: 269）

　　在我影片主體的眼中，我的影片不會被評斷是如何做出這些明
顯的論點，會有另一套更高的標準。我必須超越我們之間的暗示，
既不能以專家的立場說話，也不能因痛擊我們皆知的基本事情而感
到滿意。我的作品受到評斷，是基於其良好的信仰，以及對世界的
認知，不用假裝是他人的觀點。我想從常識中出發，爲我們共同重
視的事物發言，如果有可能，還要更進一步去贏得他們的尊敬。就

算他們不同意我，或我講了太多他們不感興趣的事，我還是希望他
們至少懂得這是我的權力。如果我是具自身反思能力的，其自我反
身性必須是針對我們之間，而不是透過我去對外國觀眾說話的方
式。但如果我能把我的工作做好，這樣的需求或許就無關緊要了，
因為一切都已經在影片中。

原文寫於一九九五年

這篇論文最初是為了一九九五年美國研究學院的「在十字路口的視覺人類學」
學術研究會而準備的。我很感謝與會者的賜教，並且要向德福洛、伊恩・金（Ian
Keen）與基迪亞對這篇初稿的貢獻致謝。

1　出自他對《人類學的再發現》（*Reinventing Anthropology*）的導讀（Hymes 1972:
　　45）。
2　出自他一九三九年一月七日在索邦（Sorbonne）發表的演講「攝影一百周年慶」
　　（The Centenary of Photography）。
3　紀爾茲在《工作與生活》（*Works and Lives*, 1988: 49-72）曾經討論過這點。
4　其他例如：李德（Kenneth Read）的《高村》（*The High Valley*, 1966）、布里格斯
　　（Jean L. Briggs）的《不在怒氣中》（*Never in Anger*, 1970）和格林蕭（Anna
　　Grimshaw）的《佛的僕人》（*Servants of the Buddha*, 1992）。
5　亦見於貝利與索默雷德（Berry & Sommerlad，年代不詳）、赫恩和德沃爾
　　（Hearn & DeVore 1973）、馬丁內茲（Martinez 1990）。
6　出自李曲的《人類學之再思考》（*Rethinking Anthropology*, 1961: 26-27）。
7　影片理所當然包含了說的字句與寫的形式，而影片中的影像也許甚至具有某些
　　半語彙的特質，如艾森斯坦的蒙太奇手法就是一種高度簡化和充滿象徵符號的
　　代表。然而即使如此，這種語彙的特質也很難定義或耗盡影像的效果。
8　舉例來說，在拉岡（Lacan, 1977）、艾克曼（Ekman）、傅利森（Friesen）、艾斯
　　渥斯（Ellsworth, 1972）、宮布利希（Gombrich, 1972）及柯特茲（Kertesz, 1979）
　　的作品中都可見到。
9　私人談話（1995）。
10　關於這一點，請見宮布利希針對早期的漫畫家托菲（Töpffer）的省略策略所做
　　的評論（1960: 330-58）。

11 其他例如：大衛・梅伯利—路易士（David Maybury-Lewis）的作品《Akwe-Shavante Society》（1967）、史丹利・布蘭德茲（Stanley Brandes）針對田野工作者的位置變動所做的解釋（1992）。

第三章
民族誌電影中的主觀聲音

人的問題

　　本世紀以來,我們看見人類學家和評論家在「分析知識」與「經驗知識」間不停游走。將這情況套用在書寫上,意即在「如傳譯者般置身於外」與「如讀者般置身其中」兩種觀點間選擇其一;套用在人類學上,即是採用毫無利害關係的社會科學家或原住民的觀點,去看待人類文化。人類學家很認真地思考上述論點,有時也會同時並存。人類學家更是將馬林諾夫斯基的著名理論(「了解原住民的觀點、生活點滴、對世界的看法」[1922: 25])及李維史陀的箴言(「人類學是一種置身於外來看事物的文化科學」[1966: 126])皆放在心上。

　　眾所周知,這些觀點互相依賴。我們一般認為,先觀察才可分析,了解後才能充分詮釋。但批判理論及人類學經常停滯於調和分析與經驗之間的問題。針對評論家的窘況,比爾・尼可斯提到影評時,有一段似是而非的著名悖論:「若我要正確分析電影,我便不能錯把電影當成真實;但若我不把電影當成真實,我便無法正確分析電影。」(1981: 250)對人類學家而言,這個悖論或許可以改寫成:「若我要正確了解其社會和文化系統,我便不能採用原住民的觀點;但若我不採用原住民的觀點,我便無法正確了解其社會和文化系統。」

　　最近幾十年來,愈來愈多人深信分析觀點或經驗觀點並非對立或成階層式分布,也就是說,經驗不僅僅是雜亂無章的知識先決條

件。更精確說，這兩種論點是同等重要且互補的，更不應視經驗爲脫離智能經驗、不帶批判的情感。此外，由於二者對相同的歷史事件會有平衡的回應，這兩種觀點應可以在更廣泛的知識架構內調和。社會科學中的解釋學法、敘述法、自傳體法、多重聲法及描寫法，現在均以較傳統的概要分析來共享此領域，文本傳譯者嘗試以較主觀和社會群體閱讀來加大結構及符號學的方向。基於相同見解，首先將語言類推法應用到社會型態的觀念，似乎已將語言（langue）注意力轉至文句（parole）上。

　　此見解超越了學術潮流（所謂「趨勢甲看似趨勢乙的暫時替代」）的更迭。我認爲這是因爲其重心已轉移至「呈現方式」本身。就某方面來說，從各家分歧的理念朝向知識重整的方向，並非發展宏偉的新理論，而是擷取哲學各家，甚至如藝術與科學的精華。我們稱此過程爲「類型的混沌期」（Geertz 1980）。我寧可認爲，這樣的努力是爲了挽救化約主義（redutionism）與種族中心主義（ethnocentric）對此學門造成的衰敗。衍生並擷取各方想法已經變成理性與道德主觀感之間的戰爭，使得人類學家與評論家均各持己見，由於雙方害怕會因此失去平衡，有時需要外來助力，才可跨越這一步。

　　如何連結個人與其相關經驗，乃是人類學上長久以來的擾人問題。人類學家曾經認爲，個別社會參與者（例如某個讀者）的經驗雖可視爲群體經驗的指標，卻不可信賴。事實上，將此信任放在少數危險的資料提供者身上，反而有可能破壞此結果。在田野工作收集到的生命歷史，成爲人類學資料的一部分，結合成爲一般結論或範例的藍圖。這些歷史的價值在於其包含了不能縮減的證明，更證明一個生命體其實支援了人類學中更多抽象理論。然而，總是會出現爲一己之私的主觀經驗，往往超出文化對應或教條的合理性。人類學家不免想要清楚說明生活在其他社會的特殊「感覺」、其居民特

殊的世界觀、因語言及實際背景環境而不同的觀點、可接受行為的
範圍。

問題在於，這些個別主觀世界的敘述都是拼湊而成，最終都變
成這些混合物的比較與分類（就像露絲・潘乃德[Ruth Benedict]在一
九三四年於《文化型態》[Patterns of Culture]中的陳述），僅在舉例
說明時，這些實際人物的經驗才是有用的。古典民族誌經常採用
「波索人（Poso）相信……」或「如果你是波索人，你……」的說明
形式。人類學對主觀經驗的注意形成一種整體思潮，益發相信單一
人種的具體化概念，就如同社會結構的說明一樣。實證理論社會科
學深信神祕不可思議之事（存於歷史與個體之外的普遍社會經驗），
正是其特異標記。在此類人類學中，人類學家將自己的個性深植於
試驗者的個性中，此種意識存在於個人與人類學家之間，間接影響
讀者。

然而，個別社會參與者的經驗日漸成為現今社會觀察的參考，
特別是其複雜的互動方式形成社會現象的特定「閱讀」。主觀經驗的
描繪漸漸變成將人類學的見識置回社會的多元角度內。其目的不僅
是呈現「原住民的觀點」，也不在於侵犯窺視個體的意識，而是視社
會行為與文化為詮釋與再發明的持續過程。

人類學中所謂「人的問題」，其實也反應出紀錄片的相似問
題。比爾・尼可斯認為，「紀錄片陳述的中心問題為『與人的關係』」
（1981: 231）——所要探討的是真實、活生生的人，而非想像的角
色。比爾・尼可斯亦曾以其他說法提出此問題涉及不同層面。紀錄
片讓我們以系統的方式將其與人們活動的歷史連接起來；然而，這
些人卻如同所有的民族誌一樣，不會出現在影片中。紀錄片中因此
常常遇到「主體太少」的問題，而這缺席的主角則須由影片來重
組。比爾・尼可斯曾提出，這個角色與歷史人物的關係為何？導演

如何冀望創造一個與其描述一模一樣的表徵？（Nichols 1986）。或者，我們可以這樣問：如何讓所有表徵盡量接近原汁原味？

紀錄片與人類學均面臨此問題，或許亦面臨不真實的爭議。要完全進入他人意識是不可能的，這事最好永遠不會發生。但也毋需理所當然地將我們的嘗試視為無用或應受譴責的事。我們仍可達到此種客觀，且在此過程中產生戴·沃恩（Dai Vaughan）所謂的「未實現」的了解（Vaughan 1976: 26）。代表歷史人物的主觀與表徵虛擬角色的主觀，有很大的不同。某些人選擇將主體性的召喚留給想像藝術的領域；另一個選擇是試著在紀錄片與人類學中納入日常生活中主體經驗的溝通方式，並將「讀者」重置於與其原本環境相異的敘事系統。紀錄片的呈現可能會產生虛構小說，但（套用比爾·尼可斯的話）這會是獨一無二的小說（1991: xv, 105-98）。

由於民族誌電影為紀錄片的某一形式，電影熱愛者經常視其晦澀難懂，人類學家也視其缺乏實質智識（至少到目前為止是這樣）——它位於人類學的邊緣位置、沒有前途可言的領域（MacDougall 1978; Marcus 1990）。位處邊緣，似乎也引發了猜疑，一方面擴大人類學不當侵占殖民地人民聲音的行為，另一方面人類學又宣稱無意如此。而對後者的解釋，最常見的便是「民族誌電影導演缺乏人類學家的精密方法論及科學觀點」（Rollwagen 1988; Ruby 1975）。但我認為民族誌影片之所以引發此類反應，較可能的原因是因其與主題模稜兩可的密切關係會強化、帶出關於人的人類學問題，將人類學寫作上容易省略的矛盾凸顯出來：雖然人類學研究的原始資料仍包含個體，但一般原則須將個體擺在一旁。可以這麼說：民族誌導演不會拒絕讓麻煩的「個體」搭便車，即使個體後來反而有喧賓奪主之嫌。

如果可以完整陳述此問題，我可預見紀錄片處理歷史人物、及

人類學處理個別社會參與者的問題會有交集，使民族誌電影成爲關心與研究的焦點，進而提供人類學影片一個更精準的角色定位、令民族誌電影的製片方向更明智。

內在的狀態

人類學和紀錄片中的主觀聲音之價值，在於主觀聲音令我們得以接觸社會各參考層面的交集，否則一切就會變得矛盾、模稜兩可、似是而非。我們可以客觀描繪出這些交點，但或許只有經歷過才能充分了解。尼可斯曾提及社會力量會導致矛盾，而這樣的社會矛盾可能最後會透過歷史或在影片中（或人類學文本中）透過敘事策略來解決，進而體驗之（1986: 96-100）。依據貝特森和李維史陀的想法，尼可斯曾展現如何從約束中產生虛構敘事（1981: 96-100）。事實上，在這些無法整合衝動的狀況下，現實與虛構環境都會脫軌（例如緊張性情神分裂症或是挖出自己的眼睛），如同各持己見的學者面對跨學科不同觀點時，可能表達的憤怒及不尋常行爲。

劇情片構織出多層網絡，囊括劇中角色，令觀眾見其在網中掙扎。紀錄片嘗試經由平行策略來包含歷史人物，但重要的是，如尼可斯陳述，經由創造「過分的主觀經驗……牽制之下存在科學的發現」（1981: 111），讓我們瞥見策略根本的失敗，甚至否定了其所提供。此效應由影片影像與其關聯前身之間的隔閡所產生，但亦可透過喚起與反諷手法來達成，將歷史人物推向影片達不到的範圍，將不像該虛構角色的經驗擴及至觀眾，成爲不了解矛盾下的產物。

當人類學家將田野工作經驗轉化爲書寫文本，便開始察覺類似的斷裂，採取透過學科外的書寫來解決這樣的問題（Lévi-Strauss 1974; Turnbull 1973）。近代實驗性人類學包含了超出原有經驗的議

題，但其實在許多古典人類學也是如此。有關努爾族（Neur）動物祭品的文章中，伊凡·普里查（Evans-Pritchard）認為這是誇大了靈魂經驗，但「這類經驗是人類學家無法說明的……雖然禱告及祭品都是外在行為，但基本上努爾族的信仰是一種內在狀態」（1956）。

民族誌電影企圖追求主觀的描繪，卻拒絕承擔責任。即便主觀聲音表現得多麼像某個人不受左右的意見，但其實主觀聲音都是調和後的片段呈現。嚴格來說，觀看影片的唯一主體性存在於觀眾，唯一主觀聲音則存在於導演。主體性為作品的產物，是我們指定給該作品的質性，總是可以修改及「再閱讀」。

接下來，我考慮的是以主觀聲音（而非導演的聲音）做為主題架構的一部分。我希望能顯示某些民族誌電影在歐美的主流聲音裡，如何試圖洞察其他文化的居民生活經驗、將觀察者置於電影敘述與論述間不同關係的策略範圍。在此，我不斷定特定詮釋是否有效，因這樣斷定會在任何情況下將符號（影片）與符旨（社會）之間的複雜關係看得太簡單。影片根據普遍的文化代碼傾向特定的「閱讀」，在某些範圍之內，你可能認為有正確閱讀和錯誤閱讀。將影片視為訊息，而因此將傳播理論套用在影片上，是錯誤的。影片不像電話通話般短暫，而是可以重複使用、觀看。或許比較不像訊息，而較像桌椅等文化遺物，保留了其製造素材的性質。

我主要致力於刻畫橫跨文化界限的主觀經驗，而不是影片、少數另類民族影片製作和原住民媒體製作中各式各樣的文化表示——雖然從事這些領域的人愈來愈注重多重觀眾的處理。最後，我在這裡，甚或他處（MacDougall 1981），都將民族誌電影定義為寬廣的文化類別，而非人類學原則下所製作的電影。人類學家開始涉足影片拍攝，雖然大多數人沒有劇情片或電視導演之類的背景，但他們拍出的影片也是要給更多觀眾看的。

參照的框架

影片裡的主觀聲音如同文學裡的，經常以第一人稱來敘事，或圍繞在其創造動作的替身或中心角色。影片中的主體性不僅僅在辨識發話者或觀看者。雖然文學和影片中的敘事方式相似，但仍有明顯差異。並非電影缺乏代名詞，而是代名詞經常是隱晦或不穩定的。影片可用複合方式來涉入其主體、觀眾、協會或獨立製片者的主體性。從文本的觀點來看，每一個觀點都可以變成「我」，而其他兩種看法則需重新定義為「你」或「他們」，就如同親屬關係會因人稱的不同而有異。觀點可搖擺於兩個或多個焦點之間，或同化兩個，就像我們開始將我們的觀點與原先為第三人稱但現為第一人稱的主角連在一起。這是一種轉移發生於人稱的層級，但其於影片中的人稱較不清楚。

評論家尼克‧布朗（Nick Browne 1975）就曾指出，傳統的電影及剪輯不僅將我們導向影片中不同的視覺觀點，更進一步妥善安排位置、敘事、暗喻及道德見解的重複部分。主體性不僅是視覺感官的功能，依布朗所言，我們都是「文字閱讀型的觀眾」。我們對電影的解讀及感覺，全是我們體驗這些整合後的結果，而且與「我們是誰」、「我們賦予電影的東西」二者息息相關。這種複雜度大大延伸電影的範圍。

我們在早期電影作品裡大概可以窺出一絲這樣的氣息，即使是在電影修辭學萌芽的年代。一九〇六年拍製的《霍桑小鎮的生活》（*Living Hawthorn*），即強調觀眾從不同立場來觀看，可以說是無意間提供了將客觀描述轉成主觀的範例。這種主觀效果十分短暫，且並非取決於導演敘事的手法，而是採用很快就被電影手法排除的直接強調形式。

　　此部影片被當成搖錢樹，由吉布森（William Alfred Gibson）和強生（Millard Johnson）攝於澳大利亞。他們一到城裡，便盡量拍攝人物，隔夜趕忙交付沖洗，第二天便租用大會堂讓人們付錢進來看看自己在影片中的樣子。《霍桑小鎮的生活》片長只有十五分鐘，但這樣的時間長度已可含括從行駛中的車子拍攝街景、工人或雇員在一排廠房和店面前方，有遊行樂隊的居民慶典，市長乘車到來、市立游泳池的風光。這些畫面應用了各種策略。將相機置於行駛中的車子就可以隨時捕捉任何有趣的鏡頭。某些事件則直接呈現於影片中，如市長的現身，或是工人帶著謀生的工具與產品排排站在工作地點外。在居民慶典中，導演則可取得較優勢的地點來錄攝。最後一景在市立游泳池內，顯示在嚴格隔離時代下的男性游泳日，這讓影片更顯煽情，並稍稍開了霍桑鎮民一個玩笑。

　　無論如何，影片中數個街景是以觀察的方式攝錄，其目的是要原汁原味呈現一般生活。一般大眾面對鏡頭時，此目的難免無法如願以償。小朋友在鏡頭前跳躍跳舞，騎著腳踏車搖擺而來，推擠他人，將帽子丟向空中。在這些時刻，攝影師原本以攝影機擺出的超然姿態被打破了，因為，當片中人看著鏡頭時，觀眾會感覺自己正被片中人凝視，而這種「被凝視」對觀眾來說是一種欣悅，因為觀眾忘記了片中人其實凝視的不是觀眾，而是導演。儘管如此，能透過影片與九十年前的人溝通分享，還是很令人動容。（圖六）

　　鏡頭裡的驚鴻一瞥可喚起日常生活的原始經驗，以眼換眼，透過眼神的交換，傳達承認彼此、確認共享經驗的訊號。交換的眼神猶如說著：「此刻，我們透過彼此的眼睛看到了自己。」這種眼神的交會造成一種社會角色的互換效果，觀眾彷彿是透過他人的眼睛來凝視自己。根據拉岡理論，我們會因為透過銀幕上的一瞥而反映出對自我的肯定。《霍桑小鎮的生活》這部作品具有將觀眾與銀幕

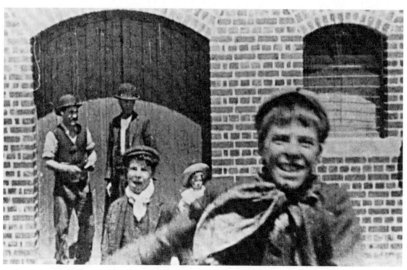

圖六：凝視鏡頭。擷取自《霍桑小鎮的生活》（一九〇六年）。

上的人置於此精神關係的效果。影片中亦很清楚表達：一般用於讓人產生認同的電影敘事手法，並非唯一所需。

民族誌電影中的主觀認同發生於其敘事形式及非敘事形式。在以角色為重心的影片中（如同好萊塢的角色敘事法），其為戲劇結構驅力下的產物。希區考克曾提及，如果影片中有個人看起來在別人的房間內翻箱倒櫃，這時屋主突然上樓，「一般大眾會想對他提出警告：『小心！注意！有人上樓來了。』即使偷窺者不是一個討喜的角色，觀眾還是會擔心他」（Truffaut 1967: 51）。許多類似的狀況下也會發生較弱的主體性，例如狩獵的場景，佛萊赫提就是深知其奧祕的個中好手。

對劇中角色的主觀認同甚至常被視為對觀點的控制，這常常出現在經典好萊塢劇情片中。這通常透過攝錄／反向攝錄來達成，將觀眾的觀點與角色綁在一起（Branigan 1984; Dayan 1974; Oudart 1969）。觀眾或許會與角色甲共享視覺觀點，但也可能更認同角色乙，甚至是認同角色甲眼中所見的角色丙（Browne 1975: 33）。通常我們不從實際觀點來看角色，而是從虛構空間與其對應的位置來看這個角色。這暗示主觀識別比較像聯盟，而非團體，我們的情緒觀點亦須有雷同的取代。在民族誌電影中，需要進一步的文化錯置來完成，較成功的範例往往具異國風味又帶有全盤接受的人道主義精神。

這些傳統給予紀錄片的暗示，往往受劇情片忽略。雖然我們對虛構角色的取得是有限的，而我們取得歷史人物的思想與身體限制為多少呢？進一步來說，我們（以觀眾的立場來看）和紀錄片的敘事體的關係會比劇情片中的關係來得複雜些。我們面對的不是想像出來的東西，而是真實人物與導演相遇後所產生的火花。這其實是雙重的詮釋工作，一方面以詮釋日常生活人物的方式來詮釋複雜的

社會參與者的外表，另一方面又透過影片導演建立的敘事工具來察覺。至少在認識論層級上，紀錄片面對的是比劇情片更複雜的處理問題。

主體性不同的外觀源自於結合三種電影模式的可能組合，這裡我暫時稱為敘事法（包含真實故事敘述法，亦可稱為說明法）、演說法（可以是直接或間接）和透視法（注重見證、暗喻或解說）。這些變化是占據影片主題、觀眾及導演所形成的概念三角下的個別潛能區域。

電影技術則直接含括這些選擇。在默片的年代，唯一提供直接陳述媒介給導演的就是字幕；字幕是導演陳述的直接媒介，也是演員的對白。基於以下各種原因，所以少用字幕：例如，觀眾是文盲、閱讀太多字幕令人覺得疲倦無聊、字幕的翻譯將造成國際版的製作困難。如果技術上可以將字幕重疊在影像上而非穿插在影像之間，默片的發展則不可同日而語。由於默片原先的字幕模式，使得對白跟陳述都減少，觀眾多依賴觀察和影像呈現。隨著有聲片的來臨，重點剛好相反。紀錄片中不停重複評論，口語對白掌管了劇情片，導致電影藝術幾乎絕跡。由於字幕以這樣順序的發展，所以，影片中的主觀聲音先是由「視覺」建立、而後經由「（紀錄片中）的評論、講解」建立、最後才是由同步收音時代的對白來建立。

電影中的各種觀點有時候難以分解，因為它敘事時毋需符合文字觀點，描寫時容易混淆導演的第一人稱角色與電影故事的來源。因此，「觀點」不是誰在看或誰在說的功能，而是表達位置的主要指標，可視為置於不同地方的各種重點，如第一人稱的見證、第二人稱的暗喻、第三人稱的解說。在此觀點下，這並非繼承而來，而是被指定。這是導演要讓觀眾領悟主要故事觀點的方向。某人是否直接陳述影片（直接陳述見證的「我」）？觀眾是否經由攝影／反攝

影而出現在影片中（暗喻的「你」）？其他事件的分析是否來自特定距離（解說的「他們」）？以下進一步描寫各種觀點與觀點如何傳達主觀聲音：

　　見證為第一人稱觀點，經由影片主體自我表達的方式來接近主體性。影片（或場景）中的經驗資訊，主要是透過那些有經驗的人與我們溝通。雖然有時是自然發生的對白，但一般來說是內心獨白、告解及採訪。

　　暗喻將觀眾涉入真實經驗過程的模式。其為虛構敘事法及「經典」好萊塢電影剪輯法。建立將觀眾與特定社會參與者聯合的識別方式，製造「你亦經歷過」的效果。

　　解說是第三人稱敘事的模式，經由第三人稱來呈現或說明其他第三人稱的行為。透過描述內與外而達到理解，而非取得後再描述。傾向建立移情而非關閉識別的模式，環繞內在性的主觀經驗。無論如何，它將社會參與者置於社會或敘事知覺中，我們便可自我詢問在那個地方的感覺與行為。

主體性的達成方法

　　民族誌電影中的主體性描繪，可透過特殊方法開發或介紹的影片而加以檢視。雖然後文將提出的例子之間，有粗略的先後順序，但並非暗示它們之間有直接連結，而較是連結到紀錄片的知識與方法論歷史的民族誌影片之外的大趨勢。民族誌電影並無主流學派或類型，某些特定的方法其實是一、兩位導演的作品呈現。

　　早期，電影分成兩條路：一邊是敘事及說明式，另一邊則是劇情與非劇情式。敘事並非像現在大多數這樣一定含有劇情。例如，

最早的敘事是一部描述踩到水管的小孩如何朝園丁的臉噴水的劇情片（《淋濕的灑水者》[*L'Arroseur arosé*, 1895]或英文版的《園丁淋濕了》[*Watering the Gardener*]），與非劇情片《嬰兒的早餐》（*Le Déjeuner de Bébé*, 1895）。早期的民族誌電影及連續攝影，如赫格惱（Félix-Louis Regnault）、哈頓和史賓塞等人的作品，傾向遵循說明及非虛構模式來記錄較正式事件，如典禮舞蹈和燒陶製作過程。這種方式無法表現出主體性，甚至不重視。然而，觀眾可察覺這些影片主體往往是被動「演出」導演的要求，而這些場景逐漸以一種「影片主體自發表演」的形式呈現，而形成紀錄片式的劇情片。

　　一九一〇年之後，非歐洲社會影片的問世，顯示對原住民觀點的興趣逐漸崛起。這是劇情片的雛形，至今仍主宰商業電影產業。當代最為人所稱道的，為愛德華‧柯蒂斯（Edward S. Curtis）的作品《在獵人的土地》（*In the Land of the Head-Hunters*, 1914），這是描繪英屬哥倫比亞的夸奇烏托族的愛情故事。另有一九〇七年至一九一五年間於所羅門群島拍攝的教會電影《轉變之地》（*The Transformed Isle*, 1917），透過敘事因果的方式，誇示上演當地戰事與歐洲販賣黑奴之事。這部影片還邀請我們以小島居民的觀點來欣賞影片，字幕寫著「讓我們跟著他們，看見他們所看見的」。這些影片為佛萊赫提的作品以及「民族誌敘事」這種流傳已久的手法提供了舞臺。這類影片採用各種不同形式，可歸類為外在、內在及敘述戲劇化。

外在戲劇化

　　就外在戲劇化而言，佛萊赫提的《北方的南努克》（*Nanook of the North*, 1922）是最著名的。眾人針對這部影片爭議討論的，是它的真實和虛構，還有其浪漫主義和品質等問題。葛里菲斯（D.W. Griffith）

率先使用的某些觀點敘事手法，佛萊赫提皆未使用，但這部影片針對伊努伊特人（Inuit）家族面對生活與困境的詳細描繪，帶來相當的主觀效應。此影片的戲劇化來自於由發展主角與其對手關係所組成的影片結構，還有其位於北極且通過暴風雪考驗的場景。為了達到這個目的，佛萊赫提謹慎安排南努克（真實名字是Allakariallak）出現的場景，並以伊努伊特族生活的共享知識為依據。

　　佛萊赫提的技巧不在於將觀眾納進演員的視覺觀點內，而是帶出緊張與好奇。他讓觀眾和影片主體一樣，等待事情發生。第三人稱的觀察則需要長鏡頭，巴贊（André Bazin）樂於以長鏡頭做為連戲剪輯（continuity editing）的替代。事實上，有結構的操作可達到與連戲剪輯一樣的效果，以強烈的戲劇邏輯吸引觀眾，使觀眾認同南努克的視覺觀點，而非當個漠然的事件（如南努克獵殺海象）見證人。

　　佛萊赫提也運用另一種技巧來引發並滿足觀眾的好奇心——一種類似連戲剪輯的攝錄／反攝錄技巧。例如，他會先拍攝一段未解釋的活動（例如切割冰塊），而後才讓觀眾看到冰塊將變成圓頂屋的窗戶。下一部電影《莫亞那》（*Moana*, 1926）中，他也是先揭露棕櫚樹的一小部分，才讓我們看到整棵樹。他利用此種技巧將我們帶進理解影片的過程，而非要我們從主角觀點出發。這種技巧可能被視為將觀眾拉離南努克的世界，因為南努克總是會比觀眾更先理解，然而出乎意外，結果正好相反。裝好冰窗的那一刻，觀眾欣喜於這精巧的發明，彷彿裝置冰窗這件事是觀眾的發想。觀眾猶如處於共有迴響之內，對這小小的成就感到滿足，彷彿自己亦置身其中；就像我們滿足於換輪胎的成就感，即使我們只是在旁邊幫忙拿工具一樣。不管日後電影的技巧有多進步，佛萊赫提大多還是一貫堅持其第三人稱的觀察法。

　　佛萊赫提的第三人稱敘事主觀調整是相當創新的，但在一九二二年，最明顯的（雖然現在來說已不那麼明顯）還是《北方的南努克》以原住民為中心，並將原住民視為影片中的英雄。南努克亦出現在同年馬林諾夫斯基的《西太平洋上的航海者》（*Argonauts of the Western Pacific*）內，他不是一般人想像中的野蠻人，不是印第安人詹姆斯‧費尼莫‧庫珀（James Fenimore Cooper Indian）那樣虛構的超級原住民；也不是本納隆（Bennelong）那樣的原住民奇才，沒被帶去歐洲、一副入時又令人讚賞的打扮。要將生長於原始社會的無名小卒塑造成主角，影片面臨了文化的刻板印象的問題，更隱喻了對異國蠻荒的認同。雖然南努克的形象很快就又成為新的刻板印象，即使南努克死於飢餓，仍然可以隱約看出佛萊赫提的努力：文化相對主義的早期大眾化和社會進化論的含蓄拒絕。

　　從佛萊赫提之後，民族誌導演便發展各種可能的外在戲劇化，包括進一步的劇情片化，如同拉斯穆森（Knut Rasmussen）的《帕洛的婚禮》（*The Wedding of Palo*, 1937）；不連續交互作用的戲劇架構，出現在某些馬歇爾的芎瓦西（Ju/'hoansi）影片及《三個僕人》（*Three Domestics*, 1970）中；個人探索的詳細原因，出現在《The Kawelka: Ongka's Big Moka》（1974）和德撒登（Jean-Pierre Olivier de Sardan）的《老婦和雨》（*La Vieille et la pluie*, 1974）。

內在戲劇化

　　將佛萊赫提的電影作品與看似為佛萊赫提作品先驅的《亞蘭島的人》（*Man of Aran*）比較，是非常有趣的事，但後者的戲劇化主要是為了喚起主觀經驗。今日幾已遭人遺忘的尚‧艾普斯坦（Jean Epstein）的《地球盡頭》（*Finis Terrae*, 1929），在當時可是大受讚賞（Abel 1984: 500）。就像《亞蘭島的人》一樣，《地球盡頭》也是劇

情式紀錄片，故事發生於布列塔尼（Brittany，位於菲尼斯泰爾[Finistère]行政區）的偏遠小島，而不在愛爾蘭海岸。兩部影片都起用當地的非專業演員，主題均爲在嚴格自然環境中求生存，只是兩片一開始就不一樣。艾普斯坦片中的海藻採集者雖處於偏遠地帶，卻仍是現代社會的一員，並不落伍，且影片重心在疾病、荒郊野外的危險及個性的衝突，而不是冷靜的英雄氣概或是將社會關係理想化。影片的主旨在於傳達一個年輕人的經驗，當他跟兩個年紀較大的同伴在缺水的外島工作時，割傷了大拇指，感染導致血液中毒。這個故事藉由其明白的殘酷，讓中產階級觀眾了解人們遭遇意外及當時所受的苦，不是社會機構或完美結局能改善的。（圖七）

　　艾普斯坦經常以慢動作來描繪波濤洶湧的大海，用廣角鏡頭代替長鏡頭來描繪動亂空虛的風景，這點與佛萊赫提的雄偉地平線不一樣。片中盡是令我們想到缺席的人們與不合理力量的鏡頭，例如被潮水漸漸沖刷而去的破碎碗盤。影片前段描述安布洛西（Ambroise）割到手指、打破了酒瓶、與另一位年輕人讓—馬利（Jean-Marie）爭吵。此片的不連貫剪輯風格，令人聯想到蘇維埃電影或某些前衛、超現實主義的影片，如布紐爾（Buñuel）的作品《沒有糧食的土地》（*Las Hurdes; Land Without Bread*, 1932）。稍後，艾普斯坦又以一種前衛風格爲安布洛西的譫語狀態創造了一組夢般蒙太奇，讓安布洛西看到他自己奇妙延伸的手臂。

　　艾普斯坦將影片重心放在主角離群而處的主觀經驗。佛萊赫提則較偏好以特定行動喚起人們的經驗，與他所有影片中的告別氣氛一致。在《亞蘭島的人》的釣魚場景，或是《莫亞那》中的臉部超級特寫境頭，我們都只是觀眾。在他最後一部影片《路易斯安那的故事》（*Louisiana Story*, 1948）中，卡眞（Cajun）男孩的主觀經驗並非透過男孩的眼睛來建立（除了油井探勘鐵塔之外），而是透過佛

圖七：內在戲劇化，出自《地球盡頭》（一九二九年出品）。

萊赫提自己詳細的沼澤地環境的記憶。

　　艾普斯坦的影片中，有許多傳達觀點的手法都與佛萊赫提截然不同，但第三人稱敘事的結構則是一樣的，兩人均有效地溝通主觀經驗爲何、發生的地點，例如讓—馬利划船穿越迷霧時，安布洛西正失去知覺躺在船底。這些場景藉由移情而產生效果，因爲我們常將自我投射在場景中唯一的角色。在此場景中，《地球盡頭》預想安東尼奧尼（Antonioni）將角色定位在環境中的手法——例如三十年後的電影《奇遇》（*L'Avventura*）中，蒙妮卡‧維荻（Monica Vitti）在多岩的地中海小島，或是《呼喊》（*IL GRIDO*, 1957）中的史蒂夫‧庫克朗（Steve Cochran）在多霧的波河谷地。艾普斯坦更善用物品及臉部特寫鏡頭，連結了視覺與觸覺，令觀眾產生強烈的感受，彷彿能與影片角色同樣感受衣服的粗糙、岩石的冰冷、安布洛西拇指抓傷的疤痕……這些都與早期蘇維埃及法國前衛電影使用的手法雷同。

　　隨著聲音的發明，紀錄片的主導模式變成說明及解釋。如果先前銀幕標題的文字限制是個障礙，這主導模式則造成言語的氾濫。它所強調的重點在源於演講或廣播的旁白型式。這些影片的口述旁白就像發言人或教師講課一樣，或是像尖銳的美國影集「時代進行曲」（*March of Time*）系列中擅代他人發言的上帝之聲，根本容不下其他觀點。

　　這類手法持續到一九五〇年代，隨著電視媒體出現，民族誌影片傾向對小型社會做整體敘述（如《毛凱》[*Mokil*, 1950]和《婆羅洲的戴族之地》[*The Land Dyaks of Borneo*, 1966]）、典禮儀式和工藝的闡述（如《水靈祭典》[*Duminea: A Festival for the Water Spirits*, 1966]及《達尼之家》[*Dani Houses*, 1974]）、以及人類學家研究毛片的注解（如貝特森和米德的作品《在巴里島和新幾內亞的童年競爭》

[*Childhood Rivary in Bali and New Guinea*, 1952]與《三種文化的嬰兒洗禮》[*Bathing Babies in Three Cultures*, 1954])。在奇特的變數中，總想嘗試將主體主觀化，因為表面上這影片的目標觀眾為小朋友。結果為永無止境且自我定位為「教育」影片，其標題為《西南方的印第安男孩》(*Indian Boy of the Southwest*, 1963) 和《小印第安織工》(*The Little Indian Weaver*)。有時會將小朋友聲音做為第一人稱敘述者，結果通常頗令人難為情。

此時，錄製同步收音或事後配音的成本和困難常使民族誌導演對同步對白卻步。然而，英國社會紀錄片開始漸漸採用同步對白。一九三六年的電影《夜郵》(*Night Mail*) 採用攝影棚對白場景，而一九三八年的《北海》(*North Sea*) 開始撰寫完整的腳本，剪輯成劇情片型態，由工作人員親自演出。使用同步採訪的見證模式中也有一些值得注意的經驗，像是艾爾頓 (Arthur Elton) 的《工人與工作》(*Worker and Jobs*, 1935)，以及與艾德格・安史提 (Edgar Anstey) 共同導演、眾所周知的《住宅問題》(*Housing Problem*, 1935)。經濟大蕭條與第二次世界大戰所產生的影響，在於將歐洲各國的注意力轉移至國內的次文化群，引發紀錄片的戲劇化，如喬治・路奇葉 (Georges Rouquier) 關於法國農村生活的作品《法爾畢克》(*Farrebique*, 1947)、維斯康提 (Visconti) 的《大地動搖》(*La terra trema*, 1948)。這類影片連結了先前的默劇紀錄片與後期的義大利新寫實主義，對日後的觀察式民族誌電影產生重要的影響，建立了依據事件中心敘事法而非解釋的模式，暗示可透過綜合觀察、移情和歸納法來學習其他文化。

敘述式戲劇化

敘述式戲劇化的策略似乎已經出現在「圖解演說」式紀錄片與

「直接電影」和眞實電影之間的區間，可用最經濟的成本與人力來錄製自然聲音和同步對白。一九五○年代初期，約翰‧馬歇爾著手錄製非洲西南方的閃族（San）的影片。一九五六年，這些材料都保存在哈佛電影研究中心，預計製作成五部長片及十五、二十部短片。唯一完成的長片爲《獵人》（*The Hunters*, 1958），第二部《婚姻》（Marryings）則較不爲人知，粗略剪輯後的毛片又加以重整。《獵人》以不同場合拍攝的毛片，建構出花費十三天獵長頸鹿的故事，有時更以他人來代表某個主角。馬歇爾透過配音訴說故事，產生一種結合傳統演說影片與戲劇化紀錄片的混合體。攝影機是用來觀察，而非把觀眾帶入場景內，但配音卻發展出既親密又主觀的第三人稱觀點，甚至將想法歸因於影片人物。值得注意的是，此影片毫不保留地將自身呈現爲閃族獵人故事的電影版，而且是那種可以在營火旁複誦、以詩意潤飾的版本。在這方面來說，雖然這種影片型式與半劇情化的結構並不一定符合閃族的口述傳統，亦在稍後遭馬歇爾反駁，但此影片在某程度上與尙‧胡許對原住民故事及傳說的研究方法相似（請參閱下述說明）。

　　一九六一年，曾參與《獵人》後製工作的羅勃‧嘉納，拍攝了《死鳥》，內容爲新幾內亞的達尼族（Dani）高地人之間的爭奪典禮儀式。《死鳥》採用比《獵人》更進一步的錄聲技術。嘉納非常清楚自己要製作怎樣的影片，且依此來處理角色分派與影片錄製。與馬歇爾的作法不同，嘉納大多以第二人稱方式來拍攝。爲了保持「鳥」這個主要暗喻，有一場景甚至以貓頭鷹的觀點來拍攝。因爲這是劇情片，聲音用來遮蓋不連續的動作及縫補時間。這被視爲是平行式剪接，或在不同動作間轉切來呈現事件的共時性，就像是鏡頭在男人打架、女人從鹽水池取鹽之間轉切的意思。

　　或許比這些特定敘事手法更有意義的，是電影的整體架構。嘉

納建立環繞特定角色的故事，這些角色與他人的關係為「包含但僅有象徵」的關係。因此，嘉納以男人韋亞克（Weyak）和男孩樸亞（Pua）建立了父子關係的形象，以獲得西方觀眾的迴響，但此舉的效果對達尼族而言並不相同。事實上，樸亞、韋亞克兩人沒有什麼關係，影片只說他居住的村莊非常接近韋亞克居住的村子。韋亞克之妻拉赫（Lakha）的出場，形成一個核心家庭。這些角色的創造、他們的需求與問題，與大多數西方劇情片的角色中心敘事法一致。

有趣的是，嘉納選擇以現在式來描寫大部分的口白，夾帶古語片語，到結尾更趨向抑揚格的五音步。影片以「韋亞克告訴大家，人為何會死」這樣的說法介紹韋亞克出場。嘉納想藉由傳奇故事與神話的暗喻氣氛來傳達達尼族的思想，而現在式語法有助於此。當韋亞克在山谷中眺望田野時，這種方法更傳達了進一步的親密關係：「景色永遠能夠撫慰他，即使是他正想著敵人及敵人有何詭計的時候。」下述句子道出此即時性：「今天韋亞克特別警覺。」樸亞的角色是一個養豬人，個性非常膽小，我們所得知的訊息為「樸亞正等待成為一個男人」，他生活的目標就是把豬隻養得更好。

影片的結構以古典戲劇化方法來描繪，由解說、衝突、動作上升、反轉、高潮及決議所組成。這是影片製作的架構問題，端視嘉納能製作什麼樣的影片、他要呈現什麼。男孩韋亞克赫（Weyakhe）突然被殺——在小說中，作者應身處其中，然而嘉納當然無法身處其中，他的影片中亦不會出現這個死亡。影片能做的，是以一個男人轉頭的停格來替代，其背景聲為哭泣聲、一群鴨子飛離河面的場景、空的鐘樓的場景、一根樹枝（意謂養豬男孩的棍棒）沿河而下，停在草叢中。

韋亞克赫的死代表運氣的反轉，這是影片的中心點，彷彿同樣的事有可能發生在樸亞身上——由此推論，韋亞克赫是樸亞的替

身，就像韋亞克是他的代理父親一樣。我們得知，「韋亞克赫和樸亞是朋友，差不多年紀和脾氣」。影片一開始就應點名韋亞克赫被殺的河邊並不安全，暗示樸亞處於危險的地方，當我們聽到有人死亡，我們腦中隨即浮現出「那可能是樸亞」的念頭。事件之後，是報仇成功，敵人被殺，影片飛快切到韋亞克的族人在黑暗中聚集慶祝的畫面。

在這裡我不討論嘉納對達尼族思想與文化的詮釋是否有人類學上的效果。有些人類學家對此有非常尖銳的批評，就像某些人類學家曾批評《沙河》（*Rivers of Sand*, 1975）一片中呈現的哈瑪族（Hamar）性別關係論點，批評《極樂園》對印度教社會的描繪。但我要點出，影片中的數個觀點及嘉納的大方針，是民族誌電影發展的大躍進，其他一些觀點甚至與主觀經驗有關。

持平而論，嘉納沒有為了自己的考量而特別著墨在達尼族的主觀經驗，雖然影片中帶著令人動容的個人憐憫。事實上，他曾說過他對達尼族的興趣是次要的，他對最感興趣的其實是達尼族的經驗可以表明「某些人類迫切的問題」（1972: 34）。《死鳥》中，爭奪儀式的主觀論點是要讓觀眾透過認同其他族群的另一角度來看此爭奪儀式。嘉納曾寫到：「若是以異於一般的超自然情況來研究，恐怕無法更了解人類的暴力。我想透過不同的眼睛來觀察戰爭的暴力，我強烈希望這種新觀點可以引發新的想法。」（Gardner and Heider 1968: xiii）。寫於拍片前四年，嘉納將人類感知力與電影的扭曲之眼相互比較，認為電影可令觀眾產生與「有實際經驗的人最接近的感覺」。即使辦不到，至少要讓人們對「所見證到的事有深刻的意識」（1957: 347-48）。在某個層次上，為文化相對主義的再證實。進一步來看，是將人類學研究與令人困惑的行為以情感生活範圍（Rosaldo 1980）或其他社會如何建造個人認同連接在一起。

　　值得注意的不只這些。嘉納運用達尼族神話來說明民族的行為，正是將原文資料納入民族誌電影的努力。至少可以說，嘉納對神話的運用，不僅是表徵，而是包羅萬象。嘉納透過文學詮釋達尼族經驗，是導演會跨線做出的事情，但人類學家一般不會這麼做。在現有的實驗環境下，嘉納的影片至今已超過三十年，我並不驚訝其影片令人信服的成果。其他作品，如麥可‧傑克森的《巴拉威和鳥類飛行》（*Barawa and the Ways Birds Fly in the Sky*, 1986）也許可讓一些人類學家引爲借鏡。最後，嘉納的目標與許多人類學家的目標趨於一致，依據其他社會的經驗來檢視自身所處的社會，並引之做爲一種文化批評。

　　與嘉納的角色使用相當功利主義大異其趣的是，民族誌電影中有一些方法已同時開始發展，將興趣放在個人個性與社會的關係。或許影片中出現這些方法是明顯的，社會變更將製造壓力與模糊、不同文化間的接觸。這些方法可大致分類成精神動力學，強調我們所居住的概念、經驗世界及文化，做爲反映心靈和重建的形式。民族誌影片不但適用此說明，且備有從心理表演療法、文化再現到民族誌傳記的各種形式。

心理表演療法

　　一九五三年，尚‧胡許開始拍攝他的電影《癲狂仙師》（*Les Maîtres fous*），描繪英國統治下的迦納（後改爲黃金海岸），信仰豪卡（Hauka）的人如何受神靈附身的祕密儀式。影片最後，我們可看見教派成員在阿克拉（Accra）從事卑賤的工作。影片將早期物質的懷舊閱讀視爲殖民統治的挫折和喪失尊嚴的心理安全值。

　　在這些事件中，胡許顯然察覺角色扮演的揭露力量，在下一部電影開始發展民族誌心理表演療法形式。攝於一九五四年的《非洲

虎》一片，他從尼日的熱帶大草原徵召三位年輕人，旅行至南部城市，尋求工作或冒險。三人的旅程其實正是當時著名的勞力遷徙路線。事實上，拍攝這部片的同時，這三名年輕人也同時實踐了某些雄心壯志。之後，胡許在片中加入他們即興創作的對白、故事的敘述、對各自演出成果的評論。影片中主觀經驗的感覺非常強烈，是因其源自於許多不同的來源：銀幕上的角色發展，敘事方式令觀眾更有參與感，在虛擬故事中加強真實的比例，同步收音引發地點、衝突、慾望及回憶。胡許亦以稗史層次的方式來操作影片，稍後，他在影片《獵獅人》（La Chasse au lion à l'arc）中即以此爲發展主軸。

在《我是黑人》（Moi, un noir, 1957）這部影片中，胡許將焦點放在剛到象牙海岸阿必讓區（Abidjan）待黑許城（Treichville）的年輕人的生活幻想上。虛幻與現實的混合就如同其採用康斯坦丁（Eddie Constantine）和羅賓森（Edward G. Robinson）共同經歷過的後巷與酒吧的電影混混角色。但當電影將其清楚呈現時，劇情片就不是僅有虛擬的故事結構：它在意識形成中變成真實。這是中介世界的重要特徵。

一九五八年，胡許開始著手製作《人的金字塔》（La Pyramide humaine, 1961）。影片將角色扮演轉變成更多參與者實際意識的運用，這次的主角爲阿必讓中學學生。此影片以種族關係的實驗爲主軸，片中的白人學生與黑人學生均同意增加其社會互動，同時發展出跨種族的愛情故事。參與者在影片中討論實驗的感覺，此方法在兩年後被胡許再度使用，於巴黎拍攝的《夏日紀事》（Chronoque d'un été）中發揚光大（圖八）。由此，胡許發表其神祕的箴言：「人們在鏡頭中總是呈現比鏡頭外更真誠的反應。」（Blue 1967: 84）

《夏日紀事》之後，胡許便放棄心理表演療法，因爲他認爲這

對涉入的人來說是非常危險的（Blue 1967）。但他鑽研的方法已發展成將見證轉變成敘事法，這是內部空間的外顯化。胡許的實驗發生在政治環境與文化邊界改變的情況下，致力於透過鏡頭的聲音（而非心靈媒介），將生活經驗眞實呈現（我認爲這是爲了胡許的下一個努力而準備的方向）。

文化的再現

胡許對自己拒絕心理表演療法的回應，是以自己爲解釋，而不以他人爲主要標的。（說到《獵獅人》，約在同一時間，他說：「這影片，與其說是呈現獵獅這件事，不如說，是爲了呈現此事對我的意義。」[1971: 135]）。從一九六六年開始與潔兒曼‧迪特倫（Germaine Dieterlen）合作拍攝的一系列「司歸（Sigui）祭典」影片裡，胡許錄製了多貢族（Dogon）每六十年才舉行一次的儀式。在司歸祭典影片和《邦戈的葬禮：老阿奈》（*Funérailles à Bongo: Le vieil Anai*,1972）中，他在影片拍攝時參與村民的活動。透過影片，我們會產生受包圍或是在空間內移動的感覺——不是和多貢人同感，而是透過受多貢人同感的胡許所影響。

拍攝於一九七一年的《圖魯與畢褆》（*Tourou et Bitti*），焦點正是「神靈附身」——這個現象只有在擊打「圖魯」和「畢褆」這兩面古老的鼓時才會發生。這部影片實際上是長達十分鐘的場鏡頭。之後再看這影片，胡許說他相信鏡頭就像恍惚出神狀態的「催化劑」，令他在拍攝時走入他所謂的「電影恍惚出神狀態」（1981: 29）：

我常常拿鬥牛士站在公牛前的即席反應來比較。在這兩種情況下，任何事都無法預先知道。平順的鬥牛過程，就像和諧的移動攝影一般，隨著被攝物的移動而完美清楚地拍攝……民族誌導演必須

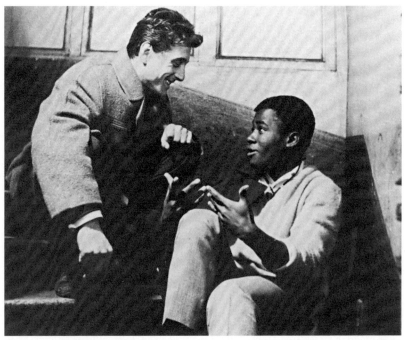

圖八：心理表演療法。《夏日紀事》（一九六一年出品）中的安傑羅（Angelo）及藍得利
（Landry）。

在觀察的當下（即使會失敗）就整合所得資訊，而不能在事後才編整他在田野工作所得的資訊——正是這個特點，令民族誌導演獨樹一格。（1974: 41）

我用隱喻方式逐字詮釋這個「電影—恍惚出神」的概念。拍攝電影無疑可以引發恍惚失神的狀態。在此狀態下，攝影師感覺與周圍環繞的人事物有了深奧的連結，事實上，也正是這些人事物引發這種感受。在這些奇特的舞蹈中，每個動作都像是由其他外力所致，攝影機的使用就像彈奏樂器般。儘管如此，我相信胡許所提出的「電影的恍惚出神」說法是一種較複雜的民族誌象徵的想法。電影導演永遠無法複製他人的經驗，但是胡許卻提出藉由內部化其生活，便可透過攝影機以第一人稱的方式來重新複製。「電影的恍惚出神」或許可以代表一種民族誌對白的形式，或者至少一半，是民族誌學家展示其對社會現象的反應。對我來說，胡許大多數電影都展示了對其他社會的自我感受。

其他電影亦可套用此種說法。我要特別提及貝索・萊特（Basil Wright）拍攝於一九三四年的《錫蘭之歌》（*Song of Ceylon*），和雷・布朗克（Les Blank）紀錄美國南部與西南部音樂的電影。萊特的電影作品有一種特別的狂喜與頓悟，他曾說：「這部片是唯一一部我真正喜愛的電影，而拍攝這部片的確是一種宗教經驗。」（Wright 1971: 53）

民族誌傳記

喬治・普洛藍（Jorge Preloran）有部影片描繪了位處阿根廷邊緣文化的人，他使用「民族誌傳記」（ethnobiography）一詞來說明這部電影。他的民族誌傳記方式與胡許的見證理論有些共同點，但

更接近民族誌的「真實歷史」。普洛藍會長途跋涉至阿根廷郊區，蒐集拍攝主體的回憶與居民生活的聲音來錄製。稍後，普洛藍重返舊地，以手動上發條快門的相機攝下影像，最後再將錄製的聲音加上去，成為有聲音的電影原聲帶。他更在《肖像畫家》（*Imaginero*，1970）、《米蘭達》（*Cochengo Miranda*, 1974）及《希達的孩子》（*Zerda's Children*, 1978）等電影中提升此技術。（圖九）

　　普洛藍的電影植基於他與拍攝主體的對話。英文版給觀眾的衝擊或許更大，因為觀眾可同時聽到西班牙語原音與普洛藍自己的口譯。無論如何，有些部分可能被抑制了，因為我們聽不到普洛藍引發出任何問題。事實上，普洛藍提供翻譯與情境化影像，此處的對白建立了口語與視覺的交互演出。這些影片亦使拍攝主題表達了歷史力量對其生活的影響，我們可以在普洛藍創造出的架構下發覺，此架構正是刺激此類反思產生的原因。此種不尋常的手法建立了多層次的細節，令觀眾得以在某種主觀暗示下，彷若置身與發話者相同的情境。

　　普洛藍曾談及其目的是透過某文化成員的眼來觀看其文化，這是為了替阿根廷社會中的弱勢及無產階級發言（Sherman 1985：36）。無論其目的為何，「民族誌傳記」嘗試以心理與歷史的深度建立其他社會的個人描繪。表面看似以局內人的觀點來敘述文化，事實上已架上局外人關注的框架。在雙重主觀意識與重組不同文化歷史人物的企圖下，「民族誌傳記」製造了兩種文化相遇時所產生的難題與充滿衝突的空間。雖然與原住民的媒體製作有關，但二者優缺點的分別正如同傳記之異於自傳。

　　普洛藍的電影形式與洛曼・克洛伊特（Roman Kroiter）《鐵路扳閘夫：保羅・湯寇維茲》（*Paul Tomkowicz: Street-Railway Switch Man*, 1954）、陳理查（Richard Chen）《三朵花》（*Liu Pi Chia*, 1965）

圖九：民族誌傳記。《肖像畫家》(一九七〇出品)。

這類紀錄片雷同。在這些影片中，敘事者不會為拍攝主體陳述，而是由拍攝主體自行陳述。但我們應視民族誌傳記為此正規策略之外的延伸，包含了其他關注個別社會參與者意識的民族誌電影。這類影片採用錄影探訪，時間橫跨被攝主體的一生，例如《康族女子「奈」的故事》（*N!ai, The Story of a ! Kung Woman*, 1980）；或描繪被攝主體生命中的特別時刻，如《阿里喬德羅馬馬尼的神靈附身》（*The Spirit Possession of Alejandro Mamani*, 1975）、《洛倫的故事》、《爸爸，請你好走》（*The House-Opening*, 1980）、《蘇菲亞的同胞》（*Sophia's People*, 1985）。

最後一種獲得主體性的方法為「文本脈絡式」。此方式所產生的民族誌電影在某些程度上區別了社會參與者及觀眾，觀眾產生的認同並不如敘述戲劇化和心理表演療法一樣。這種方式藉由讓觀眾透過特定內容（影片精心製作或由被攝主體與導演互動所定義）來詮釋社會參與者的回應、洞察其主觀經驗。這些方法會因觀察、探訪和角色互換而有不同結果。

觀察

另一個為歐洲真實電影所採用的，是北美洲的觀察法。最先採用這種手法的導演包括理查‧李考克（Richard Leacock）、羅勃‧朱（Robert Drew）、梅索兄弟（the Maysles brothers），以及加拿大國家電影局（National Film Board）的麥卡尼菲蓋（Terence McCartney-Filgate）、米歇爾‧布勞特（Michel Brault）及其他成員。第一個使用觀察紀錄片型態的民族誌導演為約翰‧馬歇爾，他在一九五〇年代開始以主題事件來拍攝西南非洲的芎瓦西人的生活。提摩西‧艾許（Timothy Asch）的亞諾馬莫人（Yanomamö）影片，以及始於一九六三年、由埃森‧巴列克西（Asen Balikci）執導的「南斯克愛斯

基摩人」（Netsilik Eskimo）系列也屬於這種類型。

這些影片的目的在於以連續的長鏡頭記錄事件，在適當脈絡化且無任何指揮者介入時，令這些場景得以顯示或示範人際行為的文化基礎。[1]透過描繪（現實生活中也有的）顯著的社會交流，來了解人們的情感生活。這些場景包含個性與論述的微妙之處、其社會分析的潛在價值，皆可在馬歇爾的《愛，開玩笑》（*A Joking Relationship*, 1966）中看到。此片拍攝於一九五七至五八年，其中一年輕已婚女孩奈（馬歇爾某自傳式電影的主角）與其叔公梯凱（/Ti!kay）調情。此類自我表現的小型戲劇與早期戲劇化紀錄片類似，但基本上，二者在「強調同時發生的事件」這點，有所不同。

電影攝影師羅伯・楊（Robert Young）拍攝「南斯克愛斯基摩人」系列的處理方式，是平實表達人際關係、中肯的建構視覺效果。透過「親密的」紀錄片攝影形式達到一種「主觀效果」──此例中，即是以此表達被攝主體的情感。羅伯・楊在一九六一年和羅默（Michael Roemer）合作的《貧民窟的故事》（*Cortile Cascino*, 1962）中，將之運用在幾個家庭場景。在愛斯基摩影集中，某個家庭生活場景設在愛斯基摩冰屋裡，攝影機代表了一個年輕母親，從她第一人稱的角度表達了這幾幕。這樣做並不是採取她的觀點，而是凸顯她的感觀及其隱喻。就像在許多劇情片裡，有時某些特別關係是透過架構某些特別場景來表達，而不是依賴敘述的形式。

愛斯基摩影集並未提供翻譯字幕。初期的民族誌影片開啟了情感直接的表達，以及被攝主題的知性生活（包含交談中流露的情感及個人經驗表達），如馬歇爾早期的數個「系列」影片、《盛宴》（*The Feast*,1970）、《納威》（*Nawi*, 1970），還有一九八八年上映的《銀巴魯：烏干達吉述族的成年禮》（*Imbalu: Ritual of Manhood of the Gisu of Uganda*, 1968）。事實上，使用字幕是民族誌影片能從聲音詮

釋中解放的一個關鍵步驟（圖十）。字幕使民族誌影片的描述不再局限於非言語模式或依賴旁白，例如《內與賈巴》（*Naim and Jabar*, 1974）、《婚禮上的駱駝》（*The Wedding Camels*, 1977）、《喬利希的鄰居》。

訪談

我們可預期，同步字幕將增加民族誌影片中採訪的次數。採訪已從新聞學演變成六〇年代公共電視及紀錄片的關鍵元素。從人類學觀點來說，訪談是田野工作的主要資訊來源。

採訪在影片裡不僅是訊息的表達，還有指涉相關情況的作用，允許採訪者在我們剖析情感和規範的同時，描述他們對事件的過去和現在所提供的主觀經驗。銀幕中談話的人對我們會有強有力的影響，因為我們日常生活周遭的人也會接收到同樣的訊息。採訪或許是自白及揭露消息的理想媒介，但同時也可能傳達錯誤的訊息。在這樣的關聯下，只能把採訪視為局部觀點的表達，了解可能的非客觀因素及自我判斷。馬歇爾的作品中有很好的例子：奈講話時，一個從小就認識馬歇爾的人在其中一幕不但只對馬歇爾、也和她周遭出現的人產生摩擦。這個影片動人地表現出一個衝突的情感混淆。相反的，在瑪莉莎‧里維琳‧戴維斯（Melissa Llewelyn-Davies）的電影《女人的歐拉摩》（*The Women's Olamal*, 1984）和《記憶與夢》（*Memories and Dreams*, 1993）中，對婦女私密和傾訴的採訪顯露出女性的姿態大體上傾向爭論和性別關係。這部影片採訪了二名以上的婦女，引起不小的輿論反應。

影片中若含有數人的訪問，提供更複雜的詢問和檢驗的景象，有時更可能有再確認的回應。不同於社會學問卷的結果，許多證詞可不可靠，都留給觀眾評斷。就像在《茵雷池塘的愛斯基摩人》

圖十：對白字幕，出於《與牧民同在》（一九七二年出品）。

(*The Eskimos of Pond Inlet,* 1977）和《馬拉高利族》（*Maragoli,* 1976）裡，用最好的方法合併多方觀點，凸顯許多產生矛盾的依據，進而衍生共識。但採訪也可能輕易地被選擇使用，沒有衍生問題或支持特殊論據的片段，靠觀衆的假設，發言人的威信確認了整個立論結構，就像七〇和八〇年代的政治紀錄片一樣，評論自然而然地出現在許多訪談中。

雖然絕大多數採訪表達了個人的態度，提供訊息，但桑德爾（Roger Sandall）在一九七二年的《康寧斯坦的聚落》（*Coniston Muster*）對採訪下了一個新定義。當時，澳洲原住民仍爲社會中受忽略的族群，影片片段由說故事的方式來引申，使其成爲其他同類影片的先驅。這種效用是讓觀衆透過一個單獨的故事來了解原住民。藉由說故事，讓觀衆從了解一個特殊文化開始，進而對其他可能存在的世界有些概念。

另外還有一種介於正式訪問和講故事之間的方式——見證。這種藉由和製作單位談話的方式，擺脫了制式的問答。見證的方式可能導致另一種自我意識的表達（有時甚至把問題推回給製作單位），往往會出現加油添醋的評論、個人揣測的低俗對話。它可能偏離主題，含括其他周遭的人，游離於他們和製作單位之間，如此一來，縮小介於製作單位及多數觀衆習慣的第一人稱方式之間的隔閡。這些情況類似於許多人種學知識的相關評論。用這種方法，它們缺少了權威意見的共鳴，也會發生人類學中所謂的偶發事件及臨時本質的情況。

角色互換

在某些影片中，與主角交互的情境涉入更深。導演逐漸介入他們的生活（雖然並不刻意如此），或變成他們注意力的主要重心。有時候，這類影片提供其行爲舉止的催化劑、一面反視自己的鏡子。

他們與導演的角色互換則成為影片的中心（雖然不一定是影片描述的全部行為的中心）。

　　胡許引發電影的作用，例如《非洲虎》一片，而他並不在其中。但在《夏日紀事》中，他與導演艾德加・莫林（Edgar Morin）成為主要角色。莫林與義大利年輕女子瑪麗露（Marilou）的場景具有精神病採訪的情感強度。在紀錄片中，如《家在山那邊》（*Home from the Hill*, 1985）和《我無法改變的事》（*The Things I Cannot Change*, 1966），導演將孤獨嘮叨的主角目標放在鏡頭後面，而後者（蒙特婁一個貧窮家庭的研究）則變成延伸的獨白，片中的父親強迫電影成為他說明困境與發洩情感的地方。民族誌影片幾乎不依據此類事件，但源自製片過程中的從屬及新的水平關係，無疑將深深影響影片中的主角，結果可能更好或更壞。藉由民族誌電影，某些參與者在其社區中達到一定程度的成就與威望。法蘭克・姑曼納曼納（Frank Gurrmanamana）就是一個清楚的例子，他成功地安排麥肯錫（Kim McKenzie）在《等待哈利》（*Waiting for Harry*, 1980）中拍攝的慶典；《我無法改變的事》的父親，則在影片播映時遭受社區的排斥。布魯（James Blue）在一九七二年描述彼得・博茹（Peter Boru），這個來自肯亞的男孩在影片結尾的行為：「他說：『你顯示我們無法主導的生活，我們不想記起這樣的生活。』他說完就走了，沒說再見。」（1975: 35）為了強調這類問題，普洛藍夫婦將製作《面對二十一世紀的蘇蕾》（*Zulay Facing the 21st Century*,1989），影片重心放在其中一個主角蘇蕾・沙拉維諾（Zulay Saravino）身上。

　　在基迪亞的《希索與柯拉》中，導演與主角間的互換不僅僅是一種對決的特色，更可用以探討主觀世界。基迪亞的目的之一，在於對抗西方視「第三世界是貧窮的」的刻板「情境」認知，冀望能降低相信此不公想法的人數。他想澄清，雖然希索與柯拉之類的人

是貧窮的,但他們不將自己的貧窮視為理所當然。影片拍攝過程
中,希索與柯拉都曾分別與基迪亞討論過要有自己的討論區。雖然
他們最後會吵架或分開,希索還是採用基迪亞的看法,將其視為夥
伴與知己。

其他民族誌影片則較正式地強調此類關係,並將目標放在較特
定領域的知識上。傑羅(Jero)是巴里島上的通靈人及靈魂療療
者,在《巴里島的降靈會》(*Jero on Jero: A Balinese Trance Seance
Observed*, 1981)中,當她追隨鏡頭中的自己時,她的手抓住人類學
者琳達‧康諾(Linda Connor),對自己在影片中的行為及靈魂附
身、對超自然界的了解、自己處於恍惚狀態下的種種,發表了極富
感情的評論。

主觀攝影機

最後,終於有機會出現真正的主觀攝影機。在《家人與我》
(*My Family and Me*, 1986)及《我和我先生的太太們》(*A Wife
among Wives*, 1981)等片中,出現民族誌影片主角使用攝影機的簡
短畫面,就像導演與片中人的交換象徵。就我所知,尚未有整合長
時間拍攝的原住民與外來導演的民族誌影片,也沒有數個看法不同
的導演合作產生的民族誌影片。某些原住民媒體作品帶有特定的民
族誌意圖,但並不常常使用「第一人稱」的運鏡方式。艾爾‧克拉
許(Al Clah)的作品《無畏的影子》(*Intrepid Shadow*, 1966)可算
是其中的例外——索爾‧沃斯與約翰‧阿戴爾合作了一系列那瓦侯
印第安人(Navajo)影片,克拉許正是其中一名參與者。在特殊類
別中,皮歐特(Marc-Henri Piault)的《阿卡扎馬》(*Akazama*, 1986)
是一部複雜的知識論影片,皮歐特使用「第一人稱」運鏡方式,揭
露、攝錄、翻譯西非國王登基的問題,有些類似胡許的風格。

看到及未看到

回顧致力於在民族誌影片中加入主觀聲音的歷史，我們可以發現幾個動機。下述為反覆出現的觀點：將聲音讓給他人；透過個別演員來觀察其他文化；重新製作觀眾的原住民觀點。但這些似乎不足以說明為何導演努力不懈致力追求此趨勢。有關主觀聲音的追求，我們仍留有些許問題。動機為何？這表示結束還是履行完成？影片中可得到哪一方面的主觀經驗？在導演的文化與社會概念中，主觀聲音所占的位置為何？試圖顯示主觀是溝通行為？或僅僅是侵入行為？

在民族誌影片中搜尋主觀經驗的類似物，看似先要套用措施以改善日益增加的殖民地與邊緣族群的抽象記述。運用影片的力量，使觀眾至少能理解異文化，這點正與本世紀初的自由派情緒相符。劇情片在某些時期提供了現成的模型與意識型態的框架，尤其是一九一○年新電影敘述法出現（特別是葛里菲斯的作品）及二次世界大戰後意大利新寫實主義來臨之後。

我將第二部分的探索視為或與導演間因懷疑視覺再現，以及想超越舊作而悖離正道的趨勢有關。人類學家與導演間的分裂持續擴展，而人類學家則大大希望電影對其所觀察到的事能愈來愈準確、完整，行為、儀典及工藝等敘事能得到驗證，但導演卻聲稱對所觀察到的事極力追求準確。在民族誌影片中，從未遺漏身體的呈現。身體與其臉部、身高、服裝及裝飾品的多樣化常誇張地在我們眼前呈現。要用異國風味來呈現這些是非常容易的。因此缺乏的不是身體，而是真正置身於此身體的經驗。

因此，拍攝民族誌電影不僅僅是從抽象到個人，更是從再現到

召喚的發現之旅。我在這裡的建議類似史蒂芬‧泰勒（Stephen Tyler）的概念，以論述來取代學術或藝術目標，因其為喚起，而非再現（1987: 206）。最近幾年，我們可看到獨白朝向多題表達法，而非多義或多因表達法：了解其為聲音的相互作用，而非僅僅是共同呈現。魏爾曼（Paul Willemen）曾提及這個有趣的事實，基進電影傾向重申物質與歷史結構的重要性勝於西方在個人中以角色敘事為重心的傳統；民族誌電影則反之由結構轉向更精準的個人經驗。[2] 這兩個例子都可被視為是一種矯正。民族誌電影的危機在於對接踵的簡化交換的過度矯正。

　　我已簡述民族誌電影觸發主觀聲音的三個一般策略。差異當然是人為的，雖然這有助於分別不同電影的重點。主觀聲音比較像是空虛的影像，其由輕波組合所形成，經常由稱為見證、暗喻及解說的交互作用所引發。

　　在短文《科學的問題》的最後，比爾‧尼可斯曾提及一個必要但不相對平衡的論點：紀錄片中的人是暫停的，他冀望電影可以鑽研「超出邏輯或規則的事，也就是超出任何無邊框的科學」（1986:122）。追尋詹明信（Fredric Jameson），尼可斯的人之召喚似乎需要跨越歷史、敘事及神話的界線來克服過去牽制結構的終止。我以不同的說法來描述問題，但我相信主體性的相交與矛盾對立將導致雷同的結論。見證所給予我們的是歷史人物的主觀聲音，透過敘事來暗喻其他人的命運；透過解說所建立的距離則增加社會演員的潛在神話性。

　　這些觀點的相互穿透可視為文化觀點的相互穿透的暗喻，逐漸可以辨別人類社群。幾乎在每個社會中，自己與他人、西方與東方、南方與北方間的差異變得較不確定。這些變更開始決定所依據的強大關係的傳統評論之假設為何，包括人類學家使用的原則。我

們應先弄清楚現在所發生的變動，某些評論則顯示同類的簡化論，抽象代表則包含科學本身，其抽離意義與符號，旁觀者與物體，分析與經驗。此類認知可讓我們逐漸地轉變成詮釋多面向文化關係的問題之陳述。

在民族誌電影中搜尋主觀聲音經常反映了西方意識型態的決裂關係，將孤立的個別意識展示成爲了解敵對但沒有問題（應爲「自然」）的社會順序的唯一所處位置。在我所討論過的許多電影中，均一致朝向了解更複雜的文化意識，由不同主體性間的論述所組成，致力於建構可以觀察多數人能了解且共有的世界。

<div align="right">原文寫於一九八九年</div>

本文寫於一九八九年訪問澳洲國立大學（Australian National University）的人文研究中心（Humanities Research Centre）的研究夥伴，研究中心花費一年的時間研究電影主題與人性。感謝人文研究中心的支持。首版發行於《Fields of Vision》，由德福洛（Leslie Devereaux）及西爾曼（Roger Hillman）編輯。

1 應被提及的是，導演常選擇以此型態拍攝──若非直接，如設計以採訪方式，然後間接地透過導演的興趣與期望下的壓力。以南斯克的愛斯基摩人系列影片（Netsilik Eskimos）爲例來說，他們曾明白要求，要過他們在與歐洲人接觸之前的那種生活，然後攝影機在人爲架構下拍攝他們自發性的互動影響作用。

2 私人通訊，一九八九年。

第四章
超越觀察式電影

「事實」不是贏取的聖杯，而是穿梭在觀察者與被觀察者之間、在科學與現實之間的往復。

——艾德加・莫林（Edgar Morin）[1]

過去這幾年來，我們可以發現紀錄片導演再度嘗試觀察法，結果產生了許多令人眼睛為之一亮、與葛里爾森（Grierson）或維托夫（Vertov）[2]截然不同的作品。觀眾再次感受到過去他們在電影院看到火車進入希歐達車站（Gare de La Ciotat）那種猶如親身經歷、目睹事情發生的不可思議的臨場感。這不是因於完美呈現某種新幻覺所產生的反應，而是導演試著改變被攝主體與觀眾的關係時所產生的反應。我們可以感受到這種關係在社會科學的實際應用上，扮演極其重要的角色，成了民族誌電影的主流。此刻似乎正是討論觀察式影片做為人類研究模式的適當時機。

過去，人類學家對於同僚的描述皆深信不疑。對於一個遠方社會，很少人可以比其研究者有更深入的了解。人們對於此類分析照單全收，主要的原因是我們相信這些研究者的學術傳統。但可以提出正確的方法論資料或是豐富多樣的內容以為研究證據、進而支持其說法的論文卻少之又少。

民族誌影片在這一方面也不見得做得比較好。目前比較風行的拍攝或是影片剪接的風格傾向於把一連串事件分割為單純的引證片段。更重要的是，民族誌的拍攝工作是一個偶然的事件。另外，就整體而言，人類學專家從未有系統或熱衷於民族誌影片的拍攝。

《莫亞那》（*Moana*, 1926）是地質學家兼探險家佛萊赫提（Robert Flaherty）所拍攝的，而製作《草地》（*Grass*, 1925）一片的那群冒險家後來又繼續拍攝了《金剛》（*King Kong*, 1933）。一直到最近，大多數民族誌影片都還是其他計畫的副產品，諸如旅行者的記事、紀錄片導演的作品，或是那些將重心擺在寫作的人類學家於偶然機緣下拍攝的影片。多數情況下，這些影片本身就顯得不足，要不就是作品不見得具說服力。人們往往會懷疑在剪接、畫面的處理上或是旁白中，隱藏了某些事情或是穿鑿附會了哪些東西。

即使像約翰·馬歇爾（John Marshall）的《獵人》（*The hunters*, 1958）一類的經典電影也留下了令人質疑的地方。就整個影片是由一連串較短的影片片段所串聯而成的事實來看，人們是否可以接受那就是喀拉哈里（Kalahari）的芎瓦西族（Ju/'hoansi）長途射獵的方式？在羅勃·嘉納（Robert Gardner）的電影《死鳥》（*Dead Birds*, 1963）中，觀眾是否會認同影片代替被攝主體表達的思想，真的就是他們心中所想的事情？

近年來，民族誌影片導演試圖尋找可以解決此一問題的方法，而西方的拍攝紀錄片的新手法提供了大多數的答案。導演將焦點集中在個別事件上，而不是抽象概念或印象，並且嘗試忠實呈現原始的聲音、架構以及事件的過程，希望藉由這些方式來提供足夠的證據給觀眾應證影片的總括性分析。馬歇爾的《婚姻的爭論》（*An Argument about a Marriage*, 1969），羅傑·桑德爾（Roger Sandall）的《食火鳥儀式》（*Emu Ritual at Ruguri*, 1969）以及提摩西·艾許（Timothy Asch）的《盛宴》（*The Feast*, 1970）都是早期在這一方面的嘗試。他們在拍攝手法上是採「觀察法」，讓觀眾扮演觀察者的角色，充當事件的目擊者。這些影片基本上都是呈現事實而不加以說明，因為它們探究的重點在於事件的本質而非理論。然而，這足以

證明導演認爲什麼東西是重要的。

當「眞實電影」（cinéma vérite）與美國的「直接電影」（direct cinema）等革命性的紀錄片拍攝方式問世，對我們這些開始製作民族誌影片的人而言，用此方式來拍攝其他社會似乎是無可避免的一條路。這爲社會科學帶來的好處如此明顯，讓人們很難了解爲何有那麼長的時間人們完全不知道它有此功用。我們常常百思不解，爲什麼記錄快速變遷的文化已經刻不容緩的時候，最先想到利用此法來拍攝影片並力求完美的竟然不是人類學家，而是那些記者？

畢竟，民族誌影片開始以觀察的方向呈現時，便形成了一股風潮。電影的發明主要是回應人們想要更確切觀察人類和動物的肢體活動的需要而誕生的，因此愛德華‧馬布瑞奇（Edward Muybridge）及艾提思—茱爾‧馬雷（Étienne-Jules Marey）（1883）在一八七○及八○年代開始採用連戲攝影（chronophotography）[3]。赫格惱（Félix-Louis Regnault）及史賓塞（Walter Baldwin Spencer）等科學家很快地就跳脫了盧米埃兄弟（Lumière）的一般被攝主體的範圍，讓紀錄影片主要記錄非西方國家社會的工藝及儀式[4]。佛萊赫提的作品完全反映出他本身的理想主義，源自於他對他人生活的仔細探索。馬里安‧庫伯（Merian Cooper）及恩尼斯‧修薩克（Ernest Schoedsack）在伊朗拍攝巴提亞里人（Bakhtiari）的生活，史托克（O.E. Stocker）和諾曼‧提達爾（Norman Tindale）在澳洲拍攝影片，格果利‧貝特森（Gregory Bateson）和瑪格麗特‧米德（Margaret Mead）在巴里島及新幾內亞拍攝影片，佛萊赫提的作品皆爲這些偉大成就開啓了先河。從那時候開始，民族誌影片承襲了蘇維埃電影中的影象片段，而這些片段與聲音結合之後，開始掌控紀錄片的生態。

我們可以說同步聲（synchronous-sound）民族誌影片誕生於一

九〇一年，史賓塞決定將愛迪生滾筒留聲機（Edison cylinder recorder）及華威克（Warwick）攝影機帶到澳洲中部那一刻。在一九二〇年後期，它成為一個實際可行的方式，但直到一九五〇年代才受到重視。一九三五年亞瑟‧艾爾頓（Arthur Elton）及艾德格‧安史提（Edgar Anstey）讓當時的世人了解到，有聲攝影機（sound camera）雖然體積龐大，但是將它們帶到史戴普尼（Stepney）的貧民窟並記錄當地居民的生活，如此創造出來的東西更是無可限量 5。要說他們的這種舉動在當時是劃時代的作法，只會讓人覺得遺憾，因為這根本算不上所謂的超越時代的舉動。

雖然許多民族誌導演對可攜式同步聲攝影機的問世引頸期盼很久，但一九六〇年左右終於研發出來的時候，只有極少數的導演抓緊這個機會加以運用。法國的尚‧胡許（Jean Rouch）及美國的約翰‧馬歇爾可說是兩個特例。尚‧胡許的作品因而對歐洲的文學及紀錄電影有著極為深遠的影響。馬歇爾在一九五〇年代，就曾以替代同步聲攝影的方式來拍攝芎瓦西族人的生活。他的觀察手法為朱爾集團（Drew associates Group）及加拿大國家電影局（National Film Board of Canada）在北美的發現揭開序幕。然而，直到喀拉哈里探險專案（Peabody-Harvard-Kalahari）的短片發行之後，他的早期作品的原創性才顯露出來，而這離《獵人》的上映已經有一段很長的時間了。

追隨觀察手法的導演很快在方法論上各行其事。和那些尚‧胡許追隨者不同的是，除了偶爾訪問他們的拍攝主題以外，英語系國家的導演對於要不要在影片中和拍攝主題有所互動顯得猶豫不前。他們謹守這道防線，近乎宗教的苦行僧，這與尚‧胡許及其他歐洲導演所採取的探索方法有著天壤之別。

我想檢視的是現代觀察影片中自我否定的傾向。而我所接受的

正是此一傳統的訓練，它和某些正統的科學方法概念間有著緊密關聯，但也正是此一正統使得以後的導演採取此一模式時，會受到諸多限制而無法施展。

許多導演開始將觀察法運用在民族誌電影時，會發現我們採取的模式不是葛里爾森以降的紀錄片類型，而是從東京到好萊塢隨處可見的劇情片。追根究柢，造成此一結果的原因是，這兩者之間，劇情片在態度上比較傾向於觀察法。過去三十年來，紀錄片導演處理現實情況時，手法比較細膩；在此之前，他們很少會探索真實事件的流動。雖然這種風格產生了許多大師之作，例如貝索‧萊特的《錫蘭之歌》（*Song of Ceylon*, 1943）、魏拉德‧凡迪克（Willard Van Dyke）及瑞福‧史特納（Ralph Steiner）的《城市》（*The City*, 1939），但它是一種綜合的風格、一種利用意象來發展論證或是印象的風格。

在這類紀錄片中，每一個個別形象都傳達著先行意義。它們往往配合非同步的音樂或旁白，如同詩詞般的形象清楚表達。事實上，詩有時候是電影認知上不可或缺的元素，例如帕爾‧羅倫茲（Pare Lorentz）的《河流》（*The River*, 1937）、貝索‧萊特和哈利‧瓦特（Harry Watt）的《夜郵》（*Night Mail*, 1936）、亞伯托‧卡瓦坎堤（Alberto Cavalcanti）的《採煤場》（*Coalface*, 1936）等等。

和此一圖像法大異其趣的是，劇情片中的形象大多是軼事性。它們是一段一段的跡象，人們從這些跡象中延伸出故事。電影告知觀眾的東西很少。整個電影不斷呈現一連串事件，觀眾藉由觀察來了解。

觀眾和被攝主體間的這種關係似乎可在現實世界的素材應該是可以找得到的。事實上，此法已受理查‧李考克（Richard Leacock）、梅索兄弟等導演採用。他們喜歡引用托爾斯泰（Tolstoy）

所說的，電影將讓故事的撰寫毫無用武之地。對於那些喜歡拍攝和我們的生活搭不上關係的影片的人來說，強調經濟及社會環境的義大利新現實主義電影，與我們希望將他人日常生活的眞實事件拍成電影的形象較符合。

傳統的劇情片中，發聲的都是第三者：鏡頭不是以參與者的角色來觀察主角的動作，而是以一個不在場的方式表現，這樣它可以站在不同的角度來觀察。要在非劇情片中運用這個手法的話，導演必須找到可以讓他們一窺發生在人們生活周遭的事、卻又不會打擾到當事人的方法。如果該事件比鏡頭本身更吸引人——也就是艾德加・莫林所稱的「強烈的社會性」（intense sociality）（de Heusch 1962: 4），這個問題就簡單多了。當少數人在不正式的場合互動時，問題就變得較爲棘手。然而紀錄片導演都能很成功地處理，在記錄最令人動容、眞情流露的場景時，不會讓影片被攝主體有任何尷尬，或是矯柔造作的感覺。最慣用的方法就是和被攝主體花上一大段時間相處，直到他們對攝影機失去興趣。他們最終還是得繼續過他們的日子，且他們傾向於利用他們習慣的方式過下去。這對於那些未曾親眼目睹的人而言是天方夜譚，對於導演而言卻是熟悉的現象。

在我的拍攝過程中，常常會遇到人們對於出現在鏡頭中已經做好萬全準備，而讓整個工作停擺，即使在那些覺得攝影機非常具有威脅的社會中也是如此。當然，造成此一現象的主因是導演在行爲及技巧上不去強調眞正的拍攝過程。在烏干達與吉耶族（Jie）拍攝《與牧民同在》（*To Live with Herds*, 1972）時，我使用了攝影機吊帶，將攝影機固定在拍攝位置上，一天長達十二小時以上，持續好幾個星期。我隨時透過取景器觀看。由於攝影機拍攝時安靜無聲，被攝主體很快便不再試圖判定我究竟是在拍攝還是停機狀態。我一

直在拍攝和他們有關的一切，無疑地，他們認定他們的生活是完全
公平地呈現在大眾面前。在我停留的最後一段時光，當我拿出普通
相機時，每個人都開始搔首弄姿——他們知道，基本上，這個相機
和那個攝影機是不同的。

　　有時候，人們在鏡頭前的表現比在其他形式的觀察者面前更為
自然。看到背著相機的人就知道他要攝影，被攝主體心知肚明，且
任由導演拍攝。導演半躲在攝影機背後忙碌，滿足於被人遺忘在一
旁。但是身為一個不打擾他人的訪客，不管是以客人或是朋友的身
分，也應該受到歡迎吧。我想，這有賴於觀察法的優劣。

　　觀察式影片的獨特拍攝方式背後，其實是要捕捉到即使拍攝人
員不在現場也會在現場發生的事情，這個說法有待辨正。這是結合
對文學中無形的想像力和猶如被無菌外科手套觸摸的乾淨狀態的期
待——在某些情況中，是假藝術或科學之名，試圖為偷窺狂的窺視
孔找到合理的說辭。它甚至被貶低為人類學中的一種定則。華特・
高德密特（Walter Goldschmidt）將民族誌電影定義為「試著利用拍
攝（假設攝影機不在現場時）某一民族會做的事情，藉以向另外一
個民族解釋說明該文化中人類行為的影片」（1972: 1）。

　　隱形、無所不知。將攝影機視為追求知識的祕密武器，和二者
相較起來也不算有多大長進。攝影師藏身在攝影機背後，開始消除
個人形體的限制。導演和攝影機不知不覺中得到了窺探事件全貌的
權利。事實上，人們正是期望如此。無所不知、無所不能。

　　這個手法也產生了許多著名的影片。事實上，對許多導演而
言，它不會有曖昧不明的情況，讓人放心。導演創造出不需要從被
攝主體身上獲得社會回應的角色，然後他就隱身到別處去了。亞
倫・金恩（Allan King）的《華倫岱爾》（*Warrendale*, 1966）及《夫
妻》（*A Married Couple*, 1969）讓觀眾目睹私密的情感劇烈痛苦的場

景，同時忘了拍攝組員的存在。在「南斯克的愛斯基摩人」
（Netsilik Eskimo）系列中的第三部《冬季冰海上的營地》（*At the
Winter Sea-Ice Camp*, Part 3, 1968）中，伊努伊特人（Inuit）似乎完
全忘了羅伯‧楊（Robert Young）的攝影機。而在魏斯曼（Frederick
Wiseman）有關人們痛苦力爭可以根據宗教教規共同生活的影片
《本質》（*Essence*, 1972）中，人們有時候會有種自己透過上帝的眼
睛觀看的奇妙感覺。

當這類影片可以發揮最大的效用之時，影片中人似乎是傳達人
類寶貴經驗的使者。他們的生活的重要性，讓那些單單拍攝其生活
片段的影片顯得微不足道，而我們對於可以近身觀察他們感到莫名
的敬畏。這種情感有助於我們接受「被攝主體完全忽視導演的存在」
的事實。對他們而言，注意到拍片者的存在，可說是近乎褻瀆的行
為，打破了他們的生活界線——不管立意如何，拍攝者都不該納入
其生活中。同理，有些學者很排斥將人類學家描述為文化接觸及文
化改變的媒介的說法。

如此一來，觀眾也就能夠接受拍攝者從影片中消失——這是理
查‧李考克所稱的「假裝我們不在」（Levin 1971: 204）。從科學角
度來看，研究的重要也淡化了拍攝者，因為把注意力放在觀察者身
上就會把相當的注意力從被攝主體移轉走。最後，伴隨著我們成長
的文學及電影塑造了我們的期待：阿尼爾斯（Aeneas）不識作者魏
吉爾（Virgil）；床上的那對夫妻完全無視於二十名站在周圍的攝影
人員。即使是私家生活錄影，人們往往也被告知不要看著鏡頭。

拍攝者以觀眾的立場來拍攝，時而保持這種態度。但是拍攝的
動作容易在被觀察者及觀察者中放入其自身的藩籬。一則因為對導
演而言，要他們讓自己成為他們所觀察的現象中的一份子來拍攝影
片，對他們而言很困難，例如尚‧胡許及艾德加‧莫林在《夏日紀

事》所做的，在鏡頭前化身為「演員」。比較常見的方式是，導演透過聲音及被攝主體的反映來讓我們感受到他們的存在。

也許更重要的原因是，導演耗盡心力讓攝影機拍攝它面前的東西。積極與被攝主體互動則是另外一種完全不同的心理狀態。這也許可以解釋電影可以成功扮演冥想藝術的部分成因。

另一個讓民族誌導演感到束縛的，就是研究遺世獨立族群的虔敬態度。很少人會拍攝這些脆弱稀有的族群，使得導演變成是歷史的記錄工具——一旦接受或是感受到此一重責大任，一定就會更深入探索被攝主體。

這種保持距離的觀察往往因為和觀眾的認同感而更加強，而這種認同感可能會讓導演在有意無意間模仿他們的無能為力。身為觀眾，我們已經有接受進入電影世界中的幻影的心理準備。這麼做的同時，是很有安全感的，因為我們離自己所處的真實世界只有最近的電燈開關的距離而已。我們觀察電影中的人們，而不會被人察覺，深信他們對我們不具威脅。但是，這個事實會產生的無可避免的結果，就是我們無法穿越銀幕，去影響他們的生活。因此，我們所處的環境結合了伸手可及的世界，以及完全的孤立感。只有在我們試圖進入影片中的世界時，才會發現在電影世界中的虛幻事實的空虛感。

紀錄片導演試著帶領我們親眼目擊時，常常會朝著銀幕上產生的形象來思考，而不是以他們身處的事發場景來思考。他們扮演的角色不過是觀眾的眼睛，讓自我處於一種被動狀態，無法在他們和被攝主體間架起橋梁。

最終，還是科學目標讓民族誌影片受到最嚴峻的批判。做為描述事物的器材，攝影機可以客觀正確報導的特質，影響了人們對於影片應用的觀念，造成有好幾年的時間，人類學家認為影片是收集

資料的好工具。此外，由於影片探討的都是特殊題材而非抽象事物，人們往往會認爲影片無法清晰表達嚴肅的知性議題。

即使無法下此定論，但許多帶有含糊解釋或曖昧不明的民族誌影片已經足以用來闡述此一結論。犧牲比較正統的分析方式的影片往往在做此嘗試時產生許多缺失。然而其他影片還是得不到人們的認同，因爲它們的貢獻是以一種傳統人類學所無法衡量的形式存在。這當中的每項因素都讓人類學家更加深信那些試圖利用影片做爲人類學最原始媒介的嘗試只不過是自我放任的藉口。更有甚者，每一次失敗的嘗試，都可能會被視爲是充實「負責任的」民族誌的知識寶庫的機會的喪失。

如果是以收集資料爲目標的話，壓根就不需要製作影片，因爲單單收集毛片就足以做爲日後種種研究的基礎。事實上，理查‧索倫森（E. Richard Sorenson, 1967）提出，蒐羅毛片所考慮的也只有此一宏偉目標。然而，許多寫得很差的人類學文章，所做的也不過是類似的資料收集和編目，但在思想和分析上就顯得很不足。這和伊凡‧普里查（Evans-Pritchard）對馬林諾夫斯基（Malinowski）的批評有同工異曲之妙：

這個主題充其量不過是對事件的描述總合。它不是理論的整合……因此，沒有真正適切的標準，因為每項事物在文化的現實中，和其他任何事物都有時間和空間的關聯，不管從哪個觀點出發，都是在同一範圍內發展（1962: 95）

同樣的批評可以用在許多現存的民族誌影片中。如果這項批判有其意義的話——如果民族誌影片不光只滿足於成爲人類學筆記形式的話——就必須繼續努力讓其成爲人類思想的媒介。無可避免

地，會有更多失敗的例子出現。但是，和民族誌有所區隔的偉大人類學電影，也或有成功的一天。

很奇怪的是，讓許多社會學家對於以電影做為人類學研究媒介的方式感到不耐煩的主因是，影片中無可避免地會有與思想有關的資料殘留下來。瞥見原始的田野情境可以是如此直接且令人振奮，對於那些想要多看一些的人來說是很誘惑的，但是它無法滿足那些對於某些特殊理論有興趣的人，這讓他們感到很懊惱。因此，一個環境決定論者大可對於那些把社會關係研究放在環境議題之上的影片嗤之以鼻。

事實證明電影是個很差的百科，因為它們是從有限的觀點來強調某些特殊事件。令人訝異的是，令人們不重視電影的原因，往往就是因為人們認定影片可以記錄所有事情。乍看之下，影片似乎為人們的認知誤謬提供了出口，驗證人們任意解釋的事實。寫實的影像讓我們對於攝影機捕捉事件本身（而非事件的影像）的能力深信不疑——如同倫斯金（Ruskin）說的，某些威尼斯的照片「像是魔術師把事實加以縮小，帶到魔幻世界」（1887）。大家對於攝影的魔力都深信不疑，使得那些實事求是的學者也認定攝影機有此魔力。幻滅的同時，益顯其奧妙之處。

認為攝影具有不可思議的魔力、無所不知，是相生相隨的思考盲點。這也許是因為人們觀賞影片時，傾向於藉由看到的東西來界定拍攝下來的東西。影片之所以讓我們覺得是完整的影像，部分原因是對細節的鋪陳描述，但更重要的是因為它代表了延伸至鏡框外的一連串事實。矛盾的是，這些事實似乎不應該排除在外。幾個影像就可以創造一個世界。我們忽視了那些應該出現卻未出現在影片中的影像。在大多數情況下，我們對於它們應該是什麼樣的影像完全沒有概念。

　　影片帶給人們的完整感，也可能仰賴拍攝影像的模糊。影像呈現的是它們代表的物體的象徵；然而它們和文字或圖畫不同的是，它們和物體本身有著相同的物理本質，只不過它們是經過光化所產生。因此在加諸意義的溝通系統架構下，影像不斷讓人聯想到真實世界的存在。

　　我們可以說攝影機的取景器和士兵瞄準敵人的瞄準器的原理恰恰相反。後者框出所要消滅的影像，而前者框出要保留的影像、消除周圍在同一時空形成的眾多影像。影像變成證據，就好像陶器碎片一樣。經由刪除其他可能的形象而呈現的影像也可以說是思想的反映。這種二元本質就是讓我們感到目眩神迷的魔法。

　　觀察式影片以一連串的篩選過程為基礎。導演受限於鏡頭前自然且同時發生的事情。人類行為的多采多姿、人們喜歡談論過去及當下的生活，正是使此探索方式可以成功的主因。

　　然而，此法和人類學家慣用的手法有很大的差別，也異於其他人類學的大多數原則。（兩個例外分別為歷史學和天文學，因為時間和距離必須以同樣的方式運行）。大多數人類學家進行田野調查時，除了觀察以外，都會積極地在被研究者中尋找資訊。在實驗室科學中，知識的主要來源是科學家發掘的事物。觀察式影片導演發現他們跳脫出一般人類探索的途徑。導演對事情的了解（或是觀眾對事情的了解），有賴於他們拍攝被攝主體時，可以在最自然、沒有任何干擾的情況下，凸顯被攝主體的生活方式。但這麼做只是阻斷了他們進入被攝主體所知道但習以為常的事物的世界，以及任何潛伏在他們文化中、無法經由這些事件浮上檯面的知識道路。

　　此一讓導演將自己排除在被攝主體世界之外的方法論禁欲主義（methodological asceticism），也同時將被攝主體排除在影片的世界之外。就道德及實際應用上都有此涵義。除了向影片被攝主體請求

他們的同意拍攝他們之外，就不再向他們詢問任何事情，導演注定
扮演著藏鏡人的角色。不需要對於架構整個作品的思考基礎來加以
解釋或是與主體溝通。事實上，導演之所以這麼做的主要原因是因
為他們怕這樣會影響他們的行為表現。在孤獨地進行拍攝的過程
中，導演壓抑了為了要拍攝影片而對影片被攝主體所要求完全開放
自然的態度。

　　拒絕被攝主體進入影片世界的同時，導演也拒絕被攝主體進入
他們自己的世界，因為這顯然是導演身處其中最重要的活動。否定
自己人性的同時，他們也否定被攝主體的部分人性。不論是顯現於
個人行為或工作方式上，這些導演最後會斷言人類學的殖民起源。
曾經有一段時間，歐洲人決定什麼是「原始」人類值得研究的課
題，以及需要教導他們哪些東西。這種態度瀰漫在觀察式電影，一
看就是很鮮明的西方狹隘鄉愿情節。在這個例證中，科學和敘事藝
術的結合將針對人類研究中的人性完全去除。這個形式中的觀察者
和被觀察者存在於不同的世界中，只能產生獨白。

　　拍攝影片時「彷彿攝影機不存在」的理想，最令人失望的不是
「觀察」這個行為不重要，而是身為整個導演過程的靈魂角色，和探
索整個實際存在的現實情況比起來，還是無趣多了。攝影機就在那
邊，由一個代表某一文化與另一文化接觸的人所拿著。除了此一特
殊事件之外，尋求孤立及隱形似乎是不具有任何意義的怪異期待。
沒有任何一個民族誌影片是單純記錄另一個社會而已，民族誌影片
一向都是導演和該社會接觸的紀錄。如果民族誌影片想要突破它們
目前的理想主義的限制，它們必須找到可以處理此一接觸的方式。
直到現在，仍少有導演體認到此一文化接觸已經發生。

　　觀察式影片主要的成就在於它再次教育攝影機要如何取景。觀
察式影片的敗筆就在於觀察的態度——觀察式影片讓導演在情感表

現上採取壓抑的方式，剖析事情時又顯得呆板；有些導演覺得自己是宇宙真理的使者，而其他導演則只有輕描淡寫或是在素材中間接帶過。這兩種情況下，觀察者、被觀察者以及觀眾之間的關係就變得很沈悶。

除了觀察式影片之外，還存有所謂的「參與式電影」（participatory cinema），將觀眾帶入影片的「事件」中，巧妙處理大多數影片煞費苦心想隱藏的部分。在此，導演讓觀眾知道他們進入了被攝主體的世界，要求他們將文化直接印記在影片中。這並不意謂它是鬆散漫無目的，且它也不該讓導演放棄外來者可以帶給另外一個文化衝擊的潛在機會。但是，藉由揭露他們的角色，導演提高了該素材做為證據的價值。藉由積極進入被攝主體的世界中，導演可以喚起和他們有關的源源不絕的資訊。藉由讓被攝主體進入他們的世界，導演進而激盪出只有在被攝主體對於素材有回饋時，才會產生的修正、補強以及啟發。透過這種交流，影片自此可以反映出被攝主體眼中的世界。

這個過程可以回溯到佛萊赫提。南努克（Nanook）參與創造了這部和自己有關的影片，「不斷為影片想出新的狩獵場景」（Flaherty 1950: 15）。《莫亞那》拍攝期間，佛萊赫提每天晚上放映剪接用的毛片，依據被攝主體的建議來處理。儘管有些知名的作品採取這方式，但是現今極少導演具有這種洞察力。

某一文化的元素無法用另一個文化的詞語來描述時，民族誌導演必須想出可以將觀眾帶進被攝主體的社會經驗的方式——此舉半是分析，半是雷德非（Redfield）所說的「社會科學的藝術」。但它也可以是合作的過程——導演將自己的技巧及感受，與主角的感受結合在一起。不管他們彼此之間有什麼歧異，最基本的條件就是他們必須有共識，認為影片是值得拍攝的。

　　尚‧胡許和莫林的《夏日紀事》，拍攝的是一群各行各業的巴黎人的生活，就他們對影片感興趣的範疇來探索。儘管眞正掌鏡的人隱身幕後，但不會因此讓觀眾忽略導演所扮演的角色[6]。相反地，正是這部影片的拍攝，將導演及被攝主體結合在一起。

　　《夏日紀事》是精心製作的實驗影片，是典型的一九六〇年代的思想及導演潮流的代表。值得注意的是，爲何這一部不凡的影片中的幾個想法在拍攝的幾年後，還能深植在民族誌導演的思想中。這個拍攝方法不同於那些試著去背負教育使命、或是爲瀕臨滅絕的社會緊急保留完整紀錄的那些影片。

　　當然，這種紀錄的價值有待商榷。除了一些最膚淺的行爲外，影片或許無法解答人類學更進一步的問題。要徹底分析社會現象，往往要能清楚資料的來龍去脈。在尚‧胡許作品中的主要部分可以看出，他認爲要進一步了解過去的社會（及該文化的探究）時，沒有確切觀點爲基礎的「搶救人類學」（salvage anthropology）比起那些研究者熱切從事的知識研究，更加冒險。他的意思似乎是，如果我們可以確切無誤地解讀事件中的某一部分，可能比實地勘查更能忠實呈現事情的樣貌，其成功之處正在於捕捉最膚淺的樣貌。這個說法不同於李維史陀。李維史陀認爲人類學比較像天文學，從遠處觀看人類社會，且只辨識當中最閃耀的星。

　　尚‧胡許認爲在方法上，人類學研究的過程必須是從內部挖掘而不是單純地觀察，因爲這樣會很容易讓人誤以爲已經了解事實。發掘的過程中，無可避免會打斷一個人朝目標邁進的幾個階段。但是此人類考古學和其素材間有很重要的差別：文化是普遍的現象，經由人類的行爲呈現出來，不管是對熟悉事物或是很特殊的刺激的反映。社會的價值在於其所建造的夢想和眞實世界。往往只有帶入新的刺激時，研究人員才能撥開一個文化的層層面象，了解其基本假設。

詹姆斯・布魯（James Blue）和我於一九七二年合作拍攝《肯亞波朗族》（*Kenya Boran*, 1974），此片揭露的部分事項就是經由這個過程產生的。沒有被攝主體的參與，他們所處情況的某些面貌就永遠無法表達出來。有一次，在男人的典型茶敘場合中，我們要求古優・阿里（Guyo Ali）提出有關政府鼓吹節育的話題。結果現場最保守的長者伊亞・杜巴（Iya Duba）馬上跳出來大聲反對。他在答覆中提出他對於農村社會生育數個小孩的看法邏輯，接著又滔滔不絕地為牛群放牧辯護。如果沒有這麼強烈的刺激，他似乎不太可能一吐為快。事實上，這是我們停留期間，遇到對該地區經濟價值最清楚表達的一次。

和被攝主體打成一片可能變成一種表象——短暫認識拍片人員會讓人覺得放心，但除此之外就沒有了。要使影片可以突破傳統的旁白方式、獲得更多意義，這種認識必須發展為真正的對話。

有時候人們只聽到對話的一半。最早的例證可推至孤獨者的默想：洛曼・克洛伊特（Roman Kroiter）的《鐵路扳閘夫：保羅・湯寇維茲》（*Paul Tomkowicz：Street-Railway Switchman*, 1954）也許可算是鼻祖，而喬治・普洛藍（Jorge Preloran）的《肖像畫家》（*Imaginero*, 1970）是最具震撼力的影片。有時候它變成一種表演——由於攝影機的刺激，被攝主體被迫開口講話，例如雪莉・克拉克（Shirley Clark）的《傑生的畫像》（*Portrait of Jason*, 1967）或是坦亞・巴拉汀（Tanya Ballatyne）的《我無法改變的事》（*The Things that I Cannot Change*, 1966）——在這部片中，失業的父親無法拒絕或控制自己呈現在世人面前的形象，然而，他正好應證了尚・胡許所說的，不管他試圖讓自己有怎樣的形象，他只是更凸顯出自己的真實面貌而已。

有時候，角色扮演的方式提供了必要的刺激。在尚・胡許的《非洲虎》中（一九五四年拍攝，一九六七年完成），年輕主角答應

演出他們渴望很久的冒險。他們藉由故事來揭露自我形象，就像
《夏日紀事》中的馬瑟琳（Marceline）藉由影片角色來說出她從集
中營回來的艱辛歷程。

　　這是參與的一種方式，但依舊是影片操縱主角。未來進一步的
發展是主角參與影片的計畫，體認共同的目標。但是此一可能性仍
有待探索——導演將自己交由被攝主體任意處置，且與被攝主體合
作，創造出影片。

　　電影與人類學之間要建立有用的關係，還是受制於被觀察者及
觀察者雙方裹足不前的態度。要達成此一目標，必須拓廣影片和人
類學可以接受的形式。人類學必須接受取代文字的領略形式。最終
能夠呈現這些可能性是否可以成為事實的是影片，不是空洞的理
論。民族誌導演可以從放棄他們對於何為好電影的先入為主的概念
開始。這就足以說明影片不一定是美學或科學的表現，它可以說是
研究的活舞臺。

<div style="text-align:right">原文寫於一九七三年</div>

結語 [7]

　　如今，我們可以清楚看出一九七〇年代中期的觀察法及參與法
是重新塑造民族誌影片拍攝手法的一部分。它們承襲了早期一連串
將旁白、教導及吟詩方法帶入民族誌影片中的一連串變革。而它們
之後則出現了強調自我反身性（self-reflexivity）、互文性（intertex-
tuality）及其他後現代風格元素的電影。每一次的創新都會以某種
形式保留下來、融合，為民族誌影片架構出深廣的風格。

　　觀察式與參與式影片間的界線愈來愈模糊。一九七〇年代，許

多人關心的是作品的意向。強調差異的同時，我們可能淡化了這兩種影片和早期紀錄片風格上更值得注意的演變。這兩種影片藉由讓觀眾了解到，影片是人類代表（手持攝影機的導演）的產物，不是對被攝主體做公正第三者的「定論」，試圖讓觀眾處於更有利的位置，來詮釋呈現在其面前的題材。

　　雖然許多觀察式影片的導演可能會希望以「假裝攝影機不存在」的方式來拍攝，但當中的代表人物並不相信他們拍攝的是完整的第一手文獻，大多數人也從不認為觀察式紀錄片可以如某些評論家認為的，有清楚的意識型態[8]。事實上，觀察式紀錄片的主流精神和此一觀點恰恰相反，其主張也較為平實。仔細觀察這時期的影片，我們可以看出導演關心時事，反對將影片視為無所不知、採取中立的政治立場[9]。回顧這些作品，可以更清楚看出他們選擇被攝主體時，充滿鮮明的個人色彩，強調獨立導演的個人觀點。觀察法往往暗示其發現是偶發事故及短暫狀態，而無法解讀出觀察式紀錄片的真正面貌，也許觀眾及評論家要負大部分責任。

　　由於當時人類學也有所改變，因此希望可以有更「客觀」的影片紀錄的天真想法也就比較少聽到了。早期大聲疾呼要民族誌影片更具科學觀，或是成為一種藝術或娛樂的呼聲，也因為許多先前人們深信不疑的對科學事實的假定已普遍受到質疑，而開始減緩。一般大眾比較能接受的是，實證主義者眼中的單一民族的真實面貌，都是有待人類學加以描繪的人為架構。

　　結果，那些以圖解描述（schematic description）為基礎的人類學知識不如以往般的權威，以經驗法則為基礎的人類學邏輯描述又捲土重來。結果就是為影片的述事性及讓人產生共鳴的特質增加新的樂趣，讓人們了解到，藉由影片傳達的知識讓人類學增加了可信度。事實上，最近有些人類學著作是以影片形式來表達。這種重心

的轉變可能也為人類學影片提供新的機會[10]。比較少有人認為民族誌影片應該遵循傳統的科學模式，以使其具有人類學價值。眾所皆知，民族誌影片有其正統的方法。遵循這些方法，也許可以有效填滿人類學論述中，部分認識論（epistemological）的不足之處，讓人類學有更新的觀點。

在前文中，我概略描繪出「參與式電影」做為影片導演和被攝主體合作及共同創作的可能展望。今天，我更認為這會造成混亂的未來願景，讓雙方在闡明真正的想法時會受到制肘。我比較希望可以創造出一個互文性影片（intertextual cinema）多重作者（multiple authorship）的原則出現，並且加以取代。透過此一方式，民族誌影片在論述與事實有關的爭議觀點時，可以處於比較有利的立場。在影片的世界中，觀察者和被觀察者之間的藩籬比較不那麼清楚，影片的交互觀察及交流則占有愈來愈重要的分量。

<div align="right">原文寫於一九九二年</div>

此篇文章是為一九七三年第九屆國際人類學及民族學研討會（International Congress of Anthropological and Ethnological Sciences）在芝加哥舉行的國際視覺人類學會議（International Conference on Visual Anthropology）所寫。文章最先刊登在保羅‧哈金斯（Paul Hockings）編輯的《視覺人類學原則》（*Principals of Visual Anthropology*）。

1　取材於他為盧‧德‧赫希（Luc de Heusch）的《電影與社會科學》（*The Cinema and Social Science*）所寫的序言。

2　許多人稱維托夫為觀察式紀錄片之父，就他以「電影眼」來背負探索現存世界的使命來看，他的影響力可以說不容置疑。但是維托夫影片中反映的是蘇維埃影片中由片段故事拼湊而成的特色，影片的時間及空間的架構比較偏向被觀察者的知覺心理學，而非拍攝事件的架構。巴贊認為佛萊赫提拍攝的東西才能算是連續的電影（a cinema of duration）。

3 馬布瑞奇在一八七二年初次嘗試拍下馬匹奔跑的一連串動作,但直到一八七二年才成功。他在跑道上架起繩索以啓動數臺相機。一八八三年,他應賓州大學之邀,進行拍攝動態中的人類和動物的計畫。爲此,他設計了更複雜的裝置。一八八二年,李藍·史丹福(Leland Stanford)出版馬匹的攝影集,而馬布瑞奇拍攝的十六本動物攝影集於一八八七年問世。美國畫家湯瑪斯·艾金斯(Thomas Eakins)早在一八七九年就對馬布瑞奇的作品感興趣,之後他也出版了動態人物的連戲攝影。德國的奧圖馬·安舒茲(Ottmar Anschütz)也在一八八五年對人類及動物的連戲攝影做類似的實驗。在法國,艾提思—茱爾·馬雷改良天文學家皮爾·傑森(Pierre Janssen)的裝置,發明了可以在電影旋轉盤連續拍攝鳥兒飛翔的景象。他的成果於一八八三年展出。喬治·迪梅尼(Georges Demeny)曾經擔任馬雷的首席助理,他在一八九五年放映六十釐米的不同場景的電影,使得人類歷史由連戲攝影正式跨入電影;同年,盧米埃兄弟也慶祝「印度沙龍」(Salon Indien)的上映。

4 赫格惱於一八九五年開始,在巴黎的西非民族博覽會上拍攝烏洛夫族(Wolof)的陶藝製作,但他最感興趣的是生理學及身體運動的風格。一九〇一年,史賓塞受到阿佛列·寇特·海登(Alfred Cort Haddon)的鼓舞,前往澳洲中部拍攝阿蘭達族(Aranda)的舞蹈及祭典。海登在一八九八年隨劍橋探險隊前往托倫斯海峽(Torres Strait)探險時,帶了一臺盧米埃兄弟的相機,記錄下生火技巧及舞蹈。維也納的物理人類學家魯道夫·普西(Rudolph Pöch)在一九〇四年於新幾內亞、一九〇七年於西南非,拍攝最早成功錄製同步聲的民族誌影片。

5 《住宅問題》(*Housing Problems*, 1935)爲英國商業天然氣協會(British Commercial Gas Association)所拍攝。

6 莫里耶(Roger Morillère)、庫塔爾(Raoul Coutard)、塔布(Jean-Jacques Tarbès)及布勞特(Michel Brault)。

7 此一結語幾乎在二十年後才完成,是爲了《視覺人類學原則》的再版而寫。

8 參閱卡瓦迪尼(Cavadini)、史壯恩(Strachan 1981)及麥克本(Macbean 1983)。

9 要有更進一步的了解,參閱萊文(Levin 1971)、羅森塔爾(Rosenthal 1971 & 1980)及薩瑟蘭(Sutherland 1978)等導演的諸多專訪。

10 參閱陶希格(Michael Taussig)的《殖民主義與未開化者:一個恐怖與治療的研究》(*Shamanism, Colonialism and the Wild Man: A Study in Terror and Healing*, 1987)。

第五章
風格的共犯

　　在此，我以或將成爲影像民族誌史上最奇怪的註腳來起頭。數
年前，一位心理學研究員設計一項實驗，測量美國男人對去勢的焦
慮（Schwartz 1955）。爲了觸動這種焦慮，他安排研究對象進入戲
院，讓他們觀賞澳洲中部原住民割包皮儀式的影片。我們可能會覺
得此種方式不妥，尤其是我們不習慣目睹文化衝擊如此直接處理，
因而對文化的相關性產生警覺。

　　回想起來，這位研究員的方式其實是對我們的無情諷刺。在最
近的研究中（Martinez 1990），可以看到逐漸增加的例證：有許多影
片旨在加強交流而不是造成衝擊，但播放之後，卻反而在部分觀眾
身上造成反效果。大部分的人類學及民族誌影片並不單單是爲人類
學者而拍；以人類學手法表現的潛在暗喻中，若有一個是用來治療
文化狹隘之用，那麼很顯然地，對部分觀眾來說，這個藥可能下
錯，也可能下得太重了。我們終於開始嚴肅看待觀眾如何與影片互
動而產生的意義。但這只是其中一個議題，我們需要同樣關心先前
討論過的議題，了解含蓄散漫型態呈現的影片如何與其試圖描繪的
文化重疊、交互影響。

　　大家都聽聞過佛萊赫堤（Robert Flaherty）去了薩摩亞（Samoa）
與亞蘭群島（the Aran Islands）卻找不著《北方的南努克》（*Nanook
of the North*, 1922）需要的戲劇衝突效果，只好自己發想。就算他真
的捏造《北方的南努克》大部分劇情，這種大規模而外顯的評論可
能讓人忘了質疑其他相關聯的問題，例如：相較於人類學著作，爲
什麼民族誌影片常常描繪某些社會族群（例如伊努伊特人），而儀式

及物質文化影片則又偏好描繪其他特定族群？民族誌影片到底被它自己尋找（或建立）的鮮明角色影響了多少？關於這一點，一般人會立即想到民族誌電影中的「明星」，像是南努克、達莫爾（Damourè）、奈（N!ai）及翁卡（Ongka）等赫赫有名的人物。

　　知識與美學之間的關係向來很微妙，人類學與影片之間尤其如此，其中有部分是因為使用影像來表達人類學知識的正當性仍待探討。使用文字定義世界也許更能讓人了解，但這多半是因為這種較老的方式與文化傳統有相同的文學及語言淵源。但是，當研究的主題是異文化，其他不同且較不被注意的問題就會跟著出現。

　　奇爾伯・路易斯（Gilbert Lewis）曾於「神奇的外貌」這份報告中描述，因為弗雷澤（Frazer）的關係，《金枝》（*The Golden Bough*）那些令人生疏的文化風俗給人奇異的超現實感，讓人寧願將之歸類為神奇的信仰，而不認為是日常行為。的確，他提到了人類學著作可能讓平凡的事情變得詭異，歸因於寫作無法充分描述某些前後關係，致使情境陷入陰森的孤立之中。圖片能夠協助克服這方面的問題，無可避免地也會帶來本身的困擾。路易斯認為，任一種表現型式「都需要加以修改，以適應新的、生疏的主題」。

影片風格與文化風格

　　影像民族誌要發展一貫準則，其中一個困難就是從拍片來清楚說明基本原則，但影片產量不但稀少，且每隔十年又會歷經技術及風格的改變。之所以有這些改變，是因為民族誌影片不僅僅只是人類學的另一型式，它在電影文化下其實也有自己的一段歷史。跟腳步遲疑的民族誌導演相較，人類學的方法有時顯得更能保持穩定。

　　雖然如此，民族誌影片的方法多變常顯得虛幻。縱然注入部分

人類學思考，但其源頭主要來自歐洲創作的紀錄片，其體例仍包含早期歐洲對行為及論述的創作及假設。與多樣的人類文化相比，甚或考量紀錄片風格的不同，顯得它在文化的展望上相當一致與獨特。如果對待新主題需要使用新手法，那麼民族誌影片則常常做不到這點。這種狹隘的風格導致影片在呈現其他族群的社會真實面貌時產生偏頗。這樣的不平衡也同時代表當紀錄片手法普及為國際影片語言（大部分要歸功於電視）時，它們也很可能影響當地文化的自我表述及生存差異。

　　我認為民族誌影片慣常使用的手法讓部分社會族群在閱聽人眼中顯得易於親近、有理性、有吸引力，但應用於文化風格迥異的社會族群時，這種方式就變得相當不充分且無法清楚表達。它們的確會讓社會族群看起來更加奇怪，甚至比奇爾伯‧路易斯形容的更為嚴重，加再多口白及解釋也發揮不了多大作用。

　　這個問題不像導演與主體之間、或主體與觀眾之間的文化差距般那麼簡單。這種文化的不相容比較偏向於再現的方式，包括使用的技術。因此，若沒有根本的改變，不管是由來自第一、第三、或第四世界的導演執行，結果都一樣，畢竟大家都共享同一種全球性的影片文化。

　　影片有一種似是而非的傾向，常常將許多習俗順化到讓人看不到的境界。導演可能很清楚替代方案可不可行，索爾‧沃斯（Sol Worth）、約翰‧阿戴爾（John Adair）、艾瑞克‧麥可思（Eric Michaels）及文森‧卡奈力（Vincent Canelli）都曾費盡心思如此展現，卻不是很了解這樣的手法會把他的影片推向某一方向，阻礙了其他面向。這不僅影響了一部影片的成敗，還讓導演（我認為必須加上電視公司）傾向拍攝某些特定社會族群，或者著重於特定的文化特色，例如祭典、儀式、工藝。只單單因為「適於拍攝」而過於

強調這些部分，就像人類學對語言及親情多所著墨，就是因為這些比較容易書寫。

　　這個問題常被忽視，或以詭異的權宜之計帶過。許多影片留下與導演反其道而行的困惑證據，像是有些影片無法繼續之時，突然使用浪漫的意象、口白、或一九四〇年代的好萊塢蒙太奇手法；其他影片則在採用的手法下暴露了自身的空洞，例如拍攝的人總有倒影、所做的事好像會累積出什麼有意義的結果，但這些累積總無法具體化；或是攝影機聚焦放大一張完全顯露不出任何意思的臉孔——只是這樣還好，更糟糕的是，這些錯誤的強調還促成一個沈默、不平衡世界的形象。

　　有不少以澳洲原住民為主題的影片，包括我自己的一些影片及一些原住民導演拍攝的，都讓我非常在意這些奇異。這些影片如音叉般發出有個性的音調，有如發自很遠的地方，像是群星的光譜痕跡。有時的確可以怪罪導演對原住民社會的不了解或缺乏共鳴，但更有可能是肇因於這種主題的複雜、以及沒有相匹配的電影風格可以對應文化展現的風格。

　　威廉・史丹納（William Stanner）寫過很多有關一九五〇年代的原住民社會的著作。他可能是最有知覺力、涉入政治最深的人類學者，將問題與原住民的參考體系串在一起。他寫道：「在我看來，原住民思維的基本模型是類比的，非常具有隱喻性……我是指歐洲及原住民團體一直處在局部盲的困境，常常因為與原住民的絕對傳統之密切關係而陷入盲目狀態」（1958: 108-9）。他並加注說，那樣的盲目同樣延伸到對我們自己的敘述與描繪之潛在預測。

　　如果這樣的困難損傷了部分民族誌影片，在不輕視導演的情況下，也真的可以說其他影片從這些文化——也就是對西方導演規則完全出借的文化中——受益了一些。彼得・路叟斯（Peter Loizos）

曾讚揚瑪莉莎‧里維琳‧戴維斯（Melissa Llewelyn-Davies）在《女性的歐拉摩》（*The Women's Olamal*, 1984）的訪談中肯，而且在沒有涉入事件的情況下，注意到那影片如何符合古典悲劇中的時間、地點、人之三合一（1993: 133）。我們得到剛好足夠用來詮釋事件的資訊，而這些解釋來自瑪塞人，有的是來自於直接對鏡頭演說，有的則是在被觀察的互動之下。劇情是亞里士多德學派的，而瑪塞人對本身之生活及社會體系下的事件也有極佳闡述。包括我在內的其他導演，都在東非田園家的文化風格中找到一種相似的開放及辯才，那時的目的正是要遠離權威解釋，依賴被描繪者的自我顯示及與社會的互動。（圖十一）

其目的反映了一個西方現實主義傳統，即依靠在某種程度之言語與行為的字義上，著重在能具體化更深層社會議題的事件上。若要行得通，需要社會參與者用相似於日常生活的方法表現。它需要一個贊同公開演講、表達個人情緒與意見，以及就算不一定要像《女性的歐拉摩》中的公開正反辯論，但也能開誠布公解決衝突的社會。

但我認為這些前提也同樣貫穿到另一個層次。當民族誌影片不遵守古典編劇法模式時（通常如此），它們就利用起某些起源於攝影及編輯的正規手法。因此，就算是由人類學評述引導去關懷經濟或政治的影片，也會從反映歐美期待之因果關係、年代順序及人際關係行為等視覺角度著手。

紀錄片的外貌

若民族誌著作認定我們即使未曾經歷仍然可以被告知，那麼即使是含括了解釋的民族誌影片，也會認定我們可以從影像中得到某些經驗、以及就某種程度來說能將那些經驗內化。影片在一開始便

圖十一：肯亞圖卡納的演說形式。出自《婚禮的駱駝》（一九七七年）。

利用影像對我們宣示，藉以建立同情心，這些宣示通常藉由影像產生，讓觀眾對觀看的對象產生義務，而這可以視為一種服從或脆弱的顯示，因為觀看的對象引起我們的興趣及保護感。因此，「解說」這個名詞除了必須考量有條理的敘述主題及前後關係外，還必須完全考慮到暴露自我。透過由此得到的優勢知識，觀眾投入了一個問題或一趟旅程。

　　劇情片與非劇情片的拍攝及剪接手法，首要用於從各種角度卸除影片主體的警戒、滲透之，以取得與觀眾的牽連感。這是一種誇張，超越一般視覺的界限，運用廣角及特寫來達到擴張及親密的效果，使用蒙太奇及連戲剪輯濃縮並加強有涵義的動作，藉由場鏡頭來導演出對細膩行為的凝視。紀錄片的解釋技巧之所以運用不同類型的直接或間接表達，可能是為了認知一個事實，那就是：雖然自我揭露可以寫成劇本，但必須創造出新的方式，如訪談，才能將其自真實生活中萃取。

　　部分習俗似乎與特定行為風格期望有關，例如假設劇中角色表達人格及渴望時，有明顯的視覺效果，就可以用特寫捕捉臉部表情。反應鏡頭（reaction shot）、過肩鏡頭（over-the-shoulder shot）、觀點鏡頭（point-of-view shot）等，全都顯示出對行為表達及反應的全神貫注，專門用來傳遞內心狀態，引起認同。這些技巧反映出西方社會對發展個人意識型態及心理狀態的關心，尤其是準備某些測試的時候。當電影愈來愈依靠容易被認出的「類型」（這似乎也是動作片的趨勢），它會重新融合其他戲劇傳統、拉廣鏡頭，如歌舞劇或希臘悲劇的面具與戲服；或如某些運動，有巨大的舞臺，可以從遠方觀賞。運用在與專家的訪談上，尤其是電視上的「名嘴」，特寫的進一步涵義在於假設一個有階級劃分及專門化的社會，其中的部分人士擁有威信，可以定義社會的真實性或代表他人發言。

　　西方電影的內在和角色敘述並非只在特寫鏡頭裡，也會利用運鏡／反鏡頭或對角鏡頭去建構出影像空間，讓角色在此空間移動。這空間成為觀眾暫時寄情的處所，或是像尼克‧布朗（Nick Browne 1975）口中慣稱的「文本裡的目擊者」。

　　其他結構，例如場景的架設，指的是含有更廣涵義的文化預設。例如，典型好萊塢式連戲剪輯的濃縮時間特性，以及大部分紀錄片慣用的一連串主要步驟來做類似壓縮的過程，都表明其為本質論而非知識的全觀。如此一來，也許會對影片如何代表其他社會的理論和活動而帶來回響。即使沒有呈現整個過程，但仍能以鏡頭或連續動作來表明對社會成員有重要性的事。這種線性剪接也許旨在對抗另一種思考方式，認為可以多方辨識不同主流的客體與事件。西方的因果觀正意指這樣的結構，如同強調精確的年代學用於報導時，我們可以看到角色在取鏡時的進出，或是以鏡頭的淡出淡入手法表示。

　　對現今這種線性剪接手法來說，一個特別的例外則是平行動作剪接的傳統，也就是兩種動作並列，讓它們看起來像是同時發生的。微觀來看，這類剪輯是相當簡單的裁剪，最主要的目的是消弭現今手法的落差。若是用在大一點的範圍，平行剪接往往意指匯聚的兩條路線與最終的碰撞，此手法可用於西方電影常見的衝突結構的圖像式類比。

　　對西方世界的導演來說，衝突幾乎是基本的必要元素，如果沒有明白表現，也要透過問題的解決來呈現。在所有的表現手法裡，這種方式出現得最頻繁。民族誌影片裡的衝突結構，指的多是真實或潛在的衝突會為影片事件帶來文化規則，例如：新成員通過測試並再度確認社會階層、童年的競爭解釋了人格的養成。不管翁卡的摩卡（moka）是否舉行，或者哈利是否出現，事件揭露的正是人們

生活的準則。在更深的層次中，類似的事件揭櫫的是社會裡未解的悖論，那些有關於權威、忠誠和慾望的衝突訊息。

民族誌影片的策略常是企圖在社會結構裡尋找意義非凡的裂縫，像是奈在康族（!Kung）社會的拒絕和疏離。觀察式影片等待人們脫下社會面具，顯露隱藏的字我。影片會強調傳統中「正常」與實際行為之間的緊張關係或矛盾，甚或是社會上的異類或邊緣人。有時，這些方式對人類學家和導演的意義，甚至大過被拍攝主體的意義，但許多社會衝突其實是能引起注意的正當主題，是人們關切的議題所在，提供了調校社會全貌的機會。

對於衝突結構的依賴是假設有一個社會，其中的成員會捲入一連串矛盾的義務，同時也必有某些人可以從中獲得好處；另一個社會則認為這些事很愚蠢。我在原住民社會的經驗讓我相信，原住民社會是有系統地抗拒衝突結構與影片的說明手法。一部分是因為理論的形式所致，就像史丹納指出的，是高度隱喻式的，而且在不那麼正式的情況下，還常常是簡潔且多重交叉式的。在這裡，言論或臉部特寫都未針對個人情感與意見提供任何公開管道。個人的沈默被視為美德，語言只是藝術、文獻、儀式的表象，被我視為一種文化的「標誌」。（圖十二）

所以，就導演的觀點來看，原住民社會互動風格正是東非牧民直言無諱的實用主義的最大反襯。衝突被小心地隱藏在這些場景之後，要是情勢失控，便失去原有的治療效果，變得危險。人們會避免有爭議的問題，或以比喻的方式處理。這並不表示原住民族缺乏個人野心，而是公眾的福祉繫於人際關係的不斷強化與修復。

換另一個說法，原住民自我表達的形式是更典型的碑銘式而非解釋式。一部講原住民文化的影片比較應該是列舉式的而非比較式的，含納對土地權利、知識或其他文化遺產的展示。對這些原住民

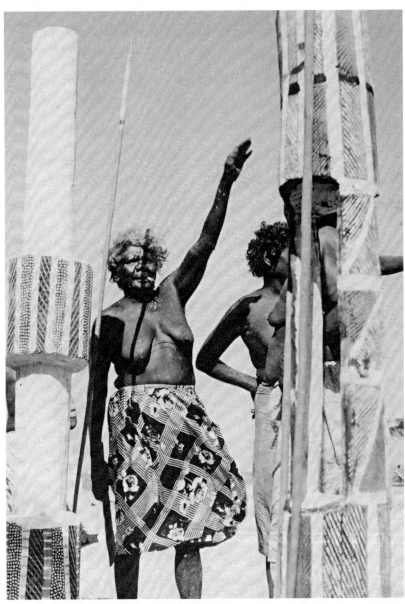

圖十二：「上了標誌」的文化。照片攝於《再見老人》（*Good-bye Old Man*）拍攝期間（一九七五年）。

來說，「展示」這個動作本身，已充分表現出權利的轉移。所以，這樣的影片不需再多加解釋或提出更多爭論與分析，光是存在本身，便是政治或文化的有力主張。

民族誌之聲

不同文化風格的認知必須跟更有效的民族誌學主張有所關聯。民族誌影片跟當地或該國的影片製作有所不同，因為它嘗試從某個社會的角度去解讀另一個社會。它的出發點是由兩個不同文化，或稱之為兩種不同出處的生命的邂逅所產生。兩者相遇後產生的，是更進一步的、特別的文化紀錄。民族誌影片已不再是某個社會對另一個社會的私有筆記或日誌。它接觸到多重觀眾群——民族誌影片一定會為它們所扮演的社會來觀賞和使用。其中第一個結論就是，民族誌影片必須比它所聲稱的更精確——或者更謙虛（對於觀眾能更正確解讀出這些限制，它有相對的職責）。另一個結論是，應該要從兩個方向來探討它，而非單一討論。

其實，問題在於民族誌影片如何去想像、取鏡。自一八九八年以來，民族誌影片的拍攝經歷了一系列改革，引進了敘事、觀察、參與的步驟。每一部影片都會粉碎導演與觀眾之間定位的假設。現在，每部片都根據它的單一本質來審查。如果我們處於新的改革之中（我相信我們正是如此），那這改革必定是對多種聲音感興趣，且偏向文本交互（intertextual）的電影藝術。

我認為我們已經看了新的改變，這些強調作品來源及列舉的文化觀點的改變。影片很少被當作全然或決定性的描述，但相等的，也很少有導演會對主題的單一性作假。現今社會已不再單純完整，或從沒受過外來及歷史上的外力入侵。但這只是影響民族誌影片製

作手法和大型結構變革的起頭而已。

作品來源的強調有兩個重要的結果：一爲澄清影片的出處，二爲使觀眾更能了解、接受影片的策略而尋找新方向（一部有公開主題的影片更容易被認定爲稀罕的）。其他影片手法的修正來自外來文化的借用或對於文化衝突的直接反應。我認爲，我們將會逐漸視民族誌影片爲一個主要和次要層級再現的交流，一個文化論述的洞察，或是對彼此的題記。影片將會更常使用重複、聯合剪接、非敘事結構等技巧來取代重點及線性模式。重點外移的主題將會導致影片探討到之前重要事件的未經檢視或其外圍的觀點。

這些轉變的其他涵義，或許更重要的，就是針對民族誌影片的多重觀眾必須面對現實版本爭論的認知。他們必須回報過去被遮蔽任何主題的經驗，從中解脫。我認爲，影片將會成爲多重作品根源、對質、交流的寶庫。我們將會看到更多民族誌影片重新部署現有的主題，併入平行的解釋。我們也會看到有更多片子從不同方向的起點匯入到同一個主題。

最近幾年，民族誌影片已經不吝去傾聽主題的聲音，更加注重不同文化傳統的交會與混合。在我看來，它並未導致一個混亂如鏡中鏡或永無止境的嵌套盒這樣的文化相對，也不暗喻對人類學分析的放棄。它可以幫我們更有效地將自我與他人之間的問題改寫成相互的關係，而影片只占這關係一個很小的部分。

原文寫於一九九〇年

　　本文爲一九九〇年九月由皇家人類學協會在曼徹斯特大學舉辦的第一屆國際民族誌電影影展之主題演說。最初發表在《影片的民族誌》，編者爲彼得·伊恩·克勞夫、大衛·托頓（曼徹斯特大學出版社，一九九二）。

第六章
誰的故事？

　　二十年前，人類學家和民族誌影片導演對於作者描述人種從未被質疑的語氣開始感到不安。在他們描述主體的語氣裡，聽得出對作品慢慢秉持開放的態度。介入的這些年來，民族誌開始呈現對話和對位法的結構。不過，近來觀察家對於作品中一如往昔的被征服語氣而議論不已，靠某些不名譽的方法去包裝成最後的民族誌作品，結果產生新的自我批判：有時是對文化描述的可能性產生基本懷疑，有時則是陷入麻痺或不時困於罪惡感。不斷致力於人類學著作的作家及相關影片的製作人，在今天帶著更多的政治意識和表現道德規範的態度來創作。但是這種認知有可能演變成更嚴重的自貶，或是民族優越感的道德緊張。在我們先入為主的觀念上，在自己關心的事情上扮演的角色遠比在他者關心的事情中的角色更為在意。

　　影片本身就是一種客體，如其他客體一樣，具有多重身分。對你而言，可能是一把鋒利的斧頭；在我們眼裡，不過是個紙鎮。影片在私底下是對話的性格，並列了作者和主角的聲音。顯示於外的性格卻也可能是對話性，這時可能會以作者反差最大的那一面來呈現。我有一張一九三〇年代的攝影明信片，上面有一個肯亞瑪塞族（Maasai）男性，一隻手拿矛，另一隻手拿牧羊人的手杖，耳朵上掛了一個雀巢濃縮奶粉的錫罐。這張照片及其弦外之音可以有不同層次的解讀：從最淺顯的一個玩笑（一個野蠻人把相似物品誤判的錯誤），到雀巢奶粉對第三世界帶來的衝擊，都是可以解讀的層次，我看到的卻是一個社會產物被另一個文化使用。（圖十三）

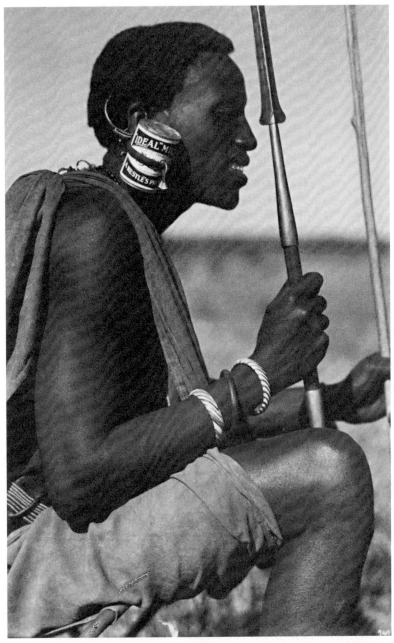

圖十三：肯亞瑪塞人的攝影明信片（一九三〇年代）。

這種圖片是非常矛盾且超現實的，就像麥克斯·恩斯特（Max Ernst）的神像獸形化的風景畫，或是把骨灰罈拿來當傘架。[1]這類影響的幽默在於它的不協調、不同事件裡交疊的存在的認知，以及重疊的事件。有些人類學的影片把兩種文化融合在一個影像上，表現出類似的自相矛盾，例如那幅著名的似兔又像鴨的圖畫（圖十四）。事實上，我們可以說這種圖片把兩種差異不小的文化主體融合為一，而又將另一個文化的某些特性合理化。

人類學及其橫越文化真相的特性，常常遊走於超現實的邊緣，但其致力於將馬林諾夫斯基（Malinowski）口中的「怪異係數」（coefficient of weirdness）經由文化轉移的方式中立化（Clifford 1988: 151）。然而超現實主義的這一課，是矛盾經驗的獨特性，必須用來產生新的視野。所以，假如這些影片有特別在人類學上或更廣大的特殊價值，就是它們讓我們面對了其描述不同世界的相遇。

有時，這些不同世界的特性在人類學家和導演創造的人種議題上，使用了矛盾和擾亂重心的力量。比起文字，照片和影片更可能因此而扭曲，全都是因為照片和影片與其內容裡的實體生活及感官上的生活，共同分享了分鏡頭劇本。這種將另一種主題連結在一起的力量，在創作者的意圖之下，有時候是有顛覆性的，有時候不怎麼平順，常常由創作者精心設計。這種連接的力量有時候是很多人類學影片裡主宰興衰的原因。我現在要講的是，收集來的人類學資料必須要有相當的共通性，但是有時候會讓人覺得這些成果並不完全，甚至有時候會拖垮整個進度，令主角要求收回。

一九七八年的十月，茱蒂斯和我在北澳大利亞的邊防哨拍一部影片，那裡有一小群原住民正嘗試重新整理部落的土地。他們的計畫完全著眼在傳教士時期就傳下來的一些古老的祖地，希望召集那些在灌木附近吼叫的乳牛，使這一片土地變成有經濟價值的基地。

圖十四：長得像兔子的鴨子。

要注意到像這麼小的原住民族群，他們的生存是如此不安穩，從文化上和經濟上而言都非常重要。從此地往北的五十公里以內，這些原住民整理好的土地上，共有八百位居民，卻使用了七種不同的原住民語言。有些部落的人數很少，未來是否能成為自治團體，取決於少數活躍家庭成員的抱負和力量。

大約有三十人住在北邊的邊防哨，大多沒有放牧乳牛的經驗，要不就是幼童。領導他們的族內長老在年輕時當過牲畜商人及牧場主人。他的身體已經不再強壯，從很久以前，邊防哨裡大半工作其實都交由他姪孫，一個名叫伊恩‧朴齊慕卡（Ian Pootchemunka）的十三歲男孩一手包辦。伊恩非常勤快，不僅為他人立下榜樣，也認為自己的使命將是繼承長老的地位。部落的繁榮與否，似乎大部分只決定在一個人的力量及生存上，這是原住民生活裡很重要的一點。

我們的影片就反映出這個特色。一開始的重心在於那位長老，結束時卻把焦點全集中在那位小男孩身上。拍完片之後，我們卻聽說男孩因病過世了。在那一刻，我對這個主題的領悟轉變得非常劇烈。在一些無法預測的面向，我本來覺得影片中有某些程度是直接鎖定在那個男孩身上，也是屬於他的。影片彷彿讓他的生命、他的希望和他的死亡變得具體，無法和他所屬的社群分離。雖然這個念頭由於他的死亡而變得特殊，但我相信這種看法是原先就存在的。我們聽到他的死訊時，這部影片也隨著他死去了！我們只能在一段時間過後再回到那裡，因為那男孩的雙親希望我們回去那裡，完成男孩的回憶。（見《三位騎士》[*Three Horsemen*, 1982]）。（圖十五）

提及此事的重點是為了理清：這是誰的故事？這部影片到底是我們的故事，還是那個男孩的故事？要如何在沒有我們的認知下，

圖十五：伊恩・朴齊慕卡在茶樹駐紮地的牧場。出自《三位騎士》（一九八二年拍攝）。

藉由他們的主題來引導？藉著什麼樣的方法，才能區別這是我們或他們的影片？在所有的角度裡，一部影片對於拍攝者（有時可能是在討論狀態）及實際上在影片中留下腳步的人，是不是同樣的東西？「誰的故事」這個問題，因此有了本體論及道德方面不同的面向。

有一些影片藉著他人的生活建構出新的敘事，佛萊赫提常常這麼做。[2]有人會說約翰‧馬歇爾（John Marshall）的《獵人》（*The Hunters*, 1958）是以許多短暫的搜索探險小故事組成長篇搜索探險故事，這種創作就符合這種情況。更多其他例子，包括一些馬歇爾的影片，如《婚姻的爭論》（*An Argument about a Marriage*, 1969）、《愛，開玩笑》（*A Joking Relationship*, 1966）、《肉的爭戰》（*The Meat Fight*, 1973），更直接從記錄下的事件裡擷取影片的架構，成了由導演自身形塑這些事件的觀點所述說的故事，即便參與演出的人不是如此看待這部影片，或在自己的口述傳統下承認這部影片是一個「故事」。

有些影片仍試著去適應固有的敘述模式，有些是以模仿自己結構的方法（《獵人》就是如此，有爭議的構思成為一個尋獵故事），有些是利用原住民的口述。羅傑‧桑德爾（Roger Sandall）的《康寧斯坦的聚落》（*Coniston Muster*, 1972）是圍繞著一堆由原住民牧場主人講述的故事所拍出來的電影。最近有一些民族誌影片則將訪問的片段及導演心中的故事和攝影機全部統合起來。

但是，包含這些原住民敘述的影片，常常會使我們想起下列問題：這個影片到底是陳述一些原住民族的事實？或者只是吸收一種融入其描述策略的機制？不可避免的，一個聲稱要將其權威注入主題的方法，也可以使用同一方法來增強它本身的權威。長久以來，這在訪談類紀錄片裡早就是一種決定性議題。就像比爾‧尼可斯

（Bill Nichols）提出，在很多影片裡，「影片中那些社會成員為影片增添的、及影片本身的語氣間，仍然存在一道鴻溝」（1983: 23）。

　　有時，這樣的問題可以藉由明白採用原住民敘述來當風格的方式，以及讓觀眾了解作者對他類敘述模式的觀察來化解。尙・胡許的影片《獵獅人》以勾族（Gao）說故事者說的獵獅子史詩故事為開頭，設定在胡許自己為了獵那隻叫做「美國人」的獅子所安排的史詩舞臺。羅勃・嘉納（Robert Gardner）的《死鳥》借用了達尼族（Dani）寓言裡有關蛇和鳥的部分，成為他自己儀式戰爭的共鳴，並設為一種典範。[3]

　　在胡許的另一部片《非洲虎》裡，這種敘述的重複更為複雜。拍攝這部片時，胡許邀請三位年輕人來扮演這類探險角色。這類的探險對五○年代的年輕人來說，稀鬆平常。這是他們的故事，但是經由這種製片的特殊情況，他們演出自己的故事，在臨時起意的對話、玩笑及回憶的音軌裡，重新述說這種探險。在《獵獅人》中，我們彷彿目擊了史詩故事中的創世紀，而多年後，這類史詩故事的影響力依然成為人們激勵年輕人的故事。影片的這個功能旋即變成胡許獨特且易辨的風格。對他而言，這個故事不但是非洲的探險旅程，也是一個非洲的年輕世代整體經驗的慶祝活動。口耳相傳的軼事因此成為傳頌千古的傳奇！在這部影片的結尾出現了整部影片第二重要的敘述手法，這個故事因此成為胡許所獨有的，而片中主角成為神話人物。他在音軌中告訴我們：「這些年輕人是現代世界的英雄！」

　　最近這幾年，人類學家開始質疑早期用對科學實證主義的啓發及許多概念的範疇去解釋其他社會生活的方式。近代民族誌學者認可了人類學家假設多年的理論：人們經由不同的概念框架來體驗這個世界。原住民的引證不見得就能抵銷民族誌學者發聲的限制。想

深究特定文化層面，特別是處在一個先前鼓吹過也認為「原始觀點」沒有問題、具有眾多不同「自我」觀念的社會，傳統民族誌的語言便顯得不足以增進更廣泛的了解。

體認此缺乏，導致影片游移在批評自省及尋求新形式和多重聲音策略之間。人類學家如今更加意識到他們也是在說故事。令人好奇的是，雖然民族誌拍攝也遵循相近過程，但似乎並未顯著從人類學獲得啟發。對作者權威、文體慣例、反身性的引介，逐漸把原來的言詞字幕化（客置原住民文本），皆是那些紀錄片導演三十年前就在問的倫理學和認識論的問題。可以說，民族誌導演對於文本隱藏的弦外之音，要比民族誌作者來得敏感。

人類學家一旦不承認他們是在說故事的這種概念，一定會開始圓謊。現代的民族誌通常都講述他者複雜的生命故事，或田野人類學式的遭遇。這些民族誌可能是各式各樣的結構，並列著有關原住民的文章，包含了人類學的心得和分析。[4]藉由其資訊提供者的話語，人類學家及民族誌導演把敘事型態和文化預置入言語間。只要有「引信」，原本的敘事模式就有可能重現。

這個表現形式有很多問題。假如民族誌和其他聲音合作，這些聲音會有怎樣獨立的文本呢？其中一個觀點認為，所有採用這種方式的文本都只能附屬在作者的文本之下。相較於影片，此對民族誌書寫而言更為真實，因為這些影片中，有一些未經解碼的資訊可說是從這些圖像裡「漏」出來的。但是在這兩種情況中，作者對於哪些文章要留下來、哪些要排除，都是考慮之後的決定。

有人可能不同意這樣的論點，認為我們這些觀眾只有經由作者的仲介才能聽到其他不同的聲音。這是一種「轉換」的過程。但是關於「其他不同的聲音如何轉換過來」的問題，應該要先問：作品的題材要如何定義、掌握其自身意義？假如影片的定義就是導演和

某事件遭遇的反射，在某些程度上，影片可視為主體製作出來的。很少有書或影片會發展得始終一如作者預見。文本的塑造幾乎已決定了主體「暴露」出的美德特性，就像照相的底片。

觀察式影片的製作方式正基於「發生在世界上的事都值得觀賞」這點，事件本身獨特的宇宙觀，即每個偶然的條件或環境設定，也都是那些值得讓人們觀賞的重要因素。觀察式影片常常是分析性的，但是這些影片對於那些可能比導演的分析還有意義的材料採取開放態度，也是這些影片做得很好的地方。這種攤在世界前的謙卑性格有時候當然會被認為是一種自欺和自滿，但是另一方面，也暗示承認了主體的故事常常比導演的故事重要。這可視為往參與式影片邁進時，相當必要的第一步。

有時候在影片中，對於誰的故事才是主題，一點爭議也沒有。例如在卡瑞・萊茲（Karel Reisz）和湯尼・理查遜（Tony Richardson）的影片《老媽不答應》（*Momma Don't Allow*, 1956）中，青少年文化的場景超越了任何單純美學上的成見和社會上的「框架」。在這個例子裡，最明顯的觀察式影片，常常都是分成片段的，甚至是不完整到支離破碎的。在提摩西・艾許（Timothy Asch）的亞諾馬莫人（Yanomamö）影片裡，就常常可看到這種情況。約翰・馬歇爾大多數的非洲電影裡也是這樣，而他另外一系列的匹茲堡警察式影片也常有著像是下述的這種主題：《三個僕人》（*Three Domestics*, 1970）、《亨利喝醉了》（*Henry Is Drunk*, 1972）和《你並不是在開晃》（*You Wasn't Loitering*, 1973）。長一點的觀察式影片也常在寫實小說述事，舉例來說，梅索兄弟的《推銷員》（*Salesman*, 1969）、蓋瑞・基迪亞（Gary Kildea）的《希索與柯拉》（*Celso and Cora*, 1983）及包布・寇納利（Bob Connolly）及羅賓・安德森（Robin Anderson）的《喬利希的鄰居》（*Joe Leahy's Neighbours*, 1988）。[5]

　　觀察式短片常常是不小心製作出來的，因爲在傳統上，運用觀察法拍攝影片時，通常無法預測拍攝主體何時會消失，這種實驗的實例就是我們在烏干達拍的影片。這些影片是由吉耶族（Jie）的一群男人做皮帶和毛套開始，一開始的對話是關於這些東西的製作，後來卻演變成對汽車和駕駛行爲的激烈反應。最後的影片《在他們的樹下》（*Under the Men's Tree,* 1974）真的不再只是圍繞著單純的對話和牧牛的片段了。主要的邏輯就是這些對話的邏輯。[6]基本的結構有時候是模糊的，而且是由其他材料架構出來，但仍居主宰的地位。

　　其他影片在另一種意義上是「屬於」其主體，我特別是指那種只圍繞著一個人的作品。通常導演常打算用這種手法，但偶爾會有某個人出乎意料地從背景跳了出來，就像我們在坦亞‧巴拉汀（Tanya Ballantyne）的影片《我無法改變的事》（*The Things I Cannot Change,* 1966）和前面提過的《三位騎士》裡看到的一樣。

　　拍電影的時候，我們都知道難免會有負面反應。任何一群人被帶到影片裡或導演面前，就像總有志願者當作人類學家的調查對象。事情有時很簡單，因爲這些人相當聰明、求知欲旺盛。有時他們比較屬於社會邊緣的族群，對了解其處境的外人深具吸引力，或是爲尋求滿足而來。很多人則把自己視爲是掮客、專家或中介者，他們會直接挑戰導演小心護衛的控制感，畢竟他們已習慣任何時候都是世界的中心。有人抵抗得了可能會被拉進裡頭的複雜情況，相反的例子也時有耳聞。一九七三到七四年，我們在肯亞北部拍片時就聽過洛倫（Lorang）的大名了，他是這個地區最富盛名的長者，但最初他一點也不想跟我們打交道。我們後來是慢慢認識他、又變成朋友，才能完成整部拍攝他的作品（即《洛倫的故事》[*Lorang's Way,* 1979]）。

　　有許多紀錄片是關於主角如何在精神與形體上皆逸出影片原本設定的框架。這些電影將主角的存在傳達給大眾，但是影片最後又好像反被主角的存在消耗殆盡。鮑伯・迪倫（Bob Dylan）從影片《莫回首》（*Don't Look Back*, 1966）展開視野，彷彿在說「這不過分，我想怎麼做就怎麼做」。

　　但是這些主角的存在，並非全然武斷。有時候，影片的走向會漸漸轉移到某種特殊的敘述語氣，在我們拍攝的一系列關於在新威爾斯鄉下的原住民牧場主人桑尼・班克勞富（Sunny Bancroft）的影片，一直到我們拍第三部影片《桑尼與黑馬》（*Sunny and the Dark Horse*, 1986）我們才了解他的個人風格與澳洲傳統的敘述詩及傳說故事之間有何連繫，就像是在班優・彼德森（Banjo Patterson）和亨利・勞森（Henry Lawson）的作品裡發現的一樣。[7]我認為這是一個大家都可能想到的普遍個案，當地文化對導演及影片的影響力日增。這個主題很少變奏，其一是胡許的電影哩，以他稱為「電影恍惚狀態」發展出來的，如《圖魯與畢褆》（*Tourou et Bitti*, 1971）。

　　有一些電影就是以這些滿溢出來的部分為著眼點。導演普洛藍（Jorge Preloran）創造出一種影像民族誌電影的次類目，在主角講述生活時，使用一種廣闊空間感的錄音技術。他將這種技術始用於《肖像畫家》（*Imaginero*, 1970）的主角艾蒙希尼斯・卡約（Hermogenes Cayo），一位從阿根廷高原來的畫家和木雕師傅。《肖像畫家》、《米蘭達》（*Cochengo Miranda*, 1974）、《希達的孩子》（*Zerda's Children*, 1978）等影片都是以極高質感拍出個人的豐富生命。對普洛藍來說，這部影片是主角的化身──他的聲音、他的用字遣詞、他的形象，還有因他而產生出來的影像都包含在內。普洛藍造就了這部影片，但引用他的一段話：

在影片完成的那一天……剎那間，影片不再屬於我……它有它自己的生命了。突然間，艾蒙希尼斯就直接與觀眾溝通了，而你卻被打入冷宮，乏人問津。（Sherman 1985：37）

在此我毋需為普洛藍被指控過於天真一事辯護。他和任何了解導演如何去分析、選擇、終而動手建構的人同樣清楚。普氏的重點在我看來，要比假設導演或其他文化產物生產者能全盤掌控其作品之說來得深奧許多。就如同我們知道生產者是一連串文化及歷史力量源生的場域，對電影亦如是解。而且此生產者亦只是單一方面的存在。在此，我同意羅蘭‧巴特認為電影或攝影既被密碼化，也是類比，絕非全然是導演自身杜撰的說法。

我現在對於電影之所以能打動人心，有了相當不同的看法，而且同意電影的確是可以真正被主角所擁有：那就是當這些影片和主角產生一種文化意義上的關係後。有些電影對片中人而言，不能引起多大興趣，也不具即時影響力。山姆‧雅茲（Sam Yazzie）——一位印地安那瓦侯（Navajo）族的長者，對約翰‧阿戴爾（John Adair）及索爾‧沃斯（Sol Worth）最著名的批評就是：「拍電影會給這些綿羊帶來好處嗎？」這不是一個自負的學院派所做的「賢明的聲明」，而是不同文化優先考慮的事實。

顯然，只有當影片對主角有實際或象徵關聯時，主角才會在意影片。明確的形式及意圖影響影片如何形塑。因此，有些導演會比較像是社會進程的一部分，而非單就影片本身成立。抽象而言，許多影片皆是如此——廣告片也是社會進程的一分子。在此，我關注的是那些很清楚是由主角對片子的期望而建構出來的影片。

當史賓塞（Walter Baldwin Spencer）在一九七一年拍那些影片時，澳大利亞中部的阿蘭達（Aranda）族對這些影片也沒有多大期

望。同樣的情況發生在六十年以後，達尼族（Dani）也沒有辦法對
羅勃・嘉納的影片期望太多，特別是像嘉納所說的，「優點是他們
不知道什麼是攝影機」（1969：30）。對於那些對於媒體很有概念的
人而言，我們可能會對他們有很明確的期望。令人意外的是，有很
多非常世故的人，會趁著鏡頭帶到他們時，做出一些諂媚或被嚇到
的表現。美國人和歐洲人就是太放心將他們自己交到所謂「媒體專
家」的手裡。因此我們或許應該多重視、擁護這種有影響力的電影
──只是很多此類電影是基於代表那些從未被徵詢的人而拍的。我
不知道有什麼比較容易的方法來辨認這種電影？唯一的方法是，這
些電影特徵是：導演在某些程度上來說，是經由主角的指導完成拍
攝。講到這裡，人們可能會將佛萊赫提或胡許的即興創作的一小段
也算在內，這些影片的場景是為影片架構出來的。但是我想要著重
在另一類影片上，其中的儀式或儀式性的關係，形成有涵義的結
構。

　　澳洲的民族誌影片製作，從一開始就非常關心原住民儀式，為
數可觀的電影工作者皆投入這個工作，包括羅傑・桑德爾和人類學
家尼可拉斯・彼德森（Nicolas Peterson）在一九六〇年代製作的一
系列重要影片，及伊恩・登路普（Ian Dunlop）和人類學家豪爾・
墨非（Howard Morphy）最近製作的一系列影片。我們可以說，在
這二例中（而且他們也這麼說過），導演和人類學家對於會發生什麼
事，常常沒有很明確的概念。

　　桑德爾的作品比較強調儀式裡的空間關係及舞蹈。登路普的作
品則較注重儀式領導者的角色，而且翻譯較多對話及歌曲的意義。
但是拍片的時候，兩位導演都必須跟上事件的進行，盡可能聽取建
議。這些舉辦儀式的人為了自己的名聲，比較喜歡在攝影機的拍攝
下主導儀式，對於影片會如何使用也非常有興趣。最私密的儀式只

可以給世襲首領或少數特定外人觀看。一些比較公開的儀式，例如歌詞等特殊意義，因為屬於特定部落或一些比較小群的親屬團體，而無法揭露。在這些影片裡，用詞可能會完全錄下來，但是外人無從完全得知其真正涵義，可能只有影片的主角知道。

這種所有權的概念在麥肯錫（Kim McKenzic）的《等待哈利》（*Waiting for Harry*, 1980）末段裡表現得非常強烈。儀式的主辦人法蘭克・姑曼納曼納（Frank Gurrmanamana）將這段話告訴參與的群眾：

這部電影是我的……不管是哪裡的人，都會看到我神聖的象徵，就好像我之前在很多不同的地方也見過他們一樣。現在，這個代表我的神聖象徵已經拍成電影了，因此，這部電影也和我密不可分了。

這些影片具有政治及儀式上的用意，顯現出文化持續增強及不斷論戰的過程，外來觀眾不易察覺。影片本身即是象徵。

我將會以拍片時得到的觀點，試著解釋一九七七年在澳洲拍攝的影片《熟悉之地》（*Familiar Places*, 1980）裡面的文化及政治的現況，片中並不像前述那些電影那麼著眼在儀式上，但是儀式貫穿全片背景。有趣的部分是，影片進入一個複雜關係的網路裡，這個關係貫穿了影片理論家常說的「profilmic event」。

這部片是在靠近北昆士蘭的卡本塔利亞灣上的奇威岬（Cape Keerweer）附近拍攝的。拍攝當時，正好處於承受很多採礦利益者和州政府當局施加於原住民的壓力。影片記錄了一群原住民及一位年輕的人類學家在傳統部落鄉間按圖索驥的過程。這是一處岩質盆地和三角灣，在世俗或神聖角度看來，都很重要。此處是特殊物種

繁殖之地，既有祕密的井水區、火葬地，也有傳說中圖騰先祖開鑿出的小灣和沙地。這塊土地分屬不同族群。過去三、四十年間，除了我們來拍片，只有少數人來過這裡，住民幾乎都住在北方一百公里外奧魯昆（Aurukun）的舊教會殖民地。年輕人從未來過這裡。對老一輩而言，重返此地意謂重新適應這塊他們可能只在年輕時來過的土地。

　　這部影片討論到的人可能超過一打，但特別著眼在以下幾位：名叫卡汀（Jack Spear Karntin）的老人、恩格斯（Angus Namponan）暨克麗絲·南波蘭（Chrissie Namponan）夫婦（帶領孩子去見識祖地）、一位人類學家彼得·薩頓（Peter Sutton）。在音軌裡，薩頓提供了簡略的旅程年表，簡述他對地圖繪製過程重要性的看法。

　　對此，西方的觀眾可能會認為這是一個他們熟悉的敘事領域。薩頓同時主導故事和探險；老人卡汀是在對年輕時去過的地方進行一次懷舊之旅；南波蘭夫婦則是介於兩個世界之間，並不全然了解自己的文化，而孩子則快樂地享受這次假期。（圖十六）

　　要以另一角度來看這部影片及這些關係，首先必須明白：雖然薩頓提供了影片的聲音，但他並不一定是「影片的聲音」。事實上，他只不過是一齣複雜文化劇的一員。我們試著去了解影片中關於戲劇及薩頓角色中的某些層面，在其中的一幕，由於雨季即將到來，恩格斯對薩頓施壓，要求優先將他的家鄉畫到地圖中，這就是政治力影響地圖繪製的例子，而薩頓頓時成為原住民利益爭取者。在影片中，演員互相談論，同時也代替觀眾發言。他們將這部電影當作溝通的管道。

　　分析這個情況的同時，我們可以指出影片中成打的獨立聲音及論述走向。例如：那些原住民可能跟薩頓說話，也同時互相交談，並經由影片向原住民和非原住民觀眾發聲。[8]然而這種分析只著眼於

圖十六：恩格斯‧南波蘭和小孩在靠近北昆士蘭奇威岬，出自《熟悉之地》（一九八○年拍攝）。

言說。在一個更重要的觀點來看，影片還有另一個重要目的，就是為了播放！此事對原住民而言，在文化上可能比一般人帶來更重要的後果。假如我們以原住民的立場問「這是誰的故事？」，我們可能必須擴充我們對於何為「敘述」的概念。

　　居住此地的原住民提到與圖騰相關的位址時，通常會說「說故事的地方」，因此這些地方是在祖靈遷移過程中發現的，而且是要留給子孫後代。這類事件當然可以稱為「故事」，但更重要的是許多敘述裡形成的重點。圖騰的觀念變成族群身分認同的象徵，與故事和敘述緊密結合，不管藉由口述或直接展示圖騰物，都是為了召喚族裡的身分認同及相關敘述。因此，拍完此片之後，薩頓告訴自己，影片可以因為儀式上展示的原因，被原住民接收，做為另一個參考的媒體，同時接受了所有從「故事」及敘述所得的暗示。假如上述事情發生以後，影片變成一個新的故事及圖騰象徵，那麼影片不只被視為導演的故事，也已經成為原住民的文化財產（Sutton 1978：1）。

　　南波蘭的孩子第一次來到祖地時，這個行為不只讓他們熟悉那個地方，也是一種授權，宣示他們對這片土地行使權利的背書。這種行為在這裡扮演了一種授權的角色，展現了視覺在原住民的法律和文化裡的重要性。（圖十七）

　　拍片時，我們了解原住民的這種能力已經擴展到影響影片本身，這部分可用來做為他們族內領土的一種認可。影片中有很多相關的表現手法，例如每次卡汀對著攝影機和錄音機致詞的時候。但是只有藉由參與影片的演出，他們才能夠將之挪為原住民用途。薩頓就曾經寫道：若將拍片許可視為只是禮貌上的合作或想獲取金錢，那是大錯特錯。許多時候，被利用的其實是影片本身（Sutton 1978: 6）。而且，影片可能是由外人來拍，卻實現傳統上緩衝或無利害關係的判決者角色。因為，如果換作本地人，受指派去目擊別人的訴求時，一定

圖十七：克麗絲・南波蘭將孩子介紹給神靈。出自《熟悉之地》（一九八〇年拍攝）。

會被放在模稜兩可的位置（Sutton 1978: 3-4）。

講到這裡，影片已不再對描述的情況置身事外。不再是自我反思的擴張，也不只是更完整的意義。它成功置身於別人的故事。在這種詮釋的程度上，假如我們想要去定義它，我們可以說這個電影不只是藉著在鄉間裡旅遊來反映原住民的敘述，而且還成為原住民對儀式敘述的正統。

當主體內含的文化力量以我說過的方式（也就是事件、個人敘述模式……等）運作在影片結構上時，影片可被解讀為複合的作品，代表了跨文化的觀點。有時候，上述過程中的模式總是相去不遠。我們已很熟悉那種可以「看穿」導演有預設主題、且雙方皆力有未逮的影片了。

一部影片可否產生較複雜的聲明，取決於導演是否可以將影片拍成不只是一份文化邂逅報告，而將之具體化。胡許在自我探索的過程中，在文化邊界、或在儀式和財產間交會的地帶，無意間找到他的主體，在邊界的交界處見到解脫；藉由《非洲虎》中，朗（Lam）、埃羅（Illo）和達莫爾從警察局後方溜進黃金海岸不知名處的那一幕，找到了其隱喻。胡許是一種文化走私者，另外一些導演（例如麥肯錫或馬克—亨利‧皮歐特[Marc-Henri Piault]等人）可能會拍那種表達文化持續檢視的影片，或是像普洛藍一樣，拍出表達文化危機的電影。但這種影片只有在導演不將作品視為舊知識的傳達管道，才有可能拍出來。他們必須讓影片變成創造新知識、帶領我們體會驚喜的產物。

原文寫於一九九一年

這篇論文在一九九一年五月二十三日首次發表於在奧斯陸舉行的NAFA會議（Nordic Anthropological Film Association）裡。經由美國人類學協會（American Anthropological Association）授權，節錄自《視覺人類學期刊》（*Visual Anthropology Review*）第二卷第七期（1991: 2-10）。我非常感謝好幾位NAFA參與者對我的評論，我特別從薩頓（1978）及弗雷德・尼珥（Fred Nyers, 1988）早期對《熟悉之地》的討論裡，受到極大啟發。

1　布紐爾（Buñuel）的《飢餓之地》（*Las Hurdes [Land Without Bread]*, 1932）是煽動性強烈的超現實作品，以旅遊紀實的形式、加上歐洲古典音樂的「高級藝術」（布拉姆斯第四號交響樂），來包裝、展現歐洲的悲慘和不幸。

2　然而，製作《北方的南努克》的時候，佛萊赫提和伊努伊特人的關係，好像達到更開放的地步。南努克開始對一些場景提出建議，後來也在那些場景中演出。

3　同樣的，在《再見老人》（*Good-bye Old Man*, 1977）的開頭，我詳細敘述Purrukuparli的神話，來連結pukumani儀式與Tiwi族的死亡觀。

4　舉例來說，可以參考高德密特（Goldschmidt）的《坎布亞的牲口》（*Kambuya's Cattle*, 1969）、拉比諾（Paul Rabinow）的《摩洛哥田野調查的反思》（*Reflections on Fieldwork in Morocco*, 1977）、彼得・路叟斯（Peter Loizos）的《心的痛苦成長》（*The Heart Grown Bitter*, 1981）。後者在結構上是非常革新的，而且替西蒙斯（A.J.A. Symons）的洛夫（Frederick Rolfe）傳記《柯莫大調查》（*The Quest for Corvo*, 1934）帶來啟發。

5　這裡提到的例外，指的是佛德瑞克・魏斯曼（Frederick Wiseman）的作品，他那些談論美國大眾機構的影片，像是《醫院》（*Hospital*, 1969）及福祉（*Welfare*, 1975），遵守了「主題—變奏」的結構。在此結構中探討社會制度的爭論及這類組織的錯誤。

6　在某些情況中，影片有時帶有諷刺的暗示，但也僅止於暗示的形式。有些美國或歐洲學生對此片的反應是：「看起來像是古人在談論他們的世界，但我們其實誤解了，因為我們的世界也在他們的談論中。」

7　桑尼・班克勞富早期的兩部影片《卡倫呼叫坎培拉》（*Collum Calling Canberra*, 1984）、《畜牧者的策略》（*Stockman's Strategy*, 1984）。第四部比較短的影片也拍好了，片名叫做《權力的轉移》（*A Transfer of Power*, 1986）。

8　這些談話如下，一開始是：
　（1）　薩頓對他想像中的聽眾說話。
　（2）　導演也對他想像中的聽眾說話。

（3）原住民彼此互相說話。

（4）原住民跟薩頓說話。

（5）薩頓跟原住民說話。

（6）原住民偶爾會跟導演說話。

（7）導演偶爾會跟原住民說話。

（8）觀眾可能會猜測：拍片時，導演經過薩頓跟原住民說話。事實的確如此。

但是，後來事情演變得更複雜，因為：

（9）原住民經由影片對一個想像中的觀眾說話。

（10）原住民經由影片彼此互相對話。

（11）原住民經由影片和薩頓說話。

（12）原住民經由薩頓對想像中的觀眾說話。

而最後：

（13）導演透過影片對原住民說話。

（14）導演透過影片對薩頓說話。

（15）薩頓透過影片對導演說話。

（16）薩頓透過影片對原住民說話。

民族誌影片與字幕

　　一九七○年代，第一部打上字幕的民族誌影片問世，對觀眾造成的震撼幾乎不亞於第二次世界大戰後首次出現的字幕電影。在這之前，幾乎所有的民族誌影片皆由旁白敘述代替片中人物來傳達意見，鮮少讓片中人物自行發聲。即使觀眾可以聽見他們的聲音，但他們所說的內容不是被忽略（暗示沒有了解的價值），就是被翻譯的聲音直接蓋過——換句話說，就是代替他們發言。民族誌影片打上字幕後，片中人可以同劇情片中的主角一樣，立即與觀眾進行複雜的溝通。利用字幕來傳達片中人物的陳述時，不僅直接顯示影片是出自法國、義大利或日本，同時也代表了他們擁有同樣被聽到的權利。這使觀眾正視到片中人物擁有的智性生活（的確，一般來說，這是讓觀眾普遍認知到片中人物過的智性生活層面的開始），並提供新的方式以了解他們的思想感受。現今的紀錄片，即使片中人物來自偏遠的小聚落，導演也會用與過去十年流行於歐美、強調對話與訪談的「直接電影」的方式，來呈現片中人的說話方式。字幕的使用開啟了民族誌影片的新頁，觀眾可以直接聽聞片中人的生活全貌，不需要再透過旁白來得到第二手的資訊。

　　早在一九五○、六○年代，其實已有多位民族誌影片導演開始關心拍攝主題的言語表達，卻幾乎沒人願意使用字幕。以尚·胡許為例，他以法語為主，選擇了西非幾個曾經被殖民，且使用混有法語、希臘語、殖民通用語的國家為研究主力，完成了之後大部分的影片。雖然他不斷在《我是黑人》（*Moi, un noir*, 1957）、《人的金字塔》（*La Pyramide humaine*, 1961）、《獵獅人》等影片中使用同步

收音（在當時，他也算是創下了先例），卻依然使用法文獨白（由胡許或訪談對象發聲）或法文對話來做旁白，而未使用非洲語字幕。往後數年，胡許仍排斥使用字幕，他認為那只會干擾觀眾觀賞影片。羅勃‧嘉納製作《死鳥》時，幾乎不考慮使用同步收音攝影機來拍攝、錄下達尼族（Dani）的對話，而選擇使用旁白來陳述。即使聽得到幾句現場對話，但仍以嘉納代替片中人物來表示想法，如同先前約翰‧馬歇爾製作《獵人》（*The Hunter*, 1958）的方式。嘉納製作影片的興趣不在於呈現片中人物的對話，這一點可以由他之後的作品中了解。一九六〇年代中期，埃森‧巴列克西（Asen Balikci）和昆汀‧布朗（Quentin Brown）也在學校裡播出的愛斯基摩（Netsilik Eskimo）系列作品中，選擇不使用字幕表現對話，而另外印製書面文字敘述，並在影片中分出一個獨立的螢幕。普洛藍（Jorge Preloran）在影片《肖像畫家》中，則使用「同步但輪流發言」的方式，在不蓋過主角本身聲音的前提下，同時翻譯出片中主角艾蒙希尼斯‧卡約所說的內容。羅傑‧桑德爾（Roger Sandall）也使用同步旁白的方式來製作一九六〇年代中期拍攝澳洲土著儀式的影片。他表示，如果當時使用字幕，影片中將會無法避免地呈現出許多「語意學上的雜音」，因為拍攝各種儀式的同時，總會收錄進許多不相關的零碎談話。同時，儀式中吟唱的歌曲內容太過晦澀深奧、不斷重複，根本無法為一般人所了解（1969: 18-19）。

　　一九六一年，提摩西‧艾許（Timothy Asch）和約翰‧馬歇爾開始著手編輯由馬歇爾在一九五七到五八年間於喀拉哈里（Kalahari）拍攝的《愛，開玩笑》（*A Joking Relationship*, 1966），內容是奈（N!ai）和叔公梯凱（/Ti!kay）之間的一段對話。這系列的獨立事件影片還包括《一群女人》（*A Group of Women*, 1969）、《浴中男子》（*Men Bathing*, 1972）。主要是因為馬歇爾剪接出時間較長、風格較

接近《獵人》並取名為《婚姻》(*Marryings*) 的影片後，馬歇爾想以教育為目的，整理過去拍攝的大量短片。與《治療儀式》(*A Curing Ceremony*, 1969) 和《難茱》(*N/um Tchai*, 1974) 不同的是，《愛，開玩笑》僅僅拍攝一段純粹的對話，對話內容需要翻譯才能了解。因此，使用字幕來呈現的想法自然而然出現在艾許和馬歇爾的腦中。二次世界大戰之後，歐洲影片在美國上映時，使用字幕來翻譯對話內容的情況愈來愈多。艾許表示，主要是因為美國人出國旅遊的風氣大開，以及許多自歐洲返回的軍人希望可以看到以原音播出的影片 (1991: 128)。某天，艾許到哈佛大學附近一家布萊特戲院觀賞高達的《斷了氣》(*À Bout de souffle*, 1960)，他清楚記得自己如何受到啟發而想到可以將字幕運用在喀拉哈里拍的《愛，開玩笑》。沒想到他向馬歇爾提出這個新的想法時，馬歇爾居然也早就有了相同的想法。[1]

接下來幾年中，馬歇爾的系列影片僅僅在小眾間流通。有幾支是於一九七〇年之前發表的，剩下的也不是每支影片都加上字幕。一九六八年，艾許拍攝的《盛宴》(*The Feast*, 1970) 以及我拍的《銀巴魯》(*Imbalu*，由理察・哈金斯[Richard Hawkins]執導，一九八九年發行)，都以談話為主，並計劃以上字幕的方式呈現。當時，馬歇爾已經不排斥字幕。一九六八年，馬歇爾與茱蒂斯・馬杜格合作《納威》(*Nawi*, 1970)、《與牧民同在》(*To Live with Herds*, 1972)、《在他們的樹下》(*Under the Men's Tree*, 1974) 等片時，字幕甚至成為他的中心思考方式。[2] 因此，完成《盛宴》之後，艾許與同伴拿破崙・夏農 (Napoleon Chagnon) 回到委內瑞拉，製作有關亞諾馬莫人 (Yanomamö) 的一系列影片，並配上字幕。

字幕很快便成為民族誌影片語言的一部分。民族誌影片的字幕較劇情片字幕扮演著更根本的角色。劇情片的拍攝語言通常是導演

本身的母語，而字幕製作也僅視爲是替外國觀衆而做的後製工作。
的確，歐洲的電影製作公司一開始就設定在多語言的國家發行，而
他們處理的方式，就是在後製的時候，將對白字幕換成多種語言。
因此，製作劇情片時，很少有機會去注意字幕對影片整體效果的影
響，更別說考慮字幕本身可以帶來什麼強調效果。因此，劇情片的
字幕，通常都是後製的一部分，每個主題的長度都不脫特定公式的
規範。但是，製作民族誌影片時，字幕會對觀衆產生什麼影響，就
必須在籌劃初期便加以考慮。上字幕這件事，變成電影製作過程中
一項啓發創意的元素。

　　翻譯民族誌影片的困難，歸因於字幕整合過程的費時費力。因
爲導演本身不懂這種語言，必須透過會說當地母語、同時稍微了解
導演的語言的人居中翻譯。翻譯結果有可能不清楚或難以理解，或
是透過仍在學習此種當地語言的人類學者來翻譯。有時則是導演在
螢幕上剪輯鏡頭的時候翻譯；或根據之前現場收錄的影片成果，以
翻譯好的劇本來進行剪輯。不管是哪種情況，字幕內容需要想像力
來詮釋或濃縮。結果，整個字幕變成一連串翻譯之後的產物，從粗
糙而雜亂的語句翻譯，進而篩選成簡而易懂的版本，最後再將這些
成熟的翻譯融入鏡頭之中，與片中人物發言的時間一致。較長的發
言必須切成許多不同主題的片段，最後在接近完成的母片上從頭到
尾檢查每一個主題。這個時候，同時針對翻譯及節奏進行最後修
正，以求重拾濃縮過程中遺失的隱喻及內容。[3]

字幕即詮釋

　　字幕本身的特定限制是這種情況下必然發生的結果，也可將之
視爲電影製作中需要分析、詮釋的過程。字幕內容或有錯誤和濫

用，因為片中人物所言往往是導演要求的結果。然而，字幕也是連結許多影片片段及影片素材的方式之一。影片永遠是根據同一個中心思想或某一項獨特的美學概念，將許多素材片段重新組織後的結果。因此，翻譯本身不需要絕對正確的標準，正如製作紀錄片或製作純粹在大眾面前播放的影片之間有不同的取捨。單純完整呈現出純粹字面上的翻譯，對於想要表現出個人或文化面深層意義的導演來說，應該不是首要目的。

紀錄片的素材通常複雜又模稜兩可，因為日常生活中的對話幾乎沒有規則，更不如劇情片中經過設計的對話有意義。因此，它們反而留下更多空間，讓導演能夠從中擷取內容來翻成字幕，利用字幕表現特定的內容。劇情片中，對話往往少有重複、邏輯一致；紀錄片就不是這種情形了，往往是許多人同時開口說話，穿插許多不同的主題。因此，想要從這種畫面中只擷取某一項特定的想法或發表特別的主題，利用搭配的字幕便可將主題從其他雜音中跳出來，清楚指出希望觀眾注意的內容。字幕的陳述往往可以將畫面引向某一個特定的角度。當這一幕充滿許多人的對話，字幕可以清楚篩選出目前討論的內容。因此，許多特定的主題就可以凌駕其他較不相關的內容，如同在拍攝時篩選畫面。一些原本較富暗示的意義，或是必須經由冗長討論才能理解的內容，可以因此變得清晰精簡。導演藉由這個過程，將原本重複的主題或相同主題的凌亂片段，去蕪存菁。

上字幕是影片製作的最後幾個步驟之一。在那之前，首先必須從成堆的選擇中決定影片主題；配合不同的拍攝計畫，選定某些特定的鏡頭拍攝、捨去其他不要的，然後從拍攝的片段中選出很多片段組成影片。字幕的撰寫及配置如同最後的打光及微調。劇情片一旦拍好，字幕內容也就固定不變，但字幕製作仍屬創意製作的一部

分，不僅影響整體影片的步調與節奏，也影響內容的知性與感性。字幕也專屬於影片所使用的語言。當影片需要加上另一國語言的字幕時，如果發行公司僅認爲這是技術層面的小問題，再溫和的影片導演也會抓狂。

編寫字幕時，導演會因爲自己對於影片所討論的主題及對片中人物的了解，去建構不同的說法。就如同我們在日常生活中，會下意識因爲我們了解說話的人，而對他的話有不同的解讀。同樣一些字的組合，或同樣的音調，可以表達出讚美或侮辱、單純的陳述或質疑。如果之前有足夠的片段可以讓我們充分了解這些話的意思，那是最好。但影片的長度往往限制了可以傳達的內容。因此，導演撰寫字幕時，往往會故意或不經意地調整較不清楚的內容，將那些以較爲隱藏的方式所表現出的內容，用文字加以強化。

所有在紀錄片中出現的人物，其實都背負了他們過去生活歷史軌跡的影像。銀幕上雖然只呈現出這個人物短短的幾分鐘生活狀態，觀眾卻必須運用想像力，將之與人物過去的生活狀態連結，達到全面的理解。從影片中，用可見的部分去填補不可見的部分。導演利用日復一日的拍攝過程，創造出看似受限、但有時反而比一般所知更誇張的生活部分。導演可以選擇強調人物的某一個面向，或是經由組合不同的素材，企圖去創造更完美的形象。但民族誌影片必須承擔的風險是：這些人物的作用會降低到僅僅是社會角色。經由字幕輔助，強調人物本身的個性或獨特性，就可以消弭這個問題。在許多情況下，照字面完整翻譯是最好的選擇，但有時又不是如此。雖然一個人面對不同情況所選擇的措辭，的確可以展現他的內心世界及對待他人深層的態度，但有時候，如果導演對於這個人物有相當的了解，他會試著找出那些隱藏在言語字面下、卻往往更加能表現出他目前的想法或是定義一段延續下的關係。[4]

　　這一類經過塑造的證據可見於馬歇爾的作品《婚姻的爭論》
(*An Argument about a Marriage*, 1969)。以下是一段對話的翻譯，在
未借助俚語的情況下，盡量傳達實際的生活語言，以及說話者的獨
特。

　　梯凱（對著大家說）：「他的缺陷讓他根本留不住自己的老
婆。（對貴〔/Qui〕說）你瘋了!神經病!我根本不應該聽你這個色鬼
的說法。你問過你的丈人嗎?你的太太呢?即使你在這群傻瓜中穿著
褲子，你什麼都不是!」
　　奈：「我跟這些可憐的、善妒的人們可不是一夥的。我實在受
不了；我們去拿些柴火吧。」[5]

　　字幕的使用不僅讓人聽見個別人物獨特的聲音，也可以引導觀
眾將某些特定畫面與影片整體連接起來，以得到較全面的了解。我
們容易忽略從較遠處收錄到的對話，但透過字幕，則可以予其主題
般的顯著地位。由此可見，字幕的角色可以喻為口語的攝影機，經
由有組織的剪輯，篩選出想要的主題，建構出人際關係。利用字
幕，可以在重疊的對話中，輕易挑選出強調的段落。
　　字幕的使用通常會迫使導演在長度及細微表現間取捨。不同的
語言需要不同的時間長度來表達類似的想法，翻譯的過程中，導演
必須放棄一些微妙且敏感的表達，以符合影片呈現的長度。如同詩
歌的譯者受限於節拍與韻律，大部分的字幕撰寫技巧也面臨相同困
境，必須妥協許多互相衝突的目標。為了縮短對話的長度以符合時
間間隔，導演或許必須使用成語來代替——即使不符合意思，但仍
可保留雙關語的語意。畢竟，對導演而言，這總比同時失去主要語
意及雙關語意來得好。

　　為了保留前後段的素材，捨棄直接且完整的語意翻譯是必要的。因此，字幕的內容往往與當下對話無關，反而是挪用因太長而被迫剪去的對話內容。這或許是使用字幕時最常用的「詩人的特權（poetic license）」。另外，如同我提過的，這是為了將影片未能表達的、觀眾未知的，同時融入對話。既然這種可能性是開放的，導演往往為了提升影片的價值，在有限的範圍內使用。這樣的選擇，代表捨棄提供全面或無價值取向的概念，從許多不同概念的選擇中屈就於其中一種。

弦外之音

　　早在《婚姻的爭論》中，趙蓋西（Kxao /Gaisi）說過：「如果不是因為馬歇爾，梯凱不會有那幾個老婆。」梯凱的回應是：「去他的馬歇爾！」（Reichlin and Marshall 1974: 3）這是一個很有趣的反身性反應，清楚陳述了梯凱努力撇清他跟馬歇爾的關係，好來強化自身論點。但在這裡，字幕又將實際的話語轉成俚語。誰都可以看出問題所在——該如何翻譯梯凱的說法？這其實不單是合不合宜的問題，但若是翻為「幹！馬歇爾！」，在這個影片的場合裡就有點過分誇大。這其實跟語言使用的地方差異有關。雖然「去他的（screw）」這個字很早就存在於英國俚語中，現在卻覺得有點過時。這或許因為現今親美的風尚較盛，使用美系說法比英式說法更受歡迎。這更加凸顯如何讓字幕的表達禁得起時間考驗的重要。[6]

　　如同這個例子，影片中的語言在許多方面往往會傳達出其他元素（例如拍攝手法）無法傳達出的文化內容。或者可以說，我們對文化不協調一事相當敏感。在許多國外的幫派電影中，我們不斷從字幕上看到演員說出「快要」（gonna）和「女人」（dame）等字

眼。這是一種轉換的邏輯，也就是說，譯者希望藉由創造雷同的社會環境，帶領觀眾跨越文化差異。不同國家和地區的俚語所具有的弦外之音，必然能夠超越任何跨文化差異。就像叫讓・加賓（Jean Gabin）開口說布魯克林俚語，跟叫他說倫敦腔一樣，荒誕可笑。面對觀眾跟影片主題間可能有的文化鴻溝時，民族誌影片導演必須找出一種形式的英語（或其他語言），在表達此差異的過程中不至於過於理想化或過於瑣碎。[7] 雖然沒有一種語言的形式是完全文化中立的，但仍有一些是較合適的。如同音樂，語言過時得很快，選擇使用一些能夠不過時的俚語，比較妥當。最成功的字幕應該要給人一種無形的感覺：適當傳達情感與意義，而不會使觀眾聯想到任何不妥的年代或地點。

　　大家現在喜歡在紀錄片中以字幕方式呈現而非用旁白翻譯，其中一個原因不難理解：使用同步收音，也就暗示觀眾將會聽到一些旁白敘述。不像早期的紀錄片，是以影像而非言語來強調呈現。當旁白的聲音掩蓋住原本影片人物的發言時，我們或許還會對旁白感到不滿。除了這個反對因素之外，還有其他原因導致我們選擇較為抽象的另一種翻譯形式（文字的翻譯），而不選擇與原本人物發言形式較為接近的口語翻譯嗎？原因或許與抽象的程度有關。因為我們偏好比較不明確的文字型態的表現方式，而非具有弦外之音的實際語言，因為這些弦外之音往往會出現錯誤。

　　某些國家（例如美國和德國）的電視製作人認為觀眾不喜歡閱讀字幕（或是他們認為字幕破壞畫面美感），其實是企圖利用旁白翻譯的方式來保存一定的文化品質，不僅使影片看起來更有真實感，也希望避免影片中出現使用英或德語（或其他語言）時所可能衍生的不必要聯想。之前討論過非正式的語言類型，包括：俚語及夾雜外國腔調的英文，後者同時也似乎暗示著這些非以英文為母語的說

話者，平常使用英文的時候就是這樣說話。因此，如果在影片中起用翻譯的聲音，又想掩蓋文化特性，其實只要使用任一具有外國腔調的聲音，就可以達到效果──但是導演往往喜歡尋找一個表面上沒有任何破綻的微妙聲音。有一位肯亞的女士名叫慕辛朵·姆依佩比（Musindo Mwinyipembe），她那天賦般的聲音最適合從事這樣的工作，因此她參與過許多在非洲各個不同角落所拍攝的影片。當觀眾對於影片中的社會環境全然陌生的時候，導演便會面臨到在這種情況下該使用哪一種外國腔調比較適當的問題。或許最好的答案就是將這個模糊地帶盡可能放大，用一個幾乎沒有人可以認出的「外國」腔調，去除其他不必要的連結，讓人只能單純聯想到「外國」。[8]

　　當然，還有其他的策略選擇。其一，起用與片中人物聲音截然不同的翻譯者聲音：以女聲代替男聲，大人代替小孩等等；但是沒有幾個導演有勇氣這樣做。另一個方式，是當影片中出現許多不同聲音時，只使用一個翻譯的聲音來代替全部，或是清楚地令觀眾認為翻譯者就是影片導演，如同普洛藍在他英語版影片中使用的方式。[9] 但是我們也注意到，字幕並不能完全迴避掉這個問題。書面文字有時也具有多重文化涵義，寫出來的翻譯則更加明確。然而錯誤的字眼可能與錯誤的聲音一樣令人不快。

持續與替代

　　字幕的先驅是默劇中一幕幕間閃動而過、標明主角間對話的「中插字幕」（intertitle）。如同其他形式的中插字幕一樣，在默片中使用中插字幕必須謹慎精簡，甚至可以用圖畫的方式表達，例如電腦打出的笑臉圖樣或其他裝飾品。[10] 其他有關中插字幕的實驗，包括在影片中巧妙運用時機，以及字體大小的劇烈改變（例如一些蘇

維埃的影片,尤其是維多‧杜林[Victor Turin]) 到達巔峰的代表作品《土耳其鐵路》[*Turksib*, 1929])。但有聲電影問世之後,使用字幕翻譯對話的速度便漸漸公式化,主要是根據觀眾平均的閱讀速度來決定標準。[11] 然而這只發生在字幕成為影片製作過程中重要的一環、且對於默片時代的研究有所復甦的時候。

撰寫、放置字幕的時候,導演仍然企圖利用維持某些文字在銀幕上出現較長的時間,來強調對話中的節奏及情緒。銀幕上最後出現的字幕可能會使用這樣的方式來代表標點符號,或是為了接下來的一幕暖身。[12] 利用這種延長的手法,不僅字幕可以達到強調某些元素的功能,也可以使每一幕的連結更加流暢。字幕也可以縮短,造成類似斷奏的效果以增加張力,或是增長來掩蓋一些較不自然的攝影機晃動。背景看起來有些混亂,或因為攝影機晃動而產生光影移動時,可能就需要字幕在銀幕上停留較久,以分散觀眾注意力,而不至於使銀幕上僅留下晃動的影像。

與對話的節奏不同,字幕有其自身的韻律及節奏。這可以用來制衡或加強錄下的對話聲之用。但較普遍接受的方式,則是在一開始就配合說話的速度,與對話同步、長度一致。[13] 若一長段對話僅僅翻譯為「是」,觀眾會感到懷疑與不解。導演通常也會試著連結每一行字幕與特定的說話方式,但在對話非常快、或是一段敘述必須切割成幾個主題討論時,就無法使用。當字幕與影像不協調的時候,我個人的經驗是以字幕的節奏來主導說話的節奏,因此,掌握字幕的節奏會比硬要字幕節奏符合說話方式來得重要。另外一個情況是,導演可能會發現他們必須創造一個假性的同步,也就是必須將一段不相干的字幕取代目前的說話內容(字幕的內容通常是這一段話前後的對話內容)。雖然能成功誤導大部分的觀眾,但總是會有通曉這個母語的觀眾會發現錯誤。即使通常這種情況下,這位觀眾

不會分心去看字幕，但在導演心中，仍舊會因這種方式可能出問題而感到不舒服。

《與牧民同在》這部影片的尾聲，有一段片中人物以相當正式的方式表達互相祝福心意的對話，但是對話的速度非常快，快到連字幕都跟不上。當時，我只有兩個選擇來處理這個情況。第一，為了將速度慢下來，不得不將片中人物說話的聲音消音，只以襯底音樂代替。另一個方式則是讓字幕按照應有的速度出現，直到結束，而不強迫使它與對話的速度一致。由於更改這段對話的全貌非我所願，所以我選擇使用第二個方式。然而，這也造成了一些無法預期的結果。雖然許多觀眾都能正確解讀（意指字幕播放的時間長過真正對話時間），但有些觀眾則假設是某些原因使得本來應該跟著字幕被聽見的對話消失了。有的則認為是故意使聲音消失，目的在造成一種無聲的效果，使得祝福的感覺更加高度提升。更有一位觀眾告訴我，這是因為我利用這個空檔，造成一種無聲的祝福迴向給吉耶族，表示他們將會永遠「與牧民同在」。我的確也有類似的用意。就像導演所知，任一最後決定使用的方式都不會只為了單一的理由，而總是希望能利用這個方式，多加入一些自己希望傳達的想法以及力量。

字幕的局限

近幾年，字幕不僅僅是民族誌學影片中的常客，幾乎成為必要的元素。在英國、法國和澳洲，即使是電視上播出的民族誌學影片，也多會配上字幕。[14] 但是因為字幕的使用與其他幾個紀錄片使用的新手法碰巧同時出現，尤其字幕是伴隨同步收音產生的，因此很難評估各自的影響到底為何。例如，我們很難評斷民族誌學影片

中不斷增加的對話片段是因為使用字幕，還是因為一般紀錄片中使用對話為基調的風氣已經日漸普遍。但是，在一定的程度上，我們可以相信，字幕的使用對民族誌學影片有一定的影響，並改變了拍攝的內容。

其中一個最明顯的影響，是字幕將原本只能以音軌記錄下來的說話內容，變成以書面的方式記錄。而這些書面文字內容則由譯者及導演決定，因而在某種程度上，它在內容的解讀上建立了單一權威。觀眾無法在有字幕的情況下，還認為片中人物說話的內容有別的涵義。字幕的使用全然去除任何不清楚及可能產生暗喻的模糊地帶。因此，字幕影響力有限，因為它就像影片本身擁有的一部分，只負責在觀眾眼前秀出很確定的翻譯內容。雖然片中人物彼此互相對話，但字幕的使用就是導演跟我們說話的方式之一。

字幕同時也有強調的效果。片中人物談到自己日常生活中一些很基本的想法時，常常會在不經意的生活行為或細節中不斷實踐、活用。字幕的使用就會傾向將這些想法抽離出來，加以強調，以融入影片的背景。在這種方法之下，字幕可以將影片的中心議題抽出，讓影片的主體架構呈現得更加清楚。日常對話中隨性及模糊的部分，都因為正式文字化，而有清楚的意圖及一致性。即使將口語的表現方式穿插在書面文字中，也能夠賦予它分量及質感。原本暫時的口語內容，現在則具永久性，變成文化產物的一部分。在一部影片製作的過程中，字幕界定了我們看過的內容，也預告了我們即將看到的內容。

閱讀字幕與實際聽到對話的經驗相當不同。銀幕上的字幕看起來是一個將獨立的單位組合起來的系統。每個句子組合起來，向我們傳遞某些訊息。這種方式與面對一連串流暢對話時所產生的反應非常不同，因為經由對話所傳遞訊息的方式是不規律且沒有經過任

何規則化過程的。字幕也具有將話語「加成」的效果。就如同管弦樂團中，某一種樂器都能跟其他樂器互相共鳴，產生更佳的音效。它使得說話內容更加簡潔有力，具有預告的能力。字幕間的固定行距，常常也會致使被動接受，一部分是因為對話具有節奏的影響，另一部分是因為對話不斷一點一點地消失在耳朵邊，而不會促使觀眾想要以一種全面理解的心態去解讀整段對話的內容。因此，我們變得依賴文字，以文字為導向。當影片中沒有字幕的時候，我們邊看會邊覺得似乎少了什麼。任何一段沒有打上字幕的對話，似乎都是一個錯誤，又或是導演企圖矇騙我們什麼。

字幕也有其局限。人們總是說，閱讀字幕會使我們無法觀賞完整的影像。這個說法似乎有點誇大，因為能快速閱讀者，絕對可以同時掌握字幕及整體影像。對他們而言，文字的閱讀已經與觀看人物的臉部表情動作融為一體。當然，無法反駁地，這仍舊會對自由觀賞影像造成一定的影響，因為字幕畢竟有其強迫性：銀幕上出現字幕時，你很難不去看。

最主要的局限可能在於：字幕使我們不傾向以「聽」來理解對話內容，而是以「看」來理解。如此一來，如果導演想在片中強調某些非語言的元素，就會產生一些問題。我製作《牧羊人的歲月》（*Tempus de Baristas*）尾段，彼得（Pietro）及咪咪奴（Miminu）兩位主角的場面時，就面臨這個問題。對我來說，他們之間的行為互動遠比他們說什麼來得重要，因此，在這裡我採用了非語言的層面來使觀眾很單純地只觀察兩人的互動，並在充分了解之後，能適切回應他們的行為。雖然旁白在他們真正開始討論未來的對話之前已經出現，但我相信，整個場景中最重要的是觀眾可以看到他們的感情生活，看到他們如何看待自己。有些拍攝片段也根據此基礎來拍攝。

有一項使用字幕而產生的不良後果則是之前沒預期到的，就是

可能因此使得民族誌學影片中使用的表達及分析範圍受到限制。由於今日字幕的使用已經相當容易，廣為接受，可能使導演大量使用對話及訪問的形式來拍攝民族誌學影片，以致忽略了還有其他非語言所能表達的社會習慣及個人經驗。以訪問的方式為例，這可能會造成過度強調陳述，而且會局限在特定範圍之內。另一個相關危險是，如果影片中聲音的錄製單純只是收錄人物說話的聲音，其他非語言的聲音的表達可能也會漸漸消失。在某種程度上來說，這個現象已經發生了。隨著同步現場收音器材的進步（特別是攝影機），聲音的收錄基本上已經等於收錄片中人物的說話內容。這些影響，絕不是三十年前那些希望使用字幕來擴展民族誌學影片製作範圍的先驅所期望達成的目標。

　　雖然這裡所說的影響大多來自技術層面及隨時間而產生的自然發展，但是仍然有一些屬於社會及政治涵義。透過民族誌學影片的字幕，觀眾可能因為能很自然且有效地跨越語言翻譯的障礙，因而對影片中的文化產生一些共鳴。觀眾心中「了解另一種文化輕而易舉」的刻板形象，也就是沒有什麼是不能被了解或接觸的，可能會被不斷強化。[15] 因此，為那些全然陌生的人創造更深廣人性的同時，字幕可能也滿足了我們自身的驕傲，其中也許帶有我們自處的社會具有將所發現的一切事物轉為己用的能力的意味。這種控制欲的呈現，可能是我們企圖表達對他人的了解時，無法避免的危機之一。但若想從中脫離，似乎又缺少了一種中和。其實，以現在透過影片可以這麼輕易傳達片中人物所言的情況看來，我們更應該提醒自己，他們一定還有許多頑固的、私下的、不為人知的生活層面，是影片未能表現的。

<div align="right">原文寫於一九九五年</div>

這篇文章有一個相當不同的版本，刊載於《視覺人類學評論》（*Visual Anthropology Review* 11(1): 83-90, Spring, 1995）。

1　根據艾許（記錄於個人評論中，一九九三年四月）對《難茱》的原始注記中，建議應該將苄瓦西（Ju/'hoansi）的內容素材剪輯成一系列影片。他的《愛，開玩笑》就是第一支如此處理的影片，並且在幾乎同時間以書面形式處理《一群女人》的字幕。

2　一九六八年四月，我和哈金斯曾在加州大學洛杉磯分校所舉辦的民族誌學影片研討會上觀賞過馬歇爾的字幕影片。

3　漸漸地，類似這樣的工作已由電腦螢幕來完成，使用錄影帶並加上計時器來控制字幕的出與入。字幕可以直接打進螢幕，也可以立刻了解呈現出來的效果。

4　我於一九九二至九三年間製作《牧羊人的歲月》，有一幕是彼得因為他爸爸法蘭西斯科使用威嚇的語氣命令他，因而生他爸爸的氣。但是緊張的氣氛很快就過去了。兩人談到未來，法蘭西斯科說：「你即將展開新生活，對吧？」彼得回答：「的確如此。」他使用的是義大利文的「Certo」，這個說法可以翻譯為「當然（of course）」、「的確如此（certainly）」，或是單純的「是的（yes）」。雖然乍聽之下，翻成「的確如此」的語意比較正確，但「當然」似乎比較接近原意，因為它簡短、具有自我確認的涵義。相反的，翻成「的確如此」在英文上比較柔軟、比較從容不迫（義大利人和薩德人要表現這種柔軟，可能會用「Naturalmente」）。結果，我決定使用「的確如此」。「當然」一詞對我來說，有些太唐突，而且帶有父子間存在對立關係的暗示，但事實上我不認為這種感覺存在。「的確如此（certainly）」聽起來雖然比「Certo」來得柔軟、無法表達出彼得使用Certo的語意中，那個有稜有角的部分傳達出彼得自己的強烈意志，但仍適度表達了我從他語氣中所聽出的略帶傲慢的感覺。

5　從《婚姻的爭論：學習指南》（Reichlin and Marshall 1974: 4）的翻譯中選出。

6　使用「別管馬歇爾一家」（Never mind the Marshalls!）或「別理馬歇爾一家」（Forget the Marshalls!）也許即可避免這類問題，但事後諸葛總是比較容易。何況，艾許和馬歇爾可能希望保留原本說話者語意中的粗魯。

7　佛萊赫提在這兩方面都有罪。馬里安・庫柏（Merian C. Cooper）和修薩克（Ernest B. Schoedsack）在他們最後的偽紀錄片（pseudo-documentary）力作《象》（*Chang*, 1927）中使用了這樣的句子：「最後一粒米的殼也去掉了，哦，小女兒（The very last grain of rice is husked, O very small daughter!）」（Barnouw 1974: 50）。

8　將這個混亂現象具體展現出來的，是在BBC上播出的影片《兩個女子狩獵記》（*Two Girls Go Hunting*, 1991）。這部片雖然是以歐洲導演的眼光、以第一人稱的

角度來拍攝，但不合邏輯的是，他配上一個非洲腔調——還有人懷疑是拍攝地點衣索比亞的當地腔調。

9　見於《肖像畫家》以及較早期的《米蘭達》（1974）和《希達的孩子》（*Zerda's Children*, 1978）。

10　保羅‧羅沙（Paul Rotha）曾在《電影迄今》（*The Film Till Now*, 1930: 299）中抱怨：「白色的潦草字體在人造皮革的背景上跳躍。」

11　戴‧沃恩於一九六〇年代曾在多部影片中使用字幕。他所使用的公式是：第一部以十六格畫面來「讓眼睛記住某一段主題的出現。如果是以兩行形式出現的字幕，就會有接下來的八格畫面讓眼睛瀏覽，直到第二行字幕出現。然後讓影片的每一格畫面僅出現一個字（或一個空格，或一個標點符號）」。原始對話已經在翻譯之前就切割成不同的段落，以呼應相對的字幕。翻譯後的字幕再配合設置好的畫面位置。這些由麥‧哈里斯（Mai Harris）建立的指導原則，都總合整理在一份未曾公開發表的文件中，是沃恩為了英國國家影片及電視學校（National Film and Television School）的學生所編。沃恩也是相當特立獨行的紀錄片及民族誌影片編輯，在他的影片中，字幕的使用達到相當不同的境界。

12　例如《牧羊人的歲月》中彼得的陳述：「總之，做侍者或是在酒吧服務……我可沒那種耐心。」這些都如同一個刻意留長停頓的畫面尾段一樣，被附加了呼應主題的重量及價值。

13　由於一項實驗室中的錯誤，字幕被固定提早出現在十格畫面之前。這個錯誤導致了一個相當怪異的心理層面的影響：觀眾對於能夠提早知道片中人物接下來要說什麼及想什麼感到相當驚喜。

14　一九七〇年代，布萊恩‧摩西（Bryan Mose）在「消失的世界」（*Disappearing World*）這一齣系列影片中的字幕問題上，戰勝了英國的格蘭納達電視臺（Granada Television）。詳見Henley（1985）。第七藝術臺（La Sept/ARTE）經常於法德電視中播出上了字幕的民族誌學影片。SBS電視臺，一家跨文化電視系統，為澳州使用字幕的先驅。澳洲電視臺（Australia Broadcasting Corporation）現在經常在一般影片及紀錄片上打上字幕。印度電視臺在大部分海外影片中（包括運動節目及肥皂劇），都加上印度語字幕。

15　這些評論可以同時配音配進對話中；但是重複配音的粗糙程度往往會引起爭議，使得技術層面的問題及文化隔閡的問題也隨之介入，而非單純僅是字幕的問題。

第八章
民族誌電影：衰敗與興起

　　民族誌電影不能說已建構起一種文類，它的拍攝也非涵蓋在單一或建制方法學下的學科。自從一九四八年第一屆民族誌電影論壇在法國巴黎的人類學博物館（Musée de l'Homme）舉行以來，「民族誌電影」一詞似乎已統合紀錄片與社會學的分歧。民族誌電影的典範逐漸出現；近十年來，因基金會贊助、國際論壇的舉行、國際刊物及訓練課程的推波助瀾，而蔚為風潮。

　　就民族誌電影的定義而言，有些導演認為只能說某些影片具有較多民族誌的元素，或者說在表現上更貼近民族誌。[1] 因為所有的影像紀錄都是文明的產物，其中有許多皆描述實際發生的社會現象。因此，影像紀錄如同神話、岩畫、政府論文，可以成為社會科學研究的資料來源。二次世界大戰起，劇情片與文獻已經零星成為民族誌內容的研究材料。[2]

　　實務上，大部分民族誌電影並未將影片當成單純的文化紀錄片，而是將影片界定於那些具有記錄與揭露文化型態的範疇。某些導演，例如尚・胡許與盧・德・赫希（Luc de Heusch, 1962），拒絕追求更詳細的區分，認為這樣的作法將會阻止多元手法的產生。其他導演則將民族誌電影區分為「分類法」、「功能法」、或「型態法」的分類方式。[3] 例如，安德魯・拉洛伊葛漢（André Leroi-Gourhan, 1948）將影片區分為研究型、大眾觀賞型人類學影片與異國風情型。艾許、馬歇爾與史比爾（Spier, 1973）創造了客觀紀錄（Objective Recording）、原著電影（Scripted Filming）及報導文學（Reportage）等次領域影片。然而，最複雜、最具影響力的作品，

則融合於不同分類領域中，蔑視這樣嚴格的分類方式。

　　論及這個領域，有一項區別特別值得探討，那就是民族誌毛片
（ethnographic footage）與民族誌電影（ethnographic films）的差異。
民族誌電影是以組合結構化的作品向觀眾傳達內容。透過這樣的表
現方式，明顯傳達自我的主張與分析。民族誌電影就如同人類學家
正式的公共著述及其他具有創意或學術性質的作品。民族誌毛片卻
是不具特殊目的、由攝影器材記錄的原始素材，或可比喻為人類學
家的田野調查筆記，並有多種用途（包括攝製為紀錄片）。

　　赫格惱（Félix-louis Regnault）即為民族誌毛片最早的典範。赫
格惱於一九八五年在法國巴黎舉辦的非洲民族學博覽會上，用電影
記錄了非洲塞內加爾烏洛夫（Wolof）女性製作陶器的過程。同一年
度，電影之開創先驅盧米埃兄弟（Lumière Brothers）將攝製的影片
做世界第一次商業試映。民族誌電影首先出現於由馬布瑞奇
（Eadweard Muybridge）與艾提思—茱爾・馬雷（Étienne-Jules Marey）
合拍的人類與動物的動作研究，與電影同樣歷史久遠。赫格惱運用
影片紀錄出版一篇學術論文，非常清楚地將他的目的與盧米埃兄弟
以商業電影新奇為主之目的區別開來（1931）。赫格惱視攝影機為實
驗工具，幫助他記錄人類瞬間發生的活動以進一步分析；他同時也
預測民族誌將透過這種儀器達到科學精準的程度（Rouch 1975:
437）。可以說，塗上感光乳劑的賽璐珞影片將是人類學的媒介。

　　商業電影導演如喬治・梅里葉（Georges Méliès）與愛德溫・波
特（Edwin S. Porter），旋即把盧米埃兄弟帶來的視覺震撼轉變成一
種敘事媒體。一九一四年，愛德華・柯蒂斯（Edward Curtis）拍攝
了一篇故事電影，由夸奇烏托族（Kwakiutl）的演員依夸奇烏托族
的生活環境所重建的場景拍攝而成[4]。一九二二年，佛萊赫提
（Robert Flaherty）發表《北方的南努克》（*Nanook of the North*）。試

圖重建一個傳統文化是佛萊赫提和柯蒂斯相似之處，然而二者卻截然不同。佛萊赫提並未強調電影中複雜的戲劇性傳統手法。他的微妙處是更加概念化的，藉由流暢的故事場景、非緊密連結的觀測循序演出，映現出令人炫目心迷的技巧與自然展現的歡欣喜悅。這部電影已轉變為一連串記錄伊努伊特人（Inuit）生活與民族性的文字，圍繞著文化尊嚴與精巧的主題。與柯蒂斯的電影相較，南努克顯然只是探測這個社會群體本身。

　　赫格惱與佛萊赫提的作品界定了另一種民族誌電影的趨勢，影響持續至今。那些追隨赫格惱傳統的作品，將攝影機視為收集文化元素的工具。分析這些元素的過程大都以注腳方式呈現。對於佛萊赫提及其追隨者，影片本身不僅可以記錄人類的行為，同時透過有系統的溝通方式帶領觀眾了解影片複雜的內涵。

民族誌影片

　　民族誌長片主要區分為兩種型態：研究性毛片（research footage），主要目的是提供科學性的研究；記錄性長片（record footage），主要做為一般紀錄影片存檔，或供未來研究之用。

　　研究性毛片容許進行無法直接觀察的行為研究與測量。這樣的研究材料有助於文化雛型的塑造與肢體移動的溝通研究，包括由愛德華‧霍爾（Edward T. Hall）創立的空間行為學、瑞‧伯德惠斯托（Ray Birdwhistell）的人體動作學、亞蘭‧洛麥斯（Alan Lomax）提出的舞蹈評量法（choreometrics），以及他的同儕艾克曼（Ekman）研究臉部表情、亞當‧肯頓（Adam Kendon）專研符號語言與手勢的研究。

　　成功的影片研究經常需要細心的架構化分析。對於某些主要研

究行為內部動態變化的案例，影片可做為個案研究的資料。換言之，對於具有反覆形式的動作，影片可以提供廣泛的資料，以供近距離分析與跨文化比較。研究人員為了從事個案研究，必須自己拍攝影片。有些跨文化的研究，研究員可以從其他來源取得影片的資料。第二類型的研究性毛片因此產生。

其中一個探討研究性毛片各種可能性的專案是「舞蹈評量法」，將舞蹈視為融入其他文化活動的一種生活型態的表現。為了提供全球性的舞蹈範例，專案內蒐羅各式紀錄片、小說、影片等各式各樣材料中的例子。此法開啟了特殊的人類文化呈現方式，把以往多半漫無組織的各種資訊，以一貫組織的方式善加利用。

赫格惱的早期作品主要關注於非洲人民的動作模式。多年來，研究性毛片對於生理學、宗教儀式與文化的技術觀點等研究，似乎幫助有限。直到一九三六至三八年，貝特森（Gregory Bateson）和米德（Margaret Mead）的著名研究「巴里島人的人格養成」（1942），才有重大突破，具體說明影片的確可以分析人際關係。靜止與動態的圖片攝像用以獲得一般社會互動關係與特殊親子互動關係資料。上述案例進行時，攝影是直接記錄漸進的特殊行為情境。巴里島專案可以觀測到某些可能性已透過實驗設計的方法獲得證實（例如家庭心理諮商療法）。

其他研究人員持續使用影片資料進行田野調查。索倫森（E. Richard Sorenson）與加德賽克（Carleton Gajdusek）拍攝研究性毛片，研究小孩成長與發展、及發生於新幾內亞高地的退化性神經病變疾病「古魯症」（Kuru）的病源分析。後來索倫森（1976）使用研究攝影進行人格發展的假設檢定，實驗設計是透過對於弗耳族（Fore，最早列為古魯症研究的種族）拍攝影片的檢視。

所謂「記錄性長片」是用於廣泛的描述，異於研究性毛片是用

以建構研究。對於人類學家與知曉文化變異的研究者而言，攝像紀錄顯然提供了良好的保存方法來記錄社會現象，這些社會現象將會消失或經歷徹底的變化。攝像紀錄不僅是內容紀錄，還有直接的影響，以書寫無法表達的方式來分享眞實的情境。蘇珊・桑塔格（1977: 154）觀察到：如果可能，巴多雷特（Bardolators）會比較偏好一個可堪辨識的莎士比亞的照片，而非由霍爾班（Holbein the Younger）製作的雕塑。大部分的研究性毛片已用來蒐集文化遺產。影片資料總是保留各種可能，如同一塊收藏多年的木炭，其中也許會有我們無法預期的新發現。

　　記錄性長片可以回溯到一八九八年。當年，哈頓（A. C. Haddon）於劍橋人類學年會「托倫斯海峽探索」（Cambridge Anthropological Expedition to the Torres Strait）中，將盧米埃電影納入科學研究方式。與赫格惱一樣，哈頓對於紀錄片可以幫助人類學發展一事寄予厚望，但認爲僅可以當成一般民族誌紀錄片的媒介。儘管他有影響力，記錄性長片尙未認可爲田野研究的活動。大部分持續拍攝影片的人類學家抱持著跟偶爾拍攝靜態照片的精神一般，只是正規工作中的一種暫停。

　　第二次世界大戰加速了社會的改變，也加快影像紀錄成爲人類學資料的速度。大戰後的數年間，許多個案又引起哈頓對系統化架構的人類學攝像的關心。一九五○到五九年間，哈佛博物館主持「喀拉哈里探險專案」（Peabody-Harvard-Kalahari）及其後一些研究，馬歇爾與助手用了將近二百萬呎的十六釐米彩色影片，來拍攝位於喀拉哈里沙漠Nyae Nyae地區的芎瓦西家族，保留了最具代表性的小群聚人類社會的視覺人類學。同一期間，德國歌廷根（Göttingen）的德國科學電影所（Institut für den Wissenschaftlichen Film, IWF）建立電影百科檔案（Encyclopaedia Cinematographica）。其中

一個主要目的是尋找並保存以人類行為為主題單元的精選紀錄長片。在美國加州大學，巴雷特（Samuel Barrett）計劃拍攝美國原住民的覓食技巧；一九六○年代中期的澳洲，桑德爾（Roger Sandall）與人類學家彼得森（Nicolas Peterson）為澳洲原住民研究機構（Australian Institute of Aboriginal Studies）進行一個專案，拍攝記錄原住民的宗教儀式。另一個記錄西部沙漠原住民物質文化的專案也在同時間內由澳洲聯邦製片（Australian Commonwealth Film Unit）的伊恩‧登路普（Ian Dunlop）與人類學家湯金森（Robert Tonkinson）共同完成。其後，登路普和葛德利爾（Maurice Godelier）共同製作《布魯亞成人》）（*Towards Baruya Manhood*, 1972）與《布魯亞‧姆卡檔案》（*Baruya Muka Archival*, 1991），詳細記錄新幾內亞高地的起源。

　　這些專案中，有些是電影，有些是記錄性長片。拍攝過程中，為了說明複雜的活動，挑選與解釋的方法逐漸變得必要。諷刺的是，這些電影反而比那些為了專案而設計收集的影片還廣為人知。

　　教育與電視已取代研究，成為最近數年來大部分人類學影片活動的主要財務動力。這些資源使專案不僅只有觀賞用途，也有助於視覺人類學研究順利進行。北美提供的豐富課程資源及資金，令埃森‧巴列克西（Asen Balikci）於一九六三到六八年間拍攝的愛斯基摩影片系列成為小學課程《人類研究》（*Man: A Course of Study*）的教材之一；這也是第一個讓學生鑽研其他文化、提供建構社會化行為準則材料的專案。產出的影片就是人類學家或民族誌導演的心靈深處的表現、不被干擾的人際關係的攝影紀錄。英國格蘭納達電視臺製作的「消失的世界」（*Disappearing World*）專題，已廣泛用來教學與製作影片紀錄片。伍黑德（Leslie Woodhead）與托頓（David Turton）製作的茅斯族（Mursi）影片也具有潛在的研究價值。

　　愛斯基摩系列影片剛推出時，除了一九五八年的《獵人》外，很少看到像一九五〇年代馬歇爾的芎瓦西影片這類的作品。少有人知道自己的私人事件已參與了愛斯基摩專案。[5]馬歇爾開始利用一連串架構化的社會互動，將這類材料編輯成教育人類學的資料。艾許曾與馬歇爾一起編輯芎瓦西的資料，他希望可以善加利用拍片過程發展的教學法概念，以及和夏農（Napoleon Chagnon）過去在委內瑞拉南部亞諾馬莫區域拍攝的五十多部影片。馬歇爾繼續拍攝類似的匹茲堡治安紀錄片——除了用於法律研究外，他還加上治安的人種學研究。這類專案提供了立即可用的視覺紀錄，也將記錄過程的重心從文化特徵分類轉移到個體接收的文化再現。

　　其他人類學家在這段期間拍攝的這類影片很少用來教學或研究。沒人知道它們流落何方。大概多進了閣樓、封箱、或是垃圾箱內，少部分變成收藏檔案，例如「史密斯森研究中心」（Smithsonian Institution）與「澳洲原住民族及托倫斯列島研究所」（Australian Institute of Aboriginal and Torres Strait Islander Studies）。只有哈頓的托倫斯列島影片有少數零碎的資料保存至今；史賓塞（Baldwin Spencer）於一九〇一到一二年間，於澳洲中部與北部拍攝的毛片皆被遺忘於維多利亞國立博物館，直到一九六〇年間才被登路普發現。[6]許多歸檔保存完整的人類學影片資料甚至仍然未被人類學家發現、使用，因而散逸各國，缺乏完整的分類與研究整理。

　　日漸增加的紀錄片索引與研究專案，已產生資料收集與影片拍攝的議題。許多紀錄片已經確定沒有研究價值，因為某些影片的製作慣例在時間與空間組織上是零碎的，或因為影片尚未妥善管理歸檔。某些跨文化研究由於拍攝時缺乏詳細的文化特寫而失敗。在人類學釋疑、馬林諾夫斯基（Malinowski）與萊佛士（River）（Urry 1972）的基本田野調查方法尚未廣泛運用以前，上述情況是人類學

紀錄者於十九世紀面對的情況。一九五○年代，沃夫（Gotthard Wolf）於德國科學電影所提出的指導路線，於選擇與紀錄項目方面，朝向建立科學標準邁進一大步，卻有極端簡化文化的疑慮。稍後，科學電影所的成果具有更彈性的作法。

　　一九七○年代，索倫森與嘉布倫科（Jablonko 1975）提出一種採集影像紀錄的通用模型。雖然他們意識到沒有任何辦法可以事先預測哪些資料是重要的，但他們建議一種隨社會現象不同的三部分策略採樣方法，分別為直覺法、計畫法、半隨機法。這種預先假設不同形式的抽樣方法可以彌補彼此的缺陷，但是進行個人觀察時卻無法消弭主要文化偏差，而這是這三種抽樣方法共有的。全球人類學的影片製作更為艱困，是因為必須涵蓋廣泛的文化特徵。做為觀察者，因缺乏無窮的可能，特殊研究興趣可能無法涵蓋，只有少部分拍攝成影片。不可能隨時隨地都有攝影機記錄著，而且大多攝影機只會成為令人沮喪的干擾。

　　這個問題在拍攝社會事件的全貌時，立即顯而易見。拍攝對觀眾太複雜的社會經驗時，會受到抽樣方法的限制，導致觀眾產生認知上的嚴重差距。這些方法的限制不比他們相信自己可以記錄所有重要人類社會活動來得引人注意。如同人類學本身，民族誌電影必須平衡對特殊現象詳盡記錄及深入探索的嘗試。

民族誌電影

　　民族誌影片製作受電影快速發展的影響程度，與人類學文字著作受發展了好幾世紀的文學及科學論著風格影響程度，不相上下。電影承襲了戲劇及文學的慣用手法，言詞運用的敘述功效（最初以字幕呈現），幾乎從一開始便和生動逼真的影像環環相扣。若以口述

的方式評論，在諸多紀錄片和大部分的電視新聞報導中，口述報導者的聲音擁有相當的控制力，但在戲劇性電影裡，這種情況則大幅減少，將語言交由劇中角色的對話來表現。這種語言運用的差異產生了以影像闡述言詞論點的電影慣例，以及影像（在有聲電影中亦包含口語對話）必須負起展現發展連貫性的重擔。民族誌電影跨越了以上兩種電影慣例，手法可視爲敘述性，也可視爲啓式性。第一種敘述形式與人類學文字著作的說明表現形式顯然更相似。

敘述性民族誌影片利用影像做爲口述評論的資料，或是陳述方式的視覺輔助。這樣的可能促成了具吸引力但零碎的素材的結合，也促成運用缺乏證實評論主張當作素材的電影創作。最糟的運用是經常做爲旅行見聞講座或課堂影片播放的演講說明內容；最好的運用則是提供一種行爲模式的的分析，或是用來做個別社會的通用調查法，或用於儀式或其他正式活動的影片拍攝。蓋瑞‧基迪亞（Gary Kildea）和傑瑞‧里奇（Jerry Leach）拍攝的《特洛布里安群島的板球運動》（*Trobriand Cricket*, 1976）就是一個例子。

在敘述式電影中，言語的分析提供了詹姆斯‧布魯（James Blue）所稱的電影「運輸機制」（transport mechanism）。這樣的「運輸機制」解釋了言語分析在先前發展的意義。另一方面，啓式性電影則需要觀衆將導演結合而成的視覺及言詞素材做連續性的詮釋。聲音的敘述則不需要將述說的任務委託給影像，而由聲音自己做爲題材內容不可或缺的述說角色。因此，普洛藍的《肖像畫家》是以片中主角艾蒙希尼斯‧卡約（Hermogenes Cayo）的口述自傳來呈現；貝索‧萊特（Basil Wright）的《錫蘭之歌》（*Song of Ceylon*, 1934）則將十七世紀的旅行者羅勃‧那克斯（Robert Knox）的紀事做爲一種「拾獲物」（found object），運用在影片中。

啓式性電影依著時間順序的進行方式，經常可見於事件拍攝的

影片中。馬里安‧庫伯（Merian C. Cooper）與修薩克（Ernest Schoedsack）在一九二五年拍攝的《草地》（*Grass*）就是個典型例子。這部片描繪幾千名巴克提亞瑞（Bakhtiari）人民遷移到高原牧草地的經過。威廉‧吉迪斯（William Geddes）的《苗年》（*Miao Year*, 1968）則有系統地依循一年的農作週期來拍攝。瑪莉莎‧里維琳‧戴維斯（Melissa Llewelyn Davies）拍攝的《女性的歐拉摩：瑪塞繁殖儀式中的社會組織》（*The Women's Olamal：The Social Organization of a Maasai Fertility Ceremony*, 1984）採用瑪塞婦女與男性間的爭執過程，引導出繁殖儀式的進行。但通常事件的描述會更受到限制，像《拉瓦里與瓦爾卡拉》（*Larwari and Walkara*, 1977）這種儀式的紀錄、《起源的慶祝》（*A Celebration of Origins*, 1992）、《盛宴》和《婚禮的駱駝》所講的儀式化活動、或是《黛比的發怒》（*Debe's Tantrum*, 1972）講述社會互動中的小事件。

　　順時性的敘述有時可提供連接間斷素材的運輸機制，例如：佛萊赫提的《莫亞那》（*Moana*, 1926）、巴布‧寇納利（Bob Connolly）和羅賓‧安德森（Robin Anderson）的《喬利希的鄰居》（*Joe Leahy's Neighbours*, 1988）、喬安那‧黑德（Joanna Head）和珍‧萊朵（Jean Lydall）的《我們愛的方式》（*Our Way of Loving*, 1994）、蓋瑞‧基迪亞的《瓦倫西亞日記》（*Valencia Diary*, 1992）。在羅勃‧嘉納的《死鳥》裡，透過兩名遭襲者的經驗來呈現週期性襲擊和反擊。

　　拍攝長時期的社會進程或其他無法安於敘述性調查的文化層面，可能需要更多影片結構概念。《北方的南努克》便是這方面嘗試的早期成品。嘉納的《極樂園》（*Forest of Bliss*, 1985）透過複雜交織的文化符號和日常生活，檢視印度聖城伯納利斯（Benares）中死亡和重生的主題。《肯亞波朗族》（*Kenya Boran*, 1974）中，布魯

和我試圖透過社會與歷史矩陣的相異點中，人群之間一連串的互動，來揭示社會變遷的過程。《蘇菲亞的同胞》（*Sophia's People*, 1985）透過一個家庭式麵包店，來檢視離鄉背井的情形，同時著重人物的精力和失落感。《道路》（*The Path*, 1973）的主題是一個通常以傳統敘述方式呈現的活動（日本的茶道儀式），卻以策劃過的喚起式手法來表達，傳達活動對參與者的意義。

一九六〇年代，輕型同步收音攝影機和影片材質感光度的提升，對一些勤奮且低調的導演，如李考克（Richard Leacock）和布勞特（Michel Brault），開啓了非正式且私人的行為新範疇。愛斯基摩影片系列首先戲劇化地描述了這種民族誌電影方法的可能性，使得更早期的電影描繪人們日常生活時而產生的奇特面紗，變得顯而易見。

觀察式影片拍攝運用了同步收音方式，著重影片主角的自然對話，不由導演或民族誌學家來口述報導，也不由某個不知名的報導者來口述。運用於民族誌電影之前，角色的真實對話已經成為歐洲和北美紀錄片中的重要元素（如《初始》[*Primary*, 1960]、《夏日紀事》、《Pour la suite du monde》[1963]），但在愛斯基摩影片中，觀眾開始聽見他們不了解的語言。顯然，在這些影片中，觀眾缺乏直接的訊息獲得管道，也缺乏接觸關於自身社會的理性和感性的生活表達，而且觀眾會將這些影片中的生活表達視為理所當然。原始對話的翻譯字幕開始出現在馬歇爾的《愛，開玩笑》裡，但其他同樣有字幕的芎瓦西影片則是過了一段時間後才發表，發表時間始於一九六九年。另外兩部有字幕的影片——艾許的《盛宴》和我的《納威》，都是在一九六八年拍攝、一九七〇年發表。自此，許多民族誌電影的拍攝和剪輯都決定於片中角色的對話。配上翻譯字幕的方式，無法傳達母語使用者所有的顯而易見的差異，但這樣的方式似

乎是所有讓識字觀眾了解其他民族言詞表達，最有效率也最能讓人接受的方式。這種方式也曾因影集製作人布萊恩・墨瑟（Brian Moser）堅持不懈的努力，用於一九七四年「消失的世界」電視影片中。

說話方式能反映人的個性和文化，同步的聲音表達有助呈現既有文化規範底下，人們個性類型的變化和多樣。透過艾許在黛德海瓦（Dedeheiwä）的影片，我們得以進入且洞悉亞諾馬莫族的巫醫的個人世界。在《沙河》（*Rivers of Sand*, 1975）、《洛倫的故事》和《阿里喬德羅馬馬尼的神靈附身》（*The Spirit Possession of Alejandro Mamani*, 1975）中，我們見到不順從於社會既定方式的人們；透過文化要素的檢視，更凸出其間差異。就如同佛萊赫提的了解，表現個人如何處理問題，是一種確認他們尊嚴和選擇合理性的方式。學生評價民族誌電影的意義時，認爲進入其他社會的個人智性生活，也許是一種了解他人人性的必要步驟。

最初，輕型攝影設備能提供的親近感，讓導演感到興奮，將它視爲能延伸探詢眞實世界的工具——從前大概只能透過虛構的想像探知。但是，缺乏實質的觀察，觀察式電影也會逐漸損害影片概念。作者無法看見的錯覺會誤解銀幕上的行爲。有些導演相信他們的影片不只是啓式性的，也是能自我啓發的，而且包含在影片製作經驗的證據中。

我們可以從加拿大國家電影局（National Film Board of Canada）製作的影片《寂寞男孩》（*Lonely Boy*, 1962）中看出這一切如何轉變。訪問場景通常會透過慣用剪輯方式來濃縮（像是在《寂寞男孩》中，寇帕卡巴納[Copacabana]的老闆邊命令服務生、邊和電影劇組人員聊天），包含在影片的完整性裡。使用訪問場景，或許是因爲它是新穎的手法，但也有更大的影響在於影片本身的轉變，以及引發

出電影如何處理現實事物的問題。會變得困難的是，將民族誌電影想成可靠的再現、和影片製作過程不相干。導演已經開始視他們的工作爲探討文化錯綜性的嘗試，這樣的情況下，電影便成爲一連串訪問調查中的部分。此種想法使得某些電影被塑造爲需要探究的「文本」，而非民族誌學結論的表達；此外，素材規模愈大（例如艾許和夏農的亞諾馬莫全集），就可解讀爲內容能無限重新安排以產生不同新理解的影片。

觀察式方法最重要的是，它代表了一種穿透現實中個人主義再建的努力，這種現實曾描繪出紀錄片風格的特性，讓觀眾更接近事件，就像親眼所見一般。透過完整的拍攝，取代影片剪輯的綜合及濃縮作用，導演試圖去注重事件的時間及空間完整。即使如此，影片拍攝並未成爲簡單而客觀的過程。透過攝影機的位置和鏡頭畫面，仍持續以選擇性的方式拍攝，詮釋的重擔在導演拍片的時刻立即減弱。非正式偶發事件的觀察排除了從多種不同角度拍攝或可以重複拍攝的影片場景。攝影機的運用因此反映出一種特有的思想敏感性和過程。導演對於人際關係的回應是，斷定地解釋、形塑出將來觀眾能察覺的各種關係間的意義。這樣的過程和所有出色的民族誌一樣，都需要具有深度的理解。

電影和書寫人類學

民族誌電影常常創造出以不均衡標準去評量人類社會的魅力。生動逼眞的影像捕捉了觀察者原本只能簡單描述的大量細節，創造出可以實際處理外在眞實的方式，而不僅僅是掌握知識。最早，人類學家對影像的要求就如同他們對博物館展覽物的要求一樣：記錄科技，記錄舞蹈、外貌、肌肉。史托克（O.E.Stocker）就用這種方

式，讓他的主題拍成了影片。

一九〇〇年，哈頓從澳洲托倫斯海峽（Torres Strait）回來之後，就寫信給他的朋友史賓塞，用滿腔熱忱形容電影的攝影機是「人類學範疇中不可或缺的一部分」。也許少數的人類學家在今時今日可以做如此徹底的聲明，但是這種心情和希望早已定期傳達到民族誌中。

莫林（Edgar Morin）在一九六二年再次重申，影片非常適合記錄他稱之為密集、禮儀、科技的群居性。但是他加注了：

> 剩下的部分，是最困難、最變動、最隱密的：不論人們感覺被捲入，不論單一的個體被直接關心，不論在權力結構下人與人的關係——從屬、同伴、愛、恨；換句話說，每一件與人類既有情緒相關聯的事。在社會學影片和人類學影片中，存在巨大的未知領域。（1962: 4）

一九五〇年代，尚·胡許在他的西非電影中發掘了這些可能性。在《癲狂仙師》（In Les Maîtres fous, 1955）這部片中，城市中宗教狂熱的情緒結構不可避免地被連結為集體參與者的日常生活經驗。嘉納於一九六一年拍攝的《死鳥》，甚至試圖更明確地去確定人類心理上的需求和社會規範之間的關係。然而這些影片沒有為人類學電影製作建立起足以成為規範的理論架構或方式。胡許和嘉納只是從個人的角度和直覺去創造，無法在學術領域上提出令人滿意的路徑，讓人類學家跟隨，影片本身也不容易消化吸收成為人類學知識。人類學家通常會稱許他們有深刻的洞察力，卻也因為同樣的理由而質疑他們的作品太過「藝術」，不夠科學。

不管是胡許或嘉納，都沒有針對作品對一般人類學名詞有貢獻

這點為自己辯護，但是他們都表達出一個信念：影片對跨文化邊際的溝通是有影響力的。胡許認為，這種影響力很難避免，但是他的意見卻被忽略：

在少數罕見的時刻，一個常看電影的人即使沒有字幕的幫助，也會忽然了解一種不懂的語言；參與陌生典禮時，走在城鎮或穿越從沒看過的地域，卻發現自己很可能對當地有完整的認識。（1975: 89）

在胡許努力下，這些少見的時刻已經延伸至影片簡短序曲及整部影片中。他創造了一個觀念，如同他談論過的，有時候涉及「名人，傻子和孩童」（1975: 90）。一九五七年，嘉納闡述他的方法是一種模擬形態：

如果這是可能的……在電影中去呈現一些看似遙遠經驗的實際發生經過，然後這些（經驗分享的）能力可以很合理地去預測觀者會產生什麼樣的反應，意義上會跟有真實經驗的人體驗類似的感覺。（1957: 347）

至少這種形式的民族誌電影價值在於因此與內在觀察能力有了交流，這種觀察能力正可以啟發更多衍生的正規知識。這些影片試著喚起人類的內心世界，在這之前，人類只被當成研究主體。

一九六〇年代中期，民族誌電影像是忠實的支持者，提供人類學研究一個符合科學的技術，開啟了可以糾正傳統過於狹隘的研究方法的康莊大道。這些影響提供人類學從純粹的文字原理進入涉及視覺媒體的觀察力。正如早期前輩預言的，民族誌電影最終獲得了主流人類學的肯定。

　　但這樣的革命尚未發生。拍攝民族誌影片對人類學家而言，還不是重要的工作，也未進一步影響人類學的概念化。如果只單純專注在民族誌電影記錄事實的能力，米德稱這種影片的歷史爲「失去機會的可憐圖像」，同時也爲了「自己的粗淺和可怕的粗心」而責怪她投身的學科（1975: 4-6）。

　　回顧以往，比較令人失望的是，再次引起研究影片和人類學關係的原因，似乎只是一個習慣性抱怨的插曲。赫格惱（1931）在職業生涯的末期，曾痛惜他早期的作品忽略了影片可以做科學性使用。以貝特森和米德的例子，當影片引起大眾興趣的同時，卻沒有產生可以相互比較的研究項目。伯利嘉（Emilie De Brigard 1975）和米德（1975）曾經檢驗過幾個阻礙人類學利用影片的可能原因。有一些是現實因素：影片製作成本太高、太過麻煩、太過困難。另外一些是歷史因素：早些年的電影製作技巧不適合在人類學的關心焦點上著墨，也不能幫助人類學家從訪談當事人的過程中濃縮製作成民族誌。米德認爲大部分的解釋只是在合理化。她責怪人類學家的保守心態，自私地犧牲了有無限潛力的研究工具，而去維持文字傳統，只因爲這種傳統可以讓他們覺得安全、能夠勝任。

　　這些爭論的要意不在於人類學者的舉止是否理性，而是他們太過膽小，不夠積極，太過自我放縱，以致不能掌握影片能帶來的優點。但也許它最大的優點是要求進一步的檢視。影片有媒體的特質，在這個模式下提供溝通的管道。然而對人類學家來說，影片有何種用途？評論某部一九七七年製作的民族誌影片時，人類學家寫到：

　　爲了尋求連結的證明，分析民族誌需要檢視複雜細微的特殊之處；它通常總是細心且要求客觀、開放和不定性的。影片的跋扈及扭曲之美，是爲了簡化，消除及加制。（Baxter 1977: 7）

　　這對人類學方法的描述是很理想化，對影片的觀察則過度粗糙。就我們所知，影片通常描繪常見事件的特殊性。但是在訪問者的急切下，不難發現人類學家在協調影片展現的觀察力和他們習慣使用的交談形式上有一些困難。同一個訪問者寫到：

　　我承認，感受到影片要在純粹記錄或讓教學更活潑之外，有任何進一步的渴望不是易事，因為在人類學的研究目的和影片目標之間，有一些基本的不相容。兩者在探索真實的方向上相當不同，在應用創意將文化上的片段拼湊在一起這點上也很不同。（1977: 7）

　　這也許是一種為很多影片的缺陷辯解的客氣方法，但它也陳述了各人類學者間相似的領域中，安放民族誌電影的抱負。如果人類學者一直拒絕利用影片做為分析媒體，一直貶低影片成為附屬記錄工具和說教的角色，這個原因可能就不只是保守不願意應用新科技，而是認為新技術必須承擔起觀念上的轉變，而這個轉變是造成科學概念化的主要難題。需求上的不相容不一定是單一的，人類學家和導演都可以尊重文化特性，接受異於他們預設的結果。更確切來說，是在描寫和論述方式上的不一致。

　　最初提及這種不一致，是在記述的層面。觀看光化學下所產生的影像主體，和閱讀代表語言的文字符號之間，有深刻的差異。這些符號（文字）和那些保留了特性、無法簡單詮釋複雜影像相比較，沒有立即差異。但電影影像也因此造成了歸類主題和行為的語言程序上的挑戰。

　　內文和連結間的另一個重大差異是，在人類學寫作上，資訊是連續的傳遞。因為人類學的作用，每一個細項都是單獨出現，再從中刪去不需要的成分。一連串相關的東西，也很難傳達這種共時

性。這種共時性，例如「擠牛奶的罐子靠著膝蓋」、「女人唱歌時，小孩在玩耍」，來自於創意的重建。為了描述這些細節，寫作者是根據精神上完整的影像來描寫，而這些影像在概念上是組織過的。做出選擇不是故意強調「小孩玩耍時，女人在唱歌」為不同順序，只是告知電影學上的選擇技巧。人類學家可能在引用和特定分析有衝突的數據時，試著保留一些空間做替代性解釋。一個完全不同的闡述需要引用一些在原來描述範圍外的資料來佐證。

應用到影片時，這些對細項的描述就成了誤稱。影片呈現影像以供我們檢視，其中包含的資訊只能用來描述類似用一對羅盤來代表圓圈的觀念。導演標示出分析主題的範圍，這些主題維持了它們的個別性，也保留在對觀眾而言是連續體的內文位置。

影片當然不是毫無意義，不僅直接代表日常生活中我們以語言表現的想法，也許更是反應注意力轉移的最好論述。即便是最精選的電影學工具——特寫，也讓主題與其周圍世界連結。這種情況也延伸到電影框架外，它可以在一個較小領域中，與廣角鏡頭包含一樣多的訊息。影片編輯會用暗示鏡頭內容和攝影機在場景間轉移的關係來創造意義，但同時用這兩種技術卻會讓要傳達給觀眾的題材本質推翻其意義或導演要附加上去的涵義。電影中的影像不能為人類學作家建立可供使用的詞彙，也不能提供文法上必定正確的保證。

當影片製作傾向使用長時間不中斷的連續鏡頭時，導演發現自己正在處理一系列的題材，在這些題材中，不同意義的主題為了引起注意力而不斷競爭。兩個人之間關係的轉換，可能會用更多鏡頭內產生的密集活動包裝，呈現給觀眾。在劇情片中，這種感知上的雜音是透過改編、刪除不相干部分來克服。但是真實社會的交際脈絡很少這麼單純。這些干擾可能是影片關注的部分。

人類學家察覺到了這些，也了解製作影片時，將文字轉換成資

訊或觀念是相當不容易的。在人類學寫作上，具體的細節是用在重要時刻做抽象表達；在影片中，具體細節無所不在。影片可以表達內文的順序，呈現語言學符號上無法表達的意義，因此吸引了人類學者。但自從要操控資料本身後，便對渴望用啟示性方式呈現理論分析的民族誌影片產生了矛盾的態度。民族誌影片只有在保存數據、分析視覺和文字上有清楚分野的領域時，人類學家才會欣然接受。但是這種分野終究不能讓民族誌影片在理解人文科學的領域上塑造出最具特色的貢獻。民族誌影片只能在人類行為研究學上，提供人類學文章不能提供的證據。在這種主題下，一個可以平衡影片智性和資訊潛能的新形態發明，成為了民族誌導演的急需。

文本式電影

民族誌電影在未來的發展，可分為數種策略。杰・茹比認為，紀錄片的慣用手法並不適合全然運用在視覺呈現的人類學研究中。他還提到：「人類學家不認為以視覺方式呈現的人類學研究和文字呈現的人類學著作，在科學期待上是一致或類似的。」（1975: 104）他主張民族誌電影必須更符合科學精神，以清楚定義的人類學觀點來描述文化。民族誌影片的拍攝者必須更懂慎地展現他們的拍攝方法，而且要「運用有特色的詞彙——人類學的術語」（1975: 107）。和民族誌電影概念相比之下，只能更加妥協接受，這樣的觀點聲稱電影首重溝通體系，採用和先前人類學文字著作一樣嚴謹的方式，去維持視覺人類學研究的期待。

茹比對於電影系統包含理論和意識型態上假設的陳述，無疑是正確的。而且導演不應只察覺到編碼問題，也要使他們的作品形式和分析互相一致。但他的建議預設人類學文字著作和可能的視覺規

則間，在符號學上粗略相等，使相似論著的產出是可能的。這點帶出了一個問題：相較於文字表達，視覺傳播媒介是否可以表達出文化上所有可訴諸文字的科學聲明。若答案爲否，電影傳達的理解可能總會異於人類學上的理解，也無法爲人類學家接受。

克里斯昂·梅茲（Christian Metz 1974）和彼德·沃倫（Peter Wollen 1972）曾在電影中表現「影像符號可以呈現語言符號」的特性，但關於電影符號學的其他研究提出，電影在語言學上不是語彙的、也不是文法的，而且它的溝通式架構可以重複創造。如果是這樣的話，茹比提過的不適用於民族誌電影拍攝的紀錄式慣用手法，可能只存在於更複雜、超出文法結構過程的背景中。電影的結構式彈性可以使科學式傳播及人類學式視覺術語創造，產生難以預測的可能。

即使可能規劃出讓電影更接近人類學文字著作的形式，我們仍必須了解，這樣的接近是否可以開拓出民族誌電影最有成效的途徑？電影不只具有和語言不同的揭示能力，還提供了質疑科學式傳播概念的機會，而科學傳播假定語言是傳遞描述外在世界訊息的工具。在最早期的一些電影中，隱含了對於此種質問的質疑，這樣的想法開始改變現代的民族誌電影，引導出所謂的「民族誌式文本電影」（film-as-text）。

彼德·沃倫體認到電影的平行發展，主張在駁斥傳統美學思想的藝術作品中，電影是後起者。當文學作品和繪畫探索著本身的傳播系統、呈現質疑藝術家居間角色的新形式，電影仍舊處於古早低價戲院的時期。只有到更近期，高達（Godard）、馬卡維耶夫（Makavejev）和克勞伯·羅恰（Glauber Rocha）等人試圖在作品中創造存在作用同於「文本」（texts）、可以讓觀眾加以探索的事物。這些電影駁斥了「現實的概念可以取代現實本身」的想法。沃倫曾提到：

文本因而不再是顯而易見的傳播媒介；在它自身的限制下，它是一種提供意義產出所需條件的物品。它並非封閉的、而是開放的；不是單一的、而是多樣的；不是消耗性的、而是多產的。雖然它是作者個人所創造，卻不僅只陳述或表現作者的想法，也存在於自身的權利中。（1972：163）

如果沃倫的檢視包含了民族誌電影，他便會發現，早在高達之前，佛萊赫提及胡許已在作品中運用這種手法。文本式電影的根本洞悉方式是，影片處於「主體、導演、觀眾」所形成三角概念空間中，呈現出這三者相遇的結果。《北方的南努克》具有方法學和架構的複雜性，這樣的複雜性容許影片超越佛萊赫提特有的浪漫主義風格。這部片比他後來任何一部電影，更能呈現電影製作者及主體間的協作成就，且得以策劃出豐富而開放結尾的文化紀錄。在胡許的《我是黑人》（*Moi, un noir*, 1957）和《非洲虎》中，主體扮演著始於自身經驗且成為自身一部分的角色。這些電影為觀眾營造了一種內在世界，與導演以攝影機記錄下的事實相互影響。《非洲虎》則加入第三項要素：電影觀賞時的口述評論，使得電影可以表現出影片角色的自省。

《夏日紀事》（*Chronique d'un été*, 1961）大概是胡許對於文本式電影方法學最重要的貢獻，就像一項對於導演如何呈現且影響影片主角體驗的調查。《夏日紀事》實現的是傳統手法的解構，在傳統電影中維持導演的權威，支撐著知識完善性的迷思。這樣的傳統手法阻止了主體或觀眾進入電影的來源和創作世界，在人類學文字著作中，大致可與田野紀錄的壓抑，或呈現全然思維的論文著作相比擬。

文本式電影透過要素的並列來刺激思想，每種要素都與探索中

的智識架構有關係。這些要素也許能透露素材收集方式的資訊，也許能藉由電影主體提供另外的觀點，或是從電影進行中呈現證據。這產生了一種電影的蒙太奇剪接——艾森斯坦（Eisenstein）運用的蒙太奇手法，不會降低至偶像標記的程度；結果是：透過相異素材的碰撞，觀察式電影可以和意義產生共存的形式。

許多民族誌電影都表現出這種要素。若只單獨運用聲音，陳述導演觀點的口述式敘述已被電影主體的評論敘述所取代，如普洛藍的《肖像畫家》、艾瑞克‧克里斯托（Eric Crystal）關於特拉加（Toraja）的電影《Ma' Bugi》、茱蒂斯‧馬杜格的《爸爸，請你好走》（*The House-Opening*, 1980）。在桑德爾的《康寧斯坦的聚落》（*Coniston Muster*, 1972）中，胡許運用電影誘導出主體意見的手法，透過主體及觀察他們的活動，和電影評論進一步並列結合。《茅斯》（*The Mursi*, 1974）的電影原聲帶包括三部分：主體的同步對話（透過銀幕上的字幕翻譯）、導演對拍攝過程和發現狀況之間關係的評論，以及人類學家大衛‧托頓（David Turton）的口述說明評論。

場景的並列在紀錄片傳統中的發展，比在民族誌電影中還要完全。一九三○年代中拍攝的《錫蘭之歌》大量運用場景的並列，包括影像之間，及影像—聲音間兩種類別。皮耶爾‧佩羅（Pierre Perrault）和布勞特在一九六○年代拍攝魁北克社會的電影《Pour la suite du monde》（1963）、《無理性之國》（*Un Pays sans bon sens*, 1969）中，對話及行為的片段構成了複雜的文化陳述；另一例是《Le Règne du jour》（1966），平行的剪接方式提供了法國文化及法裔加拿大文化間的比較。在馬克‧麥卡提（Mark McCarty）和保羅‧赫金（Paul Hocking）的電影《村莊》（*The Village*, 1969）運用剪接技巧來比較愛爾蘭農人社會中的新舊特色。《與牧民同在》以剪接

連繫民族建立的過程與對吉耶族的影響，在《照相工作者》（*Photo Wallahs*, 1991）中則表現了在特殊文化背景中對比的攝影方法。

艾許的電影《斧戰》（*The Ax Fight*, 1975），是一部同時關於亞諾馬莫民族的社會衝突和人類學方法的電影，使用了五個片段去提供同一事件的不同觀點以及民族誌的解讀。我們首先看到在打鬥中拍攝、尚未剪接的影像片段。影片播完後銀幕轉黑，開始播放艾許和夏農對於先前事件的討論錄音（他們不只是疑惑，還下了錯誤判斷）。在之後兩個片段中，透過原本連續鏡頭更接近的再度檢視，利用口述為親屬關係表做注解，提供了關於打鬥的解釋。電影最後以使用了傳統剪接方式的打鬥片段做結尾，有時會用時序外的鏡頭以提供一種連續感。雖然電影只呈現了我們實際接收資訊的一小部分，但它戲劇性地強調了田野工作中，人類學認知的不穩定。不同於《斧戰》，《肯亞波朗族》主要依賴非正式的對話場景來揭露較大的社會模式。這部片包含了建立在四個人相遇上的幾何式結構，這四人分別是：一位傳統的牧人，一位從事政府基層公務的友人，以及他們的兩個兒子——其中一個兒子曾受過學校教育，另一個兒子則沒有。他們彼此間的行為關聯，為觀眾提供了不同的軸線，以設定駕馭著他們不同生活的價值觀和限制。透過這些軸線的聚合，複合的影像呈現了在快速社會變遷中，人們無法反轉的分離選擇。

這些電影中，大概沒有一部以純粹電影的專有術語來做科學性陳述，但大部分的人類學問題可藉由電影內容的進一步檢視而得到答案。這些電影依賴人類學思想做描繪，也依賴相當不一樣的手段，以使影片製作可以將觀眾的經驗連結起來。

電影（民族誌電影是其中一部分）日漸關切問題的證據和方法論；而且在影片中要避開科學的標籤——例如羅傑‧葛拉夫（Roger Graef）在英國的電視紀錄片計畫、魏斯曼（Frederick Wiseman）關

於美國公共機構的電影、巴布‧寇納利和羅賓‧安德森（Robin Anderson）的新幾內亞影片——與採用人類學標籤的影片相比，避開通常可以發掘出更完善、更原始的社會現象檢視。民族誌的影片拍攝已經難以回歸到孤獨藝術家的印象主義，但它似乎一樣難以遺棄它在電影製作的知識根源，以及轉向特殊化的科學語言。在人類學中，電影永遠無法取代文字，但人類學家了解到文字表達田野經驗的限制，而我們已經開始挖掘影片如何彌補這個盲點。

原文寫於一九七八年

1　這篇論文首度發表在Annual Review of Anthropology 7（1978: 405-25, ©1978 by Annual Reviews Inc. and reprinted with permission）。這篇文章已經多次修改，加上許多近期影片的參考資料。

2　第一種說法請參考伯利嘉的作品《民族誌影片的歷史》（*The History of Ethnographic Film*,1975）和卡爾‧海德（Karl Heider）的成品《民族誌影片》（*Ethnographic Film*, 1976）；第二種請參考沃斯的作品《民族誌影片的語意學發展》（*Toward the Development of a Semiotic of Ethnographic Film*, 1972）。

3　最廣為所知的例子是潘乃德（Ruth Benedict）的作品《菊花與劍》（*The Chrysanthemum and the Sword*, 1946）。這是一部「在距離下」對日本文化的研究。同時參考貝特森（1943）、海德（1991）、克拉考爾（Siegfried Kracauer）（1947）、威克蘭（Weakland）（1975）。

4　舉例來說，參考馬塞‧葛里奧（Marcel Griaule）（1957）和索倫森（1967）。我也分辨了包含在這冊中的「觀察的攝影機背後」數種不同電影形式。

5　最初的名字是《獵人頭的國度》（*In the Land of the Head-Hunters*），柯蒂斯的影片在1973年重拍、重新發行，更名為《*In the Land of the War Canoes*》，影片中有夸奇烏托族的聲音，及霍爾姆（Bill Holm）、昆比（George I. Quimby）和葛斯（David Gerth）製作的音樂。

6　這兩個專案明顯的不同是，在南斯克（Netsilik）這個案子中，最初的活動是發生在早期伊努伊特人生活的重整，然而馬歇爾拍攝芎瓦西人時，雖然有時候排除了現代化的影響，但是他嘗試忠實記錄日常生活會發生的樣子。

7 對這個題材再發現的第一手描述，請參見登路普（1983:11-12）。

8 其他的民族誌影片，如卓金（Richard Jawkin）導演、我在一九六八年拍攝的《銀巴魯：烏干達吉述族的成年禮》（*Imbalu: Ritual of Manhood of the Gisu of Uganda*）這部電影中，也傾向使用字幕，但在一九八九年以前並未公開發行。馬歇爾寫到，雖然在一九五七至五八年拍攝的時候，沒有同步錄下芎瓦西人之間的聲音，他仍然計劃去貯存大略相符的聲音，「用字幕去傳達人們真正說了些什麼」（1993: 41）。

9 對民族誌電影反應的研究，請參照貝利與索默雷德（Berry and Sommerlad，時間不詳）、赫恩與德沃爾（Hearn and De Vore 1973）、馬丁內茲（Martinez 1990）。

10 這些理論的概要，請參考帕索里尼（Pasolini）、艾柯（Eco）、亞布倫森（Abramson）和尼可斯在尼可斯所著《電影與方法》（*Movies and Methods*）。也可以參考鮑德威爾（David Bordwell）在《電影敘事：劇情片中的敘述活動》（*Narration in the Fiction Film*, 1976）中，對影片論述針對貝維尼斯特（Emile Benveniste）定義的敘事活動（énunciation）的角色的討論。

11 一九七〇年代把電影視為「本文」的概念，讓幾個發掘影片架構的新方法變得可能。這種概念也概念性地限制影片中產生的意義是用「閱讀」的方式得來的，而不是用很複雜的方式去解讀影像。這種符號學方式的特質是梅茲用來觀察劇情片指示系統的焦點，但忽略了紀錄片和影像的內涵觀點。然而，在他近期的精神分析學和電影製作的寫作中，很明顯地修改了他這種方式。他投注了較多的注意力在影片旁觀者的關係上。

第九章
無特權的攝影風格

電影的拍攝與製作相當耗時費工,拍片和剪輯之間往往相隔很久。導演往往得在最糟的時機下完成影片;影片還沒完成,但也無法重拍。這也許解釋了許多影片中呈現出的某種無奈妥協,不得不重新設定現有題材的安排。

一九六八年,我與茱蒂斯在鳥干達完成《與牧民同在》一片的拍攝後,有個微不足道的發現,我覺得應該在這裡提出來。我們曾在吉耶族的大院拍攝了一段時日。那是個由厚實枝條柵欄圈圍出的院落,得蹲著爬過一道低矮的門才能進入。裡面就像一個沒有屋頂的房間,地面清掃得很乾淨。為了安置攝影器材,我們通常待在一個方便拍攝的角落,這角落不僅提供良好的視野,亦為吉耶族接納,他們也常花許多時間待在院中的某些固定位置。(圖十八)

比較有經驗後,我們會開始尋找安置自己的最佳位置,也就是視點不受社交活動干擾、擋住的地方。我們會一直待在那兒,除非社交活動的主要互動中心轉移了,或者我們覺得第二個攝影機角度有助於後續剪輯,我們才會轉到第二機位。

通常,一個對話情境若只由單一角度觀察,就會顯得不足,我們只能看到特定的一些人,犧牲掉很多其他不在鏡頭內的人。若每個步驟都需要個別的特別角度時,從單一角度記錄製造小米釀的過程也就困難了。最後,攝影機不停拍攝,我們知道以後我們可以順利從另一個角度剪輯。至少我們是這麼想的。

這些理念貫穿在我們毛片的聲音和畫面一致與觀看的時候。我們對題材的處理感到滿意,相信可以有效運用在影片中。開始剪輯

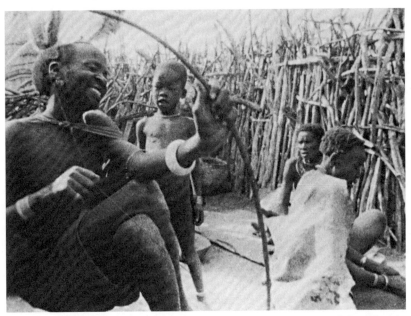

圖十八： 吉耶族的院子，一九六八年攝於烏干達，擷取自《與牧民同在》（一九七二年
出品）。

後，我們卻產生了疑問。如果我們已經使用長鏡頭拍攝對話，並且從第二個攝影機位置剪輯，這時候就會再次回到第一個角度去拍攝。其實我們在很多電影中都看過轉切對話形式，但基於某種原因，在這兒行不通。

我們必須很不情願地放棄這種方法。雖然含有珍貴的題材，但在種種考量下，我們最終還是棄那些毛片不用。

當我們自問發生了什麼事，我們會責備鏡頭的框架；之後，我們知道這不是真正的問題。問題在於這種預設的矛盾：向觀眾呈現某些東西的同時，又否決這些東西。

我們試圖呈現的是「自處於吉耶族」的感覺，這是對觀眾相當陌生的情境。原因可能是：對抗對「異國」人民的強勢再現、表示田野工作的現實、記錄文化的非正式面向、呈現個人特質而非刻板印象。可存在的方法如下：例如拍攝的對象意識到我們的存在、我們的長鏡頭和靜止攝影機拍攝，以及我們在相當低調的情況下拍攝。顯然在隨之發生的事件中，比較像人們寧願在日常經歷目睹、而非做為電影的拍攝主題的事。

透過兩個或更多攝影機角度的轉切拍攝，我們發現，劇情片拍攝風格和真人坐在院子裡的拍攝是無法相容的。劇情片拍攝的手法，也讓我們意識到它已對紀錄片產生影響，但是我們往往低估其重要性，及如何教育我們和其他導演在適當時接受。

「特權攝影角度」一詞常運用在好萊塢電影，以描述日常生活中無法使用的攝影機的位置，包括：拍攝一個自壁爐透過火焰看的鏡頭，或者透過一面鏡子或一面牆拍攝，又或者是一種扭曲或超現實主義的效果（例如從一個胖子的大腿往上看他的鼻孔）。這種拍攝法在一九四〇年代的恐怖劇情片和心理戲劇中很常見，並影響到德

國的表現主義。但特權攝影角度真的是劇情片的常見手法，且只有在想讓觀眾相信時才變得明顯。用得太浮濫，就會成為笑話，像《錫鼓》（*The Tin Drum*, 1979）一樣，在這部電影裡，我們和小奧斯卡同時透過母親的產道，觀察他認為恐怖的世界。在劇情片裡，大多數拍攝是特權式的，也沒有公認的觀察者，我們不能想像一個陌生人有此特權進入他人的生活。這些電影利用了賦予隱形觀察者一種整合作者和觀眾意識的特殊力量。劇情片的架構擴大，證實大多數的鏡頭觀點實際上只是性格觀點的模擬。那些演員的眼睛很少直接正視攝影機。因此，紀錄片可採用劇情片鏡頭風格，又免於「變成」非虛構人物的矛盾。

劇情片的剪輯有其自由，卻是利用時間和空間，而不是約定俗成的隱私觀念。劇情連貫時，我們可以從其連續的音軌得知其未經剪輯，觀者的眼睛可瞬間轉移到新的位置，不需要來回移動。現在的電視導演在數架攝影機間轉換，但瞬間轉移的結果是一種概念上、而非技術上的創作。雖然早期的電影已經使用多架攝影機，但是一系列個別的攝影機架設通常也可達到相同的效應。

劇情片是迷人的觀察經驗，挑戰肉體限制和說明形式。我們常覺得劇情片像夢一樣，是因為劇情片予人自由意志的感覺。

本世紀初，人們開始「拍攝」，攝影師會說：「看著攝影機。」後來他們改成說：「不要看攝影機。繼續做你的事。」他們想要生活照，又要假裝不在攝影。製造這種效果的同時，就會被引導到虛構的事上。

電影拍攝也有類似的情況。風行於一八九五和一九二〇之間，那種強調直接的「原始」電影，是覺察拍攝行為的產物。電影攝影師到鎮上來，記錄下歷史的重要時刻。之後，這種場景因專業主義

視任何拍攝的內在證據爲美學錯誤，從電影院中消失。貝索・萊特（Basil Wright）曾說：「如你所知，以前拍紀錄片時，對方一發現你拍他的時候，其實你已經捕捉不到任何的眞實了。」（1971: 41）紀錄片應該與所謂的眞理隔離，超越製作紀錄片的人爲因素，需要非常認眞、謹愼地製作這些紀錄片。除了像「拍攝時發生戰爭」這類比本身更戲劇性的事件之外，攝影機的出現往往意謂眞實生活的停止。攝影機是以人工開始拍攝，因此增加了另一個虛構成分：人們成爲演員，扮演自己。

維德・邁塔（Ved Mehta）曾經描述電視是如何不懈地鑄造主題，才讓虛構的紀錄片以私密肖像的形式永存。在《恰恰吉，我可憐的親戚：維德・邁塔的回憶錄》（*Chachaji, My Poor Relatiion: A Memoir by Ved Methta*, 1978）這部片中，邁塔以作者的身分描寫二表哥巴哈利・嵐（Bahali Ram）的故事：

「叫喬普瑞老爹打開紗門、呼喚恰恰，派他出去跑腿。」比爾說，「要恰恰繼續翻帳簿，直到我們叫他為止。」

我告訴喬普瑞和恰恰吉該怎麼做，比爾則大叫：「就位!」

喬普瑞推開紗門，依照指示，大叫：「拉拉吉，帶帳簿進來。」

喬普瑞還沒唸完臺詞，比爾便喊停。因為恰恰吉一聽到喬普瑞開門的聲音就開了門，沒等喬普瑞叫他。

早晨就這樣過去，直到我們認為我們終於有非常好的題材可以製作恰恰吉去跑腿的連續鏡頭。（1980: 63-64）

攝影風格的含蓄是一種知識理論。一九三〇和四〇年代的英國紀錄片注重的是本質，攝影只是傳播已知生活的一種工具。柯林・楊（Colin Young）觀察到，在葛里爾森（Grierson）的《流浪漢》

（*Drifters*, 1929）中有位美術指導，而在《夜郵》一片，透過電影攝影棚的技術，拍攝取得信件分類、送到愛丁堡途中，都流暢而無矛盾。一節火車車廂放在木板上，由舞臺工作人員打光照明，有節奏地晃動。

有觀點指出，紀錄片的目標在於立即超越其製作方法。攝影棚外的同步錄音是一項冒險，只有少數紀錄片（例：《住宅問題》[*Housing Problems*， 1935]）嘗試過。與直接經歷或故事電影的集中能量相比，紀錄片有一段艱辛的歷程，眞實性成爲效果問題。卡瑞・萊茲（Karel Reisz）在一九五三年出版、英國電影學會指定委員會指導下編寫的《電影剪輯技術》（*The Technique of Film Editing*）一書中說明：

最簡單形式的紀錄片——報導影片的製作過程，證明了剪輯開始前需要取得恰當、銳利的「未加工材料」。事實本身是基於興趣，而導演的任務是盡可能呈現出來。

乍看之下，不會比以令人興奮的方式呈現振奮的事件簡單。實際上，如我們所見，要得到令人心悅誠服的實際觀察景象之印象，最詳細的剪輯可能必須開始運作。（Reisz and Millar 1968： 125-26）

要在紀錄片虛構的控制過程中尋找轉折點，就必須尋找導演利用電影說服力之處，並且檢查其在意識型態上的暗示。維托夫（Dziga Vertov）是第一個這麼做的，但是必須等到一九六○年代左右，其他人才起而效尤。英國「自由電影」運動、「直接電影」及電影寫實，都是特別反對兩種特權的：第一種特權是基於固有的審美觀而讓眞人演員變成附屬的匿名創造者，另一個則是以攝影工作室、電視公司、設備製造商和展出者的名義，影響電影製作的風格

和智慧呈現的特權。理查‧李考克（Richard Leacock）、布勞特（Michel Brault）和亞伯特‧梅索（Albert Maysles）的輕型音效攝影機，是第一部可當個人器具使用的攝影機。幾年之後，在剪輯室裡將加入影像或使用大型攝影機所產生的聲音，都需要技術團隊。在「隨身攝影機可以錄下每樣東西」的想像下，導演開始面對影片成為個人紀錄的可能。它更直接反映出觀者的興趣和情況，而且不能要求過去影片所有的決定性權力。它會重新定位與主題有關之觀眾，而這意謂重新定位觀眾與導演的關係。

結果，帶出了無特權攝影風格的概念：一種基於「電影的出現必須是導演和主題相遇的人工產物」的假設。要達到這一點，有些導演放棄全知式的敘事特權；其他人則視之為原則問題：透過想像角色呈現真人的生活，有違倫理。真人不僅是故事或概念圖證的題材，他們蔑視任何可能與他們有關的紀錄片，並要求以他們原來的樣子看待他們。

當然，這種熱情有其意識型態的盲點。「直接電影」將不同的力量轉移到個別導演手中，他們同樣可以毫不留情地以其他方式對待他們的主題和觀眾，還有很多自欺的空間：相信事件的意義在他們畫面中再明白不過，設法拍攝一些事情使它有趣，相信人們不再受到被拍攝的影響，相信拍片出於沒有創造性的雄心、是神祕或廣結善緣的活動。

民族誌電影構成紀錄片的特殊案例。電影傳統特別注意文化表達（例如針對那瓦侯[Navajo]族印第安人的實驗[1]），以及由尚‧胡許、柯林‧楊、杰‧茹比（Jay Ruby）等人發起的「電影如何成為人類學證據」的辯論。辯論旋即變換成「電影如何成為人類學調查的媒介」，即使紀錄片的兩位重要改革者——尚‧胡許和馬歇爾，都是民族誌學者，但是在紀錄片裡發生的風格革命，對民族誌電影的

影響是緩慢的。大多數電影被置放於伸張評論者權力的演講形式，而非專注影片本身；其他的——從與人類學家有關的「教育影片」到電視旅行紀錄影片，繼續指導、而非觀察其中的演員，並運用劇情片的拍攝和剪輯技術。

　　兩部有關獵人的電影具有共同特色。在佛萊赫提著名的海象獵殺場景拍攝超過五十年之後，巴贊（André Bazin）視之爲在舞臺和蒙太奇剪輯外的另類選擇。在《密斯塔西尼的克瑞族獵人》（*Cree Hunters of Mistassini*, 1974 ）和《雨林的小精靈》（*Pygmies of the Rainforest*, 1977）影片中，鏡頭前的獵人出現在他們用武器獵殺之前。因此，獵人有可能是容許拍片人員跟他們一起獵捕，或這些鏡頭是在其他時間（例如獵殺之後）所攝。

　　一九五〇年代，馬歇爾起先僅以一架手動發條快門攝影機加上非同步錄音機，拍攝喀拉哈里沙漠（Kalahari）的芎瓦西人之間的互動。他的拍攝令人感覺彷彿聽得到被攝者的聲音，利用長鏡頭捕捉完整的畫面。對仍採混合鏡頭方式的紀錄片而言，這是一種奇特的拍攝方式。大多數電影攝影師知道，即使他們拍攝的是連續事件，但這些影片會剪輯到新的組合中，時間和空間原本的關係將會消失。在這種情況下，幾乎每個人拍攝的都是非連續的片段。但是馬歇爾年輕時就從事民族誌紀錄片工作，而不是拍紀錄影片。一如事情初始常有的情況，他認爲他從事的工作非常普通，未意識到自己的嘗試開啓先河。他的連續拍攝及同時交互的影片收音，可以視爲連繫觀眾與影片主題（而非導演觀點）的早期範例。

　　場鏡頭（sequence-shot）把個別觀察者某些觀念的連續性交還給觀眾，也許只是尋求脫離虛構意象且寄情於特定歷史拍攝的攝影風格特徵。這種風格與不受限於拍攝風險及後果的風格相異時，才

能稱爲「無特權」（unprivileged）。顯然，任何有攝影機的人都享有某些觀察者的特權。無特權的攝影風格是一種負面觀念，一種修正。這是一種明確的主張：導演是人，容易犯錯，在自然的空間和社會中生根，受機會控制，受知覺限制──我們必須以這種方式了解影片。對特權風格的棄絕並非啓蒙的妙策，而是傳播的參考點。它試圖縮小導演和觀眾之間的距離。不再不惜代價去占用有利的攝影角度，「壞」鏡頭也會有有用的資訊，一度因「不專業」而移除的「壞」鏡頭現在也保存下來。

由基迪亞拍攝的《希索與柯拉》（*Celso and Cora*, 1983），整合了許多我一直想討論的手法。這部影片涉及希索與柯拉這兩個馬尼拉路邊攤販的生活。基迪亞完全獨力工作，獨立操控一架攝影機、麥克風和錄音機。他覺得這種方法對於保護他對這個家庭的義務是必須的。之後，他發現這太難，終究找來菲律賓助手完成拍攝。他親自剪輯，拒絕了許多傳統電影的剪輯方式，利用縮短長度（像默片中的黑幕或中插字幕分隔鏡頭一樣，這種方式出現在一九六〇和七〇年代的少數民族誌影片及劇情片中。使用的理由和基迪亞相似）來避免對鏡頭以外時間連續的幻想（也可以說故意破壞）[2]。這方法也使基迪亞脫離鏡頭之間的傳統剪輯轉換方式，使我們注意到電影是由主角的生活片段所組成。有人懷疑這種方法將是大多數電視節目製作人的詛咒。

基迪亞一度利用經常穿過那個家庭居住地區卡希隆（Kahilom）的火車駕駛窗來拍攝。最後，他覺得不能利用這種題材，因爲這與他們本身的經驗不相容，他們不曾以此角度觀看他們居住地區的景觀。

基迪亞顯然是一個特權的觀察者、第三世界無數小宇宙之一的白種中產階級電影導演，但是他的攝影風格延伸到主題和觀眾，企

圖使我們對他作為的分析較無疑惑。影片是由長的連續鏡頭構成。稍早拍攝的一個鏡頭裡，希索和柯拉正看著他們希望居住的新房子。稍微檢視房子之後，希索問何時開始拍攝。發現攝影機一直在運作時，他繼續視察房間，態度卻顯然表現得事不關己。鏡頭對他的反應提供了交互檢查，雖然不是決定性的鏡頭，卻有助於描繪基迪亞和其主體已建立的關係。（圖十九）

之後的鏡頭告訴我們更多這樣的關係，同時也告訴我們基迪亞對觀眾的態度。後來，柯拉和希索爭吵、分居。希索也不能繼續在他勉強賺錢糊口的塔堡飯店前販賣香菸。他與小女兒瑪瑞西在街道上一個新的販賣點整夜未睡。天亮了，他和瑪瑞西來到馬尼拉灣前灘，說是要把「一些陽光和海風」給她。他煩惱自己的問題，卻也開始對基迪亞介紹附近的陌生人。他說，透過攝影機看一位婦人，她很可能正努力利用海濱空氣治療她孩子的咳嗽。有人猜測基迪亞此時急切注視著希索，但攝影機開始緩慢轉動，觀察婦人，而後才又轉回，看希索怎麼敘述。這個鏡頭的技術艱難，婦人在遠距離外，視野模糊。很多導演會和希索在一起，之後再拍攝婦女，當作插景。但基迪亞偏好將他的問題告訴我們：希索的影像消失，觀察到這一瞬間的需求。

不是所有我們想知道的他者的資訊都能受到認同，甚或出言詢問對方。通常觸動他們最深的問題、他們最關注的問題，最是受他們嚴密保護。電影導演的神祕曾讓他們特別容易進入拍攝對象的生活，特別是在電影幾乎不被理解的文化裡。傳播的普及終結了上述特權。人們變得更加注意他們置身影片裡的風險和潛在利益，而導演必須特別注意，這些拍攝主體可能有遭受官方報復或鄰居排斥的危險。

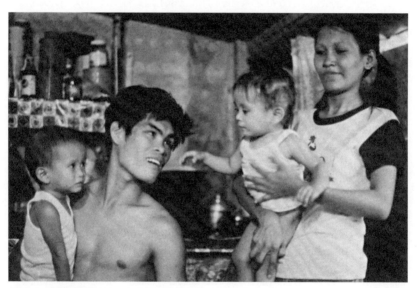

圖十九：希索和柯拉（一九八三年出品）。

　　這可以逼使導演選擇其他方向：放棄整個區域的人際關係，或利用其可以探討敏感主題去發展新方法。為了適當詮釋電影，觀眾必須了解以上這些新「合約」的性質。導演正逐漸把他們與拍攝主題的關係帶進這部電影的重心。這些可以發展成與採訪非常不同的非正式交流。導演更進一步被帶進電影的主題區域內，觀眾則被拉進導演原來占據的位置。

　　這些過程可視為電影結構的特色或拍攝風格。胡許和莫林的《夏日紀事》成了紀錄片實驗的明顯例子，兩人占據核心舞臺。其他影片，如克里斯‧馬克（Chris Marker）寫給觀眾的「信」、麥克‧魯伯（Mike Rubbo）的《等待費多》（*Waiting for Fidel*, 1974）、詹姆斯‧布魯（James Blue）的《關於食物問題的一些看法》（*A Few Notes on Our Food Problem*, 1968），以各種方式將導演變成觀眾可辨識的媒介，也扣緊主題。我們製作《與牧民同在》時，連續鏡頭的運用讓我們偶爾出現在鏡頭中。製作《婚禮的駱駝》（一九七三至七四年間拍攝，一九七七年發行）之前，我們非常有意識地企圖透過影片去理解展現一個處在複雜事件中的觀察者（圖二十）。影片從探索中找到其架構。顯然，我們錯失許多。其餘大部分均透過參與者證詞過濾，必須考慮到這些參與者的既得利益。任何事件的知識，最終都只是暫時。電影不過就是關於人們所知和不能知的。

<div style="text-align:right">原文寫於一九八二年</div>

　　這篇散文首先刊載於《皇家人類學研究所通訊報》（Royal Anthropologial Institute newsletter R.A.I.N.）中。（50: 8-10 June, 1982）

1　請見索爾‧沃斯（Sol Worth）和約翰‧阿戴爾（John Adair）的作品《透過那瓦侯之眼》（*Through Navajo Eyes*）。

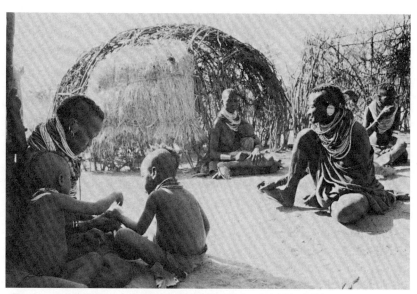

圖二十：阿沃圖的庭院，《婚禮的駱駝》拍攝期間（一九七四年出品）。

2　例如：高達的《賴活》（*Vivre sa vie*, 1962）、提摩西·艾許（Timothy Asch）的《斧戰》、我的《與牧民同在》。

第十章
少即是少

　　如何使用長鏡頭的問題是紀錄片的隱憂。除了訪問材料外，大部分的當代紀錄片和電視節目中，每個鏡頭的長度都只有幾秒鐘，跟一鏡到底的劇情片和電視戲劇有明顯的不同。有趣的是，紀錄片跟電視廣告和音樂錄影帶一樣，都企圖利用戲劇性和多樣化的快速剪接來吸引觀眾。現代紀錄片中的長鏡頭使用，反而變成了未知之地，為整部片中的其他鏡頭做出貢獻。其實上，這違反了紀錄片的傳統，因為紀錄片的起源是觀察事件的樂趣。例如，樹上閃閃發光的樹葉或是火車正要進站等。

　　不久之前，我花了八個月的時間去拍攝一個印度北方小鎮的街景。完成的電影《照相工作者》（*Photo Wallahs*, 1991）是一部故意以多段敘述同時交錯進行且不連續的技巧來拍攝的影片，因此這部影片並不按照故事的發展順序來拍攝。拍攝這部作品時，發生了一些我無法完全理解的奇特事件，於是我開始製作一部用以伴隨主要影片的「影子」影片（shadow film）。這部概念性的影片，說它是概念性，是因為它並非刻意做出來的，而是用長鏡頭來觀察和記錄，這個手法我之前沒有用在主要影片中。我會用這種方式來拍攝的理由是，最少我可以從中截取、利用部分片段。但在我心底認為，這部以長鏡頭來觀察和記錄的影片，事實上足以構成一部代替性影片，一部與我的主要影片全然不同的影片。它就像是一種解毒劑，確保影片不會為了迎合觀眾喜惡而必須犧牲品質。我還記得，當時我在思考：是否可以將一切歸還原點，猶如攝影機剛被發明的時候？是否可以用盧米埃將攝影機放置在街上的工作方式來拍攝？

　　有些長鏡頭最少是五到六分鐘（二百呎長的十六釐米電影中），沒有短過一分鐘或二分鐘的。觀看這些鏡頭的時候，觀看者必須先暫時放下自己原本對電影發展和電視欣賞的期待。但是這些期待，卻是我以下討論話題的參考架構。

　　就像使用鎂光燈或閃光燈一樣，電影剛開始出現在銀幕上的最初萬分之幾秒，這些鏡頭幾乎是立刻呈現出它的意義。它的內涵和本義就像是如此。如果我們在影片出現的那一剎那後立刻閉上眼睛，只留下那一幕影像的意義，就像是按下相機快門一樣，那我們接下來的反應將會非常不同，忽然間會有一些意象伴隨著所看到的第一個影像而來，或是可以延著思緒中的剎那印象，仔細地閱讀、品味。再者，也可以想像接下來會有如何的變化。但是，大部分的鏡頭不會如此處理。製作電影時，很少會採用某個鏡頭的全部內容。大部分的鏡頭都拍得很長，修剪得很短。

　　克里斯多夫・賓利（Christopher Pinney）曾經提出不同的意見。他認為照片可以比影片呈現出更多的想像空間，因為照片提供給觀看者較少的確定意義。實務上，社會科學家也對照片感到擔憂，而比較傾向使用影片，因為「靜止圖像可以包含的意義太多，而影片最值得讚許的特質就是可以精準地透過一連串敘述的方式來闡述意義，並藉以限制和確認影片的意義……影片可以將兩種以上的看法以時間順序來延續或是區隔」（1992: 27）。影片這種以時間順序及連續性來架構的方式，可以「提供一種有效的阻絕方式，來阻止不被預期或是不被予許的想法發生」。

　　但是，將這些意見實際應用在影片本身，就會發生一些有趣的現象，剛好與賓利的觀察恰恰相反。短拍鏡頭處理影像的方式比較類似拍照，只固定記錄單一的影像。但是，短拍鏡頭非常簡潔，經過一段時間後，反而不如照片及長鏡頭，可以仔細地觀察研究。長

鏡頭可以拍出一串連續發生的結果和敘述隱含的意義，也因此會留給觀看者較多的時間，去忽視或是挑戰這些內容。我們可以這麼說：在這些「語彙」功能上，長鏡頭較短拍鏡頭更貼近照片。

就像鏡頭有短拍鏡頭和長鏡頭，影片也有所謂的短片、長片和非常少見的超長影片。沒有人能說，我們是不是用同樣的方法去觀看一整部電影及單一個別鏡頭。也許單一鏡頭的拍攝架構，和電影的連續鏡頭製作方式這之間，會有一些視覺脈絡可尋。戴·沃恩曾寫過一部理想中的電影，這部電影也許永遠不可能完成，因為它傾向於發展一個不可能成功的融合工作，要「在保持隨機狀態下，敘述的重要性會浮現」（1986: 162）。比較接近他理想態度所拍攝出來的影片，應該是以電視攝影機、真實電影或長鏡頭所拍攝出來的紀錄片：「並非大量出現，也沒有完整的場景，沒有精心包裝的評論、字幕或是攝影棚，但是在此時，影片本身的架構還是存在。周遭環境的本質漸散時，其敘述架構卻開始慢慢浮現出來。此時還是可以察覺出影片的密度和其規模」。

我試著去檢驗這個問題的理想性和現實性，抓住一些曾經遺漏的主題，用廣泛的類比方式去比較，電影製作過程中，採用「縮短鏡頭的長度」或「縮短毛片」這兩種方式。我希望能以此方式挑戰一些以實務為基礎的假設。

不安的紀錄片

長鏡頭並非一直都是例外。在電影發展的早期，影片都是由一個個單一鏡頭所組成，這種方式進而成為一種範型。盧米埃的首部電影用了一個長達整整一分鐘而未做剪輯的鏡頭。在當時，那個鏡頭的長度幾乎相當於一卷底片的長度。有一些喬治·迪梅尼

（Georges Demeny）拍攝的鏡頭（早在一八九五年，仍以六十釐米爲度量標準的時期），長度則是有四十秒鐘。以現今的標準來看，就算是在一般劇情片中，這個長度亦可算是十分長（Salt 1974），僅管少數導演，例如楊秋（Jancsó）、賈木許（Jarmusch）等，在拍攝一些風格比較特殊的影片時，也曾經用過相當長度的鏡頭。在電視紀錄片中，除了訪談記錄和「臉部特寫」之外，平均每個鏡頭的長度約爲五秒鐘。通常在假設觀眾的注意力已經開始消退，或是在整體的邏輯發展剛好到一個段落時，鏡頭都會適時切換。

紀錄片最大的敵人（電影導演自己去討論這個禁忌的話題有點奇怪），是沒有發生任何事件的「無趣片段」。電影導演相當害怕這種情況，因爲他們擔心觀眾會因此而失去觀看的耐心。[1] 我對這個禁忌主題的持疑來自紀錄片發展原則的矛盾。在眞實電影和直接電影剛開始出現的時候，當時趨於主流的觀念和想法是「無趣片段」不應該發生。因爲日常平凡的生活應該值得注意。但是導演還是會刻意避免一些平鋪直述的無趣，著重在有趣的事件或是有名的人物。不管紀錄片的意識型態是什麼，還是會借鏡於劇情片或新聞的型態。紀錄片雖然被定義成日常生活的觀察，還是得確定這些所謂的「日常生活」有相當的趣味和吸引力。這在業界是一個不會對外宣稱的不成文規定。誰會在乎紀錄片就像劇情片一樣，隱藏了現實生活中一些無趣的特徵，只保留了一小片段最美好的部分？

長鏡頭如何構成？很明顯的，這是人爲的，有時候也是一個武斷的概念。形式上與鏡頭長度的概念相關，但是，除了時間長度之外，同時也受到內容和影片定位的影響。或許從結構品質來定義長鏡頭，會比只從鏡頭實際長度這個角度更爲貼切。舉例來說，這些鏡頭可以在影片中組成一個系列來描述同一主題，或只是影片延伸的一小部分？在這個分析模式下，「長鏡頭」這個詞彙，比較像是

組成影片架構的方法，但不僅僅是實際長度而已。布萊恩・韓德森（Brian Henderson 1971: 9）就提出過這個論點；儘管穆瑙（Murnau）拍攝的鏡頭長度相當短，但他的作品仍舊歸類為長鏡頭的型態。在他的作品中，觀看者的注意力是觀注在鏡頭本身的發展，而不在鏡頭間的聯結。

另外還有一個證據足以說明鏡頭時間長度是無法輕易下定義的。舉例來說，這些鏡頭是反覆出現的場景，還包含了一些很容易被觀眾領會的簡單資料。雖然拿本質不同的題材來比較是沒有用的，比較「靜態、空白的鏡頭框架」和「充滿各式場景的鏡頭」時，鏡頭時間的長短並非唯一根據。就如同我稍後會討論的，時間的長短到後來才有影響。這不是完全的主觀意識判斷，而是在解讀鏡頭上，有其影響標準。

影像的觀察

我們花多少時間去觀看一個影像，會影響到我們怎麼看待它、解讀它。在這個問題上，有一套自我檢視的證據。雖然沒有其他證明，還是可以發現眼睛會固定不斷地掃描一系列影像。如果只需用很短的時間去掃描，眼睛就會停留在少數的重點上，並在心裡創造出不那麼廣泛的概略描述，大衛・馬（David Marr）稱之為「基本草圖」（primal sketch）（Rosenfeld 1984）。討論如何觀看影片中的影像時，若能著重在觀看實際事物的邏輯順序上，會有相當幫助。欣賞影片的觀眾，如何用不同方式去觀看其他如照片等不同類型的影像呢？

我們可以花多少時間去看一張照片，有時候是由他人決定的，例如一節車體貼有廣告的火車從我們面前忽然開過去。而我們可以

看到一張照片的次數多寡，通常也不是我們能夠控制的：例如廣告
主會盡其可能讓同一張廣告稿在觀眾面前不斷曝光（雖然有些報紙
廣告只會出現一次，而且內容很簡短）。其他的，像是家族照片，可
以反覆觀看，還可以選擇用長時間仔細研究其中的內容。

在戲院觀賞電影時，觀眾會試著改變自己當時的身分，從個別
消費者的角色轉換成跟公共表演有關的參與者。我們的選擇變得有
很多限制。不只是片中的每個影像長度都被規定為二十四或二十五
秒，連我們可以去看每個鏡頭的時間長短也是被指定的。因此，我
們自動放棄了對某些掌控影像的權利。但我們還是可以去搜尋這些
鏡頭，單獨將它解釋成略有不同的意義——舉例來說，找尋影片的
一些「邊緣細節（peripheral detail）」（Cardinal 1986）；如何解讀影
片取決於我們的角色是什麼；或是我們用什麼樣的預設立場去觀
看。這個過程相當有趣，影像會因為觀看者的個性、文化和社會背
景等特徵的不同，而產生不同的互動。進一步說，即使是背景十分
相似的人，也會對同一個影像有不同的解釋。而差異較大的，像是
性別、階級、種族和教育程度，更是會因此產生出許多不一樣的看
法。雖然如此，一群有著同樣文化期待的電影觀眾，還是會有一些
共同習慣。如果影片中後續的敘述，可以用任何一種方式預測，那
就表示導演和觀眾可以歸類為同一族群。

回應鏡頭

在西方，中產階級觀眾對影片的最初反應，取決於兩個條件。
第一是影片本身的內容、影片對內容的鋪陳。第二是鏡頭本身的創
作原理及多元可塑性。觀眾從領略影片內容的剎那開始，就會很快
地在心中對鏡頭所呈現的意義下定義。舉例來說，典型以人物為主

題的影片中，想像一個我們見過的人走在街上，正在鼓勵一個陌生人。我們會把放在這個認識的人身上的注意力，轉移到陌生人那裡去，然後也許會再轉回到這個已熟悉的人物上。我們雖然會接收到一些背景的特徵，但仍然會用發生在主要人物上的事件，去決定鏡頭最初的意義。這最初的意義相當於艾森斯坦（Eisenstein）說的「統御支配」（dominate）。這不一定是一個人，也許是一個很特別的視覺主題。例如，用橫搖的鏡頭水平掃描城市，可能正是意謂「舊金山的早晨陽光」（希區考克[Hitchcock]的《迷魂記》[Vertigo, 1958]）。

　　然而，劇情片會給我們一些挑戰，有點像是遊戲。我們像是被邀請參加這個遊戲，以了解影片本身的敘述和說明主軸爲方式，去創造每個鏡頭產生的意義。鏡頭的長度有限制，所以我們必須非常快速地找出它代表的意義，留下一些時間去做其他的考量。每個場景的主旨，和其他相關或不相關資訊間的對比，可以視爲主景和背景之間的關係。什麼是主景？什麼是背景？這是整體配置的結果，就像是尼克‧布朗（Nick Browne）用一連串鏡頭展現出來的，可能會在一段時間後角色交換，或是互相依賴。而曾經出現的背景，可能會在新出現的內容中再度回顧；主景的中心意義也可能在整體發展的過程中被遺忘，布朗稱之爲「褪色」（fading）（1975: 34-35）。

　　鏡頭的意義消失之後，的確會引起敘述或說明性影響脈絡。如果一個鏡頭非預期地一直留在銀幕上，沒有任何進一步的發展，我們可能會開始覺得沒有耐心或是煩躁，也許會移開目光或是減低注意力。如果這個鏡頭持續下去，我們有可能會進入被稱做是「離題搜尋」（digressive search）的第三階段，即開始用非常不同或是非常理想化的態度去解釋，才能繼續觀看那個場景。就像在安迪‧沃荷（Andy Warhol）的作品《睡著》（Sleep, 1963）和《春光乍現》

（*Blow-Job*, 1964）中，我們對影片的期待故意被混淆，而我們也會被影像所表達的意義挑釁。到目前爲止，觀衆只是被要求去曲解規則。觀衆通常也可以從中得到一些補償。

我們該如何去反應？這不但是根據我們對電影慣有的期待，同時也會依據電影本身建立的規則。例如，史丹利‧庫柏力克（Stanley Kubrick）故意加長《二〇〇一太空漫遊》（*2001: A Space Odyssey*, 1968）開場的一些鏡頭。這個手法在當時被視爲是違反好萊塢的常規。結果，當電影發展到了最高峰時，我們會發現這種手法創造了夢幻的步調。

如何觀看影片的鏡頭可能也受到神經心理學上的影響。雖然這門學科還沒有完全被了解，但也許可以解釋爲什麼對某些符號的認知，會從認爲是重要主題而每況愈下，甚至誤讀。舉例來說，觀賞影片一段時間之後，我們的注意力會從視覺形象或主題焦點，移轉到了「周圍影像」或是背景題材上。這種轉變類似我們研究立體圖表時改變觀看的方向，或是像形態心理學（Gestalt psychology）的理論，用一個花瓶或是兩張對稱的臉去替代一張圖片，體驗所謂的主景和背景對調。這也許需要左腦和右腦同時運作，或是由掌管視覺的腦皮層下的不同腦細胞來對環境中特殊的形體做出反應（Gardner 1985: 273）。在這個轉換過程中，觀賞者就有可能會開始做所謂的離題幻想，以便用幻想出來的情境，代替在認知飽和後所產生的結構和意義。[2]

像這樣子概要式說明我們如何閱讀影片中的影像，當然不足以解釋很多不同認知方式的過程或各種層級的反應，而這些反應是在閱讀複雜影像時，指示或暗喻的一部分。

從毛片到影片

少數導演會否認他們的影片有高度選擇性、呈現單一特定文化和意識型態。同一時間，影片導演會以他們在真實世界中缺乏的經驗評估他們的影片。什麼是在人文科學研究的光譜中用來指向「再現的危機」？這個答案起源於過往經驗和現存代表範典間不一致的再現（Marcus and Fischer 1986）。在現代思維的趨勢下，也許可以鼓勵導演更進一步去研究這些差異。

紀錄片導演真的會定期質疑職業上的傳統假設，這點曾經很明顯地發生在一九三五年、一九六〇年和一九七五年。民族誌導演將筆法用在其他藝術和修辭學領域時，也許已經這樣質疑過。但是，事實上他們似乎不願意去對抗那已根深蒂固的假設：對他們而言，「完成影片」優先於那些未經處理的原始鏡頭。

儘管如此，導演通常會這樣子說：真實的影片是從毛片來的。我從英國電視紀錄片導演羅傑‧葛拉夫（Roger Graef）那兒曾經聽過一個實例，在他與亞倫‧羅森塔爾（Alan Rosenthal）的訪談中說到：

我曾拍攝一部用了十萬呎底片、長達五小時的十六釐米影片……這部真實影片最好的部分就是那些毛片。整個十五小時的內容是最有趣的，像是長篇連續劇。陌生人在播映室前不斷徘徊，坐下觀賞，不斷有觀眾進來加入，因為他們想知道下一步會發生什麼事。這個結果讓我很興奮。但是，組織這些過程十分困難。這部影片若是超過六或八小時就不那麼好了……最後出現了一個棘手的問題。所有的次要情節，所有的細微差別，所有的事情都無法繼續存在。雖然這些確實呈現了真實的一面，還是必須全部剪掉。（Rosenthal 1980:179）

　　很多導演有過類似經驗，也會同意下列敘述：捨棄這些片段，與「數量」的差異無關，而是與「質量」的差異有關。影片是藉由刪除某些片段、剪輯出毛片觀察到的，去達成敘述的一致和分析。這反駁了創意經濟的觀念——「少就是好」和「成品遠勝零碎的總和」。比較好的說法會是，如果刪除了某些部分，整體作品會更容易了解。這不僅僅是只刪減少量的長篇作品，同時也因為做了部分重要的修整，而完成想要呈現的主題。

　　這並非天真的觀點：影片的長度並不能用來證明一定可以包含外在真理。如果能證明，那些毛片就沒有什麼論點值得去探討了。事實上，剪接時不能為自認的真理和理解排序。寧願犧牲一部分毛片所捕捉到的畫面，讓整體作品有正向發展。拍攝影片時，導演的確把這些片段當作影片的一部分，只是在最後完成作品時刪除了。這就像當初有很多的理由去拍攝影片，最後卻因為這些理由去反駁它。這是編輯影片的一個過程，從匆忙間趕拍很多影像，到最後開始為了縮減影片整體的長度而修剪大部分的內容，以便讓每個鏡頭能更短一些。這些過程都能凸顯一些特別的意義。有時候導演會嘗試保存毛片的一些特質或藉其他方式重新引介這些特質。

　　刪除毛片的最大損失，是失去了影像在拍攝過程中意外產生的意義——那些在影片或主題製作背後的真實涵義。這些片段跟影片設定的主題一樣，都可算是影片製作過程的編年史。像葛拉夫描述的，最令人興奮的是去猜測下一步會發生什麼事。事實上，去意識這些毛片接下來會變成什麼，的確很刺激。一般的影片完成後，意謂再普通不過的現在式，但這些毛片更接近將攝影機直接放在觀眾面前的現在進行式。在剪輯時移除一些在拍攝過程中不完美的部分，鏡頭的內容就會變得很規律，既不會離題，也不會反駁、失控，更不會悖離影片的目的。

　　觀眾會從刪除的毛片中失去什麼？我認為是失去了品質上的寬廣、內容和歷史。這些可以用四種不同的方式來形容。

影片品質的犧牲

　　首先，犧牲了超出影片本身的意義，也就是影片想傳達和要求之外的意義。毛片中不僅可找到在影片主題中未發掘的涵義，而且這些被刪除的題材可以稱之為影片「意義上的節約」。

　　再者，犧牲了注釋的空間，隔絕了觀眾可去補充影片意義的合法範圍。影片指定了一個確定的標準。這樣的標準成了最後表現的形式，而一些圍繞在主題中心的背景因素，就漸漸被削弱。有兩種方式可以用來控制觀眾和影片長度之間的關係：第一，背景的作用是用顯示附加次要的部分，來凸顯影片想表達的主旨有足夠的真實性。第二，背景本身會因為剪輯而自然變少，因此會更進一步減少「不相關」意義穿插其中的機會。儘管不同的影片會提供給觀眾不同種類的注釋空間，但是這些空間通常僅僅予許觀眾認同導演的觀點，而不是讓觀眾實際參與並去創造影片的意義。但觀眾看這些毛片時，反而會不斷加入自己的見解。

　　第三，犧牲了各方匯集可能產生的觀感。當影片潤飾成了專業作品，在這些漸漸會消失的毛片中，可以明顯看到完成的影片和拍攝過程這中間的連結。這個論點特別適用於電視紀錄片上。典型的電視紀錄片會規劃一系列主題，其目的是將所有的主題整合成為一整套（因此內容是消化過的）制式的產品。

　　第四，犧牲了影片內部的起承轉合。剪輯影片到其最後定版的過程中，不可避免地會捨棄一些片段，這些片段從另一個角度來看，卻可以闡明或是延長那些留下來題材的意義。

經過這些剪接的過程，會在維持影片前進動力和提供資訊這兩點間維持一種張力，令主軸的描述或論點更符合邏輯。當影片愈來愈短，解析能力也愈來愈粗陋。導演寧願剪掉一些毛片，讓影片主題變得比較複雜難懂，也不願意讓影片長度過長。為了解決這中間的間斷和省略，通常就會很簡單地用口白來補述。

鏡頭裡的世界

影片和鏡頭的結構很複雜，每一部影片或是鏡頭都可以建構成一個很大的世界。就像是影片中的連續鏡頭，其內容都有順序一樣，鏡頭本身也有其前後順序。失去這些脈絡會導致一些連續鏡頭無法使用，但是當個別鏡頭變得比較短時，也會發生同樣的情形。

導演察覺了這個現象，有時候會加入一個臨時長鏡頭，用來補強因為修剪毛片而失去的特性。對某些導演而言，長鏡頭可以重新定義想要傳達給觀眾的一些名詞。這種方式不盡然是要向觀眾展示被法國影評人巴贊或許多義大利新寫實主義家所讚賞的現實主義美感。布萊恩·韓德森（Brian Henderson）1971: 10-11）注意到在奧佛斯（Ophuls）的作品中就用過這種手法。在奧佛斯的作品中，長鏡頭皆經過精心安排。同樣的方式也用在高達（Godard）的影片裡。巴贊描述在高達的作品《中國女孩》（*La Chinoise*）中，曾利用長鏡頭追溯法國南岱爾（Nanterre），從過去是阿爾及利亞工人所居住的棚屋，變成巴黎第十大學複合式校園設施的過程。

艾森斯坦寫到，他總是在這個場景中刪除一些鏡頭、那個場景中也刪除一些鏡頭，抹去一些會讓社會關係變得比較清淅的時空關係，讓不同的因子得以並列給觀眾欣賞。高達觀察到時間和空間的

確會讓觀眾產生一些社會關係的聯想……他利用長鏡頭可以展現戲劇時間和空間這個優點，來驗證這個論點本身只是一種爭辯或是驗證；鏡頭存在著自己的內部關係和邏輯。這個例子看似很有巴贊現實主義的風格，但並不忠於回味。高達截取毛片中可以代表真實世界立場的片段，放入高度抽象難懂的電影理論之中。

在這些場景中，高達用長鏡頭來創造華特‧班雅明（Walter Benjamin）所說的「辯證影像」（dialectical image）——指其一重要成分和他者是互依存的特殊脈絡。但是長鏡頭允許不同種類的內文排列方式，發現主景和背景相互連結的關係，再次強調在鏡頭中不同物質本體的客觀存在，提供一個發掘人類個體行為的舞臺。

主景和背景的關係：在同一個鏡頭內，主題和背景之間如何連結？簡單的例子就是用移動的攝影機去決定空間地理。在電影中，因為攝影機是單向視覺範圍，所以呈現與空間相關的認知常常會是一個問題，但是透過伸縮鏡頭的改變，利用攝影機的移動，可以予許我們去了解空間的關聯。每經過一段時間，就必須要有這種移動。另外一個可以連結各空間因素的例子是，人物或是物體在鏡頭框架中做不同的移動。因此，長鏡頭會是很重要的方式，用來決定當角色存在或動作發生時，與地理相關因素的來龍去脈。另外，長鏡頭在描述時間因素時，也是重要的工具。就像一個人花了多久的時間去表演特定的角色，有時候，這個時間的長度會因為被一連串剪輯濃縮後，而不甚明確。

長鏡頭也可以揭露在同一環境中同時發生的行動和同時存在的物體之間的關係。這可能是一個複雜的社會互動，或是（就像在高達作品中的例子）連結了人們與其社會環境、經濟環境間的關聯。針對一些會塑造出人們生活模式的客觀條件和事情的過程，長鏡頭

會同樣用實際架構去展現，而不是在剪輯過後用合併的方式出現在影片中。這些與現實生活相同的架構，提供我們一個充分的方式去解釋影片中想要表達的意念。這些解釋會要求從影片的邊緣地帶到中心主軸，都再次清楚交待一些細節。

實體的堅持：就像我之前提過的，我們有時候會針對某一影像進行所謂的離題幻想。我們檢視影片強調的意義外的細節，抗拒卡迪納爾（Roger Cardinal）所說的「齊頭式固定」（fixation on congruity）（1986: 118）。這些細節可以在電影情節背後，扮演發掘事物的樂趣或僅僅是支持真象的角色。

現實主義紀錄片傾向利用背景資訊的細節，合理化所選定的中心主題意義，就像在歷史劇中選用符合當時時空背景的服裝，讓觀眾更能接受影片中設定的年代。然而長鏡頭可以提供另外一個相關的目的：顯示實體「背景」世界的獨立性、自主性，固定轉變的關係，或者根本缺乏這些特性和關係。透過這種方式呈現，實質的物體可以再次表達它們的堅持或是已經忽略掉的事實，這就是巴特所說的，它們「愚鈍的」存在。實體甚至會用超現實主義的方式出現，並不是因為它們要引起非理性或無意識的浮現，是因為要強迫我們去面對一些未被提及或是不受注意的事物上。

個人特質的範圍：最後，長鏡頭可以為不同的行為模式做邏輯排列，而這些行為也是分別個人身分認同的基礎。一段時間之後，我們會累積對一個人各種行為的看法，而且最終會把這些細節綜合歸納成為這個人的人格特徵。根據柏格（John Berger）的分析，在以親朋好友為主題拍攝的私人照片，和分割背景資料並展現給一般大眾的公開照片之間，有些相似之處。柏格表示，攝影師的挑戰是重新修復公開照片的背景和脈絡。日常生活中，我們會觀察人們一陣子，然後將沒有差別的陌生人（或是人類類型），歸類到已知的個

性特質中。不同於靜態照片，影片鏡頭利用展現一系列的行為舉止，來提供我們必要的時間結構，讓我們可以從「面具偽裝」中去分辨出來宮布利希（Gombrich）所說的「相似之處」（likeness）。這些相似處浮現了在眾多差異中的一些連結。根據宮布利希的描述，「影片的鏡頭從來不像快拍一樣有明顯的誤差。雖然快照可以捕捉到人們眨眼睛或是一直打噴嚏的瞬間，但是這些對應產生出來的照片還是會留下無法詮釋的空間」。

在紀錄片中，長鏡頭可以用來補救破碎的公眾影像中，一些去脈絡化的情況；或是用柏格的術語來說，重新修復隱私的內文。像這種重新組織影片邏輯順序的方式，可以很清楚地在民族誌影片中看到。過去，民族誌影片大多數是用每個人的角色或職業來定義非西方文明世界中的人們，例如外部社會結構下的無名參與者。他們通常都充滿了偽裝，沒有什麼共同點。用長鏡頭拍下同步發生的聲音和附帶的對話，這些聲音可以重新定義銀幕上的人和觀眾間的關係，並為這種新關係賦予意義。這種方式比單純的敘述和其他人性化的策略更具效力，而且不需要詮釋片中不同文化下產生的行為模式，就可以給觀眾必要的線索去發掘在原始社會角色中的一員。

長鏡頭的前景

長鏡頭曾經被用在最早期的動態影片和最近兩段紀錄片發展史時期。一九六〇年代的真實電影和直接電影中，長鏡頭用來記錄延伸的事件或是對話。在一九七〇和八〇年代的政治或傳記影片中，大量使用長鏡頭來記載訪談過程。這些近期的紀錄片受電視新聞的風格強烈影響，因為電視新聞用特有的長鏡頭運鏡，來建立談話節目的公信力。歐州大教堂探祕之行、安地斯山脈鐵道之旅，或非洲

叢林植物和動物群之中，都可以證明長鏡頭足以擔當重任。

在這些列子中，長鏡頭用來拍攝有相當特殊性、爭議性或是很狹隘的目的。儘管如此，有些長鏡頭的運用還是會被質疑，或根本就是自我矛盾。在眞實電影和直接電影的年代中，一個紀錄片的重要拍攝模式就是義大利的新寫實主義電影——這些影片，例如《大地動搖》（*La terra trema*, 1948）和《風燭淚》（*Umberto D*, 1952），就是借用了早期紀錄片的概念。但是，嘗試將小說的文學特質複製成紀錄片時（例如《推銷員》[*Salesman*, 1969]等作品），便會將長鏡頭的使用局限在需要大量描述和在非眞實的情節上。很矛盾的，許多長鏡頭的潛質，好比清楚分辨時間和空間、人和環境之間的關係、發掘人類的個別特質等，反而是在高達、安東尼奧尼（Antonioni）、雷奈（Resnais）、羅塞里尼（Rossellini）這些導演的劇情片中做了實驗性的研究。在以訪談爲基礎的紀錄片第二時期，似乎整部影片都用長鏡頭拍攝，用意是創造一個口述形態，建立受訪者的權威性。

當然這種模式有很多代替性的趨勢和例外。李考克的《阿波羅之后》（*Queen of Apollo*, 1970）、胡許的《圖魯與畢褆》（*Tourou et Bitti*, 1971）、魏斯曼的《醫院》（*Hospital*, 1969）、基迪亞（Kildea）的《希索與柯拉》（*Celso and Cora*, 1983），都很有特色地使用長鏡頭。實驗性（和反主流）的影片也提供了另外一種探究，像是安迪‧沃荷的影片，以及斯諾（Michael Snow）、布拉克基（Stan Brakhage）、鄭明河（Trunh T. Minh-ha）的作品都屬此類。近代的紀錄片中，阿莫斯‧吉泰（Amos Gitai）和克勞德‧朗茲曼（Claude Lanzmann）等導演也用過長鏡頭來顛覆傳統主景和背景的結構。然而，大多數導演還是繼續謹愼阻止這種發展。影片的長度是一個問題。影片必須用時間較短的鏡頭去遵守劇情片的慣例長度，或是發

展成一部較長的影片。但是誰會看很長的影片？特別是如果這部電影還很固執地在影片內容中包含了日常生活中可怕的「無趣片段」。

分割是一個可能的策略。電視紀錄片的作品中，有很多系列式的實驗性紀錄片，像奎格‧吉爾勃（Craig Gilbert）的作品《美國家庭》（*An American Family*, 1972）、葛拉夫的《警察》（*Police*, 1982）和瑪莉莎‧里維琳‧戴維斯（Melissa Llewelyn Davies）的《瑪塞村的一天》（*Daily of a Maasai Village*, 1982）。但是到目前為止，這些影片已經試著改編成連續劇般連結故事架構的紀錄片，或是自成一格的連續劇。但上述例子都不是用分割的方法，讓慣例影片時間可以被明顯延長，好在片中使用長鏡頭。

影片長度的問題最終會導向另一個更大的問題，即如何用較長的鏡頭來製造意義。除了實況報導，一般紀錄片在編輯時，會發現長鏡頭其實非常棘手。除非是用來追溯一個很清楚的敘述故事線，像在葛拉夫的電影中一樣。使用長鏡頭就沒有太多機會可藉由剪接來表達。長鏡頭也可能是很複雜的實體，創造出需要絞盡腦汁去解決的問題，包含了模稜兩可、間斷、分散核心注意力的特性。其混雜內容讓導演很難讓「信號」從「噪音」中分辨出來。照稿演出的劇情片中，「噪音」之所以出現，通常是被有目的地放入，用來創造逼真性，但是紀錄片的毛片很少這麼整齊。傳統上，加入旁白可以在這些題材之上再注入一些意義的方法，但是通常使用旁白時，會因為在實質上不夠直接，而和觀眾產生距離感，也會降低觀眾的認同。

這些障礙當然只會阻礙一些特殊電影製作慣例的脈絡和觀看的習慣。實際的問題是，長鏡頭是否可以為紀錄片提供一些全新的溝通策略？新科技的發展和大眾文化的轉變，至少提供了一些肯定答案的可能。

　　第一、觀眾對電影喜好的改變可能正如電影製作一樣，正慢慢被導入主流。這可以改變人們事實上是在「閱讀」長鏡頭的這種方式。在這個時候，廣告片和音樂錄影帶的趨勢看起來傾向於縮短鏡頭時間。相對於一般故事或情節式的影片，這種縮短鏡頭時間的趨勢，反而可以替單元式、非敘述性及更多影片結構模式擴大創作空間。但影片可能會出現希望恢復舊有模式的要求。為了對抗這個要求，必須考量電視新聞學的格式上，已經在縮減紀錄片的結構性功能。

　　第二、結合文字和影像，特別是使用長鏡頭，也許還有尚待發展的空間。我們在音軌上可以引用多重聲道。聲音的應用沒有太多的一定形式，因此這是新的領域。到目前為止，就我所知，紀錄片不像電視實況轉播高爾夫球賽一樣，可以同步做球評。文字也許可以在字幕和字幕間做更有效的使用，像是在蘇維埃的默片和小川紳介（Shinsuke Ogawa）的《日本：古屋敷之村》（*Japan-The Village of Furuyashiki*, 1982）這類作品中，也曾偶爾出現。紀錄片的歷史上包含了其他實驗性質的作品，都很值得去進一步檢驗和探究，例如一九三〇年代曾在紀錄片中朗誦詩詞等。這些作法被認為是跟著饒舌音樂錄影帶平行發展逐漸演進而來。

　　第三、可以想像聲音和影像間有更多複雜的層級。像之前曾提過高達「中期」的作品《英國之聲》（*British Sounds*, 1969）、貝隆（Clement Perron）的《日復一日》（*Day after Day*, 1962）、阿莫斯‧吉泰的《房子》（*House*, 1980）和《鳳梨》（*Ananas*, 1983）。聲音可以讓我們再詮釋什麼是一般的背景，而有些時候還會把背景重新定義成為重要的主景。

　　第四、長鏡頭可為紀錄片提供新策略──為攝影機創造更利於分析的用途。利用攝影機來重新架構影片，就類似用蒙太奇來選

擇、連結、排列不同的影像。在劇情片中，這種作法可以改寫成劇本，如希區考克的實驗影片《奪魂索》(*Rope*, 1948)。觀察式紀錄片就不同了，導演必須要有能力去思考，拍攝預期之外的題材時，該如何去強化攝影機移動的程序和步驟。目前只有少數導演在拍攝時採用這種高標準的詮釋手法，或者是練就了這種技巧並實現它。

這種攝影機隨著鏡頭拍攝而移動的手法，發生了一個諷刺的現象，就是不能用短拍鏡頭來拍攝。在克勞德・朗茲曼的作品《大屠殺》(*Shoah*, 1985)中，長鏡頭為事實提供了獨特的證明。儘管長鏡頭已經用橫搖的方式，水平掃描過大屠殺發生的地方，人們在看的卻仍只有地面景色。實際上，想在符徵中尋找符旨是徒然的。高達的影片，如《週末》(*Weekend*, 1967)、《英國之聲》，不像一般劇情片般只跟拍主角，而是用長鏡頭去追溯他們的過往，記錄和他們身體及社會背景相關的主題，不只是拍他們跟影片主題相關的部分。

最後，新科技在觀賞經驗和最後完成的影片形態上有著深遠的影響力。我們可以從電視的例子上得到完整的啟示。錄影帶，一個更近期的現象，結合了觀看電視時可以保有的隱私權、選擇觀看題材上的高度掌控權。錄影帶使得片長較長，影片得以用系列相關主題來組織，也使得舊影片可用新風格重拍，加入新的見解。互動式影帶結合了多媒體，可以給觀眾在內容研究上有更多的控制權，進而產生更多富有建設性的觀看心得，最終刺激產生一些新的影片拍攝概念，讓這些建議得以實現。

單獨使用長鏡頭並不能讓影片攝製或紀錄片發生革命性的改變，也不能聲稱在任何一種情形下，可以為影片開創一個特殊領域。但是，問題是如何進一步使用長鏡頭所發現的特質？或那些起源於長鏡頭卻尚未在影片中被發現的部分？這也許是紀錄片中一個

很典型的問題。這個問題帶領我們更靠近一個矛盾的現象,就是要減少所有影片內容的再現。這些再現在劇情片中,會比在紀錄片中有更多不同的意義。紀錄片都有一個缺點,就是會對「不在場的人」和「不發生在這裡的事情」產生一些負面印記。因為導演在這些題材上有些掙扎,他們掙扎的不只是象徵,而是生者與死者的陰影。就算攝影時沒有奪走人的靈魂,也會偷走一些類似的東西,足以在紀錄片和拍照的過程中,充滿道德辯論。這些爭執著重在影片表現出來的內容,而不是影片遺漏的部分。但是對導演而言,真正問題在於如何處理人遺留下來的部分。

原文寫於一九九二年

一九八九年,我在坎培拉人類學研究中心當客座學者時,發表了這篇論文的初版。感謝索倫森(E. Richard Sorenson)和嘉布倫科(Allison Jablonko)提出「離題搜尋」這個詞彙,我在不同於他們的情境下運用這個詞。感謝卡迪納爾慷慨提供他的論文《Pausing Over Peripheral Detail》(1986)。

1 拉烏・魯茲(Raoul Ruiz)忽略了禁忌,在他的影片《偉大的事件和平凡的人們》(De Grands événements et des gens ordinaries)中開了紀錄片的玩笑。完成訪談之後,攝影機慢慢橫搖,水平掃描到牆壁上,用聲音注記:「講述者在暫停的時候應該是要說些什麼的。」

2 人們可以從喚起小時候大多數人都玩過的遊戲記憶中獲得一些靈感。我們不斷重複一些類似的字彙,如「河馬」(hippopotamus),直到這個文字變成了無法辨視的語言學符號時,文字符號和指示對象就開始分離。這就變成了一個討論繞口令時會發生讀音錯誤的主題。另外一種語音學上的研究,是玩改變重音的遊戲。舉例來說,挑選一個之前在文字中並不是重音節的字母,例如hip或pot,用來取代之前的重音音節(hippopotamus)。兒童玩這類遊戲的樂趣,當然就是顛覆由成人創造出來的精準的語言學編碼原則。

第十一章
電影教育及紀錄片的現況

電影史絕不簡單,紀錄片的歷史更是錯綜複雜。紀錄片透過不同的聲音來發聲,不管在過去或今日都是如此。紀錄片史上任何一個階段的發展,都以某種形式保留下來,因此我們現在所處的是紀錄片風格最豐富、最完整的時代。[1]

可能有人會認爲導演應該是預測紀錄片走向的最佳人選,但事實往往並非如此。一九七○年代早期,我的重點放在和觀察式紀錄片攝製有關的問題上,認爲除了觀察式紀錄片以外,另外一種紀錄片的型態(在某種意義上,可說是其刺激物)應該會繼續採取從《時間的進程》(*The March of Time*)一片以來的口述、具有教育意義的影片風格,這比較不屬於葛里爾森式(Griersonian)傳統。事實證明我錯了。至少在北美,逐漸稱霸的是一種以廣泛訪談、以及利用檔案毛片爲基礎的紀錄片形式──這種形式的先鋒是艾米・安東尼奧(Emile de Antonio),後來這種風格逐漸掌控了獨立製片,這些影片包括《鉚釘工人蘿西的生命與時代》(*The Life and Times of Rosie the Riveter*, 1980)、《美國哈倫郡》(*Harlan County, U.S.A*, 1976)、《愛爾格西斯的審判》(*The Trials of Alger Hiss*, 1980)、《嬰兒與旗幟》(*With Babies and Banners*, 1976)、《公司企業》(*On Company Business*, 1980)、《原子咖啡館》(*The Atomic Café*, 1982),以及《戰爭中的世界》(*The World at War*, 1974-75)、《越南:電視歷史》(*Vietnam: A Television History*, 1983)等電視連續劇。

我認爲,彼時紀錄片的急迫問題,已經從「觀察式紀錄片的攝

製應採取什麼新方向」轉變爲「我們這時代的紀錄片是否流於僅是前一年代的各樣訪談紀錄」。（但是，我和其他導演討論的焦點，大部分都還是放在它過去是什麼樣子，雖然它可能受到影響而有所瓦解）。

我在一九七五年來到澳洲之時，從整個實際狀況來看，也面臨了相同的歷史進程演變。澳洲紀錄片導演開始拍製他們自己的訪談、檔案毛片、以及音樂的拼貼影片，例如《牧場是我家》（*Home on the Range*, 1981）、《一文不值》（*Dirt Cheap*, 1980）、《前線作戰》（*Frontline*, 1983）、《頭號公敵》（*Public Enemy Number One*, 1986）、《微不足道的六便士》（*Lousy Little Sixpence*, 1982）、《愛情或麵包》（*For Love or Money*, 1983）、紅色馬緹姐斯（Red *Matildas*, 1985）、《盟友》（*Allies*, 1983）等等。早先幾年，澳洲紀錄片最令人興奮的發展中，有一項即是澳洲電視臺（Australian Broadcasting Commission）的獨創電視影集《西洋棋盤》（*Chequerboard*），創先透過人們的日常生活來探索生活。但是影集所強調的重點的改變，以及影集的結束，代表它在新創的眞實電影及訪問公式熱潮的結束之間，扮演了短暫的過渡期橋梁的角色。

對我而言，紀錄片的使命一直都是發現可能性，並且加以證實。也就是說，提出可以找到詳實記錄人們發生過但從未公開於世人面前的經驗的方法。紀錄片導演的藝術就是要找到這些經驗，利用某種方式加以分析，使觀眾可以了解這些經驗，且提出有關其重要性的論證。即使影片只能達到部分效果，也都增加了我們共同的經驗。

此一定義可以說明我對自己在紀錄片中的定位，以及我訓練紀錄片導演所採取的方向。對我而言，紀錄片的風格總是和需要相結合；反過來說，新的需要是造成風格改變的誘因。如果有人無法從

傳統方式來達到他想要的東西，就表示藉由非傳統方式來解決的時機成熟了。

其中一項例證是同步對話（spontaneous conversation）影片，它造就了新的科技、以及以行動力和同步錄音為基礎的攝影風格。問題的解決方法，甚至是問題本身，有時候不見得會馬上顯現出來，所以改變是進階式的演進。在《夜郵》（*Night Mail*, 1936）一片中，「紀錄片」的對話是以劇情片的方式來拍攝，呈現出共時性。在《星期四的孩子》（*Thursday's Children*, 1953）一片中，琳賽‧安德森（Lindsay Anderson）及蓋‧布蘭登（Guy Brenton）拍攝同步聲對話，但是攝影機必須架設在玻璃箱中的三腳架上。米歇爾‧布勞特（Michel Brault）參與拍攝《聖誕前夕》（*The Days before Christmas*, 1958）時，攝影機已經不需要裝在盒子中了，但是大多數還是在三腳架之上。有一種特殊的可動式攝影機（mobile shot）則是例外。然而，胡許在非洲遺失了他的三腳架，他覺得再快樂不過了，也沒有想要再去買一個。最後還是殊途同歸。《非洲虎》（*Jaguar*）（一九五四年拍攝，一九六七年上映）是以手動快門攝影機拍攝，旁白解說及主角的對話則是採取事後配音。不同的人在不同的地方拍攝，漸漸把這幾個演進過程推向《夏日紀事》的拍攝風格。

造就風格的這一項原則，適用於電影的新觀念，也適用於選取新的拍攝主題。跳接視訊開始不再使用於影片訪談內容，而是將省略的段落告知觀眾，以免去剪接（cutaway）及改變拍攝角度的麻煩。蓋瑞‧基迪亞（Gary Kildea）就在《希索與柯拉》（*Celso and Cora*, 1983）中，以一段一段空白字幕將影片分段。導演放棄旁白，並不是要去保留某些東西，而是要開啟其他的可能。消失的旁白有如網膜上的虛相，讓我們突然了解到旁白以往取代的是什麼。事實上，風格可以視為是一連串信號，讓我們知道在其他狀況下，

如何去解讀亞當・肯頓（Adam Kendon）所說的「單純影片」（mere film）應該會是什麼樣子。

如果導演與被攝主體接觸之前，已經知道要如何接近該被攝主體，就可能拍攝出毫無生氣的紀錄片。澳洲最典型的例子，是上映了很久的電視紀錄片影集「浩瀚國度」（*A Big Country*），此影集共拍攝三百五十多部影片。影片主題往往都是很引人入勝的，但是常常沈溺於大眾對於大膽的鄉下人的莫名崇拜氣氛之中，並且願意如沈悶的劇場風格般，彎扭演出發生過的事情，加上主角的內心告白。在此採取一個安全的「劇場風格」就可以免去真正接觸到被攝主體——或是反過來說，是傳統上對這些被攝主體的態度，讓影片風格變得比較呆板。

相反地，紀錄片的盛行，拍攝冒險，拍攝新、舊主題，使得它不得不去嘗試以前未碰觸的領域。這也就是為什麼紀錄片的歷史往往都是產生於它和其他學科接觸之時。例如，民族誌影片有時候被視為是紀錄片的一個旁系，但是如果仔細研究的話，就可以很明顯看出民族誌影片和其他文化交流對其演進具有多大的重要性。從《北方的南努克》（*Nanook of the North*, 1922）、《錫蘭之歌》（*Song of Ceylon*, 1934）、尤里斯・伊文思（Joris Ivens）、克里斯・馬克（Chris Marker）、尚・胡許、羅勃・嘉納（Robert Gardner）、約翰・馬歇爾（John Marshall）、馬克・盧伯（Michael Rubbo）、蓋瑞・基迪亞等導演的作品就看得出來。約翰・馬歇爾的場鏡頭（sequence-shot）拍攝方法，於一九五〇年代在喀拉哈里與非同步聲發展出來，是早期「直接電影」技巧的雛型；而「直接電影」的技巧則在一九六〇年代發展出獨特風格。此一早期在非洲拍攝的電影，為馬歇爾與魏斯曼（Frederick Wiseman）合作拍攝《提提卡失序記事》（*Titicut Follies*, 1967）以及他日後的作品《匹茲堡警局》（*Pittsburgh*

Police）系列電影打下基礎。

詹姆斯‧布魯（James Blue）和我於一九七○年開始在美國萊斯大學（Rice University）教授電影製片時，我們設計課程的基礎主張，是認為電影如同寫作一樣，在過去只能由僧侶和書記來保存，最後才流傳給一般普羅大眾運用，因此非專業製片人員也可以經由學習來應用現代的媒介。當時我們面臨的問題是，電影是否只會吸引那些其他學系的失敗者？事實上，我們發現事實恰巧相反。對電影有興趣的是那些最聰明、成就最好的研究人員。電影對於人類學系及建築系的學生特別具有吸引力，而有些學系的人甚至認為我們（或者應該說是電影）拐跑了他們最好的學生。

當時我們的另外一項研究發現，紀錄片的演進是經由順應新問題的過程。我們常常在想，那些由其他學系轉進電影系的學生，是否需要比那些科班學生花更長時間來學習拍片技巧？他們是否願意在一開始就拍攝具教導意義、非一般電影的影片？此時，布魯、我及另外兩位客座同事柯林‧楊和羅伯托‧羅西里尼（Roberto Rossellini）要求他們利用練習用的影片來做基本實驗，而我們給的這些練習和他們主要的拍片計畫有關，只是表面上看不出來。我們發現，由於學生先前並不知道自己若成為電影藝術家會是什麼樣的形象，所以他們對待被攝主體也是實事求是的方式。一開始，他們保持客觀立場，並與被攝者保持距離，但是隨著拍片的進展，他們很快就和被攝主體有了更直接也更親近的關係。如此拍攝出來的影片事實上是深具個人特質的，很少有學生會在一開始就預期到這樣的結果。他們的作品非常成功，而由此顯露出的創作力，對於初次拍片的人而言，可說是非常罕見。相比之下，科班出身的學生所拍攝的影片就比較偏向熱中於表現自己的想法且具誘導性。這些影片仰賴外面的主題更甚於導演，在解釋複雜的概念及真人的經驗過程

中，回到表現主義的原始道路上。

此外，由於他們不是電影系的學生，他們往往不知道他們做了什麼大事。他們的作品比較容易遊走在不同的電影論述，且明顯不具有類別的限制。

我們可以下怎樣的結論呢？不是說我們比較喜歡學生完全不把電影史放在眼裡（我們同時盡可能讓他們去接觸所有的紀錄片及電影），最重要的是我們要去找出那些有話想說的學生——或是更重要的，能夠找到一個需要注意的主題；然後，不去教他們電影表現的手法，而要讓他們創造出主題所需要的技巧，鼓勵學生去重新發明電影，就像史特拉汶斯基（Stravinsky）說的（我想是在李考克的電影中）[2]：「我不是作曲，我發明音樂。」

身為導演及老師的我們所面臨最深奧的問題之一是，如何去面對那些相互衝突的紀錄片拍攝形式，而這些形式往往受到電視影響所產生。少有例外的是，大多數國家中，電視將紀錄片局限於幾種少數形式，窄化了可運用的公共電影文化及新影片的市場。

如果紀錄片製作人的教育局限於電視上看得到的一連串公式化影片，他們可能在拍攝影片的過程中，在有意識或不知不覺中依樣畫葫蘆。一個貧乏的電影文化將會產生愈來愈少的選擇。要解決這個問題，最基本的是讓電影學校的學生可以接觸到所有的紀錄片，但是這意謂將影片交由他們處理，且為學生安排觀看影片的時間。這也意謂創造一個學生想要看這些影片的環境，而這就有賴於電影學老師本身是否具有真正的熱情。

即使在有豐富活躍紀錄片傳統的澳洲，保守的電視生態對於紀錄片走回頭路也有舉足輕重的影響。電視臺充斥著公眾議題傳播及新聞報導風格的影片：圍繞著螢幕上人物的對話旁白，看來看去都是口述電影及訪談影片。可以事先擬好稿的影片廣受影片製作人及

贊助機構的喜愛──即使是為了激勵探索社會或是藝術創作發展而設的機構也是如此。影片的長度往往都受到電視臺播出時間標準的限制，完全不管該主題需要多少時間，即使該影片賣給電視臺的機會不大。在影片題材的選擇上，往往是配合新聞媒體的興趣，或是配合政治時事為指導原則。我們可以預期，那些影片傳達出來的觀感，就是那些勝利者的感覺、揭露不平之事、與可敬之事採相同立場。

愈來愈多的影展中的評審，都是從電視或是電視取向的製作人而來，他們的頒獎根據就是這些標準。連編劇也在這種將電視新聞和紀錄片混淆的環境中，漸漸失去他們的辨識力。因此，曾有一部有關智利政治壓迫的影片，幾乎所有人都認為拍攝手法相當細膩但沒有任何特點，卻獲得紀錄片獎項，且影劇新聞也加以大篇幅報導。如同許多影評所說，這部影片的重要性不在於電影本身，而是它的主題。

新聞報導和紀錄片如此混淆之時，人們便無法辨識什麼才是真正重要的概念。一般人認為和社會大眾有關的新議題，對於導演有擋不住的吸引力──它常常（雖然不一定都是如此）都是靠機緣。可以做為紀錄片拍攝的主題範圍逐漸局限於和社會、政治議題、或是聳動的標題及奇風異俗有關，人們漸漸忘記其他紀錄片的探索形式。

蓋瑞‧基迪亞的《希索與柯拉》是以溫和方式探索帶有強烈的社會及政治使命主題的影片，卻被那些帶有鮮明政治立場，且擺明製片的方向就是譁眾取寵的膚淺影片給掩蓋光芒。馬克‧雷恩斯（Mark Rance）的《死亡與鳴聲電報》（*Death and the Singing Telegram*, 1983），在一個家庭關係緊張的家族中探討死亡議題，但少有人注意到該影片對於社會現象探討之深入，及其創新的勇氣──也

許是因為人們覺得它的主題太世俗了。

　　因此，自我審查（self-censorship）的形式大為風行，壓抑了深入剖析日常生活經驗的紀錄片的發展。少有導演有意願或是勇氣去碰觸那些不具有足夠新聞價值的題材，害怕影片主題引不起觀眾的興趣。愈來愈少有導演願意去探索不熟悉或是無法在短時間之內引起新聞爭相報導的紀錄片形式。

　　要解決此一退步的情況並不容易，但是電影學校可以努力教育導演，不單單要去適應現有的市場。他們希望紀錄片要朝哪個方向發展，應該要有自己的想法，應該要願意去冒險，至少當中有些人應該為擔任製作人及導演做好準備。這樣一來，可以為電視臺的慣例打下基礎。如同英國一樣，有時候它甚至可以帶領紀錄片的創新。

　　我相信未來紀錄片的機會只有在紀錄片導演再度嘗試找出影片的發現的可能性時，才會再度出現——這是許多現今電視報導有系統的壓抑形式。說也奇怪，這種過程從未在劇情片中出錯。在此領域中，身為觀眾的我們知道我們會參與解讀放在眼前的證據。但是在大多數的電視紀錄片中，我們卻被說服放棄，以便看到我們被安排要被告知的東西。

　　我們甚至已經被安排好讓別人來替我們去體驗發現的經驗——大衛‧艾登保祿（David Attenborough）在自然世界中替我們體驗令人屏息的真實刺激，肯尼斯‧克拉克（Kenneth Clark）、卡爾‧沙根（Carl Sagan）或約翰‧柏格（John Berger）在藝術、科學及人類的命運上的智慧或情感探索，也都幫我們體驗了。人們可能情願我們的電視英雄是莫林所稱的「導演—潛水者」（filmmaker-divers），他們投入真實的生活情境，沒有事先套好的劇本。隨著他們的腳步，我們可以發現這個世界。

最後，我相信我們必須好好研究如何以紀錄片來呈現我們這個時代——就是我所說的「身歷其境」（bearing witness）。我們是否把自己的生活經驗描述得夠清楚了？我們對於其他人的經驗的認知呢？這不單單攸關歷史紀錄而已。隨著世界文化愈來愈趨近統一，我們及後代子孫陷於失去由不同文化歷史所獲得的知識危機中。我們原本可了解人類的另一種生活方式並從中找到未來願景，卻可能錯過了這種機會。

我曾提過，對於那些以過去的訪談和檔案毛片爲主的紀錄片採保留態度。無疑地，就像此一紀錄片風格中的許多佳作一樣，試著找回過去、加以評價——特別是如果那段過去和當今議題有所關聯的話，是值得嘗試的。但我害怕的是，如果這是紀錄片的主要用意，我們將會對我們這個時代發生的事置之不理，且在此過程中，流失掉許多和我們的世代有關的紀錄。試著想想看，如果一百年前就有攝影機的話，我們會希望拍攝曾祖父那代的哪些生活面向。將此寶貴的一課運用在今日，我們可以提供紀錄片一個方向，來填補劇情片和新聞報導所留下的鴻溝。

<div align="right">原文寫於一九八六年</div>

此一文章是回應柯林・楊爲國際影視教育聯盟（Centre International de Liaison des Ecoles de Cinéma et de Télévision）之「紀錄片訓練」主題年而寫的「挑釁的文章」。最先刊登於國際影視教育聯盟評論（CILECT Review）第一卷第二期（一九八六年十一月，頁一〇五——一一〇）。柯林・楊在文章一開頭寫到，「紀錄片和文學不是同一件事（雖然它們有部分重疊，且有許多共通點）」，而且「紀錄片和電影或電視新聞報導也不盡相同（雖然它們都具有非文學的面向）」（1968:115）。

1　比爾・尼可斯（Bill Nichols）在一篇題爲〈紀錄片之聲〉（The Voice of Documentary）的文章中，曾概略描繪出這些風格彼此之間的關係（1983）。

2　《史特拉汶斯基的畫像》（A Stravinsky Portrait, 1966）。

第十二章
記憶的影片

心靈之眼

　　影片與人的記憶，相似得令人不安。影片透過鏡頭和感光劑，用一種更普遍了解的過程記錄影像。這些影像使人驚訝的程度，不亞於透過眼睛及大腦所記錄的內容。有時候，影片內容反而比記憶更驚人，因為影片可視為一種完美記憶的暗示。兩位記者看過盧米埃（Lumière）兄弟於一八九五年上映的電影《印度沙龍》（*Salon Indien*）後寫到，「電影將永恆的生命賦予它所描述的主題」（Jeanne 1965: 10-12）。對於許多初次看到「電影」這種東西的觀眾而言，真正震撼他們的不是可以在銀幕上看到活生生的真人（所謂的「演員」），而是經由參與這些人造紀錄片，追尋自己的軌跡——那些原本只能在大腦留下很模糊的印象、如今卻被喚醒的經驗。這些都是相當短暫、一閃即逝的影像，像是機車發出的白煙、牆壁摧毀時揚起的一陣磚灰、附有閃亮水珠的葉片，彷彿可以將電影表現出的東西視為真正的奇蹟（Sadoul 1962: 24; Vaughan, 1981）。

　　然而，記憶對影片來說，則存在一個終極的問題：如何展現人們心靈的風景——那些潛藏在腦中的影像以及邏輯思考？十九世紀時，薛靈頓（C.S. Sherrington）如此描述一個類似第六感、他稱為「本體感覺（proprioception）」的功能：我們身體的意識會確認我們肉體的身分（Sacks 1984: 46; 1985: 42）。我們可以將記憶視為第七感，是一種對於過去存在的感知，超越我們智能的認知與對自身不安的感覺。

　　記憶往往不連貫，是感覺與語言組成的奇異綜合體。它讓我們感受到閃動、片段的過去，像是心靈媒體的大雜燴。我們似乎可以看到影像，聽到聲音，使用不曾用過的字眼，重新體驗類似壓力或移動之類的身體感覺。在這樣充滿多面向的特色下，同樣多變、廣納四方的電影再現系統，可能會被記憶視為與自己最接近的另一半。由於記憶本身的複雜，再加上常常有虛幻的氛圍以及幻想圍繞在記憶旁邊混淆視聽，我們不禁要問，當我們試圖在影片中再現記憶的時候，是不是做了與其他視覺和文本再現大相逕庭的努力？我們發明了一些只有心靈之眼才看得到的符號，而這些符號是否跟其他符號相同？

翻譯記憶

　　針對記憶所拍的影片，不必然是記錄記憶本身，而是與它相關的東西，是記憶的間接再現或相關內容。在影片中，過去的主題得以保存下來，人們能夠追憶過往，某些事物甚至可以喚醒或代表某些記憶。結果，我們拍攝下來的，是與記憶本身相去甚遠的一些不可靠的證言、偽裝的證據，以及謊言。結果，記憶的影片只能說是外部記憶徵兆的代表。

　　然而，這些徵兆應該如何解讀？對於導演來說，觀眾如何解讀，是相當重要的試驗及猜測。畢竟，觀眾的心靈如同那些被攝者的心靈一樣，皆排斥直接的刺探。即使影片拍好了，也不表示它只傳達一個絕對的訊息。對於不同的觀眾來說，它可能代表不同的意義，隨著時間遞嬗，還可能產生更多解讀。如果記憶本身是可選擇的、有意識的，記憶的影片不僅加強這個效果，還進一步增加了文化傳統中的符碼。

通常實物無法引起記憶影片製作者的興趣，這和許多博物館或美術館的管理者想法一致。但是這些熬過時間歷練、留存至今的實物，早已和它們過去的形態完全不同，因此它們可以間接投射出本身擁有的記憶。照片中，某一個物體與存在它周圍的其他東西，在特定的時間點，有平行的關係。但是一個背負著長久歷史的陳舊物體，則如同一個記號，可以更強調它本身的價值地位。「記號」（sign）常常與「真實」（authenticity）混淆。在一個企圖重塑過去時光的博物館中，最不真實的部分，就是陳列物品比建築物本身要老得太多。這些展示品中，又有許多曾經是彼時的新事物。因此，不論是博物館展品或近期拍攝的影片，這些承載記憶的物體皆無法視為記憶的表現，只能充作被檢索或建構時的標準。

即使如此，許多影片仍然將存留下來的物體（包括過去所拍的照片），視為與記憶相等。由於往者已矣，無法再找到最原始的記憶來源，因此導演傾向使用流傳下來的照片來當作展現過去實況的方法。因此，紀錄片及電視節目持續將人物訪談或照片，與新聞短片連結起來，實際上卻只是一種錯置發言者本身記憶的表現。

然而，這些影像在我們自己的記憶中扮演相當重要的角色，影響了我們看待過去的態度。它在文化中以實物的角色出現，而不單純只是媒體上的「訊息」而已。那些我們從電視上看到的公眾人物，就如同我們日常生活接觸的人一樣真實。提爾曼（Frank Tillman 1987）曾說過，暴露在照片影像的世界中，會改變一個世代的人去想像世界的方式。以前，我可以天馬行空幻想，但有了照片之後，我就失去了想像的能力。拿最近幾件歷史大事來說，我們記得的都不是這些事件本身（因為我們沒有實際參與），而是我們曾經看過的相關報導照片或影片——這可能會形成一種更強大、更一致的社會共同回憶，而不再只是許多個人的親身經驗。如同卡本特

（Edmund Carpenter）評論過的，現代的媒體，特別是電視，延伸了我們夢想世界的影像（1976: 58）。

拍攝公眾影像可以服務大社會，其作用如同家庭照片造福較小的團體，二者都是重要事件的代表，不僅建構過去的時光，也提供超越過去的方法。這些影片提供的方法，如同吉弗魯瓦（Yannick Geffroy）所述（套佛洛伊德所用的字眼為「Trauerarbeit」），是對於過去時光所進行的「哀悼工程」（work of mourning）（1990: 396ff），必須不斷重複、簡化，以達到可以表現出來的程度。電視新聞（如同其前身「新聞短片」）藉由不斷報導同樣固定種類的消息（例如災難、政治會議、運動、戰爭）、小幅度改變報導的內容，來讓我們以為這個世界仍然用著和以前一樣的步調往前走。這個過程付出了情感成本：哀悼著剛剛發生的恐怖災難，心中卻難免會不自覺因為自己倖存而感到鬆了一口氣。

然而，在記憶的影片中，記憶本身及來源經常面臨崩潰的局面。很難界定影片的紀錄，以及它在人們心中的位置。因此，導演運用代表記憶的多種符號時，傾向使用較不具爭議且意義模糊的照片和影片鏡頭。

記憶的符號

記憶的影片建立了一個獨特的符號清單。其中最常見的，可以稱為「存活的符號」（signs of survival），也就是拍攝一些與過去可憶起的歷史相關聯的物體的影像。這些大事紀半是經驗的象徵，半是它們曾經存在過的具體證據；同時也像《大國民》（*Citizen Kane*, 1941）一片中，凱恩（Kane）的「薔薇花蕾」（rosebud）一樣，它們往往變成一群東西中較不熟悉的物體。它們之所以「驚人」又珍

　　貴，與其說因為它們與記憶中的物體相似，不如說是它們被視為「等同」記憶之物，如同法國作家普魯斯特（Proust）看待手中那把乾燥萊姆花一樣。

　　這些遺留下來的物體只是一小部分遺跡，身上的傷痕代表它們與過去的連結，例如折斷的樹枝訴說一場暴風的侵襲、彈痕累累的頭盔、受訪者臉上的皺紋。老照片與影片屬於這類符號組合的一部分，不僅因它們像歷史古物一樣陳述著遭遇與投射的過去，也因為能夠透過直接的索引連結，使它們的影像（它們光學的「記號」）承載著過去的事件。

　　如果這些古老的物體未能保留，記憶影片的導演便會轉向尋求替代品——「替代的符號」（signs of replacement），也就是類似的物體或聲音；推到極端，就是必須重建或重新演出，如同所謂的紀錄劇（docudrama）一樣。如果乾燥的萊姆花不可得，新鮮的也可以用。藉由這種方法，一輛搖搖晃晃經過現代鐵軌的火車，可以變成一九四〇年代開往倫敦或奧斯威茲的火車。旅行和懷舊之旅最為記憶影片喜愛，因為舊地重遊如同翻看照片，也會引發回顧及悵然若失的情緒。

　　這些替代既提供與物體較鬆散及形象式的連結，也以類比填補了過去遺缺的形態。我們所謂的「相似的符號」（signs of resemblance）是由類別替代轉移到形式替代。這種方式影響甚鉅：一天的工作或一段短暫旅行就可以道出一生的旅程。這種原則可見於克洛伊特（Roman Kroiter）的作品《鐵路扳閘夫：保羅‧湯寇維茲》（*Paul Tomkowicz: Street Railway Switch man*, 1953）及《史特拉汶斯基》（*Stravinsky*, 1965）等影片中；後者經由一個男人最後一天的工作情況及橫渡太平洋，來「框架」出生活的歷史。林脫普侁儷（Renata and Hannes Lintrop）在《我思故我在》（*Cogito, Ergo Sum*,

1989）中，以描述愛沙尼亞老人每天面對生活的掙扎，暗喻他長期
對抗蘇聯統治的心意。這種以相似作法來達到暗喻的方式，擴大了
被包含進來的相關印象的範圍。一隻老鷹或海鷗的畫面，絕不僅只
爲了訴諸情感。影片中若出現鳥類，往往肩負傳遞志向抱負、孤
獨、希望或渴望的訊息。

　　在「相似的符號」中，音樂是表現情感的最佳類比，因此，記
憶影片會大量運用音樂來表達，就毫不令人意外了。在這些影片
中，音樂對情感的影響有雙重意義，一是將音樂規劃進電影主題，
引起觀眾的共鳴；另一方面，音樂因其歷史聯想而爲記憶影片所
用。因爲音樂形式不僅很清楚地指出自身的代表時期，也有清楚的
文化差異，相當適合做爲聽覺的符號。音樂片段幾乎都能歸類進某
一特定歷史以及社會環境。過去，民族誌影片似乎爲了這個單純的
目的而拘泥於使用不是那麼有意義（雖然是文化正確）的原住民音
樂。在主流紀錄片中，手風琴、查理斯敦管弦樂隊、低級酒吧的鋼
琴，變成陳腔濫調的陪襯物，伴隨著村莊、酒吧、藍領階級社區的
場景出現。

　　雖然影片音樂具直接和敢於操縱觀眾的特質，其傳統卻不斷延
續下來。甚至在肯・伯恩（Ken Burn）精心創作的美國電視影集
《南北戰爭》（*The Civil War*, 1990）中，那個時代的音樂貫穿整部
片，爲當時的照片及引文背書。雖然有人認爲這部影集中的音樂令
內容更加複雜，但也有人批評這反而限制觀眾只能以一種純然憂鬱
的角度去看待這段歷史（Henderson 1991）。相反的，在英國影集
《大蕭條》（*The Great Depression*, 1981）中，有時只單純收錄放映機
播放檔案毛片的聲音。這個方式可能也是一樣人工化，如同默片原
本也是在有聲音的環境下拍攝的，但至少它使得觀眾可以單純專注
於影片的實際內容，不受華麗的氛圍掩蓋。

　　通常使用音樂能對特定歷史背景產生雙重效果，但有時也可以
用在相反的情況。例如韓福瑞‧詹寧斯（Humphrey Jennings）在
《傾聽英國》（*Listen to Britain*, 1942）中將海絲（Dame Myra Hess）
戰時在倫敦的酒吧音樂會中演奏莫札特的音樂片段與希特勒的轟炸
並列呈現。另一個較常見的方式是找出文化上、歷史上最中立的音
樂，只表現純粹的情感，不影射其他東西。最符合條件的，就是使
用新音樂，或是因爲多次輾轉使用而喪失原有代表意義的音樂。電
子音樂的廣泛運用，正是因爲它便宜、匿名，如同安地斯山直笛與
排笛一直用來引喚人們的記憶，以致於它們已成爲國際性音樂，不
再具原有的文化意義。

缺席感

　　到目前爲止，我們談到的符號都常見於傳統的歷史回憶類影
片。它們支撐可重建的過去幻想，組合起來構成一種次類型電影，
其中最常見的就是蒼老的臉（通常是受訪者）、過去曾受人崇拜的物
品、老照片、檔案毛片，以及音樂。這種公式散見於電視短片、十
二集的影集、紀錄片等等。這種次類型希望經由一般人或知名目擊
者的證言，來告訴我們到底我們未記錄下的「眞實」歷史爲何？此
舉有將追憶本身當成美德的哀悼之意。敘述者的年齡是權威的重要
指標：當歷史事件慢慢引退到歷史洪流中，人們對這些事件的尊敬
往往來自於尊敬那些還記得這些事件的老人。此類別影片很少訪問
孩童對上週或去年的記憶，也很少人會承認老人或許是健忘的、或
只是隨口嘮叨。的確，假如能快速蒐集，記憶可說是廣納重要過往
的寶庫。這種方式體認到記憶既是文化性的，也會以貌似中立的姿
態出現在受訪者身上。（Nichols 1983）

　　有一些記憶影片使用了更深一層的符號，我們稱之為「缺席的符號」。這提供了我們正視遺忘及人為的刻意扭曲，還有介於經驗及記憶之間廣大的渾沌地帶。雖然記憶影片常常宣稱其所具有的正當性在於搶救那些第一手的經驗，卻往往忽略了其中會洩露出報導人本身的記憶內容。最後，缺席的符號將記憶置於遺忘的內容，然後以過去與現在之間不可縮短的距離定義過去。

　　缺席的符號常以反諷的方式使用物體或證言，勉強觀眾在不舒服的情況下判斷、比較、尋找、安插意義。那些原本只是代表遺失物的符號，卻取代（而非替代）了它。這些符號以真實、具體化的不存在來定義記憶，空蕩蕩的工廠因此可以表現出正在全面運作的工廠；或市場的廣場上看不到農人及公牛，而滿滿是騎機車的年輕人。另外，影片的第一人稱證言會受它在影片中的位置而受到挑戰——例如在《艾爾傑‧希斯的審判》（*The Trials of Alger Hiss*, 1980）中，尼克森表現出坦率氣質。證言亦可能會與片中其他片段相衝突，像是在阿莫斯‧吉泰（Amos Gitai）的影片《鳳梨》（*Ananas*, 1983）中，於監督者在場的情況下訪問該廠的勞工。又或者經由電視媒體播出人質或戰犯的監禁符號。

　　有些影片的作法更進一步，超越了雷奈（Resnais）在《夜與霧》（*Nuit et brouillard*, 1956）中對於「現在」和「然後」，以及萊瑟（Erwin Leiser）在《我的奮鬥》（*Mein Kampf*, 1960）中對言語證據及視覺證據的維持平衡的局面。朗茲曼（Claude Lanzmann）在《大屠殺》（*Shoah*, 1985）一片中，不僅要求我們要去質疑所謂第一人稱證言，並且要去觀察那些曾發生過令人極不愉快的事物、而今卻空著的道路和田野，藉此尋找在那裡發生過的事實。光是在符號中尋找符旨是沒有用的。在不斷反覆中，我們被帶到某一種有關歷史知識的開端。在符號的錯誤中，我們了解到一種超越再現的歷史。

心靈的再現

　　如果記憶造就了思考的某個面向，這就的確可以將記憶影片看做是為了要更加貼近「心靈如何再現其經驗過程」的努力。這些影片不只善用了影片主角、導演，也間接使用了觀眾的記憶。在一個針對攝影意象的討論中，維克托‧伯金（Victor Burgin）（1982: 194-98）曾經引用荷洛維茲（Mardi J. Horowitz）的說法，將思想分類成「影像」、「語彙」、「制定」三類（1970: 69-82）；而荷洛維茲又根據傑洛米‧布魯納（Jerome S. Bruner）的「資訊處理及建立外在世界的內在模型的三個系統」為基礎，衍生出他自己所提的三面架構，並將之稱為「肖像」、「象徵」、「制定」（1964）。這兩個系統都間或與皮耳士（C. S. Peirce）和雅各布森（Roman Jakobson）發展出的符號分類相似，針對他們的內容更加詳細闡釋。雖然這些心理再現往往與實際的思考糾纏在一起，這卻與影片中同時包含了記憶的影像、說話以及身體動作的策略相當一致。的確，在我們對心靈的運作過程還不大了解的情況下，我們不太可能完全了解影片如何使用這些元素，以及最終對我們的影響為何。

　　荷洛維茲所說的「影像」思想，不僅僅指眼前可見的影像，還包括可以自然地回憶起感覺上的經驗。例如可以回想起某些特定的味道或聲音，或是甚至在腦中「聽見」整首莫札特的交響曲。因此，雖然在影片中，我們只能接收到影像跟聲音的訊息（雖然現在也有某些特殊的香味技術可以侵襲我們的嗅覺感官），有關荷洛維茲對於「影像」概念的最佳詮釋，應該還是一種「感知的想法」。

　　腦中可見的視覺意象，很顯然較影片中的視覺意象來得複雜，較無組織。我們可以將這兩者運作的方式比擬成身體上的隨意肌與非隨意肌。有些影像是自發地出現在我們心中，像是夢境或白日夢

中的影像。在夢中,我們往往會很清楚看見臉的樣貌,即使是一個在意識裡未曾見過的臉,卻也可以像實際見過或曾經在電影中看過的臉一樣清楚。然而,經由意識努力回想所得出的影像,有時反而較不清楚,令人捉摸不定。愈是親愛的人的臉,我們往往愈難以想起。愈是追求的東西,愈是令人們迴避心靈的凝視,彷彿因為長久以來太熟悉對方,使對方具有太複雜、異質的形象,變得無法簡單地以單一影像出現。影片將這些多重思考濃縮成精簡的影像,去除記憶再現中的精確和模糊。

另一個相對廣泛運用在影片中的部分,是荷洛維茲所說的「語彙」思想。較常出現的形式是以研究的角度出發(例如評論),而不是在一般隨性的日常生活經驗中表現出來。典型的實際思考通常是由片段的言語,以及潛伏在言語與非言語之間的感覺所組合。有幾部影片試圖傳達這個概念,像是貝隆(Clement Perron)的《日復一日》(*Day after Day*, 1962)就跳脫了傳統的影片方法,轉而只給予重複嘟嚷的育嬰聲響及突如其來的宣言(如「離開被不明確地拖延了」),單調的程度就像是造紙廠中千篇一律的工作。還有像是在奧登(Auden)為影片《夜郵》(*Night Mail*, 1936)所做的詩中所展現出的急躁觀念和地名。

影片表現感官及語彙思想時,可以視為包含了記憶中的關鍵元素,因為影像、聲音、文字皆主宰了我們的概念。這個假設已為現今眾多社會及政治紀錄片所採納,並將上述兩大類簡分為檔案長片(感官的)和訪談(語彙的)。因此,這似乎理所當然地表現出,這種方式不但可以充分代表記憶,亦為歷史的典型代表。

然而荷洛維茲所說的第三個思想的形式「制定」,既非畫面,也非語彙,而是動作——我們稱之為在肌肉中所回想起的經驗。我們透過感覺來想像一個動作——例如,感覺自己做一個很熟悉的動

作，像是攪動咖啡。有人會說這屬於思想中觸覺的部分，雖然對我
們自己來說很熟悉，但在他人身上只有在動作解釋為實際身體動作
時才觀察得到，正如語彙的思考只有轉化成言說的時候才能觀察
到。卡本特對禁止喉嚨手術病患閱讀一事的觀察，恰好說明書面文
字的影像如何轉化成設定的聲音產物，因為，禁止這些病患閱讀的
理由是：「讀者閱讀時，很自然就會默唸，而喉嚨的肌肉會受此舉
牽動。」（1980: 74）

　　制定的記憶在電影的肢體動作影像中找到其最主要的相對應
物，尤其是在那些慣性動作裡。思想的三個種類中，制定思想可能
是最近似索引性質的記憶模式，因為它就是過去記憶的銘印或延
伸。在許多特定的動作中都有跡可循，例如工匠工作時，他們的手
似乎就掌握了工匠的手藝記憶。這種動作不僅可以傳達過去慣做的
活動所留下的記憶，也包含對這些活動的態度——例如廚師以兼具
專業及自信的態度去敲破雞蛋。

　　制定的記憶可以凌駕於視覺及語彙的記憶之上。法國的某電視
新聞中，有個男子因在完全黑暗的環境中超過一個月。他步下該大
樓的樓梯時，雖然可以很清楚地告訴我們有幾階（共三十一階），我
們也可以從電視上看到階數，但事實上是他雙腳的移動方式說服了
我們，當他抵達地面的那一刻，是真的知道階數。

　　我們可以假定在所有思考的模式中，「制定」這一種跟情感最
靠近，有關羞愧或成功的記憶大多都屬於制定、生理上的反應，即
使這些往往都與視覺上對環境的記憶所引起的反應有關。影片剪輯
的動態建構了「慣性」動作之後，還可以構成第二種層次，也就是
再製制定思想的品質，雖然這一點如何準確運作仍需要進一步研
究。艾森斯坦界定蒙太奇的影響為「心理—生理」現象，描述在
《總路線》（*The General Line*，即《舊與新》[*Old and New*, 1929]）片

中,爲何一連串農夫用鐮刀割草的鏡頭,可以使觀衆跟著東搖西擺(1957: 80)。鏡頭的交集對觀者產生了肌肉運動知覺的刺激;許多的影片剪輯可能會將制定思想的動作或姿態轉化成一連串並列的影像。剪輯同樣可以創造想像的地理,電影中所見的心靈風景讓我們像是背著行囊的旅者。這也是記憶影片的目的之一:創造這樣的空間,一個類比的記憶空間的象限。其他面向的制定記憶可以運用在影片中的動作、光線、顏色及物體材質的感知效果上。

荷洛維茲提出的三個心理再現的模式,可以幫助我們定義記憶的過程和影片呈現之間的關聯。甚至可以再加上第四個種類——敘事的思想。對我而言,敘事的思想不僅是其他思想模式的附屬,更有充分的理由可以成爲另一個構成思想的主要元素。時間使得記憶得以連續記錄,同時也支援了知覺、語彙及制定思想,成爲有系統的排列。敘事的思想掌控物體與行動的支配,這是大部分的記憶甚至語言都做不到的。雖然有一部分的思想明顯是不一致的(也許甚至是更深層邏輯下的產物),卻沒有什麼是我們可以視爲不屬於敘事歷史的一部分。我們認爲在一個敘事的典範之下,物體擁有其來源及未來,即使是一個最簡單的動作,也蘊含了一連串更細微的動作。這個心理構造的階層可以反映在許多受歡迎的文化產物的結構上,從民間故事到影片都有。

影片和思想

一般認爲,觀衆觀賞電影的時候,會產生猶如處在夢境般的現象,使得自我防衛機制消失。影片之所以產生夢境般的效果,是因爲我們觀賞時處在無助的情況下,且剝奪了自我意志。然而,對這種現象的另一種解釋是,影片本身是許多不同種類的再現方式的綜

合體，與人類的內心表現方式極為相似。影片不僅是視覺的，還是聽覺的、口語的、敘事的、制定的。影片以我們熟悉的方式，在不同的知覺主體間遊走，讓我們覺得很熟悉。雖然影片都會有其獨特文化的陳述或剪輯角度，但即使是以前從未看過電影的人，都可以很快進入狀況，了解內容。人們或許會察覺，不管做哪一種人工智慧產物的實驗，也跳脫不了語言和數學的模型。然而，影片卻可以對刺激人類心智及記憶，提供較其他模型更為有效的方法。

連結一般及影片的認知，是電影的慣用手法（像是在佛列茲・朗[Fritz Lang]或希區考克[Alfred Hitchcock]的電影中所運用的「心理的」剪輯方式），卻顯然並不廣為人知。沒有妥善定義呈現內容及這個內容背後實際思考過程之間的關係，會造成影片中許多內容模糊不清，彷若影片可以不需要藉由相關可定義的知覺參考物，就可以自行思考。記憶的影片，特別是紀錄片，常常會面臨這種陳述故事上的困難。一般劇情片比較沒有這種問題。有些電影，像是雷奈的廣島之戀（*Hiroshima, mon amour*, 1959）或費里尼的《八又二分之一》（8 1/2, 1963），就清楚表達出要為視覺影像及內心獨白重塑特定的思考過程。其他人則用較為間接的方式，如《大國民》中使用第三者角色來陳述或重新定義他們的過往。或是更極端的，在《日落大道》（*Sunset Boulevard*, 1950）中，那位敘事者其實應該已經死了。

非劇情片的記憶影片則往往傾向跳脫由片中人物主導故事的方式。他們將故事置放到一種架構中，雖然有時需要由他們來提供推動敘述的刺激，但往往要觀眾自行嘗試從這個影片中創造有關歷史時代或政治議題的敘事。然而這是基於一個普遍的假設，也就是「觀眾本身對內容有興趣」，但更進一步問為什麼他們應該有興趣（或是說為何導演有興趣），則從未清楚說明。

　　有許多新聞記者對自己的地位感到驕傲,認為證言本身呈現出來就已經伸張了足夠的正義。這種角度主導了名人傳記影片的拍攝方式,如《尼赫魯》(*Nehru*, 1963)中的訪談實際上是由尼赫魯主導;艾爾斯(Jon Else)研究歐本海默(Robert Oppenheimer)的影片《三位一體後的隔天》(*The Day after Trinity*, 1980)中,影片的主導力量與主角之間的關係存在令人好奇的關聯。記憶被利用,但是介於建構懷舊的過去及藉由影片建構觀眾現在經驗之間最基本的連結卻始終沒有成立。我們或許可以做出結論:許多記憶影片對其模糊不清的現狀感到不安定;由於假設這些過去懷舊的主題有了解的價值,因而捨棄去定義或說明其獨特的興趣。這造成了本身的核心空乏,缺少最基本的說服力。一般趨勢則傾向以一種慶幸的角度,去接受記憶是對那種不確定所產生的症狀和掩蔽。

　　一般來說,自傳式紀錄片比較直接地觸及思想和記憶的過程,也造就了其次類型製片的快速發展。從麥卡斯(Jonas Mekas)、布拉克基(Stan Brakhage)的早期作品,到較後期克里斯·馬克(Chris Marker)的《無日》(*Sans Soleil*, 1982),這些作品傳達出對記憶影片的質疑,以及影片如何能代表記憶的問題。不管影片如何專注在其角色上,或只以自己做陳述對象,它們還是很清楚地表現出對過去的運用。很少人將「過去」視為全知或透明的;而運用照片的時候,照片被當成片段的紀錄文件,不但賦予了意義,也受到詢查,如康特利爾(Corinne Cantrill)的《此生之軀》(*In This Life's Body*, 1984)及佩波(Antti Peippo)的《Sijainen》(1989)。

　　這些導演本身也常常對記憶的翻譯感到疑惑,如同人類學者日漸重視文化的翻譯。他們各自以最個人的方式去面對再現之「罪」——即使用的符號與想表現的題材之間有落差。大部分記憶影片的導演都會面臨這個問題,但往往(看起來)是在不同的情況下。如

果他們後悔對於拍攝第一人稱證言時提供的細節太少，或是無法清楚表達意見，他們的回應是設法改善這個狀況，而不是去強調這個落差。當拍攝對象的心中仍有相當豐富的資訊，導演卻苦於無法取得時，他們會運用其他例證性的素材加以輔助。觀眾也會被影片中提供的許多不同的記憶符號所吸引。這些並非文學上所說的抽象和再生符號，而是實際生活中的影像。在商業影片中（以布烈松[Robert Bresson]為例），這樣的表現有時候被極簡影像的文字性取代，以去除突兀的涵義。在紀錄片中，與這個最接近的方式應該是運用孩童時代留存下來的單一、無聲的物體，或是謎題般的照片，如佩波在《Sijainen》中跟我們分享他的甜蜜家庭合照（圖二十一）。說到這兒，我們必須質疑：是否記憶影片真的和再現記憶完全一致？或是它們已經跨越到另一個更加可以證實其偉大性的紀錄片領域，進入到另一召喚的領域？在這裡，影片可說是把再現丟到腦後，以原始生理經驗的刺激去面對觀眾。

影片、儀式和社會記憶

在小社群中，社會記憶等於是大家的共識，由旗下不同的小團體為了方便及團結的理由接受過去。社會生活的獨特，在於防範讓任何人與他人擁有完全相同的觀點或經驗。社會記憶之所以稱為「社會的」，是基於主動的意義：交涉的、臨時的、人與人關係的象徵。漸漸地，現代社會中大家所得到的經驗與資訊來源都很一致，因此產生了單一語彙的社會傾向，將那些可使用的、類似社會記憶的小說情節濃縮起來，與真實世界混雜一起。具紀念價值的重大事件發生時，隔天很難不在人們的口中聽到相關事件的談論，這個事件迅及成為實際的公眾記號，對任何人都不再「新鮮」。這種瞬間形

圖二十一：佩波《Sijainen》影片裡的家庭照（一九八九）。

成的社會記憶，令公眾觀點不僅廣爲流傳，而且似乎無懈可擊，但同時它們也具有形成快速、破碎、容易改變的特性。例如在伊拉克與伊朗的戰爭、以及伊朗跟科威特的戰爭中，今日的受害者可能明天就變成壞蛋。

影片和電視的影像，將物品的持久性與口述傳統力量結合起來。它們是實際世界的具體報告。文字社會出現之前，這些報告以藝術、儀式及口耳相傳（容易遺失）的方式出現，成爲一般所說的「傳統」。隨著文字、印刷、照片、電子化的出現，這些報告便確定下來，甚至凍結了參考點。班雅明（Walter Benjamin 1968）發現，這個方式甚至在更外顯的政治面上也發揮功效。因此，當影片和電視不停摘要、敘述過去的事件，它們也得到了儀式上的功能。某些過去的影像持續不斷地出現，像是一些有名的平面照片（被炸傷的越南女孩、在《人類一家》[The Family of Man]中的排笛樂手），都已經失去了原有的歷史性，變成了文化符號。

皮歐特（Marc-Henri Piault 1989）曾指出，那些儀式的控制者反覆不斷灌輸所謂正統的「傳統」，來強化他們自身的權力。但是在建構這樣的權力的過程中，儀式同時也會因爲與不同利益的衝突而變質。我們也許可以假設「固定」的媒體再現可免於上述挑戰。的確，這樣的假設存在於多數的「控制者」心中。本世紀初期，政府曾經利用影片和其他機制來製造影像，來反覆宣揚愛國主義和歷史正統性。一九七一年，魯登道夫將軍（General Ludendorff）曾寫給帝國戰爭部（Imperial Ministry of War），大力宣揚利用照片及影片當「資訊以及勸服的工具」。這個建議最後成就了UFA製片公司（UFA studio）的成立（Furhammer and Isaksson 1971: 111-12）。另外，列寧於一九二二年發表的著名演說中，對他的人民教育委員盧那查理基（Lunacharsky）說：「在所有的藝術型態中，電影是最重

要的。」(Leyda 1960: 161)

這種信賴照片圖像學的想法,以現在的觀點來看十月革命的歷史時,從俄羅斯電影大師艾森斯坦的影片中可以得到某種程度上的定義及印證。後來常見到許多編纂的紀錄片,運用影片《十月》(*October*, 1928)(圖二十二)的片段與其他新聞短片影像摻雜使用。這樣運用片段影片的方式常常發生,最爲人所知的就是描述美國戰爭時代的影片《我們爲何而戰》(*Why We Fight*)。使用影片來建構歷史的邏輯發展,也是把歷史剪裁成合適影片再現的形式。像是一九三四年,蘭妮 · 雷芬斯坦(Leni Riefenstahl)在紐倫堡拍攝的《意志的勝利》(*Triumph des Willens*, 1935),可說是世界上第一齣最偉大的「媒體事件」。而從其衍生出來的宣傳活動,像是國會大廈大火及神化了希特勒青年團(Hitler Youth)的英雄賀伯 · 諾克思(Herbert Norkus,經影片《*Hitlerjunge Quex*》[1933]而揚名)。但是創造這樣的正統時,這些開創者同時也創造了毀滅這一切的工具。這些影片的影像,即使有永恆及神聖的意義,也無法避免像其他早期以儀式化說服形式一樣,必須接受挑戰。

一九四二年,卡普拉(Frank Capra,之後隨即成爲《我們爲何而戰》的製作人)看完《意志的勝利》之後,決定要以子之矛攻子之盾,也就是「用敵人自己的影片來暴露其最後爲何落敗的原因」(1985: 332)。他了解到,只要適當調整、改變某些影片片段的內容,其所表的意義就會改變。他開始運用那些導演之前創造出的片段。到後來,雖然雷芬斯坦影片中的影像不斷重複播出,卻變成具有轉化德國歷史的角度,提供了相當不同的儀式意義。

因此,如同儀式一樣,聚焦的歷史敘事提供了政治主張及變革的媒介。社會記憶雖然可能經過影片和電視的強力介入而改變外型,但仍像古老的傳統一樣不易改變。很巧合的,艾德華 · 布魯納

圖二十二：出自艾森斯坦的《十月》(1928)

（Edward Bruner）和哥爾芬（Phyllis Gorfain）曾發表過與皮歐特類似的論述。他們說：

「相似的文化文本……常常是各國的國家故事，而很少會是獨白。它們能夠統合社會環境，封閉其意識型態，創造社會秩序。的確，故事可以用來暗喻一個國家，詩可以用來達到政治目的，但因為這些故事可能充滿模稜兩可和詭論，解讀時可能發生不一致的情況，也會引發解讀上的衝突、意見不合，及挑戰的聲浪。」（1984：56）

影片的影像中，所有實體世界的殘留物雖然無法以口述故事的方式流傳，但其重要性卻不應該忽略。影片的影像可能會以不同的新內容來解讀，但是它們所保有的不可改變的外在及地點，將來一定可以自我證明它們對我們的歷史記憶有著比我們的解讀更加深遠的影響。

原文寫於一九九二年

這篇論文是爲了回應舉辦於布達佩斯的第五屆「歐洲社會之對照（Regards sur les sociétés Européenes）」研討會，寫於一九九○年七月八日十五日，主題爲「記憶」。首次發表在《視覺人類學評論》（*Visual Anthropology Review* 8）（1）（一九九二年春季號，頁二九—三七），其後不久也發表於法國的《人類學期刊》（*Journal des anthropologies* 47-48）（一九九二年春季號，頁六七—八六）。

第十三章
跨文化影片

所謂跨文化，超越文化的限制。

所謂跨文化，橫跨文化的疆界。[1]

最初，影像與其他媒介最重要也最廣為人知的區別，就是它能呈現特定的細節。正因為如此，影像的運用勝過繪畫：早期銀版照片一絲不苟地呈現細節，早期警方檔案中的大頭照、月球表面、遙遠的民族文化，都用影像記錄。電影在照相術誕生的六十年後問世，其對於無窮細節的捕捉能力，仍是最驚人的部分。

另外一個較少提及，但能凸顯影像的特性，是獨特細節的呈現仰賴著影響的互補：影像能讓人立即辨識出日常生活的一隅。沒有這個特性的話，所有影響都會令人混淆不清。藉由靜態照片或動態影像，即使是最奇特的事物，都能給我們一抹熟悉感。當書寫文字總是以一般的文字取代精細描述時，影像卻能將平凡注入新奇。

此一特點將新興的人文科學，一個專注於辨識不同社會差異的科學，帶到一個複雜的境界，一個人文科學尚未抵達的層次。藉由重複熟悉可辨的影像，照片和電影不斷超越並重塑它們的特性。自有民族誌電影以來，凸顯人類生活的可見延展性，已經挑戰並背離了人類學中「文化」與「文化差異」的概念。民族誌電影普遍被認為是跨文化的產物，也就是跨越文化界線。這個詞指的是，我們對不同文化的察覺力與接受度。另一種跨文化的概念是，根本不承認界線的存在。這也提醒我們，文化差異是禁不起嚴格檢視的概念，這種概念經常因為發現到我們與不同文化有共同點，而站不住腳。

再現與差異

影像與文字傳達出一般和特定的訊息，但是它們有不同的傳達方式。其中的差別對民族影響的呈現，有重大涵義，因為它賦予影片和寫作不同且相反的特性。寫作的一般性在於它使用廣為應用的符號（文字系統），卻能抽象表達事物；而照片的一般性則在呈現世界各個角落都有具體關聯。雖然兩者都能傳達出其他民族社群與我們的大不相同，但兩者也都牽引出相反的力量。據說寫作能孤立一個見不到的人或風俗，使他（它）給人更怪異的感覺，讀者的想像力可因此自由奔馳。還有，書寫文字總是省略掉部分細節，即使這些細節屬於極其怪異的事物，這些事物因此看起來與我們比較相似，而且能與我們的文化融合。筆下的樹仍是樹的一種，筆下的人物最先引出的仍是「人」的概念，是多多少少和我們有共同點的人，而非一群外貌或生活習慣與我們完全不同的民族。[2]

文字描述以其熟悉的語言進行，我們很難從文字描述裡清楚得知一些語言脈絡的事物。就像史蒂芬・泰勒（Stephen Tyler）的觀察，這代表了「雙重消失的過程，一方面是民族誌文本只有讓自身隱蔽，才能再現他者與自身之差異；反之亦然」（1987: 102）。重現某些特別之處時，民族誌書寫會去省略或限制很多感官細節。我們若直接面對這些細節，可能會震驚不已。相反地，影像對細節表現就相當詳細，但影像傳達的訊息卻很可能只是概略性的東西，一些比較特別深沈的涵義很容易因此受忽略。受忽略的原因可能是因為作者沒興趣或篇幅不夠。提到「人」時，民族誌不可能每次都交待人是用兩腳走路、有一個頭及兩隻胳臂等等。然而有關這個人的一切視覺相關訊息都可以直接從影像中呈現，而不需要特別提及。[3]

再現特質之要緊與否，常是最明顯但又最不受注意的。照片和

寫作對於人們的存在提供了兩種截然不同的方式，然而大多數導演與作者卻致力於同一回事。寫作通常藉著一些背景的描述來建立暗示或隱喻，或挑選一些細節將其放大。這可能將不重要的事放得太大，或將重要的事縮得太小。[4]相較之下，電影跟寫作一樣，也難免有強調和忽略之處，只是兩者的方向不盡相同。所以，照片往往將我們的注意力吸引到兩個人群之間看得到的不同，強調身體形式、服飾、個人裝扮和居所的特色。這些正是一般電視節目、旅遊宣傳和通俗雜誌最喜歡介紹的異國特色（Lutz & Collins 1993）。通俗文學也常會對特別的土產與技藝，甚至是對與信仰有關的慶典和儀式抱以異樣關注。另一方面，影片和照片則傳達了人的五官表情、一般人習以為常的群性。這也形成另一種旅遊文學的特性——只是八股或制式地傳達一些異族的日常生活的概況，例如人們愉悅的表情或一般家庭生活及族群之間的互動。也就是說，旅遊文學經常處理一些我們習以為常的活動，最多加進一些異國色彩。

就旅遊文學的兩個極端特性而言，人類學至少在本世紀是比較傾向第一種。民族誌奇異細節伴隨著對異質性的尋求，因為這與將人類學定義為一種學科的人類多元性有關。人類學家也許會爭辯，認為人類學遇到旅遊文學的外來主義時，意在展現其他社會的合理性、其運作的習俗、藉著宣揚文化相對論的公眾倫理。事實上，很多人會質疑跨文化的連續性，是不是一直都是人類學的認知底線，而且支撐了文化的多元性。尤有甚者，人類學最引人稱道的部分即在於發現人類組織、行為、思想的一般結構。然而，人類學調查最深層的銘記是文化差異而非持續性。誠如湯瑪斯（Nicholas Thomas）的觀察，「從差異的適當認知移到了解其他人類必然不盡相同的概念，這當中其實存在相當大的範圍」（1991: 309）。可爭論的是，人類學寫作在這種情況下扮演著相當關鍵的角色。

民族誌作者不但選擇不記錄許多恰好是影像所擅長的跨文化連續性，也無法描繪人類學的這些外貌。生物學和心理學的連續性，也常因爲被認定是出乎自然而非文化，而同樣遭受忽略。寫作對這種現象有貢獻的部分，應該是針對某些描述而言。就算是小說家，對於一些看得見的擺設和生活上的實質交換，也難以用文字形容。因此，人類學作家傾向於分類記錄所見，而非詳盡描寫全部觀察內容，便容易忽略一些相當顯而易見的細節及肢體語言。

本世紀人類學發展至今，視覺再現對人類學的影響已經從挑戰變成困擾。當初人類學家急於拍攝的熱情，因爲技術上無法克服的問題、與大衆娛樂的連結性，遭受許多失望及挫折。有關人類的影像，不論揭露了多少物質文化，對於外人想要了解其概念世界或社會內在工作內容並無太大幫助。對影像的反感並不是因爲它無法表現，反而是因爲表達了錯誤的事情。人類學關注文化差異，其中影像揭示了一個轉變且部分重疊身分的世界。視覺只有在以創造出如米契爾（W.J.T. Mitchell）稱之爲「內外疆界的騷動時刻」的反動代價時，才有重新適應人類學觀點的潛能。影像民族誌對此反動有所貢獻，已影響到人類學者看待現代世界裡文化界限和「我們」與「他們」分際的看法。

個人做爲現象

當結構主義及後結構主義評論者在討論影片或文字作品時，他們已經開始用文本（text）這種中性的狀態來統稱文字及影片資料。文字喪失了其刺激、熱情與魅力，而影像則成爲另一種「論述」。人類學家看民族誌影片時，將其視爲人類學寫作的視覺變化版，雖然出自不同的結構，卻受到同樣的「閱讀」所支配。這種觀點對於所

有民族誌的質問假設了一個基本前提（以及一致的結果），認為不同
的從事方法在本質上可不受影響。於是，關切的焦點跟著落到正式
的、哲學的、有時是政治的議題上。相較於民族誌書寫，民族誌影
片是如何建構的？要用哪種研究方法？關切的角度為何？影片當然
可以當作是民族誌書寫的另一種表現方式，如同其自我反身性或使
用蒙太奇的手法（Marcus 1990）。然而，在這眾多討論裡，幾乎沒
有一種提到了寫作和影片之間單一、真實激進的差異——二者做為
題材，其包含內容究竟有多大的差異？

　　在此，評論者並未避重就輕。想在抽象中找到此種實現是相當
困難的。一旦影片與寫作之間的區別降低到僅為不相關，同樣的批
評方式可以逐一加以運用。在口語與視覺文本間，顯著的區別具有
能使其他差異的考量變得不重要的阻隔力量。觀看影片或照片時，
也非移除這些礙眼物，畢竟我們已習慣視影像為一種資訊，或者更
精確的講法是，視之為它們自身的展示。在認為影響必然與某事
「有關」的認知下，我們幾乎可以無事般遍覽所有影像。國際救援組
織描述為「同情疲乏」的反應可視為一種分類典型：觀眾會馬上把
挨餓的母親和小孩分類為「饑荒」問題的例子。

　　將影像當作另一種論述，是未將歷史的偶發性算進去。一張照
片並不提供有關於人或事的描述，它只是引發話題或點出重點。就
像羅蘭‧巴特（Roland Barthes）提到的，多數攝影都是要想引起震
撼，「每一次我們的判斷都被剝奪，就是有人要讓我們不由自主恐
懼，或是自作主張要反應我們的想法，或是為我們下判斷。攝影師
沒留給我們任何東西，除了默許的權利」（1979: 71）。戴‧沃恩
（Dai Vaughan）也指出，英國電視製作對紀錄片也抱持同樣的看
法。在他們對導演的指示中，「他們似乎在說，紀錄片最重要的是
對某類事件的印象，而非對整件事的正確紀錄」（1985: 707）。

　　如同一段文字，照片也可以是一張紙上的題材，但我們對兩者的看法相當不同。一張照片總是含有多重意義，或不及其原意。例如，兩張畫著我父親的肖像也許可等同於我父親的照片，但兩者都不具備「父親」的意義。這就資訊層次上有其重大影響。一部影片或一張照片也許可告訴我們有關某人的長相，卻不提供其名——這反倒是描述文字最容易達成的任務。影片與文字間的差異，遠比攝影、科學著作與詩，或甚至是我們熟悉的生物形式、遠在他處星球發現的生物，都還要巨大。這是另一種秩序，比較像比利時畫家馬格利特（Magritte）的菸斗和他拍攝的菸斗照片，又或者像我在自己眼前握著自己的手，和我記憶中對此畫面的差別。

　　這種概念及想法上的差異影響到我們如何區分人類群體，及我們與其他群體差異的認知。如果不同於視覺影像，文字讓我們的注意力較集中在人類生活的某一個面向，那麼我們對於文化差異的界定就會發生問題，甚至「文化差異」這個名詞都必須重新界定。是否在某些群體裡，有些人無視於語言差異或血緣親近與否，就是與其鄰居有較多的共同點？而非僅是單一特質，他者性並非相對應於易變性，對某些差異要比其他還來得小心？

　　應該這樣問：在人類範圍中，哪一部分最能凸顯不同的再現？我們能視實際外在與社會組織等同於不同電波，讓某些學者帶著無線電、其他學者則攜帶攝影機，他們又會各自「看」到什麼呢？這樣的類比當然非常粗糙，因為再現系統並非測量方式，二者卻都基於特定內容，且對使用者的選擇有深遠影響力。討論到人類學分類上的矛盾，斯維德（Richard Shweder）引述古德曼（Nelson Goodman）對「完全忠實」照片的回應時，曾說「這種單純的指令讓我困擾。站在我面前的人，究竟是一堆原子的集合、不同細胞的組合、騙子、朋友、笨蛋，還是其他東西？」（Goodman 1968;

Shweder 1984a）我們的見聞當然是從人的觀點和角度，知道狗對世界的看法一定相當不同。人類學家相信影像有助於他們的研究發現，但或許影像反而會使他們的發現更站不住腳？

我們要如何用文字來區別描述伊凡‧普里查（Evans-Pritchard）的《努爾》（*The Nuer*）裡「豹皮酋長」這個圖說，和這攝影對克菲爾德（F.D. Corfield）的貢獻？[5]（圖二十三）或者這個圖說：「東嘉喬克（Gaajok）年輕人正為朋友繫上長頸鹿毛項圈」（圖二十四）？[6]其中的每一個都可能是另一個更大型作品的原始種子：某個圖說也許可以延伸成一本書，而照片則可以拍成一部電影。圖說透過書寫的符號來告訴我們原本想表達的事物，也藉此顯示（或展示）了「這是努爾族年輕人」的分類定義。此照片相較於印刷的字母和灰色色調，則是類似陳述的另一種符號。以此觀點，照片（雖然是符號式的代表）其實和書寫一樣，具有社會和文化指示的作用。畢竟它也告訴我們，相較人們一般所見，這個影像已被貶低成一種鏡頭設計、被美學傳統（例如肖像畫）、權力關係（像是「撥款」、「殖民主義」、「監視」、「男性凝視」）及意識型態（如西方科學、自由人道主義）等所框架的產物。

想用這種方法去為攝影和書寫共享的內容編目錄，意謂要掩飾二者之間最重要的差異。最簡單來說，圖說只說明了照片中人是哪一族群（就這個例子而言是努爾族），照片則說明了這個人的現象。兩張照片中的人因鏡頭外的某人或某事都笑得開懷，讓人了解他當時拍照的心情。但我們從照片中無法得知他是努爾族人，除非你能認出他臉上的特殊刺痕，或是能從一些較不明顯的文化表徵，如髮型、項鍊、豹皮、矛的種類，分辨出他的族群。但如果照片未顯示其人的特徵及細節，就像第十七幅（揀拾糞便當作燃料的男孩，勞），這樣的男孩可能屬於撒哈拉沙漠的任一族群（圖二十五）。照

圖二十三：披著豹皮外衣的酋長。出自伊凡·普里查的作品《努爾》（第二十四幅）。

圖二十四：東嘉喬克（Gaajok）年輕人正為朋友繫上長頸鹿毛項圈。出自伊凡‧普里查
的作品《努爾》（第一幅）。

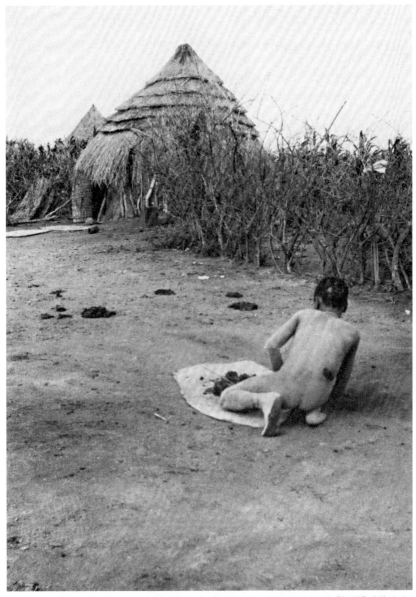

圖二十五：揀拾糞便當作燃料的男孩（勞），取自伊凡‧普里查的作品《努爾》（第十七幅）。

片中的男孩又背對著人，觀影者只能猜想他是個男孩或非洲男孩。茅草做的屋頂變成唯一比較清楚的線索。爲何伊凡‧普里查要拍這樣的照片？第八幅也提供一個相似的照片，一個女孩在小米園的照片。我猜測她可能不是肯亞西北部的圖卡納人（Turkana）或是吉耶族（Jie）女孩，因爲她的外型不符，而且不可能不穿衣服。但當我退一步想清楚，我反而不確定了，她可能是鳥干達亞科里（Acholi）、德所（Teso）或是丁卡（Dinka）族。但這樣的分類對誰或是何種脈絡有意義呢？

對多數人而言，這張照片意謂：照片中人來自遙遠的時間和地方。我們也可以說，事實上，照片內容的生理性和心理性是先於其文化層面的。因此，影像就是這樣以不同於民族誌書寫描述的方式來傳遞「文化」，兩者都藉由附屬的文化差異和更多的可見內容（包括具體存在等其他差異），藉由劃出跨越文化疆域的方式而進行。與民族誌書寫相反的是，這種跨文化性正是影像民族誌最顯著的特性。[7]

有人可能會爭論說，我們常想去跨文化地「觀看」，若果眞如此，原因可能非常貼近於我對照片攝影描述的概要，即影像裡沒有「天生」跨文化的特質。在創造影像（透過無處不在的特寫鏡頭來「框取」）的過程中，我們學會去區分平常所見和刻意營造的情境，而後者比較能集中照片和影片的跨文化效果。其實這不應該只是特定情況下的兩種觀看方式，也應該表示在攝影過程和人類視野的生理學之間，有著實際差異。[8]

人類學中不可視者

在視覺描寫中，文化的證據會保留下來，民族誌書寫中也會有

關於實際存有的描述。但這些再現各自有不同的特質差異。當我們發現其他特質，我們也同時發現了某種本體論式的差異。在伊凡‧普里查的民族誌中所提到的努爾族年輕人，是指「每一個年輕人」，這些年輕人都一樣會經歷襲擊和婚姻。可以肯定的是，我們在下列句子裡能讀出豐富的情感與觀察：「當努爾族男孩談到習俗的鬱悶和其公牛，總是興奮異常，並高舉雙手說牠的角是怎樣被訓練出來的。」（1940: 38）但是這個在伊凡‧普里查作品裡和我的想像中的努爾族男孩，很難跟我在第一幅照片看到的那個人劃上等號。

我指的是，在相片和影片裡，文化特殊性也許只是我們見到人類存在而運作的調節與異常。在這裡，民族誌加諸於文化差異上的重量，以及具體賦予的文化意義（譬如牛鈴對於努爾族人的意義），也許沒有消失，但我們對個體的「鬱悶」或「興奮熱情」或是高舉手臂的過度反應時，並未顧慮到這樣的動作和反應其實有文化的情境條件。那麼，民族誌的主要探討對象──人，也意謂我們偏見的再現嗎？在照片和影片中，難道只是天真地捕捉住初見可視為人的某影像，而在書寫中則是一套文化原則的收集嗎？兩者要到何種程度才能抵銷其限制，而顯現生活經驗的真實和一種生活方式的基礎原則？然而這些也許都是不正確的問題。既然每個媒介都有其特性，我們難道不該問：什麼是仍然允許我們去「誤解」，亦即去反向思考的？每個媒介引發了何種缺口讓我們去填滿？書寫和影像製作的不同文類，以其預期中的詮釋模式及其意圖的途徑，有備而來。學術書籍和文章預期的是邏輯的反思和批評的應用，影片預期的則是認知和推測的邏輯。我們能打破這些陳規而獲益嗎？在民族誌書寫中，我們應對何種文化具體化及區別抱持懷疑呢？在影片跨文化的表象之下，我們又應尋找什麼樣的文化特性的證明呢？同時，我們要到何時才應將西方理性主義置之一旁，去接受我們所見的相似

模式呢？如果在某種程度上，我們讓自己被文字所殖民，難道影片沒有提出像亞錫斯‧南迪（Ashis Nandy）在另一脈絡下所稱的「另類社會知識」嗎？[9]

　　人類學之所以逐漸由「文化」轉移到認知及象徵領域，也許說明了其對外在世界的革新注意。對人類學家而言，跨文化的相似處通常並不為真：一個人的搖頭動作也許是他者頭部的抽動。這也說明文化深層未被人知的部分，加強紀爾茲（Clifford Geertz）所說的文化是「具體化呈現在象徵裡的歷史意義傳達模式，也是藉由人際溝通，保存及發展其對生命的態度，以及知識的象徵形式，亦即一繼承概念的系統」，除了包括有力之視覺象徵，舉例而言，如儀式影片，否則視覺意向一直被視為人類學的偶然事件。除了流行的想像及某些強調民俗工藝等特定較古老的人類學傳統中，可視者以文化符旨的身分大量消失。然而多數十九世紀文化都大多以外在方式而產生：種族、服裝、私人裝飾品、儀式型態、建築、工藝和物質貨品。早期民族誌大量描繪拍攝這些可見題材。視覺象徵多半與物質文化而非內在生活聯想在一起。神話和其他口述文本幾乎被當成人工產物來收集，如同科學式收集、動植物分類、礦物表。儘管熱衷於文化現象的細節，十九世紀的人類學在此方面比其後的人類學更加跨文化。藉由將之分配於相同的人類階級，進化理論有效地連結了人們。不管他們的行為有多奇怪，總被假設這是出於他們的無知和迷信。而他們也許生活在一個大相逕庭的心靈世界，這種想法是需要我們跨出更大步伐才能接受的。

　　但就像我們所知的，此步伐始於人類學家隨後開始大量研究語文，收集神話、成語及詞彙，漸漸使得人類學研究的重心由外在進展至內在。從外在的人工產物逐漸深入至文化認知及隱形的文化領域。照片及默片在進行語言研究時，完全派不上用場，對一些祭典

研究也難派上用場，對於信仰及社會價值更全然無用。貝特森及米德兩人在巴里島的研究，是高度心理分析取向的，把影片文化視為一種內在狀態。一九五〇年代前，民族誌影片幾乎沒有類似的嘗試。即使實驗和劇情片自默片以來就開始發掘主觀經驗，也只有當有聲民族誌影片出現，才真的看到改變，讓電影裡的人同步發聲。人類學主題（而非影片導演）能自行發聲前，又過了好些年。

　　因此，不管是認知上還是實際上，人類學家都有相當好的理由重新面對處理影像的策略。人類學家放棄進化論，開始藉助田野工作研究者的幫忙，企圖替人類多元化的織畫再增加一段。有人致力於尋找人類各族群的獨特性或內在一致性；或是找出更大的文化區域機構的基本原則，像是非洲牧民之間的嫁妝經濟，也就是所謂的「庫拉」（譯注：kula，庫拉制度是分別循著順時針與逆時針的方向，將項鍊與手鐲以誇富炫耀形式，與其他部落社會中特定的交換夥伴所進行的一場名聲與威望的實物餽贈交換）系統的互惠主義；以及在英國實用主義者民族誌中談論最多的隱士主義傾向。這些社會組織的完備正足以說明其存在。形式和回應的稀有則成為一種美學，甚至是文化真實性的道德試煉，特別是在露絲・潘乃德（Ruth Benedict）等人的作品中出現的觀念。古普塔（Gupta）及弗格森（Ferguson）就指出，藉由地理的隔絕和文化區別的隱匿符號，各民族的空間散布加強了此種整體主義（1992），而這一點也強化了我們去把未知的民族當成外來者。不管是透過書寫的文字、一些模模糊糊的照片、或是超現實陳列的博物館藝品，都增加了再現的距離和地理距離上的遙遠。人類學家的名聲不會因發現過去未知的事物而又回到遠處書寫這些發現而受損。

　　把這些訓練投入在彼此互不相連的研究領域，慶祝文化的差異，同時強化了人類行為與意識皆出自文化建構的傾向。所謂文化

是做為人的必要條件，這樣的論點至少具體延伸在北美人類學者身上。他們相信直到不久之前，人類族群才被視為是一種「文明」。寫作能闡釋文化，作者能藉由田野工作的參與及觀察，從內部表達文化涵義。而視覺再現則無中生有，代表內在文化世界，強調社會能動性和廣為認可的社會互動。我這裡所說的包括：從表達自己的喜惡、群體的遷徙、如何棲息居住、如何利用空間、如何製作生活器具等一般技巧。

最近，人類學界的興趣已經放在個人認同、身體實踐及社會生活中的情緒及感官角色上。研究這些到底是文化領域、還是生物學或心理學領域，取決於研究者的理論興趣和檢驗現象所定。例如性別及童年與父母的重複互動情況有「性」及「性別」兩種不同的面向。人生階段的定義也相當多，但仍要考慮生理年齡。憤怒當然是一種文化類別，但也涉及心理及生理的反應。人對這些反應也許會深受其表達媒介所影響。視覺再現很容易表現外在、情緒的行為特徵、認同的視覺線索，書寫描述卻無法有此餘裕。因此，書寫雖無法全然表達出街上人們影像背後的次文化涵義（如何打扮、姿態、聯想），但人們自己對文化分類的定義更為重要。

雖然影片及文字都可以對跨文化領域有所貢獻，但兩者途徑不同。寫作強調基本的架構，就像是血親或交換；影片則負責動作及經驗。一個微笑，即使可能隱藏失敗或憤怒，仍然多少了傳達人際關係，如希望被社會接受或維持接觸（這適用於很多常識，甚至是當一個人在門口所掛著的一個「消失的微笑」）。要書寫情緒，除非是置於特定的敘事文本內，一般都會淪入無法連結的文化分類中。在這種情況下，人類學寫作要想用文化結構主義者的詞彙來詮釋情緒，往往被譏為無法將情緒置於更寬闊的思考、具體化和社會能動性等脈絡下（Lyon 1995; Lyon and Barbalet 1994; Wikan 1991: 292）。

這種不同的強調對民族誌的再現來說，有重要的影響。影像及文字不僅以不同的方法呈現事物，也告訴我們不同的事物。雖然文化塑造的認同及情緒很難藉由影片表達，但它們在呈現社會互動扮演的角色也許更加清楚。例如，若要了解《銀巴魯》（1989）這部影片裡提到的有關烏干達吉蘇部落（Gisu）的割包皮儀式，必須要將其視為文化的創新。要了解其功效，則需要了解此儀式所伴隨的恐懼是在一特定社會關係中。相同的，影片和文字作品傳達了不論是在家庭或國家層次的權力操作相衝突面向。在每個文化中，權力運作可能有不同的方式，但許多影響（如受苦、壓迫及饑荒）卻相似。

電影再現手法的一個重要特性，即只有少數「第一人稱」式的民族誌出現[10]，是一種強調社會角色中個人認同的獨特性的概念。如此透過人格特質與社會行為的相似，提供了足以跨越文化鴻溝的可能。影片因此得以複製部分田野工作的研究經驗。對人類學者而言，經過長期田野研究工作後，觀察某些人的長相或說話方式、或是否猶如老朋友或老師，即使兩者不管在所屬的社會與語言上都極不相同，這些經驗都頗不尋常。[11]這意謂了什麼樣的人格特質在我們眼裡該出自特定的文化或某些社會典型，而我們又如何才能評定出自我意識與個體的獨立性。有一種論點是把個體的概念當作人類互動的絕對必要，但另一派完全不同的觀點又主張，在某些社會裡，個體概念根本就不存在（Dumont 1970; Geertz 1973b; Geertz 1975）。

因愈來愈多對個體的生動描繪，影片因而帶來另一個不同的問題，就是個人特質與文化的關係。在一九四〇及五〇年代，針對種種文化整合原則提倡的文化和個人學派已失去可信度（Shweder 1991），但人類學寫作仍致力於推廣社會角色與文化一致性。影片也

許能大概描述一般個人特性，更是較人類學式地對公眾事件的深厚描述（如冰島的公羊祭或是巴里島的鬥雞活動）透露更多個人行為舉止的複雜性。[12]影片使一些人類學問題又開始重啟討論。文化規範與個人的社會行為界線到底在哪？社會規範與個人行為衝突的頻率多高？每個人都具體呈現一種「文化」嗎？同一社會中能有多少種不同的文化模式？[13]有一些成員能成功融合兩種不同的想法或使之共存，但有些成員的行為缺乏持續性，在不同的場合遵守不同的規範；還有一些人可能屬於「完全依自己喜好行事」的類型。我們處理的是多元的變化，文字或是影像本身正好具此知覺力的頻率有多高？

其他領域也有一樣的問題（例如：工作及時間應如何描述），強調視覺與文字作品之間、描寫與敘述之間的對比。影像在很多面向上都提供了對人性的認知方式，這不僅是跨文化的，也是先於人類學的：影像在很多文化裡被視為背景而非人際關係中的角色。雖無法理解陌生語言的影片，但其仍可溝通在其他環境的人們的客觀存在，他們種種關係中的情感調性以及眾多活動的邏輯。「文化」並非用來定義生活特性（事實上，照片無法展現出「文化」概念），而是對認知世界的一連串變化。就人類學家而言，影片因此喚起田野工作中每天的遭遇，也就是說，人類學的知識其實是蒸餾式的。它重新修補了「其他」知識：比任何伴隨而來的結論更顯著突出了特定時刻。人類最早存在於其身體，再以特定傾向面對世界。如果他們了解自己的「文化」，常會對此表現特定的諷刺態度——彷彿他們很確定，有個社會賜予其成員的皆為一種模糊性。

影像的挑戰

如果影像展現的每個個體在意識及身體上皆獨一無二（即每個人皆可與他人區別），影像對展現這些個體置身的社會與文化組織的各種規則，較無能為力。就像演說主要是由聲音和姿勢而構成，比言說的語言符碼更具廣布（或更特定）的文化涵義，也因此相片和影片揭露了更多嚴謹組織系體的人類生活的口語層面。照片因此可以說更像特定的語言發制，但帶著更普遍化的意義。

然而，影像也會揭示其他被邏輯中心式寫作類別遮蔽的系統。舉例來說，我們也許能看到兩個人在地上挖洞，卻不了解他們是為了不同的原因而挖洞。這可視為視覺再現有其不證自明的限制、對認知世界的不敏感性；但這也可以同樣視為另一種涉入不同現象的敏感性（例如可以看到人們「怎麼」挖）。如果民族誌影片要比民族誌書寫呈現出較無文化性的特定人性觀點，它也同時提醒了我們，對人的性質的不同傳達方式，考量的是顯示、製作、從事的方式，而非命名、概念化或相信的方式。即便想要呈現彼此之間有什麼樣的相似處，也只是把「他們」有別於「我們」的更深層真實隱藏起來。然而這種關係還是有可能轉變的，把視覺化當成主要且另類的起始點。

一個視覺層面挑戰了不同文化團體間許多經典的界限指標，也同時挑戰了界限的概念，強調常被文字說明斥為非典型，或乾脆忽略的借用與交換模式及團體間的協調。[14]不論影片和照片如何嘗試去呈現社會的孤立及同質性，還是比較可能包括這些接觸裡的顯示指標。更進一步而言，藉由賦予社會科學家認為是生物、心理或其他「外地」文化之成分等同的重量，影像對文化要素對抗其他人類關係的相對重要性提出質疑。因此，影像民族誌幾乎不可避免地為

文本創造了挑戰。影像民族誌不僅為人類學開創了跨文化這項議題，而且（以人類學的意思而言），也藉引起對非「文化」的重要性而帶有反文化意味。[15]

就像阿卜—盧格霍德（Lila Abu-Lughod 1991）提過的，民族誌影片也會透過某些人類學家「以書寫對抗文化」，而無預期地支持這種呼求。最近的風潮是拒絕（或至少重新實現）「文化概念」，這種努力事實上是回歸一九二○和三○年代，路威（Lowie）和薩皮耳（Sapir）對於文化所主張的保留意見。包括像艾德華‧薩伊德（Edward Said）、詹姆斯‧克利佛（James Clifford）和亞金‧阿帕多瑞（Arjun Appadurai）等人近來的論戰。直到最近，民族誌還是鼓勵古普塔及弗格森所倡導的文化的虛構做為個別的占據不連續空間的類物現象（1992: 7）。但文化就像阿帕多瑞說的，是日漸「分化」，同時文化這個概念也具有相當複雜而具爭議的歷史，其本身很容易精煉化，就像「文化概念」一詞往往遭到讓人類社會過於精煉化的指控。永遠都可能有另一個類似功能和暗示的替代概念，諸如「論述」（出自傅柯）、或是「慣習」（habitus，出自布赫迪厄）。[16]然而近來的文化批評相當有說服力，指出廣大範圍的扭曲與限制：鼓勵使用者將抽象視為真實，把人性看成是個別而有界限的實體，暗指社會中不存在的一致協調性，否定社會群體在歷史上的位置，並且（特別是出自薩伊德與阿帕多瑞的批判）延續西方知識分子與所有非西方的「他者」之間的殖民區隔。為了調解，阿卜—盧格霍德就提議乾脆揚棄「文化」這個用詞，在民族誌書寫中採用新的策略，將焦點放在分歧的各種理論，而非「文化」這個統一說詞；專注於抗爭性論述而非單一性「文化」，檢視其中交會連結處而非群體和個體（認同、權力、位置）的分歧，並書寫「特有的民族誌」。這些建議與民族誌影片有部分共通性。影片已經預見許多作者過去主

張的改變，而這可能讓某些較保守的學者感到不安。人類學界對影像如此戒慎的症狀，讓他們鮮少有機會在任何主題上把民族誌影片當作人類學文獻。有個例子足茲證明這種現象。在刊登阿卜─盧格霍德的論文的書上，影片還是沒被列在參考資料，其中阿帕多瑞甚至花了超過兩頁的篇幅提及米拉‧奈爾（Mira Nair）的電影《印度酒店》（*India Cabaret*, 1985），並且稱之為人類學上一個「卓越的模範」（1991: 205-8）。

對不連續「文化」的批評指出，這個概念源於殖民時期，且已淪為其意識型態的分枝。阿薩德（Talal Asad 1986）看到全球連結裡的錯誤再現及「強勢」語言的力量對民族誌再現的扭曲。人類學的概念會透過它們的通俗化和政策制定的效應，深遠影響了人們對自己慾望、潛質和社會認同的詮釋，特別是在行動化的現代文本以及與競爭的公共論述時。影像則以其跨文化的特質而具有再現邊變全球化背景下穿梭的連續性，這正是阿帕多瑞所描述的「人種圖景」（ethnoscapes），與視覺藝術中的地景產生連結。其中傳聞的安定但分散的社群「扭曲」地景「到處以人們行動為緯線移動，如同更多人及群體處理必須遷移的現實狀況或是想要搬移的幻想」（1991: 192）。

值得注意的是，視覺再現同樣具有不同文化和跨文化的暗示性。藉著置身於「文化」與國家的體系之外，在其他散布的社會團體之間，影像根據認知的重點，創造新的連結。包括電影、攝影、電視和錄影等不同媒體，通常在國家主義者的利益當前，對於國家身分認同其私自的刻板印象。[17]跨文化的面向調節了文化的轉移、運動和交換，這些其實是更符合許多西方人的經驗，以及那些被認定為原住民、移民或離散的民族誌影片和錄影帶，一般被認定是強化了既有文化界限，也愈來愈被視為是更廣的文化再現光譜的一部

分，而其中大部分是針對維持分散的原住民文化所帶來的矛盾和問題意識（Ginsburg 1994; Nichols 1994b）。

　　導演觀看的行為和主題的存在會被編碼進影片裡，這在根本上就有別於只是對之前經驗做文本反思的文字作品。民族誌影片總是包含橫跨心靈與身體的描繪。藉由明確安置導演於社會空間中，與他者互助，這類的早期作品有尚‧胡許的《大河上的戰鬥》（*Bataille sur le grand fleuve*, 1951）或《圖魯與畢褆》（*Tourou et Bitti*, 1971），而較近期則有像何德達爾（Lisbet Holtedahl）的作品《他們學到的值得他們遺忘嗎？》（*Is What They Learn Worth What They Forget*, 1996）、拉圖（Eliane de Latour）的《心的故事和數目》（*Contes et comptes de la cour*, 1993），這些影片都表達了文化衝突中的主體性和立即性。

　　影片的跨文化不只是不同文化之間，也意指跨學科之間。它修補了人類學和社會學在一九五〇年代，從社會組織和物質生產的觀念構成和符號裡切斷的連結關係（Brightman 1995: 512）。它重新把「文化」連結到社會角色的歷史和實際世界，其中包括對特定個體的意識重燃研究興趣，而非只是就一般情況下的特殊面向。把人類學連結到個體心理學時，就像薩皮耳（1949b）很久以前提倡的觀念，影像揭露了他所謂的「文化中更私密的結構」（1949a: 594）。

　　電影具有這種視聽與共感式的面向，也支持（可能還貢獻）了近來人類學界對感官經驗的研究興趣。這強化了人類學得與民族音樂學和醫藥學等領域的連結，並且經歷到一般社會和文化所擁有的轉化障礙。[18]雖然我們不該就此否認感官經驗參與人類學書寫的可能，視覺人類學還是比文字更能直接觸及感覺中樞，在觀眾和社會角色之間創造心理及身體轉化形式的互為主體性。在電影裡，我們同步透過銀幕上別人的身體活動而認同他者，這種現象在梅洛龐蒂

（Merleau-Ponty 1964）的文章裡有過更詳實的討論，像娑查克（Vivian Sobchack 1992）這類電影理論家也多所著墨。電影也有更大的潛力在人類學和視覺美學之間創造更多的交換經驗，這也可以單獨切出來成為所謂的「藝術人類學」（或早期叫做「原始藝術」）。電影與人類學在此展現了對日常生活美學經驗更整合的觀點，也拓展了「視覺人類學」的定義，進一步納入視覺方面的人類學，正如沃斯、賓利等人所倡導的（Banks and Morphy 1997; Pinney 1995; Worth 1981b）。

視覺人類學在跨學科發展上的潛力，更因其表演面象而得到進一步發展；電影至少就是一種表演模式。經由電影，我們得以接觸到儀式的發言面向，更要緊的是，還包括了日常生活裡的社會互動和自我表達。也許這些正是能讓人類學的文化概念更貼近於布赫迪厄提到的慣習。民族誌影片可以在文化與社會力的加入下，再造特定的戲劇文本，使得文學及特納（Victor Turner）所謂的「社會劇場」（social dramas）能更與人類學有關。影片又比文字更能滿足羅納多‧羅薩多（Renato Rosaldo 1986）提到的人類學中的「小說式敘事」。為了加強聽眾的懸疑和回應，他認為此小說式敘事對口語敘事是很重要的。民族誌的敘事也藉著帶入讀者和觀眾特定的情緒反應，而涉及政治與道德信仰問題。胡許的《非洲虎》揭露了遊客、寄居者和侵入者無關道德的自由，而如同伊莉莎白‧梅爾敏（Elizabeth Mermin 1997）提過的有名注解，故事的主角在《喬利希的鄰居》一片呈現的道德模糊性，似乎讓觀眾感到相當困惑，也反彈了導演企圖「譴責傳訊者」的作法。[19]

電影裡的聲音與視覺人類學的連結，要比語言學和社會語言學來得更親近。不再只充當演說的稿件後，影片幾乎能夠將原本的口語表達以影像和聲音完整重現。這包括姿勢與臉部表情，但也許更

重要的是，聲音。相較於臉，聲音更能具體呈現於影片中，畢竟聲音終歸是身體的一部分。相反的，人類的影像只是光線對其身體的反射而已。以肉體的觀點，這些影像是被動而次要的，聲音則是主動從身體內發出，是身體的產物。羅蘭・巴特曾經觀察，聲音主要來自動物的口鼻（muzzle），從鼻子、上下顎到嘴巴整個複雜結構（1975: 66-67）[20]。無論如何，演講的實質特性在於影片裡的暗示，雖然大體上有助於了解其他人們（這通常是以上述提及的跨文化的方式進行），但往往不受重視。當然，演講會透過特定脈絡的強調，把人類學帶往更貼近實際和歷史時刻的階段，特別是以阿帕多瑞提到的有關情緒、交換和全球化等證據來運作。影片會比文字更難去忽視大家認為與本題無關的事物，尤其當外來的事實在其研究標的具體呈現上時。

視覺人類學的跨學科連結，在米契爾的說法即是：「跨學科，意指各學科之間的交會與匯流點。」影像不僅對傳統的文本論述造成阻力，同時也削弱了相近學科之間的界線。在它們描述的世界裡，物理的、社會的和美學的學科互相交織，社會互動的展演也存在其中，如同其基本結構。影像甚至被認為對人類學實踐上的跨學科有所貢獻，「這是一個斷裂的時刻，當連質性被打斷，而實踐隨之被質疑時……學科，一種作勢方法，必須強迫展現其不足之處時，亦是混亂與驚奇交加的時刻」（Mitchell 1995: 440-41）。

人類學中的擾亂不安主要有兩種不甚相似的方式：首先，藉由參與其他領域（美學、心理學、歷史）的不明確性，混淆了學科的界線；其次則與主要的關切有關。影像威脅要將一種無界線的引申，暗示其自身的不明確，加強原已進行中的大量次領域生產；更進一步延伸，則會威脅到往往讓別人誤以為人類學是和旅遊寫作或文學系出同門的大眾文化鄰近領域。這種跨界很誘人也很危險。雖

然大家可以理解人類學和其他人類活動共享了某些連續體的部分，但它們的不確定性還是對人類學的焦點和方向感到不安。

　　儘管如此，影像事實上還是人類學的根本所在，能揭露社會成員的生活經驗，而田野工作的體驗也往往能走在人類學的敘述之前。影像的表現讓我們憶起博藍尼（Michael Polanyi）所說的「默會知識」（tacit knowledge）——即我們對於知道的事情（主體的「樣貌」），「多於我們能說的」（1966: 4）。它們證明了此知識的不可更動以及獲得此知識的過程：一種稍後被人類學否認的互為主體性及記憶語法。這些都是一門學科的基礎，卻未經常被論及，而影像則將之鮮明帶出到表面上。

　　影像有其可以削弱寫作的方式，藉著贅詞對口語的敘述造成威脅，並且經常讓學術的結論看起來內容貧乏。它們暗示了並行和共鳴的存在。對田野工作者而言，影像提供了個人的、歷史的、政治的這些豐富的締合，而這些都是文字書寫所欠缺的。就分析的目的而言，這些「多餘」或許很多餘，但其存在也算是被錯過。事實上，影像對寫作來說有著「語意差異」關係（Mitchell 1995: 543），是人類學無法同化的形式。對陷在文字裡掙扎的作家，影像則似乎太容易，達到令人羨慕的結果。借用米契爾混合式的隱喻，影像是存於口語文化內心的「黑洞」（1995: 543）。這是一種移動的力量，會吸入而從不耗盡，而一切對論述而言皆難以更動。

影片和文化的翻譯

　　書寫的文字是相當近期的言說產物，作者還是在「說」給我們聽。但除了以隱喻的方法外，我們如何能說「圖像會說話」呢？在我們對符號系統和文本的成見裡，往往不視影片為物體和動作。一

個書寫的句子也許頗接近於口語表達，但在影片中若有能與口語表達一事相似的，則非「觀看」一舉莫屬。「觀看」以其在電影裡受限及自製的狀況，是如何與我們所知的人類學實踐搭配？觀賞電影的經驗是不是真的能跟閱讀文本相提並論？[21]

索達斯（Thomas J. Csordas 1993b）引用李克爾（Paul Ricoeur）（或者也想到紀爾茲）的話：人類學者詮釋「文化」時，採用了與文本相似的特質，所以他們也應了解相關具體的經驗。身體的主體性和感官，應猶如思想和象徵主義般慎重看待，並永久修復好兩者間笛卡爾式的裂縫。人類學者有必要把他們在分析與文化翻譯上的實踐，延伸到身體經驗的領域。到目前為止，索達斯的論點是有益的，但其對於具體經驗能否視為文本或包含在文化翻譯的看法，則有輕率之嫌。具體經驗也許來自寫作，但在任何層面，它有與已被視為是象徵性術語的文化翻譯相提並論嗎？要如何能把「人類學經驗」說清楚呢？索達斯所謂的「注意力的身體模式」是可以用文字表達的嗎？

電影和相關的視覺媒體暗示了有其他方式可以達到這個目的，而索達斯（雖然他並沒有提到電影）則很明白地指出，視覺並非是「脫離肉體，光線般的『凝視』」（1993b: 138），而是一種活絡的身體與世界接觸的型態，而這樣的定位恰和近來現象學式的電影理論一致。不消說，它對於電影的經驗特質是否等同於書寫文字仍有疑問，即使經驗的轉譯過程還在持續進行。比較精確的說法是，電影記錄的是觀看的過程，不是在觀看的主客體之間畫上界線，而是一個主客體觀看交融的產物。電影中出現的其實不完全是把視覺翻譯為視覺引用或視覺溝通的型態，觀眾所看見的必須和導演的行動緊密相繫。

面對肉體化身和文化象徵內容的溝通任務時，人類學做為一種

文化的翻譯的觀點，變得難以維持，而且愈來愈不恰當。阿薩德指出，文化翻譯的隱喻不全然是英式社會人類學的特性，其原因並非是對語言沒有興趣所致。馬林諾夫斯基（Malinowski）與許多早期的人類學者一樣，蒐集許多語言學素材，但「他從不認為他的工作是從事文化翻譯」（Asad 1986: 141-42）。確實有人懷疑這種方法比較像是來自英式的研究範疇，需要去學習遊戲規則。阿薩德表示，人類學家為了視其他文化為可轉譯的，他們首先就在認知上視其為「文本」。這牽涉到把某人的田野調查經驗轉換到原住民的思考結構。阿薩德又引用林哈德（Lienhardt）對文化翻譯的定義，即「描述讓其他人知道遠方部落的成員是如何思考……因此讓原始思維可以貼近我們使用的語言，盡可能清楚地讓我們理解」（Lienhardt 1954: 97）。無論如何，這是假設文化有必然的語言學成文，同時思考模式也可以被轉譯。即使有人接受這樣的原則，文化就如阿薩德的觀察，具有誤譯和被更強勢「語言」侵吞的危險（1986: 158）。這種反對聲浪同時也是基於轉譯的概念，本身即具有差異的暗示，因此自會「製造」更多的差異。在轉譯的過程裡，即使已熟悉的事物都需要與外來事物相比較。

　　我想討論的是，影像的紀錄，以及許多社會經驗的面向，最終應該都是不能被轉譯的。民族誌影片能傳達文化的非語言特性，並非透過轉譯，而是藉由實際接觸的過程。民族誌影片並不「意指」任何事物，也不代表「一切」，只是把我們放進相關的情境，將世上暗示和表現的事物展現出來。透過對我們呈現的選擇，民族誌影片是可分析的，揭露了社會關係的互動性，透過敘事的順序和其他的電影架構來解釋。它們製造幻影，而不是翻譯。即使沒有真的提及電影，阿薩德注意到在某些情況下，另一種文化的表現可能較適合於「民族誌論述的再現」，但這不是人類學者的興趣所在。人類學觀

眾等待要「去閱讀另一種生活形式，並且依照既有的規則來操弄他們讀到的文本，而不是想要去學習用另一種形式來生活」（1986: 159）。查克拉巴蒂（Dipesh Chakrabarty）的觀察也有同樣看法。西方知識分子面對許多非西方生活面向，除非是將之「人類學化」（anthropologizing），因為西方思維的主架構（包括馬克思學派）是世俗主義的歷史學者的論述（1993: 423）。在很多實例中，人類學者並未正式報告的許多文化面向，最後都託因於田野工作經驗的隱私面。他們將自我定位在田野和觀眾之間的中介者，其所呈現給他人者，正是他們以人類學方式呈現給自己。以電影而言，做為阿薩德口中的「原始的轉化案例」，因為跳過了制式的文本實踐而威脅到這些中介物，電影因而透露出很多讓人類學家不喜歡或不能說出的事物。

比起我們閱讀的文本，民族誌影片在我們之間製造相當不同的反應，我們則在那之外建構自我的心智圖像。它們一點也不是非中介的，相反的，在素材的選擇、透視與安排上居間協調運作。可是比起我們實際上透過視覺、觸覺及其他感官而與世界互動接觸，影像有其自主的宣稱，不容於其他人的經驗侵犯，這是語言的力量所不能及的。所以，把影片當成文本，也會面臨像是把文化視為文本一樣的問題。

看與「看見」

大部分人類學理論的批評，皆發生於特定的隱喻一致性，而且通常這些批評來自於其他介紹不同概念化影像的學派（像是從女性主義、馬克思主義、酷兒理論、電影理論、底層研究等）。我是指，人類學的現代性和後現代性，都持續過度依賴出於十八和十九世紀

學者認知的隱喻了解。人類學家認為自己在知識之路上旅行，避免陷阱而發現新路徑，從大理論的大道上分道揚鑣，然後又重新加入，深信寬闊的全景正等在前頭。他們呼喚實驗性的民族學，因典範的轉移和跨學科的借替，經常有為新領域而重新調適、不更改原目的的情況。也有人可能會提到人類學的語意學旅程，即芮迪（Reddy 1993）所謂的「導管方法」（conduit metaphor）；意即我們皆置身參與，而我們對自我和他者意義傳輸的了解多寡，會決定知識的去留。顯然，人類學的主概念是將自己與影像保持一定距離，經由許多其他共同的手法，成為觀看的隱喻——**了解就是看見**，部分是因為影片在人類學潛在的催化裡占有相當地位。

　　民族誌敘述之前遇到的大部分挑戰，皆出自於共同的寫作背景，所引發的問題也被視為要克服的阻礙或是待填平的鴻溝。湯瑪斯（Nicholas Thomas）如此描述學科中平常的質量認識論：「缺失可藉由進一步資訊而改正，而關於特定主題，很多資訊都是自其他認知方式得來。所以『偏見』是因為缺乏其他觀點的制衡而產生」（1991: 308）。無論如何，當「了解即看見」的隱喻與「看見即知識」的化身相衝突時，人們可以期待這門學科去經歷更多基礎智識的騷動；如同較之於一曲賦格或是突觸短路接合時。這就是我之所以相信民族學遇到民族誌影片時，會發生的事情。

　　視覺的隱喻在人類學著作和其他著作也隨處可見，而人類學的語言一旦遇上影片的視覺，便已經把視覺當成象徵形式在運作了。這種隱喻思考的被動性，被拉克福（Lakoff）和強森（Johnson 1980）點明出來，而其他人也深入檢視其科學思維的暗示（Holland and Quinn 1987; Reddy 1993; Salmond 1982）。分析科學文本的語言，薩爾蒙德（Anne Salmond）曾討論過幾種卓越的比喻，包括「了解即看見」、「知識為地景」、「智性活動是趟旅程」、「事實是自然的產

物」、「心靈為容器」與「智性活動是工作」。人類學的思考與表達都有賴於此,但「了解即看見」及相關方法也許是流傳最廣者。更進一步,像是主位(emic)和客位(etic)的概念,或「近距離的經驗」(experience-near)與「遠距離經驗」(experience-distant),皆是出自因為了解而看到的影像,此功能同時指觀看的位置是內在還是外在的,或是從表面還是深層結構來看。「曝光問題」或「投注更多燈光」到人類學的主體,加到「了解即看見」的比喻上,就變成要考慮亮或暗、遮或不遮的方法了。「直抵內心」的問題,加入表層或深層的影像比喻,和感覺、集中性和真實感的比喻。即使我們不自覺使用這樣的思考方式,會誤解我們表達經驗世界的關係,薩爾蒙德認為應該予以忽略,或試圖逃避。同時由於方法滲透到表達裡,使用這些方法也意謂「描述的純粹確認是不可得的」(1982:65)。

在影片中,人類學家反對介於人類學寫作和攝影影像之間的反差,這或許更貼近於口語的社會含糊意義。儘管許多視覺方法為人類學的基礎,影像並未輕易成為人類學的表達和解釋,也不透過導演灌注其中的視野或相關順序來觀賞。這不是說它們對人類學的理解毫無貢獻,而是強調它們不會在不帶改變的期待下而這麼做。其原因則是出自影像本身的特質,以及表達的方式。

我想提出伊夫‧施特雷克(Ivo Strecker 1997)在民族學論述中宣稱的「影像的騷動」。[22]視覺意象對觀眾來說具有複雜涵義的潛力,但更重要的是,在社會情境中出現的人的影像(特別是帶有聲音的電影影像),傳達出一個具有連續的社會和文化領域的字眼、外在和行動的複雜表達世界。施特雷克(1988)曾經雄辯滔滔地說明,那些並未固定、反而富有各種可能性的象徵世界,是如何從口語表達延伸到日常實際的行為,進而形成正式的儀式。在這種理解

與操縱的網路中，口語與動作持續相互詮釋，且自思想到言詞行動間有更多直線活動。在艾爾文・高夫曼（Erving Goffman）、史勃伯（Dan Sperber）、格萊斯（Paul Grice）與布朗（Penelope Brown）及李文森（Stephen Levinson）所提出的「禮貌理論」建立的概念中，施特雷克把人際關係視爲猶如人們合力演出戲劇或對彼此發揮不同的影響力視爲「會話涉入」的場景。這裡的重點在於，隱喻不只是認知和語言的特性，也會擴大到可見的社會練習。這可以在隱喻式行動中看到（McNeil & Levy 1982），也可以出現在日常生活的「互動儀式」（Goffman 1967），並且在「社會戲劇」的表演中看到（Turner 1981）。影片在相互關係中傳達此複雜性，試圖將影像、文字和動作的世界繫在一起，呼應了泰勒（1978: 63）所謂的「思想互動者的觀點」，結合了口語的（聽覺的）、視覺的和肌肉運動知覺的各種面向。

這些元素帶給電影流動性與多產的曖昧，另一方面卻也讓電影這種媒介很難去跟人類學表現上的特定隱喻與圖像爲主的世界相整合。泰勒曾經就此引述帕懷俄（Paivio）的說法，「視覺與肌肉運動知覺的成像，因爲是對外在世界而開放，很難受限於文字的世界與口語的相對順序。相較於詞語的思維，它會是比較彈性、快速且更有創意的……當我們提到語言的創意使用，指的便不只是創造新的句子而已」（Paivio 1971: 435; Tyler 1978: 64）。對專業意義裡的寫作限制而言，影片代表的是一種超載，即使有很多種書寫是以本身所「蘊含」的形式來與讀者接觸。這可以解釋爲何會有很多人類學家被電影所吸引，但他們也同時會兢兢業業地面對。吸引這些人類學家的，主要是影片裡喚起的一個人、一個社會，或是一系列的意義，這些都超越了它正式的目的。它所呈現出的模糊性需要創意的回應，也就是說大部分社會慣例會透過有目的地忽略和邀請來運作

一樣。然而人類學也是一種社會實踐，在認知到有其他實踐的介入下，而重申其排斥的權利。影片因為缺乏可以加入評估的可能，所以很少被接受做為博士論文的組成元素。對人類學而言，民族誌影片剛好是蔑視了格萊斯對「合作式」會話的看法。如果鏡頭對其主題而言帶著一種指標的（以及舉偶法的）關係，影片可能就會被認為相較於人類學書寫文化的任務而言，更像是種偉大的隱喻（用史勃伯的話來講，則是「不完美的再現」）。

這麼說來，影像的跨文化性可視為一種對人類學論述主要的違背。影像中的文化模糊性特別違犯了明確性的散漫原則（Grice 1975: 46）。雖然語言是在其符號的武斷中有文化的特定性，世界中的大部分影像更是以圖示或指示表達了大範圍的潛在意義及功能。看得到物體得以運用符徵和隱喻的權力，這樣的運用是不同的文本手法，也創造出不同的理解涵義。就我們之間的絕大多數人而言，一雙涼鞋的畫面也許暗示了散步，但對那些拿涼鞋來預測或散步的人而言（如肯亞的圖卡納人、或哈瑪族、茅斯族），這個影像可能暗示了未來，或某些更特定的成見，例如將要下雨這件事。

類似的彈性在行動的操作上也可見到，因為它也是直證的、符象式、隱喻的。有很多不同方式可以指出（用手指、嘴唇或下巴），但「指出」這件事是非常視覺化或表面的定義，能夠跨文化式地閱讀。口語的隱喻或許從一個「文化」至另一個之間就有變化（例如，薩爾蒙德提過毛利人對知識的隱喻），不過就各地對姿勢的隱喻而言，就不需要非得統一不可。一種雙手向上呈捧物狀，模仿一些標度的姿勢，用來表示「選擇就是稱重量」（McNeill and Levy 1982: 289-91），這種作法通行於很多重商的社會，但這些社會中人卻不必要使用同樣的影像來「說明」選擇這件事。同理，身體部分的影像，或身體擺出姿勢和位置的部分應用，可能會跟實際感覺不太有

關，例如重或輕（好比在氣餒的表情裡呈現羞愧或哀傷），或是在感覺時指著心或胃，因爲位置而變成比喻（頭或腳、高或低等）。這裡指的並非表達的特定模式，而是暗示影片與其他影像可以提供很多種社會實踐的表達。影片的跨文化性多半出自於這些實際的覆疊和人的能動性中權力及服從的連結模式。舉例來說，布朗及李文森對於「臉」的概念，部分得自於高夫曼對面對面行爲的研究。他們認爲，對於臉的維護這件事，儘管會有不同文化的差異，但「社會成員的公共自我形象或臉的相互知識，和彼此互動的社會必要性，卻是普世性的」（Brown & Levinson 1978; Strecker 1988）。

倘若影片中的影像經常會去挑釁「文化概念」，則影片的跨文化性最終還是不應該當作人類通用的一種新關鍵，還不如只視爲一種挑釁。不管是在民族學或人類歷史，針對這種視覺認知的暗示，都該有更廣的討論才是。跨文化性的震撼讓我們更加清楚，各團體之間的文化差異不會總是意指內在的文化同質性。跨文化性同時也是區域性歷史、活動和溝通下的人工產物。影像的「騷動」可以當成是現代社會本身混亂的類比，因爲在其行動性和斷續的全球力量裡，是以不對等的方式對不同部分產生影響。重要的是要去觀看他人如何跨文化地意識到世界，發現遠方的事物時，他們會想去進一步認識、拒絕或希望變成自己的一部分。於是，關於民族誌影片的辯論，會在更廣的原則框架內進行，靈敏地感測到物質與文化交換裡的跨文化過程。此框架最終應該包含每一個團體的角色的認知，再加上個人與他人歷史的互動。

意識的人類學？

視覺人類學的價值繫於它與民族誌書寫的不同，跨文化的影像

特質當然也包含在內。重點是它有沒有爲民族學創造新的概念，而非採用影像來書寫。這便是米契爾說的「把（從文化研究或其他地方）已接受的文化概念，移植到（來自藝術史、戲劇研究或他處而來的）『影像』上頭，只會造就另一組被接受的觀念」（1995：543）。早期視覺人類學的概念強調的是，用相機忠實傳達教條、產生衡量、記憶與構成第一手觀察的重要性。然後，影像民族誌邁向全方位敘述與說教功能的下一階段（Heider 1976），自此開始漸漸強調文化的經驗與特定社會角色的意識。此概念伴隨西方對個體的偏見，視所有社會個體爲特納口中的「經驗結構」，結合了逃避、挑戰、重新界定和（相當重要的是）無知的種種可能。特納也附和薩皮耳的觀察，認爲「文化……絕不是『被給予』每個個體，反而是『探索式的發現』和（我會補充說）稍後生命中的某些事件才是。我們從未停止學習自己文化，更何況是其他文化」（1981：140）。也許不是完全料想不到，民族誌影片視個人爲經驗的主體，將其置於特定的社會情境，遵照特納認定爲持續性跨文化的社會戲劇的敘事步驟，「破壞、危機、矯正；不是重新整合，就是認知到分裂的存在」。[23]

　　這並非暗示視覺人類學有必要採用敘事形式，但是這種形式確實有可能呈現出社會角色的觀點，有創意地回應開放式文化的可能性，而不是被文化限制下的嚴謹框架所束縛。強調個人的同時，影像人類學者也許會從一連串個別的文化結構中脫離出來，代之以一系列採用主題變化的手法：在特定的時間和空間裡，做個人、歷史和物質的結合。過去，這樣的手法往往只用在較大的文化區域，像是地中海或拉丁美洲這種共享特定歷史背景和特色但產生不同變化的地區。也許就視覺人類學的立場，所見到的個人可能更常從這樣的文化中「折射」出來，而不是做爲其代表而已。「文化」這個分

類也許會萎縮，以更中庸的位置與社會、經濟、歷史和心理的角色共存。

　　過往，視覺人類學強調的是視覺的紀錄，並且利用有限的敘事與說教方式進行。未來的視覺人類學又會變成什麼模樣呢？更精確而言，什麼樣的視覺性可能會對視覺人類學產生最大的影響？我所認定的電影與電視的跨文化特質，雖然會導向到被普遍主義者的理論框取的概要研究，而非看來要去創造特定的視覺人類學。這是由於跨文化會讓經驗視界重疊，致使某些間接和詮釋的理解距離得以發生。如此象徵了從一般民族學的研究，或是研究像儀式等做為標記的文化事件，變成會在廣泛的跨文化參考體內，針對個別社會角色的經驗進行研究。

　　我們可以理解到視覺媒介對於人類學界經驗式研究這個新領域所做出的貢獻；像那些對社會知識的真實性所進行的研究，都會被廣義界定為「人類學的意識」。[24]若果真如此，這樣的領域應該包含些什麼？它如何讓自己與心理學及社會學，或是像高夫曼、特納、布赫迪厄及皮亞傑（Piaget）等學者的工作相區隔呢？視覺意象的跨文化性該如何轉成一種好的解釋，用以在文化內傳達經驗——也就是說，在個人和文化之間進行特殊的協調呢？是不是這樣的領域到最後只會變成一種經驗現象學？

　　一同加入社會實踐的象徵世界以後，重新定義下的人類學意識會研究日常生活裡的意識流，其中摻雜了感官與認知的意識整合經驗。這會與近來研究意識本身的認知科學產生交集，亦即同時從哲學與神經生物學的層面探討意識的問題，[25]也有必要去考慮到無意識對意識結構的影響。視覺媒介在這裡可能會有特定關聯。電影創造的經驗世界是建立在相似的知覺（影像和聲音）與力量（文化、社會和生物的）互動關係之間。這會反映出我們如何看待電影的

「真實」和中介，以及我們對電影無能解釋的反應強度上。也許就如克里斯昂·梅茲（1982: 20）所謂的「並置結構」（juxtastructure）──亦即「在旁從事」並因而成為結構的一分子；上述的中介關係對我們的電影經驗而言，應不僅視為一種基礎結構或是重擔。[26]

除非社會經驗一開始就以語言的方式予以體認，否則最終是無法翻譯的，但它至少也能從影像和聲音裡讓人感覺得到；能感覺到多少則有賴於我們與他人共享的意識範圍。這就是一種跨文化的過程（亦即跨越文化的疆界），與他人產生共鳴，而導演和作者都是裡頭的中介者。意識也包括默會知識，只表現在我們實際能展現的部分。這類的民族學就像泰勒提到的，是在強調「民族誌情境中的合作天性，與先驗性觀察者的意識型態間的反差」（1987: 203）。所以，儘管影像的跨文化性暗示了普世性，事實上往往還是在地化運作。

目前我們能夠推測人類學的意識所能發現在於：主體性與客體性的游移與相對、有意義與無意義、意識和「慣性」、認知與行動等等不同程度的經驗。這也許點出了基本問題所在：很多年前，維根斯坦（Wittgenstein）、薩皮耳和沃爾夫（Whorf）提出存有世界（lebenswelt）的觀點；以及較近期由道格拉斯（Mary Douglas 1966, 1970）和特納（1967）提出的，從象徵的社會角色經驗中發掘問題；或是傑克森（Michael Jackson 1989）、路易斯（1980）與其他人提到的儀式的展演效能。人類學很特別的是，既講實證又重理論，同時愈來愈強調在視覺媒介的特定表達特質。

人類學對意識的探索必然起源於探索我們自身的意識經驗，而這也是唯一直接與我們有關者。然而我們的經驗也不是自我隔絕，往往會意識到他人存在，並且隱含在他人的意識裡。並不是說這樣的內省就應該主導人類學的視覺或書寫，反而我們應該很認真地視

自身經驗爲第一手素材，以此爲橋梁去了解他人的社會經驗。[27]我們旨在觀察與表達意識的構造，堅決地亦如語言學家嘗試去記錄言語的材料一樣。這當中很清楚的一點在於，我困在自己的表達能力和文化傾向，猶如我們要去觀察像次原子微粒的某物時，我們的意圖和干擾皆來自於對意義的理解。目的是要清楚「意識」與「社會時間」的關係。即使只有五分鐘，如果有一種語言可以讓我們全盤表達出我們複雜的社會經驗，亦可說是在這個方向上邁出一大步。

　　人類學的意識需要漸進地增加我們對世界的共同經驗，這是感官的，亦是認知的。意識無法自絕於意念經驗，無法自絕於來自觸覺、視覺、聽覺和嗅覺的心靈影象之外，也無法從他人的經驗中分開。是故，意識的主觀性不會一成不變，而會在個人和分享的主觀性之間移轉，特別是當有人站出去當觀察者，然後又進入群體活動時。這種轉移沒有辦法簡化爲參與與否，卻代表了更廣範圍的強度與品質。另外，意識的主體也不是靜態的。社會成員會持續發掘自身的潛力，在新的文本中發現更多的自己。重點是，不要把社會成員當成都具有固定的人格特質，而是要像克莉絲蒂娃（Julia Kristeva）所謂的「過程中的主體」（subject in process）：自我在社會狀態下的發展有時較快（如在童年和青年期），其他時候則會慢一些。自身的發現與創造都不會單獨發生，而與他人的互動有關。有時，包括人類學家自身在內（不管有沒有鏡頭的存在），都會是改變他人對其自身意識覺醒的重要催化劑。

　　觀察者的意識也會受制於這種過程。大部分針對影片作者與人類學文本的批評，討論的都是以對照出發的「作者的聲音」，通常都是對話式、曖昧不明確，而且壓制其他發聲。[28]然而作者的概念做爲作品穩定的中心，是虛幻的概念，有時看起來卻像是把抽象的結構或道德予以具體化。我們代表了社會和文化經驗的破碎片段，所

拍攝或書寫的形式就很重要。作者不會被隔離，但總是一個附帶的存有，而作者的「聲音」也總是建構在其與主題的關係。最終，沒有任何作者能完全察覺構成其聲音的元素——在不同文本裡有不同的發聲，作者的聲音會與他者的主體性一起變化，對其師長父母朋友及英雄而言，這聲音猶如腹語術。

　　要表達世界是如何在社會裡實踐經驗和形塑，人類學的意識就必須能解釋如何塑造其觀眾的經驗。在富含暗示和隱喻的世界裡，四處皆是默會知識，必須用暗示和比喻的方式來說話。這表示要把觀眾或讀者帶進民族誌的歷史和社會的空間，就像一個人會先被介紹新地方的地理環境一樣。意識是一種多面向的領域，其中，「鴻溝」和「略去」構成大部分認知的世界。事實上，就好比是音樂上的間歇，它們仍然是這個世界。未提及的是社會關係、溝通和民族誌的共同背景。這仍然是影像的範疇。

<div align="right">原文寫於一九九八年</div>

1　出自牛津英文辭典第二版（一九八九年印行），其真正的定義為：「超越限制或橫跨文化的疆界，適用於一個以上的文化，也就是跨文化的。」

2　像這樣的情況，幾乎不可能是指（甚至連想都沒想過）要用這些跟樹有關的名詞來說，譬如：橡樹、榆樹、洋槐等等。這些名詞雖然比較特定，但也只有在人們明確知道它所對應的是哪一種樹。要是某些社會所使用的語言在某些類別上是更情境限制式的，圖像的效果就比任何語言更好。

3　我當然接受大部分的照片只揭露了人的臉孔，而且某些人並非真的擁有和一般人一樣的兩隻手和兩隻腳。我只是想強調一般的情況。

4　奇爾伯‧路易斯（1985）曾經提及，在民族誌裡，孤立的書寫細節的潛在超現實主義。布赫東（André Breton）、查拉（Tristan Tzara）和其他超現實主義者，都曾在他們的詩中展現過這種可能。其中雷里斯（Michel Leiris）還草擬了一份詞彙表，以展現文字在孤立時所具有的暗示力量。對詹姆斯‧艾吉（James

Agee）而言，語言的真實就是，「所有語言中最沈重的」莫過於對它的「無法同時且立即地溝通」（Agee and Evans 1960：236-37）。

5 第二十四幅。克菲爾德為努爾地區的區總監，伊凡·普里查在《努爾》的開場中這麼描述他：「amico et condiscipulo meo」（1940: vii）。

6 第一幅。

7 同樣的爭論也可延伸到意識型態。毫無疑問，照片能把攝影師針對這個主題所抱持的假說呈現出來。例如：一個特定的殖民論述可以從一九二九年所拍的關於努巴（Nuba）聚會的那些照片中解讀出來，如法瑞斯（James Faris）所說，就在伊凡·普里查開始其田野工作的前一年（1929）。這個例子暗示的是，意識型態的符碼比較容易在較大的例子中產生，好比魯茲（Lutz）和柯林斯（Collins）所研究的《國家地理雜誌》的語言資料庫（1993），而非像克菲爾德這種單張相片。即使某個意識型態的訊息十分清楚，在模仿或種族主義者的相片裡，主題的完整性常會蓋過它。所以我們可以說，一張照片在被意識型態主導之前，也是具有實體性和心理性的。

8 這些討論關乎於是否比我在這裡提到的值得更充分的探討。這涉及了一些因素，譬如：不同文本和每天視野的短暫情況，以及框取任何具有能改變我們對框架中為何物的意圖性之可能。視覺生理學也許對於鼓勵我們視照相的影像為代表更通俗（因此是跨文化）的意義很有幫助，而非我們每天所見或是在人類學田野調查上看到的。近來很多關於視覺的研究都指出，我們雙眼所框取的影像（不像攝影鏡頭的框取），其實更具心理層面而非形體上的，而我們實際看得到的往往更破碎和印象式，幾乎都是從有限的範本裡建立的心靈速寫，以及從我們假設在我們眼前的該是些什麼。不過，也有一些反證出現在某些孤僻藝術家驚人的視覺成績裡，如娜迪亞（Nadia）和史蒂芬·威爾雪（Stephen Wiltshire）（Selfe 1977, 1983; Sacks 1995a）。

9 在他為《內部的敵人》（The Intimate Enemy）所寫的前言（Nandy 1983: xvii）。

10 亦可見於肖斯塔克（Shostak）的作品《妮莎》（Nisa, 1981）、路易斯（Oscar Lewis）的作品《桑契斯之子》（The Children of Sanchez, 1961）、萊朵（Lydall）和施特雷克的作品《巴但比的解釋》（Baldambe Explains, 1979）。早期人類學的生活歷史，包括史密斯（Smith）的作品《豪撒族的女人》（Baba of Karo, 1954）與敏茲（Mintz）的作品《蔗園工人》（Worker in the Cane, 1960）。

11 有些人，而且特別是非學術人士，往往把圖卡納族的駱駝主人視為「文化他者」的典型，恰好呼應了在《洛倫的故事》裡，我們看到洛倫說的「他就像是我的父親」。

12 紀爾茲關於鬥雞的論文十分有名（1992）。海斯翠普（Hastrup 1992）歸納這部片最大的特色在於，相較於文字的「輕」（thin）描述，改用公羊祭為實例。有

關海斯翠普的評論，請見泰勒（Taylor 1996）的文章。

13 一九八〇年，紀爾茲與斯維德交換意見時，就非常有自信來回答這樣的問題：「斯維德問：『你所說的所有文化意識型態存乎所有文化之中，至少是一種發端的形式。而巴里島人或摩洛哥人的行為在我們的文化體系裡，也同時適用於成人和兒童，問題只在於我們學到了多少、放大、代表又記得了多少』。紀爾茲回答：『沒錯！』」（Shweder 1984b: 16）。

14 當然，近來也有許多後現代人類學提出相反的觀點——所有的文化疆界其實是流動而具滲透力的；此已近乎經典觀點。

15 藉由強調仍不足以被脈絡化進入日常生活其他面向的異國元素，我們承認電影也許加強了某些觀眾的文化界限，而非去挑戰這些。

16 很多近期的著作裡都有。針對挑戰文化概念的歷史討論，請見布萊曼的著作（Brightman 1995）。

17 他們當然能創造並讓刻板印象永存，但在當代世界，攝影和電子媒體（受跨國性資本主義所資助）在散布國際大眾文化上，已比宣揚區域身分認同扮演著更重要的角色。繪畫、翻譯文學和音樂（以十七、十八世紀為例），也曾經發揮過類似的跨文化和不同文化間的功能，並且持續影響中。

18 針對這類研究的概論，請見拉克（Lock 1993）的原著。近期對這個領域有興趣的學者，包括：史托勒（Stoller 1989）、費爾德（Feld 1982）、陶希格（Taussig 1987）和索達斯（Csordas 1993a）。

19 就電影的這種反應，梅茲提供了佛洛伊德式的解釋：人們對影片的滿足「必須有一定的限制，絕不能超越焦慮與拒絕能正常運作的極限」。否則影片可能就會，用克萊因學派（Kleinian）的術語來說，變成「爛作品」。除了提到影片會因為無趣而被拒絕外，他也認為「那些積極反對影片，到處宣告不喜歡這部作品的人，其實可能是因為超我的干預和自我的防禦，在滿足出現時展開驚恐和反擊，而認為影片『沒有品味』或者離題太遠，或是太幼稚、太感情脆弱、愚蠢或『一點也不逼真』」（1982: 111）。

20 聲音具形的特質，在達克多羅（E.L. Doctorow）的《強者為王》（Billy Bathgate）有更多著墨：「我想再講一些有關舒爾茲（Schultz）先生的聲音，因為這正是他主宰力量的來源。他並不是永遠都是大嗓門，但聲音卻結結實實出自他的身體，剛從喉嚨發出時帶著調和的聲調，事實上很像樂器一般。喉嚨扮演音箱的角色，也許胸腔和鼻骨也都是，協助自動產生這個會讓你注意的男中音的聲音，就好像你想要號角發出的聲音……」（1989: 8）

21 有聲電影當然既是觀看也是聆聽的表演，聆聽的不只是聲音，還有別人所說的一字一句。影片從誕生在這世上以來就不欠缺語彙的表達，而我們自然也可以用我們擁有的熱情和才智來給予回應。可是電影裡的文句畢竟還是跟記在書頁

上的不同。

22 我很感激施特雷克介紹給我此章節討論到的一些作者和概念。

23 歷史學者也漸漸開始把第一人稱的敘事方法，轉成去揭露關於感覺與感情但被忽略的歷史。在其著作《*Return to Nothing: The Meaning of Lost Places*》（1996）裡，彼得・李德（Peter Read）藉著檢視看見自己破壞的經驗，來揭發人們對其居處所懷有的感情。失落的歷史也是歷史必然的一部分。路叟斯（Peter Loizos）的民族誌《心的痛苦成長》（*The Heart Grown Bitter*），是對塞普路斯戰爭難民的研究。這種人類學旨在主觀經驗，恰好與歷史學家的興趣有效結合。

24 這個領域已經有其專屬的期刊，如美國人類學學會發行的季刊《人類學的意識》。然而，這個群體的工作旨在關切宗教、神祕的及意識狀態的改變，而非把意識當作每日社會經驗的面向來加以研究。

25 包括了克力克（Francis Crick）和柯霍（Cristof Koch）這些神經生物學家透過神經元階層來解釋意識，丹尼特（Daniel Dennett）和卡爾摩斯（David Chalmers）等哲學家和數學家則採用相反的方式。即使這些學者停止強調「更難的」問題，即卡爾摩斯（1995）指的「是什麼東西把主觀經驗從大腦實際的過程中分離」。對哲學家而言，至少這還包括為什麼意識會在特定的時間和空間出現，而不是廣泛散布；以及為什麼意識有必要連結到個人的實體組織（譬如「我」），而非與整個社群或全人類共享。

26 梅茲是從席弗（L. Sève）的《馬克斯主義與性格理論》（*Marxisme et théorie de la personnalité*）裡借用這個術語，詳見梅茲原文（182: 83-83 n6）。並不需要全部引用梅茲對電影銀幕如意識界的一面鏡子以認知電影的反射，且提供一種探討意識的文化與跨文化元素的拉岡式觀點。在阿戴爾（John Adair）和沃斯敘述那瓦侯電影計畫的《透過那瓦侯之眼》（*Through Navajo Eyes*）一書中，這一直是認知人類學的目標，亦即語言要比視覺表達更能提供「實驗模式」的資源。一九三一年，班雅明把照相攝影與無意識做粗淺的類比，他意在點出照相攝影顯示一般視覺所無法達到的表象——慢動作中揭示的動作細節為一例。如果我們以其類比來意指照相攝影揭露了看不到的思想和感覺世界，就好像心理分析試圖藉由我們知覺生命中的象徵形式來顯示無意識，這樣的類比也許會比較合宜。

27 包括傑克森、遜辛（Anna Tsing）、布里格斯（Jean Briggs）、德福洛（Leslie Devereaux）、茱朵與施特雷克等人近期的人類學著作，都提到新的研究手法。在馬歇爾與尚・胡許的電影中，很明顯可以看到攝影機只是互為主體性的表達工具，更多例子亦出現在基迪亞（Gary Kildea）、拉圖和何德達爾等導演的作品。柏格與摩爾（Jean Mohr）的合作專案同時以攝影與文字來表現相似的創作，又是另一種形式了。

28 例如，馬庫斯（Marcus）與費雪（Fischer 1986）把人類學者的聲音當作連貫的實體或對話的一部分。尼可斯（Nichols 1983）則把聲音分成「在電影裡的聲音」或是「從電影（作者）來的聲音」，但他並沒有就後者多加檢驗。

參考資料

印刷作品

Abel, Richard. 1984. *French Cinema: The First Wave, 1915-1929*. Princeton: Princeton University Press.

Abu-Lughod, Lila. 1991. Writing against Culture. In *Recapturing Anthropology: Working in the Present*, edited by R. G. Fox. Santa Fe, N.M.: School of American Research Press.

Agee, James, and Walker Evans. 1960. *Let Us Now Praise Famous Men*. 2nd ed. Boston: Houghton Mifflin.

Anderson, Carolyn, and Thomas W. Benson. 1991. *Documentary Dilemmas*. Carbondale: Southern Illinois University Press.

Anderson, Carolyn, and Thomas W. Benson. 1993. Put Down the Camera and Pick Up the Shovel: An Interview with John Marshall. In *The Cinema of John Marshall*, edited by J. Ruby. Chur, Switzerland: Harwood Academic Publishers.

Antoninus, Marcus Aurelius. 1891. *The Thoughts of the Emperor M. Aurelius Antoninus*. Translated by George Long. London: George Bell & Sons.

Appadurai, Arjun. 1991. Global Ethnoscapes: Notes and Queries for a Transnational Anthropology. In *Recapturing Anthropology: Working in the Present*, edited by R. G. Fox. Santa Fe, N.M.: School of American Research Press.

Asad, Talal. 1986. The Concept of Cultural Translation in British Social Anthropology. In *Writing Culture*, edited by J. Clifford and G. E. Marcus. Berkeley: University of California Press.

Asch, Timothy, John Marshall, and P. Spier. 1973. Ethnographic Film: Structure and Function. *Annual Review of Anthropology* 2:179-87.

Asch, Timothy. 1991. Das Filmen in Sequenzen und die Darstellung von Kultur. In *Jäger und Gajagte: John Marshall und Seine Filme*, edited by W.P.R. Kapfer and R. Thoms. Munich: Trickster Verlag.

Banks, Marcus. 1994. Television and Anthropology: An Unhappy Marriage? *Visual Anthropology* 7 (1): 21-45.

_____, and Howard Morphy, eds. 1997. *Rethinking Visual Anthropology*. New Haven and London: Yale University Press.

Barley, Nigel. 1983. *Symbolic Structures: An Exploration of the Culture of the Dowayos*. Cambridge: Cambridge University Press.

Barnouw, Eric. 1974. *Documentary: A History of the Non-Fiction Film*. 2nd revised (1993) ed. New York: Oxford University Press.

Barthes, Roland. 1975. *The Pleasure of the Text*. Translated by Richard Miller. New York: Hill and Wang.

____. 1977a. *Image-Music-Text*. Translated by Stephen Heath. Glasgow: Fontana/Collins.

____. 1977b. The Third Meaning. In *Image-Music-Text*, edited by S. Heath. Glasgow: Fontana/Collins.

____. 1979. Shock-Photos. In *The Eiffel Tower and Other Mythologies*. New York: Hill and Wang.

Barthes, Roland. 1981. *Camera Lucida*. Translated by Richard Howard. New York: Hill and Wang.

Bateson, Gregory, and Margaret Mead. 1942. *Balinese Character: A Photographic Analysis*. New York: New York Academy of Sciences, Special Publications No. 2.

____. 1977. Margaret Mead and Gregory Bateson on the Use of Camera in Anthropology. *Studies in the Anthropology of Visual Communication* 4 (2): 78-80.

Bateson, Gregory. 1943. Cultural and Thematic Analysis of Fiction Films. *Transactions of the New York Academy of Sciences* 5:72-78.

Baxter, P.T.W. 1977. The Rendille. *Royal Anthropological Institute Newsletter* 20:7-9.

Benedict, Ruth. 1946. *The Chrysanthemum and the Sword*. Boston: Houghton Mifflin.

Benjamin, Walter. 1968. The Work of Art in the Age of Mechanical Reproduction. In *Illuminations: Essays and Reflections*, edited by H. Arendt. New York: Schocken Books.

____. 1972. A Short History of Photography. *Screen* 13 (1):5-26.

Berger, John. 1980. Uses of Photography. In *About Looking*. London: Writers and Readers Publishing Cooperative.

Berry, J. W., and Elizabeth Sommerlad. n.d. Ethnocentrism and the Evaluation of an Ethnographic Film. Kingston, Ontario and Canberra: Department of Psychology, Queen's University and Department of Psychology, Australian National University.

Bloch, Maurice. 1974. Symbols, Song, Dance and Features of Articulation: or Is Religion and Extreme Form of Traditional Authority? *Archives européenes de sociologie* 15:55-81.

____. 1986. *From Blessing to Violence*. Cambridge: Cambridge University Press.

Blue, James, David MacDougall, and Colin Young. 1975. Conversation recorded January 5, 1975. Unpublished.

Blue, James. 1967. Jean Rouch in Conversation with James Blue. *Film Comment* 4 (2-3):84-86.

Bordwell, David. 1985. *Narration in the Fiction Film*. Madison: University of Wisconsin Press.

Brandes, Stanley. 1992. Sex Roles and Anthropological Research in Rural Andalusia. In *Europe Observed*, edited by J. de Pina-Cabral and J. Campbell. London: Macmillan.

Branigan, Edward. 1984. *Point of View in the Cinema: A Theory of Narration and Subjectivity in Classical Film*. New York and Berlin: Mouton.

Bresson, Robert. 1977. *Notes on Cinematography*. Translated by Jonathan Griffin. New York: Urizon Books.

Briggs, Jean L. 1970. *Never in Anger : Portrait of an Eskimo Family*. Cambridge, Mass.: Harvard University Press.

Brighytman, Robert. 1995. Forget Culture: Replacement, Transcendence, Relexification. *Cultural Anthropology* 10 (4):509-46.

Brown, Penelope, and Stephen Levinson. 1978. Universals in Language Usage: Politeness Phenomena. In *Questions and Politeness: Strategies in Social Interaction*, edited by E. N. Goody. Cambridge: Cambridge University Press.

Browne, Nick. 1975. The Spectator-in-the-Text: The Rhetoric of *Stagecoach*. *Film Quarterly* 29 (2): 26-38

Bruner, Edward M., and Phyllis Gorfain. 1984. Dialogic Narration and the Paradoxes of Masada. In *Text, Play and Story: The Construction and Reconstruction of Self and Society*, edited by E. M. Bruner. Washington, D.C : 1983 Proceeding of The American Ethnological Society.

Bruner, Jerome S. 1964. The Course of Cognitive Growth. *American Psychologist* 19: 1-15.

Buck-Morss, Susan. 1994. The Cinema Screen as Prosthesis of Perception: A Historical Account. In *The Senses Still*, edited by C. N. Seremetakis. Boulder, Colo.: Westview Press.

Burgin, Victor. 1982. Photography, Phantasy, Function. In *Thinking Photography*, edited by V. Burgin. London: Macmillan Education.

Caldwell, Erskine, and Margaret Bourke-White. 1937. *You Have Seen Their Faces*. New York: The Viking Press.

Capra, Frank. 1985. *The Name Above the Title*. New York: Vintage Books.

Cardinal, Roger. 1986. Pausing over Peripheral Detail. *Framework* 30-31:112-33.

Carpenter, Edmund, and Ken Heyman. 1970. *They Became What They Beheld*. New York: Outerbridge & Dienstfrey/Ballantine Books.

Carpenter, Edmund. 1976. *Oh, What a Blow That Phantom Gave Me!* St. Albans: Paladin.

_____. 1980. If Wittgenstein Had Been an Eskimo. *Natural History* 89 (2): 72-76.

Cavadini, Alessandro, and Carolyn Strachan. 1981. Two Laws/Kanymarda

Yuwa, an Interview Conducted by Charles Merewether and Leslie Stern. In *Media Interventions*, edited by J. Allen and J. Freeland. Sydney: Intervention Publications.

Chakrabarty, Dipesh. 1993. Marx after Marxism: History, Subalternity and Difference. *Meanjin* 52 (3): 421-34.

Chalmers, David J. 1995. Explaining Consciousness: The "Hard Problem." *Journal of Consciousness Studies* 2 (3) (Special Issue).

Clifford, James. 1986. Introudction: Partial Truths. In *Writing Culture: The Poetics and Politics of Ethnography*, edited by J. Clifford and G. E. Marcus. Berkeley: University of California Press.

____. 1988. On Ethnogrpahic Surrealism. In *The Predicament of Culture*. Cambridge, Mass.: Harvard University Press.

Csordas, Thomas J. 1993a. *The Sacred Self: A Cultural Phenomenology of Charismatic Healing*. Berkeley: University of California Press.

____. 1993b. Somatic Modes of Attention. *Cultural Anthropology* 8 (2): 135-56.

Dayan, Daniel. 1974. The Tutor-Code of Classsical Cinema. *Film Quarterly* 28 (1): 22-31.

De Brigard, E. 1975. The History of Ethnographic Film. In *Principles of Visual Anthropology*, edited by Paul Hockings. The Hague: Mouton.

de Heusch, Luc. 1962. *The Cinema and Social Science: A Survey of Ethnographic and Sociological Films, Reports and Papers in the Social Sciences No. 16*. Paris: UNESCO.

de Lauretis, Teresa. 1984. Desire and Narrative. In *Alice Doesn't: Feminism, Semiotics, Cinema*. Bloomington: Indiana University Press.

____. 1987. *Technologies of Gender: Essays on Theory, Film, and Fiction*. Bloomington: Indiana University Press.

Deleuze, Gilles. 1986. *Cinema 1: The Movement-Image*. Translated by Hugh Tomlinson and Barbara Habberjam. Minneapolis: University of Minnesota Press.

Dewey, John. 1894. The Theory of Emotion. *Psychological Review* 1 (1984): 553-69, 2 (1895): 13-32.

Dillion, M. C. 1988. *Merleau-Ponty's Ontology*. Bloomington: Indiana Univeristy Press.

Doctorow, E. L. 1989. *Billy Bathgate*. London: Macmillan London Limited.

Douglas, Mary. 1966. *Purity and Danger*. Baltimore: Penguin Books.

____. 1970. *Natural Symbols: Explorations in Cosmology*. London: Cresset.

Dumont, Louis. 1970. *Homo Hierarchicus : An Essay on the Caste System*. Chicago: Chicago University Press.

Dunlop, Ian. 1983. Ethnographic Filmmaking in Australia: The First Seventy Years (1898-1968). *Studies in Visual Communication* 9 (1): 11-18.

Edwards, Elizabeth. 1990. Photographic "Types": The Pursuit of Method. *Visual Anthropology* 3 (2-3): 235-58.

Eisenstein, Sergei. 1957. Methods of Montage. In *Film Form*. New York: Meridian Books.

Ekman, Paul, Wallace V. Friesen, and P. Ellsworth. 1972. *Emotion in the Human Face: Guidelines for Research and an Integration of Findings*. New York: Pergamon Press.

Evans-Pritchard, E. E. 1940. *The Nuer*. Oxford: The Clarendon Press.

____. 1956. *Nuer Religion*. Oxford: Oxford University Press.

____. 1962. *Social Anthropology and Other Essays*. Glencoe: Free Press.

Faris, James C. 1992. Photography, Power and the Southeast Nuba. In *Anthropology and Photography 1860-1920*, edited by E. Edwards. New Haven and London: Yale University Press.

Feld, Steven. 1982. *Sound and Sentiment: Birds, Weeping, Poetics, and Song in Kaluli Expression*. Philadephia: University of Pennsylvania Press.

Flaherty, Robert. 1950. Robert Flaherty Talking. In *The Cinema 1950*, edited by R. Manvell. Harmondsworth: Penguin Books.

Forster, E. M. 1927. *Aspects of the Novel*. London: Edward Arnold & Co.

Fulchignoni, Enrico, and Jean Rouch. 1981. Entretien de Jean Rouch avec le Professeur Enrico Fulchignoni. In *Jean Rouch : une rétrospective*. Paris : Ministère des Affairs Etrangères—Animation audio-visuelle, et Service d'Etude, de Réalisation et de Diffusion de Documents Audio-Visuels [SERD-DAV] du CNRS.

Furhammar, Leif, and Folke Isaksson. 1971. *Politics and Film*. London: Studio Vista.

Gage, Nicholas. 1982. *Eleni*. New York: Random House.

Gandelman, Claude. 1991. Touching with the Eye. In *Reading Pictures, Viewing Texts*. Blommington: Indiana University Press.

Gardner, Howard. 1985. *The Mind's New Science*. New York: Basic Books.

Gardner, Robert, and Karl Heider. 1968. *Gardens of War*. New York: Random House.

Gardner, Robert. 1957. Anthropology and Film. *Daedalus* 86:344-52.

____. 1969. Chronicles of the Human Experience: *Dead Birds*. *Film Library Quarterly* (fall):25-34.

____. 1972. On the Making of *Dead Birds*. In *The Dani of West Irian*, edited by K. G. Heider: Warner Modular Publications.

Geertz, Clifford. 1972. Deep Play: Notes on the Balinese Cockfight. *Daedalus* 101 (1): 1-37.

____. 1973a. *The Interpretation of Cultures*. New York: Basic Books.

____. 1973b. Person, Time and Conduct in Bali. In *The Interpreation of*

Cultures. New York: Basic Books.

_____. 1975. On the Nature of Anthropological Understanding. *American Scientist* 63:47-53.

_____. 1980. Blurred Genres: The Refiguration of Social Thought. *American Scholar* 49 (2): 165-79.

_____. 1988. *Works and Lives: The Anthropologist as Author*. Stanford, Calif.: Stanford University Press.

Geffroy, Yannick. 1990. Family Photographs: A Visual Heritage. *Visual Anthropology* 3 (4): 367-409.

Ginsburg, Faye. 1994. Culture/Media: A (Mild) Polemic. *Anthropology Today* 10 (2): 5-15.

Goffman, Erving. 1967. *Interaction Ritual: Essays on Face-to Face Behavior*. Garden City, N. Y.: Doubleday.

Goldschmidt, Walter. 1969. *Kambuya's Cattle; The Legacy of an African Herdsman*. Berkeley: University of California Press.

_____. 1972. Ethnographic Film: Definition and Exegesis. *PIEF Newsletter* 3 (2): 1-3.

Gombrich, E. H. 1960. *Art and Illusion*. Princeton: Princeton University Press.

_____. 1972. The Mask and the Face: The Perception of Physiognomic Likeness in Life and Art. In *Art, Perception, and Reality*, edited by E. H. Gombrich, J. Hochberg, and M. Black. Baltimore: The Johns Hopkins University Press.

Goodman, Nelson. 1968. *Languages of Art*. New york: Bobbs-Merrill.

Grandin, Temple. 1995. *Thinking in Pictures, and Other Reports from My Life with Autism*. New York: Doubleday.

Griaule, Marcel. 1938. *Marques dogons*. Paris: Insititut d'Ethnologie.

Grice, H. P. 1975. Logic and Conversation. In *Syntax and Semantics, Vol. 3; Speech Acts*, edited by P. Cole and J. C. Morgan. New York: Academic Press.

Grimshaw, Anna. 1992. *Servants of the Buddha*. London: Open Letters.

Gross, Larry. 1981. Introduction. In *Studying Visual Communication, Essays by Sol Worth*. Philadeplphia: University of Pennsylvania press.

Gupta, Akhil, and james Ferguson. 1992. Beyond "Culture": space, Identity, and the Politics of Difference. *Cultural Anthropology* 7 (1): 6-23.

Hastrup, Kirsten. 1992. Anthropological Visions: Some Notes on Visual and Textual Authority. In *Film as Ethnography*, edited by P. I. Crawford and D. Turton. Manchester: Manchester University Press.

Hearn, P., and P. DeVore. 1973. The Netsilik and Yanomamö on Film and in Print. Washington, D. C.: Paper presented at Film Studies of Changing Man conference, The Smithsonian Institution.

Heider, Karl G, 1876. *Ethnographic Film*. Austin: University of Texas Press.

_____. 1991. *Indonesian Cinema: National Culture on Screen*. Honolulu:

University of Hawaii Press.

Henderson, Brian. 1970. Towards a Non-Bourgeois Camera Style. *Film Quarterly* 24 (2): 2-14.

____. 1971. The Long Take. *Film Comment* 7 (2):6-11.

____. 1991. The Civil War: "Did it Not Seem Real?" *Film Quarterly* 44 (3): 2-14.

Henley, Paul. 1985. British Ethnographic Film: Recent Developments. *Anthropology Today* 1:5-17.

Hinsley, Curtis M. 1991. The World as Marketplace: Commodification of the Exotic at the World's Columbian Exposition, Chicago, 1893. In *Exhibiting Cultures*, edited by I. Karp and S. D. Lavine. Washington, D.C.: Smithsonian Institution Press.

Hockings, Paul. 1975. *Principles of Visual Anthropology*. The Hague: Mouton Publishers.

Holland, Dorothy, and Naomi Quinn, eds. 1987. *Cultural Models in Language and Thought*. Cambridge; Cambridge University Press.

Horowitz, Mardi Jon. 1970. *Image Formation and Cognition*. New York: Appleton-Century-Crofts.

Houtman, Gustaaf. 1988. Interview with Maurice Bloch. *Anthropology Today* 4 (1): 18-21.

Hymes, Dell. 1972. The Use of Anthropology: Critical, Political, Personal. In *Reinventing Anthropology*, edited by D. Hymes. New York: Pantheon Books.

Jackson, Michael. 1986. *Barawa and the Ways Birds fly in the Sky*. Washington, D.C.: Smithsonian Institution Press.

____. 1989. Knowledge of the Body. In *Paths Toward a Clearing*. Bloomington: Indiana University Press.

____. 1989. *Paths Toward a Clearing: Radical Empiricism and Ethnographic Inquiry*. Bloomington: Indiana University Press.

Jameson, Fredric. 1983. Pleasure: A Political Issue. In *Formations of Pleasure*, edited by F. Jameson. London: Routledge.

Jeanne, René. 1965. *Cinéma 1900*. Paris: Flammarion.

Jonas, Hans. 1966. *The Phenomenon of Life: Toward a Philosophical Biology*. New York: Harper & Row.

Kertesz, Andrew. 1979. Visual Agnosia: The Dual Deficit of Perception and Recognition. *Cortex* 15:403-19.

Knight, John, and Laura Rival. 1992. An Interview with Philippe Descola. *Anthropology Today* 8 (2):9-13.

Kracauer, Siegfried. 1947. *From Caligari to Hitler*. Princeton: Princeton University Press.

Kuhn, Thomas. 1962. *The Structure of Scientific Revolutions*. Chicago:

Universtiy of Chicago Press.

Lacan, Jacques. 1977. The Mirror Stage as Formative of the Function of the I. In *Écrits: A Selection*. London: Tavistock.

Lakoff, George, and Mark Johnson. 1980. *Metaphors We Live By*. Chicago: Chicago University Press.

Leach, Edmund. 1961. *Rethinking Anthropology*. London: Monographs on Social Anthropology No. 22, University of London, The Athlone Press.

Leroi-Gourhan, André. 1948. Cinéma et sciences humaines: le film ethnographique existe-t-il: *Rev. Géogr. Hum. Ethnol.* 3:42-51.

Lévi-Strauss, Claude. 1966. Anthropology: Its Achievements and Future. *Current Anthropology* 7 (2): 124-27.

____. 1974. *Tristes Tropiques*. New York: Atheneum.

Levin, G. Roy. 1971. *Docementary Explorations*. New York: Doubleday.

Lewis, Gilbert. 1980. *Day of Shining Red*. Cambridge: Cambridge University Press.

____. 1985. The Look of Magic. *Man* (N.S.) 21:414-47.

Lewis, Oscar. 1961. *The Chidren of Sanchez*. New York: Random House.

Leyda, Jay. 1960. *Kino*. London: George Allen & Unwin.

Lienhardt, Godfrey. 1954. Modes of Thought. In *The Institutions of Primitive Society*, edited by E. E. Evans-Pritchard. Oxford: Basil Blackwell.

Lock, Margaret. 1993. Cultivating the Body: Anthropology and Epistemologies of Bodily Practice and Knowledge. *Annual Review of Anthropology* 22:133-55.

Loizos, Peter. 1981. *The Heart Grown Bitter*. Cambridge: Cambridge University Press.

____. 1992. User-Friendly Ethnography? In *Europe Observed*, edited by J. de Pina-Cabral and J. Campbell. London: Macmillan.

____. 1993. *Innovation in Ethnographic Film: From Innocence to Self-Consciousness, 1955-1985*. Manchester: Manchester University Press.

Luria, A. R. 1968. *The Mind of a Mnemonist*. Translated by Lynn Solotaroff. Cambridge, Mass.: Harvard University Press.

Lutz, Catherine, and Jane L. Collins. 1993. *Reading National Geographic*. Chicago: Chicago University Press.

Lydall, Jean, and Ivo Strecker. 1979. *Baldambe Explains*. Arbeiten aus dem Institut für Völkerkunde der Universität zu Göttingen—Band 13 ed. 3 vols. Vol. 2, *The Hamar of Southern Ethiopia*. Hohenschäftlarn, Germany: Klaus Renner Verlag.

Lyon, Margot L. 1995. Missing Emotion: The Limitations of Cultural Constructionism in the Study of Emotion. *Cultural Anthropology* 10 (2):244-63.

Lyon, Margot L., and J. M. Barbalet. 1994. Society's Body: Emotion and the "Somatization" of Social Theory. In *Embodiment and Experience: The Existential Ground of Culture and Self*, edited by T. J. Csordas. Cambridge: Cambridge University Press.

MacBean, James Roy. 1983. *Two Laws* from Australia, One white, One Black. *Film Quarterly* 36 (3):30-43.

MacDougall, David. 1975. Beyond Observational Cinema. In *Principles of Visual Anthropology*, edited by P. Hockings. The Hague: Mouton.

_____. 1978. Ethnographic Film: Failure and Promise. *Annual Review of Anthropology* 7:405-25.

_____. 1981. A Need for Common Terms. *SAVICOM Newsletter* 9 (1):5-6.

Malinowski, Bronislaw. 1922. *Argonauts of the Western Pacific*. London: Routledge & Kegan Paul.

Marcus, George E. 1990. The Modernist Sensibility in Recent Ethnographic Writing and the Cinematic Metaphor of Montage. *Society for Visual Anthropology Review* 6 (1):2-12, 21, 44.

Marcus, George, and Michael M. J. Fischer. 1986. *Anthropology as Cultural Critique*. Chicago: University of Chicago Press.

Marey, Étiennu-Jules. 1883. Emploi des photographies partielles pour étudier la locomotion de l'homme et des animaux. *Comptes Rendus de l'Academie des Sciences* 96: 1827-31.

Marshall, John. 1993. Filming and Learning. In *The Cinema of John Marshall*, edited by J. Ruby. Chur, Switzerland: Harwood Academic Publishers.

Martinez, Wilton, 1990. Critical Studies and Visual Anthropology: Aberrant vs. Anticipated Readings of Ethnographic Film. *Society for Visual Anthropology Review* (spring):34-47.

Mauss, Marcel. 1973. Techniques of the Body. *Economy and Society* 2 (1):70-88.

Maybury-Lewis, David. 1967. *Akwe-Shavante Society*. Oxford: The Clarendon Press.

Mayne, Judith. 1993. *Cinema and Spectatorship*. New York: Routledge.

McNeill, David, and Elena Levy. 1982. Conceptual Representations in Language Activity and Gesture. In *Speech, Place, and Action*, edited by R. J. Jarvella and W. Klein. Chichester: John Wiley & Sons.

Mead, Margaret. 1975. Visual Anhropology in a Discipline of Words. In *Principles of Visual Anthropology*, edited by P. Hockings. The Hague: Mouton.

Mehta, Ved. 1980. The *Photographs of Chachaji*. New York: Oxford University Press.

Merleau-Ponty, Maurice. 1964a. The Child's Relations with Others. In *The Primacy of Perception*, edited by J. M. Edie. Evanston, Ill.: Northwestern

University Press.
____. 1964b. Eye and Mind. In *The Primacy of Perception*, edited by J. M. Edie. Evanston, III.: Northwestern University Press.
____. 1968. *The Visible and the Invisible*. Translated by Alphonso Lingis. Evanston, III.: Northwestern University Press.
____. 1974. Indirect Language and the Voices of Silence. In *Phenomenology, Language and Sociology: Selected Essays of Maurice Merleau-Ponty*, edited by J. O'Neill. London: Heinemann.
____. 1992. *Phenomenology of Perception*. Translated by Colin Smith. London: Routledge & Kegan Paul.
Mermin, Elizabeth. 1997. "Being Where?:Experiencing Narratives of Ethnographic Film." *Visual Anthropology Review* 13 (1): 40-51.
Metz, Christian. 1974. *Film Language*. Oxford: Oxford University Press.
____. 1982. *Psychoanalysis and Cinema: The Imaginary Signifier*. Translated by Celia Britton, Annwyl Willams, Ben Brewster, and Alfred Guzzetti. Edited by S. Heath and C. MacCabe, *Language, Discourse,Society*. London: Macmillan Press.
Meyer, Leonard B. 1956. *Emotion and Meaning in Music*. Chicago: The University of Chicago Press.
Mintz, Sidney W. 1960. *Worker in the Cane: A Puerto Rican Life History*. New Haven: Yale University Press.
Mitchell, W.J.T. 1994. *Picture Theory*. Chicago: Chicago University Press.
____. 1995. Interdisciplinarity and Visual Culture. *Art Bulletin* 76 (4): 540-44.
Moore, Alexander. 1988. The Limitations of Imagist Docementary. *Society for Visual Anthropology Newsletter* 4 (2):1-3.
Morin, Edgar. 1962. Preface. In *The Cinema and Social Science: A Survey of Ethnolographic and Sociological Films*, edited by L. d. Heusch. Paris: UNESCO Reports and Papers in the Social Sciences 16.
Muybridge, Eadweard. 1887. *Animal Locomotion: An Electro-Photographic Investigation of Consecutive Phases of Animal Movements*. 16 vols. Philadelphia: J. B. Lippincott.
Myers, Fred R. 1988. Form Ethnography to Metaphor: Recent Films from David and Judith MacDougall. *Cultural Anthropology* 3 (2): 205-20.
Nandy, Ashis. 1983. *The Initimate Enemy: Loss and Recovery of Self under Colonialism*. Oxford: Oxford University Press.
Nichols, Bill 1981. *Ideology and the Image: Social Representataion in the Cinema and Other Media*. Bloomington: Indiana University Press.
____. 1983. The Voice of Documentary. *Film Quarterly* 36 (3):17-30.
____. 1986. Questions of Magnitude. In *Documentary and the Mass Media*, edited by J. Corner. London: Edward Arnold.

____. 1991. *Representing Reality: Issues and Concepts in Documentary.* Bloomington: Indiana University Press.

____. 1994a. *Blurred Boundaries: Questions of Meaning in Contemporary Culture.* Bloomington: Indiana University Press.

____. 1994b. The Ethnographer's Tale. In *Blurred Boundaries: Questions of Meaning in Contemporary Culture.* Bloomington: Indiana University Press.

Nichols Bill, ed. 1976. *Movies and Methods.* Berkeley: University of California Press.

Oudart, Jean-Pierre. 1969. La Suture. *Cahiers du Cinema* 211 (April) :36-39 ;212 (May) :50-56.

Paivio, Allan. 1971. *Imagery and Verbal Processes.* New York: Holt, Rinehart.

Parry, Jonathan. 1988. comment on Robert Gardner's "Forest of Bliss." *Society for Visual Anthropology Newsletter* 4 (2):4-7.

Paulhan, F. 1930. *The Laws of Feeling.* Translated by C. K. Ogden. New York: Harcourt, Brace and company.

Piault, Marc-Henri. 1989. Ritual: A Way Out of Eternity. Paper read at Film and Representations of Culture, September 28, at the Humanities Research Centre, Australian National University, Canberra.

Pinney, Christopher. 1990. Classification and Fantasy in the Photographic Construction of Caste and Tribe. *Visual Anthropology* 3 (2-3):259-88.

____. 1992a. The Lexical Spaces of Eye-Spy. In *Film as Ethnography*, edited by P. I. Crawford and D. Turton. Manchester: Manchester University Press.

____. 1992b. The Parallel Histories of Anthropology and Photography. In *Anthropology and Photography*, edited by E. Edwards. New Haven: Yale University Press.

____. 1995. Indian Figure: Visual Anthropology and the Anthropology of the Visual Paper read at Visual Anthropology at the Crossroads, May 6-11, 1995, at the School of American Research, Santa Fe, N.M.

Polanyi, Michael. 1966. *The Tacit Dimension.* Garden City, N.Y.: Doubleday & Company.

Pratt, Mary Louise. 1986. Fieldwork in Common Places. In *Writing Culture: The Poetics and Policitics of Ethnography*, edited by J. Clifford and G. E. Marcus. Berkeley: University of California Press.

Preloran, Jorge. 1987. Ethical and Aesthetic Concerns in Ethnographic Film. *Third World Affairs*: 464-79.

Pribram, K. H. 1970. Feelings as Monitors. In *Feelings and Emotions: The Loyola Symposium*, edited by M. B. Arnold. New York: Academic Press.

Rabinow, Paul. 1977. *Reflections on Fieldwork in Morocco.* Berkeley: University of California Press.

Read, Kenneth E. 1966. *The High Valley.* London: C. Allen and Unwin.

Read, Peter. 1996. *Return to Nothing: The Meaning of Lost Places*. Cambridge: Cambridge University Press.

Reddy, Michael J. 1993. The Conduit Metaphor: A Case of Frame Conflict in Our Language about Canguage. In *Metaphor and Thought*, edited by A. Ortony. Cambridge: Cambridge University Press.

Regnault, Félix-Louis. 1931. Le Rôle du cinema en ethnographie. *La Nature* 59 :304-6.

Reichlin, Seth, and John Marshall. 1974. *An Argument about a Marriage: The Study Guide*. Somerville, Mass.: Documentary Educational Resources.

Reisz, Karel, and Gavin Millar. 1968. *The Technique of Film Editing*. 2nd enlarged ed. London: Focal Press.

Renov, Michael. 1993. Toward a Poetics of Documentary. In *Theorizing Documentary*, edited by M. Renov. New York: Routledge.

Rivers, W.H.R. 1906. *The Todas*. London: Macmillan.

Rollwagen, Jack A. 1988. The Role of Anthropological Theory in "Ethnographic" Filmmaking. In *Anthropological Filmmaking*, edited by J.A. Rollwagen. Chur, Switzerland: Hardwood Academic Publishers.

Rorty, Richard. 1980. *Philosophy and the Mirror of Nature*. Oxford: Basil Blackwell.

Rosaldo, Michelle Z. 1980. *Knowledge and Passion: Ilongot Notions of Self and Social Life*. New York: Cambridge Uniersity Press.

Rosaldo, Renato. 1986. Ilongot Hunting as Story and Experience. In *The Anthropology of Experience*, edited by V.W. Turner and E. M. Bruner. Champaign: University of Illinois Press.

Rosenfeld, Israel. 1984. Seeing Through the Brain. *New York Review of Books* 31 (15):53-56.

Rosenthal, Alan, ed. 1971. *The New Documentary in Action*. Berkeley: University of California Press.

____. 1980. *The Documentary Conscience*. Berkeley: University of California Press.

Rotha, Paul. 1930. *The Film Till Now*. London: Jonathan Cape.

Rouch, Jean. 1971. Interview. In *Documentary Explorations*, edited by G. R. Levin. New York: Doubleday.

____. 1974. The Camera and Man. *Studies in the Anthropology of Visual Communication* 1 (1):37-44.

____. 1975. The Camera and Man. In *Principles of Visual Anthropology*, edited by P. Hockings. The Hague: Mouton.

____. 1981. Interview by Enrico Fulchignoni, August 1980. In *Jean Rouch: une retrospective*. Paris: Ministère des Affaires Etrangères.

Ruby, Jay. 1975. Is an Ethnographic Film a Filmic Ethnography ? *Studies in the*

Anthropology of Visual Communication 2 (2):104-11.

____. 1977. The Image Mirrored: Reflexivity and the Documentary Film. *Journal of the University Film Association* 29 (4):3-13.

____. 1980. Exposing Yourself: Reflexivity, Anthropology, and Film. *Semiotica* 30 (1-2):153-79.

____. 1989. The Emperor and His Clothes. *Society for Visual Anthropology Newsletter* 5 (1):9-11.

____. 1991. Speaking For, Speaking About, Speaking With, or speaking Alongside: An Anthropological and Documentary Dilemma. *Visual Anthropology Review* 7 (2):50-67.

____. 1994. Review of *Film as Ethnography*, edited by Peter Ian Crawford, and *Innovation in Ethnographic Film* by Peter Loizos. *Visual Anthropology* Review 10 (1):165-69.

Ruskin, John. 1887. *Praeterita: Outlines of Scenes and Thoughts, Perhaps Worthy of Memory, in My Past Life*. New Edition, 1949 ed. London: R. Hart Davis.

Russell, Bertrand. 1912. *The Problems of Philosophy*. London: Oxford University Press.

Sacks, Oliver. 1984. *A Leg to Stand on*. London: Gerald Duckworth.

____. 1985. the Disembodied Lady. In *The Man Who Mistook His Wife for a Hat*. London: Picador.

____. 1995a. Prodigies. In *An anthropologist on Mars*. London: Picador.

____. 1995b. To See and Not See. In *An Anthropologist on Mars*. London: Picador.

Sadoul, Georges. 1962. *Histoire du cinéma*. Paris : Flammarion.

Salmond, Anne. 1982. Theoretical Landscapes : On Cross-Cultural Conceptions of Knowledge. In *Semantic Anthropology*, edited by D. Parkin. London: Academic Press.

Salt, Barry. 1974. Statistical Style Analysis of Motion Pictures. *Film Quarterly* 28 (1):13-22.

Sandall, Roger. 1969. Ethnographic Films—What Are They Saying? *Australian Institute of Aboriginal Studies Newsletter* 2 (10):18-19.

Sapir, Edward. 1949a. The Emergence of the Concept of Personality in a Study of Cultures. In *Selected Writings of Edward Sapir*, edited by D. G. Mandelbaum. Berkeley: University of California Press.

____. 1949b. The Unconscious Patterning of Behavior in Society. In *Selected Writings of Edward Sapir*, edited by D. G. Mandelbaum. Berkeley: University of California Press.

Schwartz, B. J. 1955. The Measurement of Castration Anxiety and Anxiety over Loss of Love. *Journal of Personality* 24:204-19.

Selfe, Lorna. 1977. *Nadia: A Case of Extraordinary Drawing Ability in an Autistic Child*. London: Academic Press.

＿＿. 1983. *Normal and Anomalous Representational Drawing Ability in Children*. London: Academic Press.

Seligmann, C. G., and Brenda Z. Seligman. 1911. *The Veddas*. Cambridge: Cambridge University Press.

Sherman, Sharon R. 1985. Human Documents: Folklore and the Films of Jorge Preloran. *Southwest Folklore* 6 (1):17-61.

Shostak, Marjorie. 1981. *Nisa, the Life and Words of a !Kung Woman*. Cambridge, Mass.: Harvard University Press.

Shweder, Richard A. 1984a. Anthropology's Romantic Rebellion against the Enlightenment, or There's More to Thinking than Reason and Evidence. In *Culture Theory: Essays on Mind, Self, and Emotion*, edited by R. A. Shweder and R. A LeVine. Cambridge: Cambridge University Press.

＿＿. 1984b. Preview: A Colloquy of Culture Theorists. In *Culture Theory: Essays on Mind, Self, and Emotion*, edited by R. A. Shweder and R. A. LeVine. Cambridge: Cambridge University Press.

＿＿. 1991. Rethinking Culture and Personality Theory. In *Thinking Through Cultures: Expenditions in Cultural Psychology*. Cambridge, Mass.: Harvard University Press.

Simpson, J. A., and E.S.C. Weiner, eds 1989. *The Oxford English Dictionary*. Second Edition. Oxford: Clarendon Press.

Singer, André. 1992 Anthropology in Broadcasting. In *Film as Ethnography*, edited by P. I. Crawford and D. Turton. Manchester: Manchester University Press.

Smith, Mary F. 1954. *Baba of Karo: A Woman of the Muslim Hausa*. London: Faber and Faber.

Sobchack, Vivian. 1992. *The Address of the Eye*. Princetion: Princeton University Press.

Solomon, Robert C. 1984. Getting Angry: The Jamesian Theory of Emotion in Anthropology. In *Culture Theory*, edited by R. A. Shweder and R. A. LeVine. Cambridge: Cambridge University Press.

Sontag, Susan. 1966. Against Interpretation. In *Against Interpretation*. New York: Farrar, Strauss & Giroux.

Sontag, Susan. 1969. The Aesthetics of Silence. In *Styles of Radical Will*. New York: Farrar, Strauss and Giroux.

＿＿. 1977. *On Photography*. New York: Farrar, Straus and Giroux.

Sorenson, E. Richard, and Allison Jablonko. 1975, Research Filming of Naturally Occurring Phenomena: Basic Strategies. In *Principles of Visual Anthropology*, edited by P. Hockings. The Hague: Mouton.

Sorenson, E. Richard. 1967. A Research Film Program in the Study of Changing Man. *Current Anthropology* 8:443-69.

____. 1976. *The Edge of the Forest.* Washington. D.C.: Smithsonian Institution Press.

Spencer, Frank. 1992. Some Notes on the Attempt to Apply Photography to Anthropometry during the Second Half of the Nineteenth Century. In *Anthropology and Photography*, edited by E. Edwards. New Haven: Yale University Press.

Stanner, W.E. H. 1958. Continuity and Change among the Aborigines. *Australian Journal of Science* 21 (5a):99-109.

Stein, Gertrude. 1934. *The Making of Americans.* New York: Harcourt, Brace & World. Inc.

Stoller, Paul. 1989. *The Taste of Ethnographic Things: The Senses in Anthropology.* Philadelphia: University of Pennsylvania Press.

____. 1992. *The Cinematic Griot: The Ethnography of Jean Routh.* Chicago: University of Chicago Press.

Stott, William. 1973. *Documentary Expression and Thirties America.* New York: Oxford University Press.

Strathern, Marilyn. 1987. Out of Context: The Persuasive Fictions of Anthropology. *Current Anthropology* 28 (3):251-81.

____. 1989. Comment on "Ethnography without Tears" by Paul A. Roth. *Current Anthropology* 30(5):565-66.

Strecker, Ivo. 1988. *The Social Practice of Symbolization*, London School of Economics Monographs on Social Anthropology No. 60. London: the Athlone Press.

____. 1997. The Turbulence of Images: On Imagery, Media, and Ethnographic Discourse. *Visual Anthropology* 9 (3-4):207-27.

Sutherland, Allan T. 1978. Wiseman on Polemic. *Sight and Sound* 47 (2):82.

Sutton, Peter. 1978. Some Observations on Aboriginal Use of filming at Cape Keerweer, 1977. Paper read at Ethnographic Film Conference, May 13, at Australian Institute of Aboriginal Studies. Canberra.

Swedish State Institute of Race Biology. 1926. *The Racial Characteristics of the Swedish Nation.* Uppsala.

Symons, A.J.A. 1934. *The Quest for Corvo: An Experiment in Biography.* London: Cassell.

Taussig, Michael T. 1987. *Shamanism, Colonialism, and the Wild Man: A Study in Terror and Healing.* Chicago: University of Chicago Press.

Taylor, Lucien. 1996. Iconophobia. *Transition* 6 (1) :64-88.

Thomas, Nicholas 1991. Against Ethnography. *Cultural Anthropology* 6 (3):306-22.

Thompson, Kristin. 1986. The Concept of Cinematic Excess. In *Narrative, Apparatus, Ideology*, edited by P. Rosen. New York: Columbia University Press.

Tillman, Frank. 1987. The Photographic Image and the Transformation of Throught *East-West Film Journal* 1 (2):91-110.

Tolstoy, Leo. 1982. *War and Peace*. Translated by Rosemary Edmunds. Harmondsworth: Penguin Books.

Toren, Christina. 1993. Making History: The Significance of Childhood Cognition for a Comparative Anthropology of the Mind. *Man* (N.S.) 28 (3):461-77.

Truffaut, François, and Marcel Moussy. 1969. *The 400 Blows: A Filmscript*. Edited by D. Denby. New York: Grove Press.

Truffaut, François. 1967. *Hitchcock*. New York: Simon and Schuster.

Trunbull, Colin. 1973. *The Mountain People*. London: Jonathan Cape.

Turner, Victor. 1967. *The Forest of Symbols: Studies in Ndembu Ritual*. Ithaca, New York: Cornell University Press.

____. 1981. Social Dramas and Stories about Them. In *On Narrative*, edited by W.J.T. Mitchell. Chicago: University of Chicago Press.

Turton, David. 1992. Anthropology on Television: What Next? In *Film as Ethnography*, edited by P. I. Crawford and D. Turton. Manchester: Manchester University Press.

Tyler, Stephen A. 1978. *The Said and the Unsaid*. New York: Academic Press.

Tyler, Stephen A., and George E. Marcus. 1987. Comment on "Out of Context: The Persuasive Fictions of Anthropology" by Marilyn Strathern. *Current Anthropology* 28 (3): 275-77.

Tyler, Stephen. 1987. *The Unspeakable: Discourse, Dialogue and Rhetoric in the Postmodern World*. Madison: University of Wisconsin Press.

Urry, James. 1972. *Notes and Queries on Anthropology* and the Development of Field Methods in British Anthropology, 1870-1920. *Proceedings of the Royal Anthropological Institute of Great Britain and Northern Ireland*:45-57.

Valéry, Paul. 1970. The Centenary of Photography. In *Occasions*. Princeton: Princeton University Press.

Vaughan, Dai. 1976. *Television Documentary Usage*. London: British Film Institute.

____. 1981. Let There Be Lumière. *Sight and Sound* 50 (2):126-27.

____. 1985. The Space between Shots. In *Movies and Methods, Volume II*, edited by B. Nichols. Berkeley: University of California Press.

____. 1986. Notes on the Ascent of a Fictitious Mountain. In *Documentary and the Mass Media*, edited by J. Corner. London: Edward Arnold.

Weakland, James H. 1975. Feature Films as Cultural Documents. In *Principles of*

Visual Anthropology, edited by P. Hockings. The Hague: Mouton.

White, Hayden. 1980. The Value of Narrativity in the Representation of Reality. In *On Narrative*, edited by W.J.T. Mitchell. Chicago: University of Chicago Press.

Wikan, Unni. 1991. Toward an Experience-Near Anthropology. *Cultural Anthropology* 6 (3):285-305.

Williams, Linda. 1995. Corporealized Observers: visual Pornographies and the "Carnal Density of Vision." In *Fugitive Images: From Photography to Video*, edited by P. Pedro. Bloomington: Indiana University Press.

Wollen, Peter. 1972. *Signs and Meaning in the Cinema*. 3rd ed. Bloomington: Indiana University Press.

Worth, Sol, and John Adair. 1972. *Through Navajo Eyes*. Bloomington: Indiana University Press.

Worth, Sol, 1965. Film Communication: A Study of the Reactions to Some Student Films. *Screen Education* (July/August):3-19.

Worth, Sol. 1969. The Development of a Semiotic of Film. *Semiotica* 1:282-321.

____. 1972. Toward the development of a semiotic of ethnographic film. *PIEF Newsletter* 3 (3):8-12.

____. 1981a. A Semiotic of Ethnographic Film. In *Studying Visual Communication*, edited by L. Gross. Philadelphia: University of Pennsylvania Press.

____. 1981b. *Studying Visual Communication*. Larry Gross, ed. Philadelphia: University of Pennsylvania Press.

Wright, Basil. 1971. Interview. In *Documentary Explorations*, edited by G. R. Levin New York: Doubleday.

Young, Colin. 1986. A Provocation. *CILECT Review* 2 (1):115-18.

影片

À Bout de souffle. 1960. Jean-Luc Godard. SNC (France). 90 mins.

Akazama. 1986. Marc-Henri Piault. C.N.R.S. (France) 80 mins.

Allies. 1983. Marian Wilkinson. Coral Sea Archives Project/Cinema Enterprises (Australia). 94 mins.

An American Family (series). 1972. Craig Gilbert. National Educational Television/Corporation for Public Broadcasting (U.S.A.). 12 episodes of 58 mins.

L'Amour à vingt ans. 1962. François Truffaut, Renzo Rossellini, Shintaro Ishihara, Marcel Ophuls and Andrzej Wajda. Ulysse-Unitec/Cinesecolo/ Toho-Towa/Beta Film/Zespol Kamera (France/Italy/Japan/W. Germany/ Poland). 123 mins.

L'Amour en fuite. 1979. François Truffaut. Les Films du Carrosse (France). 95 mins.

Ananas. 1983. Amos Gitaï. Les Film d'Ici/A.G. Productions (France/Israel). 73 mins.

An Argument about a Marriage. 1969. John K. Marshall. Film Study Center, Harvard University (U.S.A.). 18 mins.

L'Arroseur arosé. 1895. Louis Lumière. Société Lumière (Framce). 40 secs.

The Atomic Cafe. 1982. Kevin Rafferty, Jayne Loader, and Pierce Rafferty. U.S.A. 92 mins.

At the Winter Sea-Ice Camp, Part 3. 1968. Asen Balikci and Robert Young. Educational Development Center (U.S.A.)/National Film Board of Canada. 36 mins.

Au Hasard, Balthazar. 1996. Robert Bresson. Parc/Athos/Argos/Svensk Filmindustri (France/Sweden). 94 mins.

L'Avventura. 1960. Michelangelo Antonioni. Cino Del Duca/Produzioni Cinematografiche Europee/Société Cinématogrpahique Lyre (Italy/France). 145 mins.

The Ax Fight. 1975. Timothy Asch. Documentary Educational Resources (U.S.A.). 30 mins.

Les Baisers vilés. 1968. François Truffaut. Les Films du Carrosse/Artistes Associés (France). 91 mins.

Baruya Muka Archival. 1991. Ian Dunlop. Film Australia. 17 parts totalling 807 mins.

Bataille sur le grand fleuve. 1951. Jean Rouch. Centre National du Cinéma (France) 35 mins.

Bathing Babies in Three Cultures. 1954. Gregory Bateson and Margaret Mead. U.S. A. 9 mins.

A Big Country (series). 1968-91. Australian Broadcasting Commission. Over 350 programs, usually of approx. 28 mins.

Black Harvest. 1992. Bob Connolly and Robin Anderson. Arundel Productions (Australia). 90 mins.

Blow-Job. 1964. Andy Warhol. U.S.A. 40 mins.

British Sounds. 1969. Jean-Luc Godard and Jean-Pierre Gorin. Kestral Productions for London Weekend Television (G.B.). 51 mins.

Cannibal Tours. 1987. Dennis O'Rourke. Dennis O'Rourke & Associates (Australia). 70 mins.

A Celebration of Origins. 1992. Timothy Asch. Australian National University 45 mins.

Celso and Cora: A Manila Story. 1983. Gary Kildea. Australia. 109 mins.

Chachaji, My Poor Relation: A Memoir by Ved Mehta. 1978. Bill Cran. WGBH

Television (U.S.A.). 57 mins.

Chang: A Drama of the Wilderness. 1927. Merian C. Cooper and Ernest B. Schoedsack. Paramount (U.S.A.). 90 mins.

La Chasse au lion à l'arc. 1965. Jean Rouch. Les Films de la Pleiade (France). 69 mins.

Chequer-board (series). 1968-70. Australian Broadcasting Commission. 35 episodes of 30-51 mins.

Un Chien andalou. 1929. Luis Buñuel and Salvador Dali. France. 17 mins.

Childhood Rivalry in Bali and New Guinea. 1952. Gregory Bateson and Margaret Mead. U.S. A. 17 mins.

Children of Fate: Life and Death in a Sicilian Family. 1992. Andrew Young and Susan Todd. Friedson Productions/Archipelago Films (U.S.A.). 85 mins.

La Chinoise. 1967. Jean-Luc Godard. Productions de la Guéville/Parc/Athos/Simar/Anouchka Films (France). 95 mins.

Chronique d'un été. 1961. Jean Rouch and Edgar Morin. Argos Films (France). 90 mins.

Citizen Kane. 1941. Orson Welles. RKO-Radio Picture (U.S.A.). 119 mins.

The City. 1939. Willard Van Dyke and Ralph Steiner. American Documentary Films/Carnegie Corporation (U.S.A.). 44 mins.

The Civil War (series). 1990. Ken Burns. Florentine Films/WETA Television (U.S.A.). 11 hours; 9 episodes of 62-99 mins.

Coalface. 1936. Alberto Cavalcanti. GPO Film Unit (G.B.). 12 mins.

Cochengo Miranda. 1974. Jorge Preloran. University of California at Los Angeles (U.S.A.). 58 mins.

Cocorico, Monsieur Poulet. 1974. Jean Rouch. Les Films de l'Homme/Dalarouta (France/Niger). 90 mins.

Cogito, Ergo Sum. 1989. Renita Lintrop Studios Tallinnfilm (Estonia). 30 mins.

Collum Calling Canberra. 1984. David MacDougall and Judith MacDougall. Australian Instiute of Aboriginal Studies. 58 mins.

Coniston Muster: Scenes from a Stockman's Life. 1972. Roger Sandall. Australian Institute of Aboriginal Studies. 30 mins.

Contes et comptes de la cour. 1993. Eliane de Latour. La Sept/CNRS Audiovisuel/Aaton/ORTN (France). 98 mins.

Cortile Cascino. 1962. Robert Young and Michael Roemer. NBC Television (U.S.A.). 47 mins.

Cree Hunters of Mistassini. 1974. Boyce Richardson and Tony Ianzielo. National Film Board of Canada/Department of Indian Affairs and Northern Development. 58 mins.

A Curing Ceremony. 1969. John K. Marshall. Film Study Center, Harvard University (U.S.A.). 8 mins.

Damouré parle du SIDA. 1994. Jean Rouch. France/Niger. 10 mins.
Dani Houses. 1974. Karl G. Heider. Educational Development Center (U.S.A.). 16 mins.
Day after Day. 1962. Clément Perron. National Film Board of Canada. 27 mins.
The Day after Trinity: J. Robert Oppenheimer and the Atomic Bomb. 1980. Jon Else. KTEH Television (U.S.A.). 88 mins.
The Days before Christmas. 1958. Terence Macartney-Filgate, Wolf Koenig and Stanley Jackson. National Film Board of Canada. 25 mins.
Dead Birds. 1963. Robert Gardner. Film Study Center, Harvard University (U.S.A.). 84 mins.
Death and the Singing Telegram. 1983. Mark Rance. U.S.A.. 115 mins.
Debe's Tantrum. 1972. John K. Marshall. Documentary Educational Resources (U.S.A.). 9 mins.
De Grands évenéments et des gens ordinaries. 1979. Raoul Ruiz. L'Institut National de l'Audiovisuel (France). 65 mins.
Déjeuner de bébé. 1895. Louis Lumière. Société Lumière (France). 40 secs.
Diary of a Maasai Village (series). 1985. Melissa Llewelyn-Davies. BBC Television (G.B.). 5 episodes of 50 mins.
Dirt Cheap. 1980. Ned Lander, Marg Clancy, and David Hay. Australia. 91 mins.
Disappearing World (series). 1970-. Granada Television (G.B.). Over 50 films of approx. 50 mins.
Domicile conjugale. 1970. François Truffaut. Les Films du Carrosse/Valoria/Fida (France). 97 mins.
Don't Look Back. 1966. Donn Alan Pennebaker. Leacock Pennebaker Inc. (U.S.A.). 95 mins.
Drifers. 1929. John Grierson. New Era for Empire Marketing Board (G.B.). 58 mins.
Duminea: A Festival for the Water Spirits. 1966. Francis Speed. University of Ife (Nigeria). 20 mins.
8 1/2. 1963. Federico Fellini. Cineriz (Italy). 188 mins.
Emu Ritual at Ruguri. 1969. Roger Sandall. Australian Institute of Aboriginal Studies. 35 mins.
The Eskimos of Pond Inlet: The People's Land. 1977. Michael Grigsby. Granda Television (G.B.). 55 mins.
Essene. 1972. Frederick Wiseman. Zipporah Films (U.S.A.). 86 mins.
The Face of Another. 1966. Hiroshi Teshigahara. Teshigahara Productions (Japan). 121 mins.
Familiar Places. 1980. David MacDougall. Australian Institute of Aboriginal Studies. 53 mins.
Farrebique: ou les quatre saisons. 1947. Georges Rouquier. L'Ecran

Français/Les Films Étienne Lallier (France). 100 mins.

The Feast. 1980. Timothy Asch. Brandeis University Center for Documentary Anthropology/University of Michigan Department of Human Genetics (U.S.A.). 29 mins.

A Few Notes on Our food Problem. 1968. James Blue. United States Information Agency (U.S.A.). 35 mins.

Finis Terrae. 1929. Jean Epstein. Société Générale des Films (France). 86 mins.

First Contact. 1982. Bob Connolly and Robin Anderson. Arundel Productions (Australia). 54 mins.

Forest of Bliss. 1985. Robert Gardner. Film Study Center, Harvard University (U.S.A.). 91 mins.

For Love or Mondy: A History of Women and Work in Australia. 1983. Megan McMurchy and Jeni Thornley. Flashback Films (Australia). 109 mins.

Frontline. 1983. David Bradbury. Australian Film Commission/Tasmanian Film Corporation/Australian War Memorial. 56 mins.

Funerailles à Bongo: Le Vieil Anai. 1972. Jean Rouch. C.N.R.S. (France). 75 mins.

The General Line [Old and New]. 1929. Sergei Eisenstein. Sovkino (U.S.S.R.). 90 mins.

Good-bye Old Man. 1977. David MacDougall. Australian Institute of Aboriginal Studies. 70 mins.

Grass: A Nation's Battle for Life. 1925. Merian C. Cooper and Ernest B. Schoedsack. Paramount Picture (U.S.A.). 63 mins.

The Great Depression (series). 1981. London Weekend Television (G.B.). Episodes of 52 mins.

Il Grido. 1957. Michelangelo Antonioni. S.P.A. Cinematografica/Robert Alexander Productions (Italy/U.S.A.). 116 mins.

A Group of Women. 1969. John K. Marshall. Film Study Center, Harvard University (U.S.A.). 5 mins.

Harlan County, U.S.A. 1976. Barbara Kopple. Cabin Creek Films (U.S.A.). 103 mins.

Henry Is Drunk. 1972. John K. Marshall. Documentary Educational Resources (U.S.A.). 7 mins.

Hiroshima, mon amour. 1959. Alain Resnais. Argos-Como-Pathé/Daiei (France/Japan). 91 mins.

Hitlerjunge Quex. 1933. Hans Steinhoff. UFA (Germany). 85 mins.

Home from the Hill. 1985. Molly Dineen. National Film and Television School (G.B.). 57 mins.

Home on the Range: U.S. Bases in Australia. 1981. Gil Scrine. Association for International Co-operation and Disarmament/Australian Film Commission.

56 mins.
Hoop Dreams. 1994. Steve James. Kartemquin Films/KCTA-TV (U.S.A.). 174 mins.
Hospital. 1969. Frederick Wiseman. OSTI (U.S.A.). 84 mins.
House. 1980. Amos Gitaï. Israeli Television. 52 mins.
The House-Opening. 1980. Judith MacDougall. Australian Institute of Aboriginal Studies. 45 mins.
Housing Problems. 1935. Arthur Elton and Edgar Anstey. Realist Film Unit/British Commonwealth Gas (G.B.). 17 mins.
The Hunters. 1958. John K. Marshall. Film Study Center, Harvard University (U.S.A.). 72 mins.
Las Hurdes [Land Without Bread]. 1932. Luis Buñuel. Ramon Acin (Spain) 27 mins.
Imaginero-The Image Man. 1970. Jorge Preloran. Tucuman National University (Argentina). 52 mins.
Imbalu: Ritual of Manhood of the Gisu of Uganda. 1988. Richard Hawkins. University of California at Los Angeles (U.S.A.). 70 mins.
India Cabaret. 1985. Mira Nair. India/U.S.A. 57 mins.
Indian Boy of the Southwest. 1963. Wayne Mitchell. Bailey Films (U.S.A.). 15 mins.
In the Land of the Head-Hunters. 1914. Edward S. Curtis. U.S.A. Approx. 50 mins.
In the Land of the War Canoes. 1973. Edward S. Curtis. Burke Museum, University of Washington (U.S.A.). 33 mins.
In the Street. 1952. Helen Levitt, Janice Loeb and James Agee. U.S.A.. 15 mins.
In This Life's Body. 1984. Corinne Cantrill. Australia. 147 mins.
The Intrepid Shadows. 1966. Al Clah. Annenberg School of Communication (U.S.A.). 18 mins.
Is What They Learn Worth What They Forget? 1996. Lisbet Holtedahl and Mahmoudou Djingui. University of Tromsø (Norway). 45 mins.
Jaguar. 1967. Jean Rouch. Les Films de la Pleiade (France). 93 mins.
Japan-The Village of Furuyashiki. 1982. Shinsuke Ogawa. Ogawa Productions (Japan). 210 mins.
Jero on Jero: A Balinese Trance Seance Observed. 1981. Timothy Asch, Patsy Asch and Linda Connor. Documentary Educational Resources (U.S.A.)/Australian National University. 17 mins.
La Jetée. 1964. Chris Market. Argos (France). 29 mins.
Joe Leahy's Neighbours. 1988. Bob Connolly and Robin Anderson. Arundel Productions (Australia). 93 mins.
A Joking Relationship. 1966. John K. Marshall. Film Study Center, Harvard

University (U.S.A.). 13 mins.

The Kawelka: Ongka's Big Moka. 1974. Charlie Nairn. Granada Television (G.B.). 55 mins.

Kenya Boran. 1974. James Blue and David MacDougall. American Universities Field Staff (U.S.A.). 66 mins.

King Kong. 1933. Merian C.Cooper and Ernest B. Schoedsack. RKO (U.S.A.). 103 mins.

The Kwegu. 1982. Leslie Woodhead. Granada Television (G.B.). 52 mins.

The Land Dyaks of Borneo. 1966. William R. Geddes. University of Sydney (Australia). 38 mins.

Larwari and Walkara. 1977. Roger Sandall. Australian Insitute of Aboriginal Studies. 45 mins.

The Life and Times of Rosie the Riveter. 1980. Connie Field. Clarity Educational Productions (U.S.A.). 65 mins.

Listen to Britain. 1942. Humphrey Jennings. Crown Film Unit (G.B.). 21 mins.

Liu Pi Chia. 1965. Richard Chen. University of California at Los Angeles (U.S.A.). 25 mins.

Living Hawthorn. 1906. William Alfred Gibson and Millard Johnson. Australia. approx. 15 mins.

Lonely Boy. 1962. Roman Kroiter and Wolf Koenig. National Film Board of Canada. 27 mins.

Lorang's Way. 1979. David MacDougall and Judith MacDougall. Rice University Media Center (U.S.A.). 70 mins.

Louisiana Story. 1948. Robert J. Flaherty. Robert J. Flaherty Productions (U.S.A.). 77 mins.

Lousy Little Sixpence. 1982. Alec Morgan and Gerry Bostok. Sixpence Films (Australia). 54 mins.

Ma'Bugi: Trance of the Toraja. 1971. Eric Crystal, Catherine Crystal and Lee Rhoads, Crystal-Crystal-Rhoads (U.S.A.). 22 mins.

Madame L'Eau. 1992. Jean Rouch. NFI/SODAPERAGA/Comité de Film Ethnographique/BBC Television (Netherlands/France/G.B.). 125 mins.

Les Maîtres fous. 1955. Jean Rouch. Les Films de la Pleiade (France). 36 mins.

Man of Aran. 1934. Robert J. Flaherty. Gaumont-British Picture Corporation Ltd. (G.B.). 77 mins.

The Man with the Movie Camera. 1928. Dziga Vertov. VUFKU (U.S.S.R.). 90 mins.

Maragoli. 1976. Sandra Nichols. Document Film Services (G.B.). 58 mins.

The March of Time (series). 1935-51. Time-Life, Inc. (U.S.A.). approx. 200 monthly releases of 15-25 mins.

A Married Couple. 1969. Allan King. Aquarius Films (U.S.A.). 97 mins.

Marryings. [1960-not completed]. John K. Marshall. Film Study Center, Harvard University (U.S.A.). approx. 60 mins.
The Meat Fight. 1973. John K. Marshall. Documentary Educational Resources (U.S.A.). 14 mins.
Mein Kampf. 1960. Erwin Leiser. Minerva International Films (Sweden). 122 mins.
Memories and Dreams. 1993. Melissa Llewelyn-Davies. BBC Television (G.B.). 92 mins.
Men Bathing. 1972. John K. Marshall. Documentary Educational Resources (U.S.A.). 14 mins.
Miao Year. 1968. William R. Geddes. University of Sydney (Australia). 61 mins.
The Migrants. 1985. Leslie Woodhead. Granda Television (G.B.). 53 mins.
Moana: A Romance of the Golden Age. 1926. Robert J. Flaherty. Paramount Pictures (U.S.A.). 64 mins.
Moi, un noir. 1957. Jean Rouch. Les Films de la Pleiade (France). 70 mins.
Mokil. 1950. Conard Bentzen. U.S.A.. 58 mins.
Momma Don't Allow. 1956. Karel Reisz and Tony Richardson. Experimental Film Production Found (G.B.). 22 mins.
The Mursi. 1974. Leslie Woodhead. Granda Television (G.B.). 55 mins.
My Family and Me. 1986. Colette Piault. Les Films du Quotidien (France). 75 mins.
N!ai, The Story of a !Kung Woman. 1980. John K. Marshall and Adrienne Miesmer. Documentary Educational Resources/Public Broadcasting Associates (U.S.A.). 58 mins.
N/um Tchai: The Ceremonial Dance of the !Kung Bushmen. 1974. John K. Marshall. Documentary Educational Resources (U.S.A.). 20 mins.
Naim and Jabar. 1974. David Hancock and Herb di Gioia. American Universities Field Staff (U.S.A.). 50 mins.
Nanook of the North. 1922. Robert J. Flaherty. Revillon Frères (France). 75 mins.
Nawi. 1970. David MacDougall. University of California at Los Angeles (U.S.A.). 22 mins.
Nehru. 1963. Richard Leacock and Gregory Shuker. Time-Life Broadcast/Drew Associates (U.S.A.). 54 mins.
Netsilik Eskimos (series). 1963-68. Asen Balikci and Guy Mary-Rousselière. Educational Development Center (U.S.A.)/National Film Board of Canada. 9 films in 21 parts of 26-36 mins.
Night Mail. 1936. Basil Wright and Harry Watt. G.P.O. Film Unit (G.B.). 24 mins.
North Sea. 1938. Harry Watt. GPO Film Unit (G.B.). 24 mins.
Nuit et brouillard. 1956. Alain Resnais. Como/Argos/Cocicor (France). 30 mins.

October [Ten Days That Shook the World]. 1928. Sergei Eisenstein. Sovkino (U.S.S.R.). 103 mins.

Oliver Oliver. 1991. Agnieszka Holland. Oliane Productions/Films A2/Canal+ (France). 109 mins.

On comapny Business. 1980. allan Francovich. Isla Negra Films (U.S.A.). 180 mins.

Our Way of Loving. 1994. Joanna Head and Jean Lydall. BBC Television (G.B.). 60 mins.

The Path. 1973. Donald Rundstrom, Ronald Rundstrom and Clinton Bergun. Sumai Film Company (U.S.A.). 34 mins.

Paul Tomkowicz: Street-Railway Swith Man. 1954. Roman Kroiter. National Film Board of Canada. 1953 mins.

Un Pays sans bon sense. 1969. Pierre Perrault. National Film Board of Canada. 117 mins.

Les Photos d'Alix. 1979. Jean Eustache. O.C.C./Médiane Films (France). 15 mins.

Photo Wallahs. 1991. David MacDougall and Judith MacDougall. Fieldwork Films (Australia). 59 mins.

Police (series). 1982. Roger Graef and Charles Stewart. BBS Television (G.B.). 11 programs of 50 mins.

Portrait of Jason. 1967. Shirley Clarke. Shirley Clarke Productions (U.S.A.). 105 mins.

Pour la suite du monde. 1963. Michel Brault. National Film Board of Canada. 84 mins.

Primary. 1960. Richard Leacock, D.A. Pennebaker, Terence Macartney-Filgate and Albert Maysles. Time-Life Broadcast/Drew Associates (U.S.A.). 54 mins.

Public Enemy Number One. 1986. David Bradbury. Australia. 58 mins.

Pygmies of the Rainforest. 1977. Kevin Duffy. K. Duffy (U.S.A.). 51 mins.

La Pyramide humaine. 1961. Jean Rouch. Les Films de la Pleiade (France). 90 mins.

Le Quai des brumes. 1938. Marcel Carné. Rabinovich/Ciné Alliance/Pathé (France). 89 mins.

Les Quatre cents coups. 1959. François Truffaut. Les Films du Carrosse/SEDIF (France). 94 mins.

Queen of Apollo. 1970. Richard Leacock. U.S.A.. 12 mins.

The Quiet One. 1948. Sidney Meyers. Film Documents (U.S.A.). 67 mins.

Red Matildas. 1985. Sharon Connolly and Trevor Graham. Australia. 51 mins.

Le Règne du jour. 1966. Pierre Perrault. National Film Board of Canada. 118 mins.

The Return of Martin Guerre. 1982. Daniel Vigne. SFP/France Region 3/Marcel Dassault/Roissi Films (France). 123 mins.

The River. 1937. Pare Lorentz. Farm Security Administration (U.S.A.). 30 mins.

Rivers of Sand. 1975. Robert Gardner. Film Study Center, Harvard University (U.S.A.). 84 mins.

Rocky. 1976. John G. Avildsen. United Artists (U.S.A.). 119 mins.

Rope. 1948. Alfred Hitchcock. Transatlantic-Hitchcock/Sidney Bernstein (U.S.A.). 81 mins.

Salesman. 1969. Albert Maysles, David Maysles, and Charlotte Zwerin. Maysles Films (U.S.A.). 90 mins.

Sans Soleil. 1982. Chris Marker. Argos (France). 100 mins.

The Scapegoat. 1959. Robert Hamer. Guiness-du Maurier/MGM (G.B.). 92 mins.

Seven Plus Seven. 1970. Michael Apted. Granada Television (G.B.). 56 mins.

Shoah. 1985. Claude Lanzmann. Les Films Aleph/Historia Films (France). Part 1, 273 mins, Part 2, 290 mins.

Sigui (series). 1966-73. Jean Rouch. C.N.R.S. (France). 8 films of 15 to 50 mins.

Sijainen: The Boy Who Never Smiles. 1989. Antti Peippo. Verity Films (Finland). 23 mins.

Sleep. 1963. Andy Warhol. U.S.A.. 360 mins.

Soldier Girls. 1981. Nick Broomfield and Joan Churchill. Churchill Films (U.S.A.). 87 mins.

Sommersby. 1993. Jon Amiel. Le Studio Canel +/Regency Enterprises/Alcor Films (France/U.S.A.). 117 mins.

Song of Ceylon. 1934. Basil Wright. Ceylon Tea Propaganda board/GPO Film Unit (G.B.). 40 mins.

Sophia's People—Eventful Lives. 1985. Peter Loizos. London School of Economics (G.B.). 37 mins.

The Spirit Possession of Alejandro Mamani. 1975. Hubert Smith. American Universities Field Staff (U.S.A.). 30 mins.

Stockman's Strategy. 1984. David MacDougall and Judith MacDougall. Australian Institute of Aboriginal Studies. 54 mins.

Stravinsky. 1965. Roman Kroiter and Wolf Koenig. Canadian Broadcasting Corporation/National Film Board of Canada. 50 mins.

A Stravinsky Portrait. 1966. Richard Leacock. Leacock Pennebaker Inc. (U.S.A.). 57 mins.

Sunny and the Dark Horse. 1986. David MacDougall and Judith MacDougll. Australian Institute of Aboriginal Studies. 85 mins.

Sunset Boulevard. 1950. Billy Wilder. Paramount (U.S.A.). 111 mins.

Tempus de Baristas. 1993. David MacDougall. Istituto Superiore Regionale Etnografico/Fieldwork Films/BBC Television (Italy/Australia/G.B.). 100

mins.

La terra trema: episodio del mare. 1948. Luchino Visconti. Universalia (Italy). 160 mins.

The Things I Cannot Change. 1966. Tanya Ballantyne. National Film Board of Canada. 56 mins.

Three Domestics. 1970. John K. Marshall. Documentary Educational Resources (U.S.A.). 32 mins.

Three Horsemen. 1982. David MacDougall and Judith MacDougall. Australian Institute of Aboriginal Studies. 54 mins.

Thursday's Children. 1953. Lindsay Anderson and Guy Brenton. World Wide Pictures (G.B.). 20 mins.

The Tin drum. 1979. Volker Schlondorff. UA/Franz/Seitz/Bioskop/GGB14/KG/ Hallelujah/Artemis/Argos/Jadran/Film Polski (W. Germany). 142 mins.

Titicut Follies. 1967. Frederick Wiseman and John Marshall. Bridgewater Film Co., Inc. (U.S.A.). 89 mins.

To Live with Herds. 1972. David MacDougall. University of California at Los Angeles (U.S.A.). 70 mins.

Touchez-pas au grisbi. 1953. Jacques Becker. Les Films Corona/Del Duca Films (France/Italy). 94 mins.

Tourou et Bitti : Les Tambours d'avant. 1971. Jean Rouch. C.N.R.S. (France). 10 mins.

Towards Baruya Manhood. 1972. Ian Dunlop. Australian Commonwealth Film Unit. 9 parts totaling 465 mins.

A Transfer of Power. 1986. David MacDougall and Judith MacDougall. Australian Institute of Aboriginal Studies. 22 mins.

The Transformed Isle. 1917. R.C. Nicholson. Methodist Missionary Society of Australasia (Australia) 49 mins.

The Trials of Alger Hiss. 1980. John Lowenthal. History on Film Company (U.S.A.). 166 mins.

Triumph des Willens. 1935. Leni Riefenstahl. NSDAP (Germany). 120 mins.

Trobriand Cricket: An Ingenious Response to Colonialism. 1976. Gray Kildea. Office of Information, Papua New Guinea. 53 mins.

Turksib. 1929. Victor Turin. Vostok Kino (U.S.S.R.). 60 mins.

21. 1978. Michael Apted. Granada Television (G.B.). 105 mins.

Two Girls Go Hunting. 1991. Joanna Head and Jean Lydall. BBC Television (G.B.). 50 mins.

2001: A Space Odyssey. 1968. Stanley Kubrick. MGM (G.B.). 141 mins.

Umberto D. 1952. Vittorio de Sica. Dear Films (Italy). 89 mins.

Under the Men's Tree. 1974. David MacDougall. University of California at Los Angeles (U.S.A.). 15 mins.

Valencia Diary. 1992. Gary Kildea. Australian Film Commission/Australian Broadcasting Corporation. 107 mins.

Vertigo. 1958. Alfred Hitchcock. Universal (U.S.A.). 128 mins.

La Vieille et la pluie. 1974. Jean-Pierre Oliveier de Sardan. C.N.R.S. (France). 55 mins.

Vietnam : A Television History (series). 1983. WGBH Television/ATV-Central Independent Television/Antenne-2 (U.S.A./G.B./France). 13 episodes of 55 mins.

The Village. 1969. Mark McCarty. Ethnographic Film Program, University of California at Los Angeles (U.S.A.). 70 mins.

Waiting for Fidel. 1974. Michael Rubbo. National Film Board of Canada. 50 mins.

Waiting for Harry. 1980. Kim McKenzie. Australian Institute of Aboriginal Studies. 58 mins.

Warrendale. 1966. Allan King. Allan King Associates/CBC (Canada). 100 mins.

The Wedding Camels. 1977. David MacDougall and Judith MacDougall. Rice University Media Center (U.S.A.). 108 mins.

The Wedding of Palo. 1937. F. Dlasheim and Knut Rasmussen. Palladium Films (Denmark). 72 mins.

Week-end. 1967. Jean-Luc Godard. Lira/Comacico/Copernic/Ascot Cineraid (Italy/France). 103 mins.

Welfare. 1975. Frederick Wiseman. Zipporah Films (U.S.A.). 167 mins.

Why We Fight (series). 1942-45. U.S. War Department. 7 films of 51-77 mins.

A Wife among Wives. 1981. David MacDougall and Judith MacDougall. Rice University Media Center (U.S.A.). 75 mins.

With Babies and Banners: The Story of the Women's Emergency Brigade. 1976. Lorraine Gray. Women's Labor History Film Project (U.S.A.). 45 mins.

The Women's Olamal: The Social Organisation of a Maasai Fertility Ceremony. 1984. Melissa Llewelyn-Davies. BBC Television (G.B.). 113 mins.

The Women Who Smile. 1990. Joanna Head and Jean Lydall. BBC Television (G.B.). 50 mins.

Workers and Jobs. 1935. Arthur Elton. Ministry of Labour (G.B.). 12 mins.

The World at War (series). 1974-75. Jeremy Isaacs. Thames Television (G.B.). 26 episodes of 50 mins.

You Wasn't Loitering. 1973. John K. Marshall. Documentary Educational Resources (U.S.A.). 15 mins.

Zerda's Children. 1978. Jorge Preloran. Ethnographic Film Program, University of California (U.S.A.). 52 mins.

Zulay Facing the 21st Century. 1989. Jorge Preloran and Mabel Preloran. University of California at Los Angeles (U.S.A.). 120 mins.

<table>
<tr><td colspan="2">廣　告　回　郵</td></tr>
</table>

廣　告　回　郵
北區郵政管理局登記證
北臺字第 1 0 1 5 8 號
免　貼　郵　票

cité城邦 英屬蓋曼群島商家庭傳媒股份有限公司
城邦分公司

10483臺北市民生東路二段141號2樓

- - - - - - - - - - - - - - - - - - 請沿虛線折下裝訂，謝謝！- - - - - - - - - - - - - - - - -

文學·歷史·人文·軍事·生活

編號： RD7015　　書名：邁向跨文化電影──大衛·馬杜格的影像實踐

cité城邦 **讀者回函卡**

謝謝您購買我們出版的書。請將讀者回函卡填好寄回，我們將不定期寄上城邦集團最新的出版資訊。

姓名：＿＿＿＿＿＿＿＿＿電子信箱：＿＿＿＿＿＿＿＿＿＿＿＿＿＿＿＿＿＿＿＿

聯絡地址：□□□＿＿＿＿＿＿＿＿＿＿＿＿＿＿＿＿＿＿＿＿＿＿＿＿＿＿＿＿＿＿

＿＿＿＿＿＿＿＿＿＿＿＿＿＿＿＿＿＿＿＿＿＿＿＿＿＿＿＿＿＿＿＿＿＿＿＿＿＿

電話：（公）＿＿＿＿＿＿＿＿＿分機＿＿＿＿＿（宅）＿＿＿＿＿＿＿＿＿＿

身分證字號：＿＿＿＿＿＿＿＿＿＿＿＿＿＿＿（此即您的讀者編號）

生日：＿＿年＿＿月＿＿日　性別：□男　　□女

職業：□軍警　　□公教　　□學生　　□傳播業　　□製造業　　□金融業
　　　□資訊業　□銷售業　□其他

教育程度：□碩士及以上　□大學　　□專科　　□高中　　□國中及以下

購買方式：□書店　　□郵購　　□其他＿＿＿＿＿＿＿＿＿＿＿＿＿＿＿＿＿＿

喜歡閱讀的種類：＿＿＿＿＿＿＿＿＿＿＿＿＿＿＿＿＿＿＿＿＿＿＿＿＿＿＿＿

□文學　　□商業　　□軍事　　□歷史　　□旅遊　　□藝術　　□科學　　□推理

□傳記　　□生活、勵志　□教育、心理　□其他＿＿＿＿＿＿＿＿＿＿＿＿＿＿＿

您從何處得知本書的消息？（可複選）

□書店　　□報章雜誌　□廣播　　□電視　　□書訊　　□親友　　□其他

本書優點：（可複選）□內容符合期待　　□文筆流暢　　□具實用性
　　　　　　　　□版面、圖片、字體安排適當　　□其他＿＿＿＿＿＿＿＿＿＿＿

本書缺點：（可複選）□內容不符合期待　　□文筆欠佳　　□內容保守
　　　　　　　　□版面、圖片、字體安排不易閱讀　□價格偏高　　□其他

您對我們的建議：＿＿＿＿＿＿＿＿＿＿＿＿＿＿＿＿＿＿＿＿＿＿＿＿＿＿＿＿

＿＿＿＿＿＿＿＿＿＿＿＿＿＿＿＿＿＿＿＿＿＿＿＿＿＿＿＿＿＿＿＿＿＿＿＿＿＿

＿＿＿＿＿＿＿＿＿＿＿＿＿＿＿＿＿＿＿＿＿＿＿＿＿＿＿＿＿＿＿＿＿＿＿＿＿＿

＿＿＿＿＿＿＿＿＿＿＿＿＿＿＿＿＿＿＿＿＿＿＿＿＿＿＿＿＿＿＿＿＿＿＿＿＿＿

＿＿＿＿＿＿＿＿＿＿＿＿＿＿＿＿＿＿＿＿＿＿＿＿＿＿＿＿＿＿＿＿＿＿＿＿＿＿